◎ 国家优秀教学团队教学成果

◎ 北京市属市管高等学校人才强教计划资助项目PHR (IHLB)

付琳 张雯 王京晶 编著

数字三维造型及动画设计标准教程

The Standard Course of Digital 3D
Modeling and Animation Design

电子工业出版社

Publishing House of Electronics Industry

北京 · BEIJING

内 容 简 介

本书主要讲述 3ds Max 软件的五大功能板块，共 11 章，分别介绍 3ds Max 软件的基础操作、建模与编辑、修改器使用、材质与贴图、灯光与摄影机、环境效果与渲染、动画制作等核心功能的使用方法和技巧。本书最后一章的实战案例，通过 4 个较为复杂的实际案例全面讲述了 3ds Max 的操作和使用。

本书讲解全面，案例分析详细，由浅入深，适合作为高等院校艺术设计、数字媒体、动画及计算机等相关专业学生的教材，也可以供相关设计人员、技术人员参考。

图书在版编目（CIP）数据

数字三维造型及动画设计标准教程/付琳，张雯，王京晶编著. —北京：电子工业出版社，2011.10
ISBN 978-7-121-13931-4

I. ①数… Ⅱ. ①付…②张…③王… Ⅲ. ①三维动画软件—高等学校—教材 Ⅳ. ①TP391.41

中国版本图书馆 CIP 数据核字（2011）第 129736 号

策划编辑：章海涛
责任编辑：章海涛　　特约编辑：王　纲
印　　刷：北京中新伟业印刷有限公司
装　　订：
出版发行：电子工业出版社
　　　　　北京市海淀区万寿路 173 信箱　邮编　100036
开　　本：787×1 092　1/16　印张：23.25　字数：600 千字
印　　次：2011 年 10 月第 1 次印刷
定　　价：39.80 元

前　　言

随着计算机技术的普及和飞速发展，三维技术逐渐占据了多媒体技术中的大部分份额。3ds Max 是 Autodesk 公司开发的基于微机系统的三维动画渲染和制作软件。经过近 30 年的不断改进，3ds Max 已经成为世界上应用最广泛的三维建模、动画、渲染软件之一。

3ds Max 拥有强大的功能，从建模、动画、游戏到影视特效无所不能，可以创造出逼真炫目的动态效果、卓越出群的游戏和无与伦比的视觉产品，并且可以兼容很多插件，在全球拥有很多用户，尤其在游戏、建筑、影视领域，该软件已成为制作者的首选软件之一。

本书中所有的实例根据北京印刷学院"三维动画设计"课程的教学案例整理而来，利用一线的教学经验，完全针对零基础的读者编写，是入门级读者快速而全面掌握 3ds Max 软件的参考书。

本书从 3ds Max 软件的基础操作入手，结合实例全面而深入地阐述了 3ds Max 的建模、材质、灯光、动画、渲染等方面的知识。本书共 11 章，分别介绍 3ds Max 软件的基础操作、建模与编辑、修改器使用、材质与贴图、灯光与摄影机、环境效果与渲染、动画制作等核心功能的使用方法和技巧。

书中案例分为三个级别：第一级为在文中添加小案例逐条讲解命令的操作及参数含义；第二级为章节后配备的本章内容综合应用案例，较为针对性地讲解了该章的重点命令；第三级为本书最后一章的实战案例，通过 4 个较为复杂的实际案例全面讲述了 3ds Max 的操作和使用。

本书由付琳、张雯、王京晶编写，感谢北京印刷学院的相关领导和同事的大力支持，感谢"北京市属市管高等学校人才强教计划 PHR（IHLB）"的资助，同时感谢设计艺术学院 2005、2006 级多媒体艺术专业的同学们在案例整理过程中的贡献。

本书的出版是对"三维动画设计"课程教学工作的总结，有力推进了多媒体专业学科体系的建设。本书由多年的教学实例与经验总结而来，由于作者水平有限，书中的疏漏与不足之处在所难免，敬请广大读者指正。

本书为教师提供相关教学资源，有需要者，请登录到 http://www.hxedu.com.cn，注册之后进行下载。

读者反馈：unicode@phei.com.cn。

作者

目　　录

第1章 3ds Max 概述

1.1 三维软件发展和应用

1．何为三维动画软件

三维（简称 3D）是指从水平、竖直和纵深三个方向描述一个物体。三维动画软件就是创建了一个模拟的三维空间，通过各种制作命令，在这个软件平台中创建各种立体模型，然后设置相应的材质并把材质赋予模型，模拟场景中的灯光、环境效果，渲染更加真实的感觉。无论材质的变化还是物体位置的变化或造型的变化都能被录制为动画。

2．三维软件的分类

三维动画软件可以按软件功能的复杂程度分为小型、中型、大型三类。

（1）小型三维软件

小型三维软件整体功能较弱，或偏重某些功能，学习起来相对容易，常见的、有特殊功能的小型三维软件如下。

Poser：快速制作各种人体模型，通过拖动鼠标，可以迅速改变人体的姿势，还可以生成简单的动画。

Rhino：三维造型软件，擅长于 NURBS 曲面造型，能以三维轮廓线建立模型。

Cool3D：专用于立体文字制作，可提供很多背景图片和动态图片，很容易上手。

LightScape：渲染专用软件，只能对输入的模型进行渲染，能进行材质灯光的设定，采用光能传递算法，是最好的渲染器之一，多用于室内外效果图的渲染。

Bryce3D：擅长于自然景观，如山、水、天空的建造。

（2）中型三维软件

3ds Max：功能强大、开放性好，集建立模型、材质设置、摄影灯光、场景设计、动画制作、影片剪辑于一体。

LightWave 3D：功能强大，质感细腻，界面简捷明快，易学易用，渲染质感非常优秀。

（3）大型三维软件

Softimage 3D：功能极其强大，擅长卡通造型和角色动画，渲染效果极好，是电影制作不可缺少的工具，在国内电视广告公司中应用广泛。

MAYA：功能比 Softimage 3D 更强大，更难掌握。

HOUDINI：将平面图像处理、三维动画和视频合成有机结合起来。

3．三维软件的应用

① 机械制造：利用三维动画研究机械零配件的造型，模拟运行时的工作情况。

② 建筑装潢设计：以三维的形式展现建筑物和室内外装潢的效果，不仅快捷方便，而且能完整预览建筑物各角度的效果，且透视十分精确。

③ 商业产品造型和包装设计：如瓶子、盒子、玩具等的设计，可以对包装品的外观形态、色

彩图案等进行设计。

④ 影视和商业广告：很多电视栏目的片头，以及产品广告、房地产广告大都用三维软件来制作。

⑤ 计算机游戏和娱乐：优美的动画画面和游戏程序同样重要。

⑥ 其他：生物化学中可用于生物分子之间的结构组成的研究，军事科技中可用于飞行员的模拟飞行、导弹飞行的动态研究，在医学中可以形象地演示人体内部组织等。

1.2　初识 3ds Max

1．3ds Max 开发历史

3D Studio Max，简称 3ds Max 或 Max，是 Autodesk 公司开发的基于 PC 系统的三维动画渲染和制作软件，最新版本是 2012。20 世纪 80 年代，3ds Max 的前身 3D Studio 软件由 Kinetix 公司开发，经过近 30 年的发展，3ds Max 已经成为世界上应用最广泛的三维建模、动画、渲染软件之一。3ds Max 拥有强大的功能，从建模、动画、游戏到影视特效无所不能，可以创造出逼真炫目的动态效果、卓越出群的游戏和无与伦比的视觉产品，并且可以兼容很多插件，在全球拥有很多用户，尤其在游戏、建筑、影视领域，该软件已成为制作者的首选软件之一。

3D Studio 最初版本由 Kinetix 公司开发，后被 Discreet 公司收购，Discreet 公司后来又被 Autodesk 公司收购。

3ds Max 的发展历史如下。

（1）DOS 版本的 3D Studio

诞生于 20 世纪 80 年代末，那时只要有一台 386 DX 以上的微型计算机就可以圆一个设计师的梦。

（2）3D Studio Max 1.0

进入 20 世纪 90 年代后，由于 PC 业及 Windows 9x 操作系统的进步，并且 DOS 下的设计软件在颜色深度、内存、渲染和速度上存在严重不足，同时，基于工作站的大型三维设计软件 Softimage、Lightwave、Wavefront 等在电影特技行业的成功，使 3D Studio 的设计者决心迎头赶上。与前述软件不同，3D Studio 从 DOS 向 Windows 的移植要困难得多，而 3D Studio Max 的开发则几乎从零开始。1996 年 4 月，3D Studio Max 1.0 诞生，这是 3D Studio 系列的第一个 Windows 版本。

（3）3D Studio Max R2

1997 年 8 月 4 日，在洛杉矶 Siggraph 97 上，3D Studio Max R2 正式发布。新的软件不仅具有超过以往 3D Studio Max 几倍的性能，而且支持各种三维图形应用程序开发接口，包括 OpenGL 和 Direct3D。3D Studio Max 针对 Intel Pentium Pro 和 Pentium II 处理器进行了优化，特别适合 Intel Pentium 多处理器系统。

（4）3D Studio Max R3

1999 年 4 月，在加利福尼亚州圣何塞游戏开发者会议上，3D Studio Max R3 正式发布，这是带有 Kinetix 标志的最后版本。

（5）Discreet 3ds Max 4

在新奥尔良 SIGGRAPH 2000 上 3ds Max 4 发布了，从此软件名称改为 3ds Max。3ds Max 4 主要在角色动画制作方面有了较大提高，并入了著名的两足动画插件 character studio，使其功能尤其在角色方面与 MAYA 进入同一起跑线。3ds Max 在《魔兽争霸 3》中的表现让所有 Max 从业人员目睹了它的神奇魅力。

（6）Discreet 3ds Max 5

2002 年 6 月 26、27 日，3ds Max 5 分别在波兰、西雅图、华盛顿等地举办的 3ds Max 5 演示

会上发布。这是第一个支持早先版本的插件格式的版本，3ds Max 4 的插件可以用在新版本上，不用重新编写。3ds Max 5 在动画制作、纹理、场景管理工具、建模、灯光等方面都有所提高，加入了骨头工具（Bone Tools）和重新设计的 UV 工具（UV Tools）。

（7）Discreet 3ds Max 6

2003 年 7 月，Discreet 公司发布了 3ds Max 6，主要集成了 mental ray 渲染器。

（8）Discreet 3ds Max 7

Discreet 公司于 2004 年 8 月 3 日发布了 3ds Max 7，这个版本是基于 3ds Max 6 的核心的。3ds Max 7 为了满足业内对威力强大而且使用方便的非线性动画工具的需求，集成了获奖的高级人物动作工具套件，并且从此开始正式支持法线贴图技术。

（9）Autodesk 3ds Max 8

2005 年 10 月 11 日，Autodesk 宣布其最新版本 3ds Max 8 正式发售。

（10）Autodesk 3ds Max 9

Autodesk 在 SIGGRAPH 2006 User Group 大会上正式公布 3ds Max 9，首次发布包含 32 位和 64 位的版本。

（11）Autodesk 3ds Max 2008

2007 年 10 月 17 日，在加利福尼亚州圣地亚哥 SIGGRAPH 2007 大会上，3ds Max 2008 发布，该版本正式支持 Windows Vista 操作系统。这是 Vista 32 位和 64 位操作系统以及 Microsoft DirectX 10 平台正式兼容的第一个完整版本。其功能强大，扩展性好，建模功能强大，在角色动画方面具备很强的优势，丰富的插件也是一大亮点，操作简单，容易上手。与强大的功能相比，3ds Max 可以说是最容易上手的 3D 软件之一，与其他相关软件配合流畅。其应用领域包括：①电影作品，有《加菲猫》、《特洛伊》、《蜘蛛侠 2》、《范海辛》、《后天》等；②游戏动画，主要客户有 EA、Epic、SEGA 等，大量应用于游戏的场景、角色建模和游戏动画制作；③建筑动画、北京申奥宣传片等。

（12）Autodesk 3ds Max 2009

2008 年 4 月 3 日，Autodesk 3ds Max 2009 发布，它是一个全功能的三维建模、动画、渲染和视觉特效解决方案，广泛应用于最畅销的游戏以及流行电影佳作和视频内容的制作。3ds Max 2009 引入了多项重要的新功能，包括 Reveal 渲染工具包、节省时间的 UV 编辑和 Biped 功能以及 ProMaterials 材质库。通过增强的 FBX 文件格式内存管理，3ds Max 2009 改进了与 Autodesk MAYA 和 Autodesk MotionBuilder 的兼容性。

（13）Autodesk 3ds Max 2010

2009 年 4 月，3ds Max 2010 终于浮出水面，Autodesk 最近几年的并购、收购行为让它瞬间拥有了几乎全部的动画多媒体软件工具，而且机械、建筑领域也在进行着同样的工作，在这些收购的背后，意味着"整合"。

（14）Autodesk 3ds Max 2011

Autodesk 公司于 2010 年 4 月正式发布了 3ds Max 2011，新版软件加入了以下几项新功能。

① 新增 Slate 工具：一种新的基于节点的材质编辑器，使用这种编辑器，用户可以更加方便地编辑材质。

② Quicksilver 硬件渲染引擎：新款多线程渲染引擎，可以利用 CPU 和 GPU 为绘图场景提供渲染加速，速度要比旧款引擎提升 10 倍左右。

③ 新增能让用户在 viewport 窗口中直接观察纹理、材质贴图效果的功能，用户无须为了挑选合适的纹理或材质贴图而反复渲染。

④ 新增 3ds Max Composite 合成贴图工具：新的 3ds Max Composite 合成贴图工具可支持动态高光（HDR）等特效，该工具基于 Autodesk 公司的 Toxik 软件。

（15）Autodesk 3ds Max 2012

2011 年 4 月，Autodesk 公司发布了 3ds Max 2012，提供了全新的创意工具集、增强型迭代工作流和加速图形核心，能够帮助用户显著提高整体工作效率。从多线程刚体动力学、Mental Images 的精确"指点式"Iray 渲染器到 Nitrous 渲染质量加速视口，3ds Max 2012 提供了采用最新硬件技术的各种先进工具。3ds Max 2012 还提供了多功能的过程纹理、增强型绘图、绘画和雕刻工具集，以及与 Autodesk 3ds Max Entertainment Creation Suite 中其他产品的一步式互操作性，能够帮助用户轻松解决交付期限紧张与客户质量预期不断提高之间的冲突。

2．3ds Max 和其他软件配合使用

（1）与 Photoshop 的联合使用

用 3ds Max 制作完成后，整个场景仍然需要补充配景。特别是室外建筑效果图，如果没有树木、花草和人物作陪衬，只有一座大厦的模型孤零零地站立在那里，这张效果图可能就没人要。在 3ds Max 中加入人物花草比较困难，会增加渲染时间，这时用 Photoshop 就方便多了。

（2）与其他多媒体软件配合使用

在片头制作中，如几个动画频繁交叉切换，这就要用到视频合成软件，如 Premiere。这类软件可以把几段影片和动画以不同的方式剪接在一起，还可以加入各种出入场的特技和变形处理。

3．3ds Max 的客户案例

（1）电影方面

说起电影，大家可能会想到 MAYA，但 3ds Max 在这方面同样有数不清的案例。首先是周星驰的大片《功夫》，里面 80%的特效是用 3dx max 做的，特别是"如来神掌打击楼体"片段，就是运用其中的强大粒子流 PF Source 实现的。电影《鬼域》由彭氏兄弟（彭发、彭顺）于 2006 年执导，这部电影运用了大量的 CG 特技效果，制作出一个如幻似真的奇异空间——鬼域，电影中的废弃游乐场、海盗船、被遗弃的巨形玩具等场景，观众会感到记忆犹新，印象深刻。利用 3ds Max 参加制作的电影作品还有《加菲猫》、《特洛伊》、《蜘蛛侠 2》、《范海辛》、《后天》等。

（2）电视方面

Cartoon Network 公司最近获奖的广告专题片以及插播广告，是由来自澳大利亚的领先的数字产品制作室 Animal Logic 公司创作的。在制作过程中，他们采用了 Autodesk 公司的 3ds Max。Animal Logic 制作组在过去两年时间内，已经制作了超过 72 分钟的动画产品，这个令人愕然的产量大多是由 5～9 秒的片段组成的。这些作品已被多达 8640 万的美国家庭所观赏，并被介绍到全球的 145 个国家。有的庄重，有的滑稽，有的卡通，有的真实，这些动画作品将观众带入了一个全真的三维世界。在这些三维世界里，延续了 50 多个备受人们宠爱的角色人物，Animal Logic 的重新设计工作将 Tom 和 Jerry（汤姆和杰瑞）、Scooby Doo（史酷比）、Powerpuff Girls（飞天小女警）以及其他众多角色带入了全新的世界，这里既有购物广场、剧院、地铁、火箭车，也有众多的机器人。负责项目的首席动画师 Geof Valent 确信，正是将 3ds Max 这样一套具备高效生产工具的设计和动画系统付诸应用，他的团队才得以从容面对复杂任务，并快速和精确地创造了三维世界。

（3）游戏方面

美国的《魔兽争霸 3》可以说是一个经典，超强的片头动画，精致的游戏模型，让玩过它的爱好者无不被其中的场面所震撼。盛大公司凭借《热血传奇》、《传奇世界》等数部佳作，从众多竞争者中脱颖而出，引领中国游戏行业潮流。盛大的成功离不开 3ds Max，盛大研发中心总监西门孟与美术部门经理耿威说："高端的计算机动画制作，它能做到；低模的能做到，高模的也能做到；贴图的能做，动作的也能做。Autodesk 的 3ds Max 适用的范围非常大，从低端的需求到高端的需求都能满足。我们在选用它的时候不会有太多的顾虑。"

（4）多媒体作品

在多媒体作品中，3ds Max 总能发挥其建模、动画方面的功能为其增加交互强度。例如，在一个多媒体虚拟博物馆作品中，利用 3ds Max 软件的建模功能，制作博物馆中展示珍品的三维模型和博物馆的三维空间，使用者通过鼠标和键盘在这个虚拟空间中任意行走、浏览，所有展品可以实现近距离观赏，进行旋转、放大、移动等交互体验。由北京印刷学院设计艺术学院为中国印刷博物馆制作的多媒体虚拟博物馆系统是其中的优秀实例。印刷博物馆藏品都是珍贵的历史文物，很多展品都只能放在展柜里，让观众远观，而且由于展示空间的限制，很多展品只能展出一小部分。这个系统安装在博物馆的触摸屏上，观众可以在任何时候走近文物，全方位地观看展品，并且不受空间限制观看完整的展品。观众还可以在该虚拟博物馆中随意漫游，想去哪里就去哪里，或者事先设定好一定的路径自动漫游。目前，印刷博物馆还有很多对外交流的巡回展出，以往活动中只能利用展板和印刷品向观众展示，既不立体也不全面。但现在无论在哪里，只要通过计算机桌面显示多媒体虚拟博物馆系统，观者就可身临其境、真实地感受中华几千年优秀的印刷文化。

很多多媒体作品中也利用了 3ds Max 软件的动画功能，将其要展示的过程通过三维模型建立并渲染成三维动画，使其展现过程更加真实而细致。如上述提到的中国印刷博物馆的多媒体虚拟系统中，就通过三维动画展现了活字印刷术的制作过程。

在数字媒体繁荣发展的今天，多媒体艺术要更好地利用三维软件，并结合其他多媒体技术来增强作品的交互强度，以体现时代的艺术特性——互动虚拟体验。

4．Autodesk 3ds Max 2012 的最低系统要求

（1）软件

Autodesk 3ds Max 和 Autodesk 3ds Max Design 2012 软件的 32 位版本支持以下操作系统：

- Microsoft Windows 7 Professional 操作系统。
- Microsoft Windows Vista Business 操作系统（SP2 或更高版本）。
- Microsoft Windows XP Professional 操作系统（SP3 或更高版本）。

3ds Max 和 3ds Max Design 2012 软件的 64 位版本支持以下操作系统：

- Microsoft Windows 7 Professional x64 操作系统。
- Microsoft Windows Vista Business x64 版本（SP2 或更高）。
- Microsoft Windows XP Professional x64 版本（SP3 或更高）。

3ds Max 和 3ds Max Design 2012 软件的 32 位和 64 位版本需要以下补充软件：

- Microsoft Internet Explorer 8.0 或更高版本。
- Mozilla Firefox 3.0 或更高版本。

（2）硬件

普通动画与渲染（通常少于 1000 个对象或 100000 个多边形）。

3ds Max 和 3ds Max Design 2012 软件的 32 位版本最低需要配置以下硬件系统：

- 英特尔奔腾 4 处理器（主频 1.4GHz）或相同规格的 AMD 处理器（采用 SSE2 技术）。
- 2GB 内存（推荐 4GB）。
- 2GB 交换空间（推荐 4GB）。
- 支持 Direct3D 10 技术、Direct3D 9 或 OpenGL 的显卡，256MB 或更大的显卡内存，推荐 1GB 或更高。
- 配有鼠标驱动程序的三键鼠标。
- 3GB 可用硬盘空间。
- DVD-ROM 驱动器。

- 支持 Web 下载和 Autodesk Subscription-aware 访问的互联网连接。

3ds Max 和 3ds Max Design 2012 软件的 64 位版本最低需要配置以下硬件的系统：

- 采用 SSE2 技术的英特尔 64 或 AMD64 处理器。
- 4GB 内存（推荐 8GB）。
- 4GB 交换空间（推荐 8GB）。
- 支持 Direct3D 10、Direct3D 9 或 OpenGL 的显卡，256MB 或更大的显卡内存，推荐 1GB 或更高。
- 配有鼠标驱动程序的三键鼠标。
- 3GB 可用硬盘空间。
- DVD-ROM 驱动器。
- 支持 Web 下载和 Autodesk Subscription-aware 访问的互联网连接。

第 2 章　3ds Max 基础操作

3ds Max 的工作界面见图 2.1，依然延续前面的版本，但添加了一些新功能，这些新功能会在后面命令应用中一一介绍。3ds Max 的工作界面包括：①菜单栏，②主工具栏，③视口，④命令面板，⑤视口导航控制，⑥动画播放控制，⑦动画关键点控制，⑧提示行和状态栏，⑨时间滑块，⑩轨迹栏。

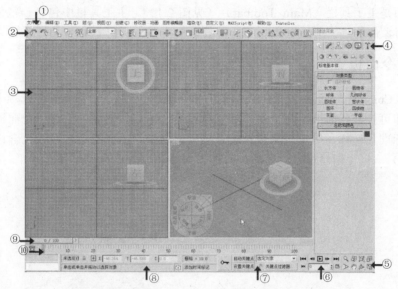

图 2.1　3ds Max 工作界面

视口占据了主窗口的大部分，可在视口中查看和编辑场景。窗口的剩余区域用于容纳控制功能以及显示状态信息。

2.1　界面元素

2.1.1　菜单栏

用户界面的最上面是菜单栏（见图 2.2）。菜单栏（Menu Bar）包括"文件"、"编辑"和"帮助"等常见命令，特殊菜单如下：

文件(F)　编辑(E)　工具(T)　组(G)　视图(V)　创建(C)　修改器　动画　图形编辑器　渲染(R)　自定义(U)　MAXScript(M)　帮助(H)　Tentacles

图 2.2　菜单栏

- "工具"菜单包含许多主工具栏命令的重复项。
- "组"菜单包含管理组合对象的命令。
- "视图"菜单包含设置和控制视口的命令。
- "创建"菜单包含创建对象的命令。
- "修改器"菜单包含修改对象的命令。
- "动画"菜单包含设置对象动画和约束对象的命令，以及设置动画角色的命令（如"骨骼

工具")。

- "图形编辑器"菜单可以使用图形方式编辑对象和动画:"轨迹视图"允许在"轨迹视图"窗口中打开和管理动画轨迹,"图解视图"提供另一种方法在场景中编辑和导航对象。
- "渲染"菜单包含渲染、Video Post、光能传递和环境等命令。
- "自定义"菜单可以使用自定义用户界面的控制。
- "MAXScript"菜单包含编辑 MAXScript(内置脚本语言)的命令。

注:"Tentacles"菜单是新增功能,只有安装了 Turbo Squid 插件后才会显示。

2.1.2 主工具栏

菜单栏下面是主工具栏(Main Toolbar)(见图 2.1)。主工具栏中包含一些使用频率较高的工具,如变换对象的工具、选择对象的工具和渲染工具等。

2.1.3 命令面板

命令面板(Command Panels)位于视口的右侧(见图 2.3),顶部有 6 个选项卡式的图标,单击这些图标,即可打开各面板。每个面板都有自己的选项集。例如,创建命令面板包含创建各种不同对象(如标准几何体、组合对象和粒子系统等)的工具,修改命令面板包含修改对象的各种工具(见图 2.4),包含创建对象、处理几何体和创建动画需要的所有命令。

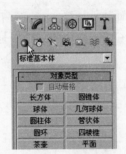

图 2.3　命令面板

图 2.4　修改命令面板

2.1.4 视口

3ds Max 工作区域被分割成 4 个矩形区域,称为视口(Viewports)或者视图(Views),分别是 Top(顶视口)、Front(前视口)、Left(左视口)和 Perspective(透视视口)。

每个视口都包含垂直和水平线,这些线组成了 3ds Max 的主栅格。主栅格包含黑色垂直线和黑色水平线,这两条线在三维空间的中心相交,交点的坐标是 $X=0$、$Y=0$ 和 $Z=0$。其余栅格都为灰色显示。

Top 视口、Front 视口和 Left 视口显示的场景没有透视效果,这就意味着在这些视口中同一方向的栅格线总是平行的,不能相交(见图 2.1)。透视视口类似于人的眼睛和摄像机观察时看到的效果,视口中的栅格线是可以相交的。

2.1.5　视口导航控制

用户界面的右下角包含视口导航控制（Viewport Navigation Controls）按钮（见图2.5），可以放大和缩小场景，用以控制视口中对象的显示大小以及旋转角度。

图2.5　视口导航控制按钮

🔍：缩放视口工具，放大或者缩小激活的视口。

⊞：缩放所有视图工具，同时缩放所有视口。

⬜⬜：最大化显示和最大显示选定对象工具组，放大所有对象或选定对象，直到它填满整个视口。第一个按钮是灰色的，它将激活的视口中的所有对象以最大的方式显示。第二个按钮是白色的，它只将激活视口中的选择对象以最大的方式显示。

⊞⊞：所有视图最大化显示和所有视图最大化显示选定对象工具组，放大全部视口中对象或选定对象，直到它填满整个视口。第一个按钮是灰色的，它将所有视口中的所有对象以最大的方式显示。第二个按钮是白色的，它只将所有视口中的选择对象以最大的方式显示。

🔲：最大化视口切换工具，用于切换视口正常大小和全屏大小。

🔄：弧形旋转、弧形旋转选定对象和弧形旋转子对象工具组，围绕公共轴、选定的对象或子对象旋转视口。第一个按钮是灰色的，它围绕场景旋转视图；第二个按钮是白色的，它围绕选择的对象旋转视图；第三个按钮是黄色的，它围绕次对象旋转视图。

✋：平移视图工具和穿行工具，在当前视口平面平行的方向移动视图，穿行工具可以利用方向键或鼠标在场景中移动，就像单人视频游戏一样。

▷🔍：视野和缩放区域工具组，视野工具 ▷ 仅在透视图中可用，控制视图的宽度；缩放工具 🔍 可以通过鼠标拖动的矩形框缩放选定区域。

注：当前视口或激活的视口为黄色边界标示的视口，也称为活动视口，即当前编辑用于此视图内对象。使用视口导航中的工具改变对象的显示方式时，使用撤销命令是不能恢复的，应在进行修改之前执行菜单"编辑"→"暂存"命令，之后若要恢复，可执行"编辑"→"取回"命令。还可选择菜单"视图"→"撤销视图更改"命令，快捷键为Shift+Z。

注：这些按钮只是改变视口的大小、方向，而不是场景中物体的大小。

2.1.6　时间控制

视口导航控制按钮的左边是时间控制（Time Controls）按钮（见图2.6），也称为动画控制按钮，它们的功能和外形类似于媒体播放机里的按钮。单击 ▶ 按钮，播放动画；单击 ◀| 或 |▶ 按钮，每次前进或者后退一帧。在设置动画时，单击Auto按钮，使其呈现红色状态，表示开始记录动画。当Auto按钮按下后，在非第0帧给对象设置的任何变化将会被记录成动画。例如，如果单击Auto按钮并移动该对象，就将创建对象移动的动画。

图2.6　时间控制按钮

2.1.7　状态栏和提示行

状态栏和提示行（Status bar and Prompt line，见图2.7）分别显示关于场景和活动命令的提示和信息，包含控制选择和精度的系统切换以及显示属性。状态栏有许多用于帮助用户创建和处理对象的参数显示区。

图 2.7　状态栏和提示行

2.2　熟悉 3ds Max 的用户界面

2.2.1　菜单栏和命令面板

菜单栏见图 2.2，每个菜单的标题表明该菜单中命令的用途。

① 选择"文件"→"新建"命令，创建一个新视图。

② 在命令面板中单击　创建按钮，在创建命令面板中单击"长方体"，见图 2.8。

注：在默认情况下，创建面板处于激活状态。

③ 在顶视图中，用鼠标单击并拖曳创建一个长方体。在三个平面视口中，以线框方式显示；在透视视口中，长方体以明暗方式显示，见图 2.9。

图 2.8　"标准基本体"类型

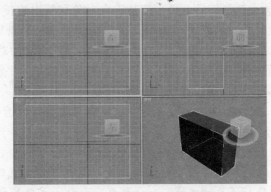

图 2.9　视图中对象的显示方式

④ 在视口导航控制按钮区域，单击　按钮，使长方体在四个视口中都以最大化显示。

注：球的大小没有改变，它只是按尽可能大的显示方式使物体充满视口。

⑤ 单击主工具栏上的选择并移动按钮　，在顶视口中单击并移动球体。

⑥ 单击"保存"命令，弹出保存对话框，选择保存路径，将文件保存成名为 1.max 的工程文件。

在各菜单栏中，如果菜单项后出现"…"，表示该命令会打开一个单独的对话框；如果右边有个小黑箭头，表明该菜单项有子菜单；而开关形式的菜单命令，启用则在左侧会显示一个复选标记，禁用则不会出现复选标记；如果菜单命令有对应的键盘快捷键，则该键盘快捷键会显示在菜单项右边。

2.2.2　编辑视口

1．设置视口布局

3ds Max 默认采用两上两下视口排列，还有其他 13 种布局，但屏幕上视口的最多数量为 4 个。

选择"视图"→"视口配置"命令，在出现的"视口配置"对话框中选择"布局"选项卡，可以选择不同的视口布局，并且在每个布局中自定义视口（见图 2.10）。视口配置将与工作一起保存。

图 2.10 "视口配置"对话框的"布局"选项卡

2．调整视口大小

在选择布局后，可以调整视口大小。将鼠标放在视口的分割线处，指针变成双向箭头后，移动分割视口的分隔条，可以改变视口的显示比例（见图 2.11）。当显示多个视口时，此操作才可用。

图 2.11 调整大小后的视口

3．更改视图类型

利用视口右键菜单改变视口：每个视口的左上角都有一个标签，在视口标签上单击右键，从快捷菜单中可选取各种角度的视图进行视图切换，见图 2.12。

涉及命令：在任意视图标签位置单击右键，弹出的快捷菜单称为"视口属性"菜单，包含用于更改活动视口中所显示内容的命令。这些命令都可在"视口配置"对话框中找到相应的选项，见图 2.13。

图 2.12 视口右键菜单

图 2.13 "视口配置"对话框

"视口属性"菜单（见图 2.14）中的功能如下。

① 将视图更改为任何可用的视口类型（如透视视口、顶视口、底视口、用户视口、灯光视口、摄影机视口、栅格视口或图形视口）。

如果场景包含摄影机或带有目标的光源，则视口右键菜单可以提供组件的选择选项。例如，当右键单击目标摄影机视口的标签时，将显示两个新命令，即"选择摄影机"和"选择摄影机目标"，用于选择该视图使用的摄影机或目标。

② 设置在视口中显示的阴影类型（如线框、平滑或边面）。

- 平滑+高光：显示带有高光的平滑表面，这是最慢的渲染方式。
- 平滑：只显示平滑表面，没有任何照明效果。
- 面+高光：显示单独的多边形面和高光。
- 面：只显示多边形面，没有任何照明效果。
- 平面：使用一种颜色显示整个对象。
- 隐藏线：仅显示面向摄像机的多边形的边。
- 亮线框：显示带照明效果的多边形的边。
- 线框：只显示多边形的边。
- 边界框：显示围绕对象的边框。

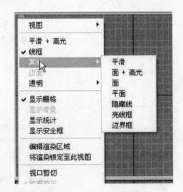

图 2.14　"视口属性"菜单

- 边面：除线框、隐藏线、亮线框和边界框 4 种线渲染状态外都可以应用，是在选定了一种除线渲染状态外的其他方式时显示每个面的边的方法。

在默认状态下，平面视口以"线框"方式显示，透视视口以"平滑+高光"方式显示。线框是最快速显示物体的方式，能迅速重绘；"平滑"与最后的渲染效果大致相同；包含高光的显示方式会显示场景中的照明效果，见图 2.15。

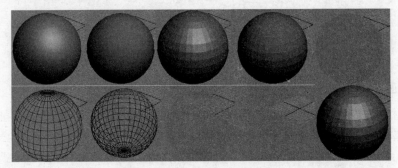

图 2.15　从左至右依次为平滑+高光、平滑、面+高光、面、平面、隐藏线、
亮线框、线框、边界框和应用"面+高光"的边面

- 透明：设置在视口中显示的透明度。
- 切换栅格、安全框和视口背景的显示。
- 启用"视口剪切"：可以交互设置视口的近距离范围和远距离范围，将显示在视口剪切范围内的几何体，不会显示该范围之外的面。
- 纹理校正：如果未针对 OpenGL 或 Direct3D 配置显示，则启用纹理校正。
- 禁用视图：禁用某个视口，以便在其他视口中进行操作时该视口不会进行更新。
- 撤销或重做视图更改。
- 配置：单击之，弹出"视口配置"对话框。

注：在从视口中选择栅格对象之前，其必须处于活动状态。

对象的显示方式如下。

- 线框（Wireframe）：用一系列线描述一个对象，没有明暗效果。
- 明暗（Shaded）：用彩色描述一个对象，使其看起来像一个实体。
- 模型（Model）：在 3ds Max 视口中创建的一个或者多个几何对象。
- 场景（Scene）：视口中的一个或者多个对象。对象不仅是几何体，还可以包括灯光和摄像机。作为场景一部分的任何对象都可以设置动画。
- 范围（Extents）：场景中的对象在空间中可以延伸的程度。缩放到场景的范围意味着一直进行缩放，直到整个场景在视口中可见为止。
- 使用快捷键改变视口：工作时可快速更改任一视口中的视图，例如，可以从前视图切换到后视图，可以使用键盘快捷键。

在 3ds Max 中，单击左键和单击右键的含义通常不同。单击左键用来选取和执行命令，单击右键会弹出一个快捷菜单，还可以用来取消命令。

视图切换的快捷键说明见表 2.1。

表 2.1

键	视 图 类 型
T	顶视图
B	底视图
F	前视图
L	左视图
C	摄影机视图。如果所在的场景只有一台摄影机，或在使用该快捷键前已选择摄影机，那么摄影机提供该视图。如果所在的场景拥有多台摄影机，并且未选择任何摄影机，屏幕将显示摄影机列表
P	透视视图，保留前一视图的查看角度
U	用户（三向投影）视图，保留前一视图的查看角度

注：Ctrl+X 快捷键的功能是隐藏除菜单栏和工作视口外的区域，要返回正常窗口，可再按 Ctrl+X 快捷键或单击此状态下窗口右下角的"取消专家模式"按钮。

4. 设置视口区颜色

① 在菜单栏中选择"自定义"→"自定义用户界面"命令，出现"自定义用户界面"对话框，选择"颜色"选项卡，见图 2.16。

② 在"元素"下拉列表框中选择"视口"，在列表中选取视口背景，单击对话框右侧的颜色条，出现颜色选择器对话框（见图 2.17），使用颜色滑块选取一个色彩，然后单击"确定"按钮。

图 2.16 "颜色"选项卡

图 2.17 颜色选择器

③ 在"自定义用户界面"对话框中单击"立即应用颜色"按钮，视口背景将变成自定义色彩。

注：对于修改后的界面，如果需要下次运行时继续保留使用，可以选择"自定义"→"保存自定义 UI 方案"命令，保存为 Interface Scheme（*.ui）格式即可。

5．使用导航 Gizmo

在 3ds Max 中新增的一个关键命令就是悬挂在视口中的半透明的 Gizmo，可以用来更容易、快捷地改变视图，而不必使用视图导航器或其他工具。

（1）ViewCube

ViewCube 默认位于每个视口的右上角（见图 2.18），由每个面上都添加了视口方向标记的一个 3D 立方体和位于地平面上的一个圆环构成。它的作用是指示当前的视口方向，并且可以通过选择 3D 立方体的面和圆环上标记的四个方向来快速切换视口方向。

首先，ViewCube 是通过"视口配置"对话框中的"ViewCube"选项卡打开或关闭的，见图 2.19，从中可设置 ViewCube 的大小、显示透明度等。如果希望 ViewCube 不占据太多的视口空间，可以将其大小改为"小"或"细小"，也可将其在非活动状态下的不透明度设为 0，它将是不可见的，只有当鼠标指针移动到它的位置时才能显示出来。

图 2.18　ViewCube 导航显示

图 2.19　"ViewCube"选项卡

视口中显示的位于地平面上的圆环是由"ViewCube"选项卡中的"指南针"选项开启和关闭的。其中，"北方角度"选项是用于更改指南针方向的，"指南针"可以快速地旋转视口。

ViewCube 的使用方法是：在激活视口中，鼠标指针所在的位置将高亮显示，单击之即可改变视口方向。还可以拖动 ViewCube 立方体，向各方向旋转视口。而单击并拖动圆环，则可在当前方向上旋转模型。在 ViewCube 处于选择状态时，上方会显示一个小房子图标，此图标的功能是将视图恢复为"主栅格"视图角度。菜单"视图"→"ViewCube"中也有这些选项，在 ViewCube 上单击右键，也可弹出这些命令。

注：改变视口的方法还有视口的右键菜单、快捷键以及视图导航控制中的工具。

（2）SteeringWheels

ViewCube 可以快速地切换视图和旋转视图，SteeringWheels 是另一个用于导航视口的 Gizmo。同 ViewCube 一样，参数设置在"视口配置"对话框的"SteeringWheels"选项卡中，见图 2.20。

首次启动 3ds Max，SteeringWheels 会被锁定在视口的左下角，鼠标指针移动到 SteeringWheels 上时，会出现如图 2.21 所示的对话框。这里提供了 6 种不同的控制盘，这些控制盘有两种尺寸，具有三种用途：全导航、查看对象和巡视建筑。选择一种控制盘后，此对话框会消失，只有再次启动 3ds Max 时才会显示，而所选的控制盘将随着鼠标指针一起移动。

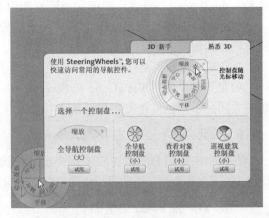

<div style="text-align:center">图 2.20　"SteeringWheels"选项卡　　　　图 2.21　SteeringWheels 控制盘</div>

在控制盘右上角的×按钮用于关闭显示，单击右下角的小箭头按钮会弹出如图 2.22 所示的菜单，用于切换不同的轮子类型（含有一些相关设置）。这些选项也可在"视图"→"SteeringWheels"子菜单中找到，还提供了一个"切换 SteeringWheels"选项（快捷键为 Shift+W）。

SteeringWheels 的使用方法是：在激活视口中，鼠标指针所在的位置将高亮显示，按下鼠标左键并拖动，即可应用命令。在完整导航轮子状态下的命令如下。

- 缩放：使场景视图相对抽点放大或缩小，单击时按住 Ctrl 键可以设置轴点。
- 动态观察：使视图绕轴环绕，单击时按住 Ctrl 键可以设置轴点。
- 平移：使视图沿着拖动鼠标的方向平移。
- 回放：更改场景时这里记录了停止操作的每个视图，并将它们保存在缓冲区中，在"回放"模式中以缩略图形式显示这些视图，通过鼠标单击恢复视图的状态，见图 2.23。

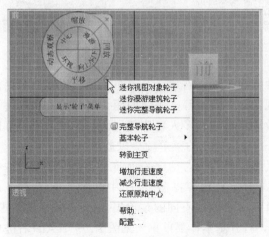

<div style="text-align:center">图 2.22　控制盘菜单　　　　　　　　图 2.23　"回放"模式</div>

- 中心：允许在某个对象上单击以确定进行缩放和旋转操作的轴点。
- 漫游：可以导航整个模型，就像在模型中穿行一样，同时按住 Shift 键可以沿上、下方向移动。
- 环视：使视线沿着当前眼睛的位置进行旋转，就像在转动的人的头部。
- 向上/向下：从当前位置向上和向下移动视图。

当关闭控制盘后在视图中将不再显示，再次打开可通过"视图"→"SteeringWheels"→"切

换 SteeringWheels"命令实现。先选择一种控制盘模式，再选择控制盘显示方式，选择好后单击"切换 SteeringWheels"命令，即可在激活视图中显示，见图 2.24。

ViewCube、SteeringWheels 和视图导航控制按钮都只是改变视口的大小、方向等，而不是场景中物体的物理大小。

带滚轮的鼠标也是控制视图的一种方法。按住滚轮是平移视口，滚动滚轮是放大缩小视口。

如果不习惯使用 ViewCube 和 SteeringWheels 导航工具，或认为其妨碍视口物体的显示，可以随时关闭显示，也可在需要使用某个功能时（如"回放"）随时打开。

6．四元菜单

在视口中不同位置单击右键，弹出的快捷菜单有所不同，上面介绍了"视口属性"菜单等快捷菜单，下面将介绍在活动视口中除视图标签位置外的任意地方单击右键弹出的四元菜单，见图 2.25。

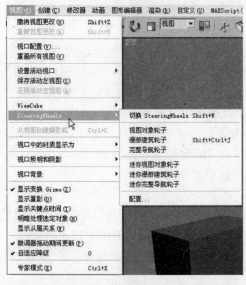

图 2.24 "视图"→"SteeringWheels"子菜单

图 2.25 四元菜单

四元菜单由以鼠标指针为中心弹出的四个单独部分组成，右边两个菜单为显示栏和变换栏，包括主工具栏、菜单栏中对物体最常规的修改和视口显示命令等，左边的两个菜单的内容取决于选定对象的修改命令，显示修改命令下的主要参数设置项。许多人喜欢使用四元菜单是因为可以快速选取到命令，而不用再到命令面板中选取命令。最后选定的菜单项会以蓝色显示。

四元菜单中显示哪些命令，可以通过"自定义用户界面"对话框的"四元菜单"选项卡进行设置，可以改变默认的四元菜单，也可新建四元菜单项。此内容将在 2.5 节中讲述。

右键单击的同时结合键盘上的 Ctrl、Shift、Alt 键，会弹出不同的菜单集合：Shift+右键单击，打开"捕捉"菜单集（见图 2.26）；Ctrl+右键单击，打开基本体菜单集（见图 2.27）；Alt+右键单击，打开"动画"菜单集（见图 2.28）；Shift+Alt+右键单击，打开 reactor 菜单集（见图 2.29）；Ctrl +Alt+右键单击，打开渲染菜单集（见图 2.30）。

2.2.3　主工具栏

在默认情况下，主工具栏（Toolbars，见图 2.31）停靠在视口上方，通过鼠标左右移动显示全部工具。单击并拖动工具栏左端的两条竖线，即可将其脱离界面边缘，成为浮动工具栏（见图 2.32），可以拖动到窗口任意位置并改变大小。要恢复停靠，将其移动并靠近任一窗口边缘，或者双击工

具栏标题栏，就可以自动停靠在任一窗口边缘。

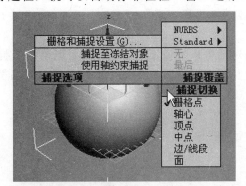

图 2.26　Shift+右键单击打开"捕捉"菜单集

图 2.27　Ctrl+右键单击打开基本几何体菜单集

图 2.28　Alt+右键单击打开"动画"菜单集

图 2.29　Shift+Alt+右键单击打开 reactor 菜单集

图 2.30　Ctrl +Alt+右键单击打开渲染菜单集

图 2.31　主工具栏

图 2.32　浮动面板形式的主工具栏

　　在主工具栏中按钮以外任意地方单击右键，弹出的快捷菜单包括停靠方式、各浮动工具栏和自定义命令（见图 2.33）。各浮动工具栏也可以通过菜单"自定义"→"显示 UI"→"显示浮动工具栏"命令显示。

　　所有图标按钮包括主工具栏、命令面板、其他对话框以及窗口中的图标，都具有工具提示文字，将鼠标指针放在按钮上将出现文字提示。主工具栏上的按钮右下角带小三角标志的都表示有弹出按钮。下面分别简要介绍各按钮功能。

　　↰↱：撤销/重做。

　　↶ ↷ ↷：选择并链接、取消链接选择、绑定到空间扭曲。

：选择过滤器列表，选择视图中对象的方式。

　　↖：选择对象。

　　▤：从场景选择。

　　▣："选择区域"弹出按钮。

　　▨：窗口/交叉选择切换。

图 2.33　主工具栏快捷菜单

　　✛：选择并移动。

　　↻：选择并旋转。

　　▱ ▰ ▱：选择并缩放。

　　视图▾：参考坐标系。

　　▥：使用中心弹出按钮。

　　⸕：选择并操纵。

　　◈：键盘快捷键覆盖切换。

　　↶² ↶²·⁵ ↶³：2D 捕捉、2.5D 捕捉、3D 捕捉。

　　△：角度捕捉切换。

　　%：百分比捕捉切换。

　　⸙：微调器捕捉切换。

　　：编辑命名选择集。

　　╟创建选择集▾┤：命名选择集。

　　▷◁：镜像。

　　◇◇◇◉⬚▦：对齐弹出按钮。

　　⛁：层管理器。

　　▤：曲线编辑器（打开）。

　　▣：图解视图（打开）。

　　⚫⚫：材质编辑器。

：渲染设置。

：渲染帧窗口。

"渲染"弹出按钮包括： 渲染产品， 渲染迭代， ActiveShade。

使用举例：

① 新建 3ds Max 文件，在视口中创建对象。

② 在主工具栏中单击选择和移动按钮 ，在顶视口中随意移动场景中对象。

③ 在主工具栏中单击撤销和重做命令 。注：该命令的快捷键是 Ctrl + Z。

④ 在视口导航控制区域单击 按钮，使所有视图最大化显示。

⑤ 在透视视口中单击右键激活物体，使用视图导航控制中的按钮改变视口。

⑥ 选择菜单"视图"→"撤销视图改变"命令，使透视视口恢复到使用 按钮以前的样子。

2.2.4　命令面板

命令面板（见图 2.34）中包含创建和编辑对象的所有命令，使用标签面板和菜单栏也可以访问命令面板的大部分命令。命令面板包含"创建"（Create）、"修改"（Modify）、"层次"（Hierarchy）、"运动"（Motion）、"显示"（Display）和"工具"（Utilities）6 个面板。命令面板同样可以通过鼠标拖动成为浮动面板，右键单击标题栏，可弹出快捷菜单（见图 2.35），其操作方法与主工具栏类似。

当使用命令面板选择一个命令后，相应地会显示该命令的选项。有些命令有很多参数和选项，所有选项将显示在卷展栏中。卷展栏是一个有标题的特定参数组。在卷展栏标题的左侧有"+"或者"－"标记。显示"－"标记时，可以单击卷展栏标题来卷起卷展栏。显示"+"标记时，可以单击标题栏来展开卷展栏，并显示卷展栏参数，见图 2.36。

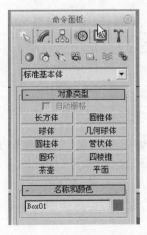

图 2.34　命令面板的浮动状态　　　图 2.35　命令面板快捷菜单　　　图 2.36　卷展栏展开和卷起状态

在卷展栏命令很多，无法一次显示完整时，将鼠标指针放置在卷展栏的空白处，待指针变成手形状时，就可以上下移动卷展栏来查看全部卷展栏，或移动命令面板最右侧出现的一个滚动条来显示全部卷展栏，见图 2.37。另外一种方法是在卷展栏的空白处单击右键，出现如图 2.38 所示的快捷菜单，用于打开、关闭卷展栏，以及改变卷展栏的快速显示方式、调整各卷展栏的位置。

图 2.37 命令面板最右侧的滚动条 图 2.38 卷展栏右键菜单

命令面板的宽度还可以扩大用于显示各卷展栏打开状态。扩大命令面板宽度，就会相对缩小视口大小，通常都不扩大面板面积，以显示视口为主。扩大面板的方法是：将鼠标放在面板与视口的交界处，待指针变成双向箭头形状，向左边拖动，即可扩大面板宽度到 2～3 倍（只要有空间，还可以扩大），见图 2.39，向右边拖动，即可恢复窗口默认显示状态。

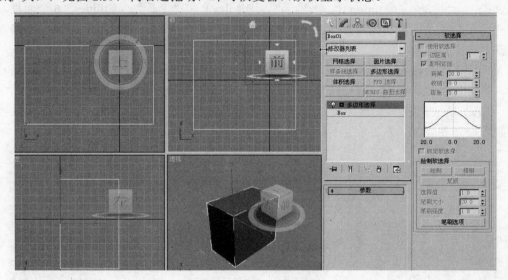

图 2.39 扩大面板宽度

2.2.5 状态区域和提示行

界面底部的状态区域显示与场景活动相关的信息和消息，这个区域也可以显示创建脚本时的宏记录。当宏记录被打开后，将在粉色的区域中显示文字（见图 2.40），该区域称为 Listener 窗口。要深入了解 3ds Max 的脚本语言和宏记录，请参考 3ds Max 的在线帮助。

宏记录区域的右边是提示行（Prompt Line），见图 2.41。提示行的顶部显示选择的对象数目，提示行的底部根据当前的命令和下一步的工作给出操作的提示。

X、Y 和 Z 显示区（变换输入区，见图 2.42）告诉使用者当前选择对象的位置，或者当前对象被移动、旋转和缩放的多少，也可以使用这个区域变换对象。

move $ [130.554,-95.799,0]		1 Object Selected		⊕ X: 38.425	Y: -52.923	Z: 0.0
		Click and drag to begin creation process				

图 2.40 Listener 窗口 图 2.41 提示行 图 2.42 变换输入区

绝对/偏移模式变换的键盘输入（Absolute/Offset Mode Transform Type-In）：在绝对和相对键盘输入模式之间进行切换。

2.3 文件操作与管理

2.3.1 文件操作

"文件"菜单中提供了 3ds Max 主要的文件处理命令，这些操作是使用 3ds Max 的前提。

1. 创建新的场景文件

"文件"→"新建"：清除当前场景的内容并创建一个新的场景文件（快捷键为 Ctrl+N），出现如图 2.43 所示的"新建场景"对话框。其中各选项说明如下。

"保留对象和层次"：保留对象以及它们之间的层次链接，但删除任意动画键。如果当前场景有任意文件链接，则 3ds Max 会在所有链接的文件上执行绑定操作。

"保留对象"：保留场景中的对象，但删除它们之间的任意链接以及任意动画键。处理包含有链接或导入对象的场景时，不应使用此选项。

"新建全部"（默认）：清除当前场景中的内容。

注：使用"新建全部"选项后，首先单击所有视图最大化显示按钮，恢复视口初始化状态，再开始创建新场景。

2. 重置场景

"文件"→"重置"：可以清除所有数据并重置程序设置（视口配置、捕捉设置、材质编辑器、背景图像等），与退出 3ds Max 后重新启动效果相同。

操作步骤如下。

① 选择"文件"→"重置"命令，弹出对话框提示保存，见图 2.44。如果在上次"保存"操作之后又进行了更改，将出现该对话框，提示是否要保存更改。单击"是"按钮，将保存并重置，单击"否"按钮，表示不保存，为了进一步保护数据，以防丢失，将出现一个确认对话框，提示是否重置。

图 2.43 "新建场景"对话框

图 2.44 重置提示框

② 当询问是否确实要重置时，单击"是"按钮，场景恢复到最初的启动界面，单击"否"按钮，取消"重置"操作。

注：重置后的界面似乎与新建全部的界面相同，都是清除上一个场景中的所有物体，但重置是清除所有数据并重置程序设置，而新建全部界面只是清除物体，并不重置程序设置，如视图的角度、颜色等保留上一个场景的设置。

3．打开文件

"文件"→"打开"：3ds Max 能够打开.max 和.chr（角色文件）文件，还可以打开.drf（VIZ 渲染）文件，快捷键是 Ctrl+O，"打开文件"对话框见图 2.45。

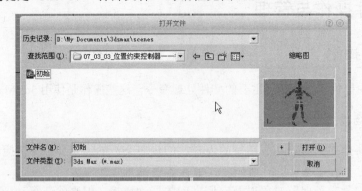

图 2.45 "打开文件"对话框

"文件"→"打开最近的"：显示最近打开和保存文件的列表，单击文件名即可打开。

有时打开文件时会跳出一些提示框，如果打开文件找不到场景中使用过的一些资源（如贴图等），则会出现"缺少文件"的提示，选择"继续"按钮，将忽略这些丢失文件显示场景，单击"浏览"按钮，则会打开"配置外部文件路径"对话框，添加丢失文件的路径即可正常显示场景。

注：此种情况在下面的"合并"、"替换"、"导入"文件时，如果外部文件路径发生变化，都会弹出"缺少文件"提示框，配置文件路径即可。在打开文件时，只要发生错误，都会弹出相应的提示对话框，告诉使用者哪里出现问题。

4．保存文件

"文件"→"保存"：保存当前场景文件。如果先前没有保存过场景，单击"保存"命令之后会弹出"文件另存为"对话框（见图 2.46），可以将当前场景文件保存为.max 或.chr 格式。默认格式为.max 文件。

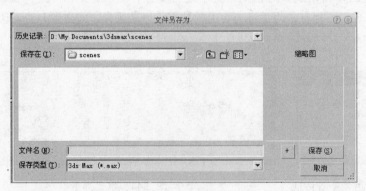

图 2.46 "文件另存为"对话框

保存对话框右边的"+"按钮用于在当前文件名的末尾自动加上一个数字并保存文件。例如，保存名为 something.max 文件，单击"+"按钮后，将以 something01.max 命名文件。是否另生成一个文件取决于文件本身是否保存过，如果没有保存过，单击"+"按钮，将在文件名称后加数字保存。如果文件保存过，单击"+"按钮，将在文件名称后加数字并保存为另一个文件。

注：制作过程中请随时注意保存文件。如果出现没有保存文件 3ds Max 程序突然关闭的情况，可以在 3ds Max 安装目录下 autoback 目录中找到程序关闭前最近时间段（很可能不是程序关闭前的最终步骤）系统自动保存的三个文件。在"首选项设置"对话框的"文件"选项卡中的"自动备份"选项，用于设置其保存属性，见 2.5 节。

"文件"→"另存为"：将保存过的文件以不同的文件名保存时使用该命令。

"文件"→"保存副本为"：用来以不同的文件名保存当前场景的副本，该选项不会更改正在使用的文件的名称。

"文件"→"保存选定对象"：可将选定的几何体以不同的文件名保存为场景名称。

属性不同而名称相同的位图将保存为不同的文件，同时将保存链接到选定对象。下列从属对象是为"保存选定对象"操作保留的：

- 将保存选定子对象的祖先，保存的路径为层次的根。
- 将保存绑定到空间扭曲的选定对象。
- 将保存绑定到 IK 跟随对象的选定对象。

2.3.2 合并与导入

合并与导入等命令可以将其他软件创建的对象导入或合并到场景中。

1．合并场景

"文件"→"合并"：将保存的场景文件中的对象加载到当前场景中，还可以使用"合并"，将整个场景合并到另一个场景中。

选择好要合并的文件后会弹出"合并"对话框（见图2.47），显示选定场景文件中的所有对象，可以全选合并整个场景，也可以选择场景中的单个物体来合并。

2．替换对象

"文件"→"替换"：替换场景中的一个或多个对象的几何体，方法是：以导入和场景中命名相同的对象进行替换。为了加快速度，通常使用简单的几何体来设置场景和动画，然后在渲染前再用复杂的几何体来替换，可以使用"替换"命令，对象命名相同即可。以图 2.48 场景为例。

① 打开该文件，选择主工具栏中的 █ 按钮，查看文件中物体的命名，见图2.48。

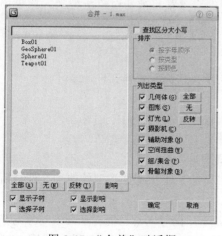

图 2.47 "合并"对话框 　　　　　　　图 2.48 原场景

② 选择替换文件，弹出"替换"对话框，与原场景中的对象对比，相同命名的物体将被替换，见图 2.49 和图 2.50。

图 2.49 场景中所有对象

图 2.50 "替换"对话框（替换文件中所有对象的命名）

③ 替换后的场景见图 2.51。

图 2.51 替换后的场景对象

在场景中替换对象时，替换其几何体，包括其修改器，但是不包括变换、空间扭曲、层次或材质；要替换对象的所有特性，可使用合并；如果要替换的对象在场景中拥有实例，那么所有实例都将被新对象所替换；场景中所有与传入对象名称相同的对象都将被新对象所替换。如果场景中拥有一个以上与传入对象同名的对象，则所有这些对象都被替换。

3. 导入

"文件"→"导入"：可以加载或合并不是 3ds Max 场景文件的几何体文件。

操作步骤如下。

① 选择"文件"→"导入"命令。

② 从文件选择器对话框的"文件类型"下拉列表框中选择导入文件类型。

③ 从"查找范围"框选择源文件保存的路径，再选择要导入的文件。

④ 对于某些文件类型，将显示第二个对话框，其中带有特定于该文件类型的选项，选择所需的导入选项。

对于各种不同格式，导入设置对话框中的设置有不同。常用的导入对话框提示导入对象与当前场景合并或完全替换的关系选择，对于许多格式来说，还有导入文件的转换单位对话框（见图 2.52）。例如，导入包含动画的对象时，会提示动画长度的匹配设置（见图 2.53）。

图 2.52　导入设置　　　　　图 2.53　动画长度的匹配设置

3ds Max 中可以导入的格式有：Autodesk（FBX），3D Studio Mesh、项目和图形（3DS、PRJ 和 SHP），Adobe Illustrator（AI），Colldad（DAE），LandXML/DEM/DDF，AutoCAD（DWG 和 DXF），Flight Studio OpenFlight（FLT），Motion Analysis（HTR 和 TRC），Initial Graphics Exchange Standard（IGE、IGS、IGES），Autodesk Inventor（IPT 和 IAM），Lightscape（LS、VW、LP），StereoLithography（STL），OBJ Material and Object（OBJ），VRML（WRL 和 WRZ），VIZ 材质 XML 导入（XML）。

4．导出

"文件"→"导出"：可以采用各种格式转换和导出 3ds Max 场景（见图 2.54）。操作步骤与导入类似。根据选择的文件类型不同，导出选择可能使用不同的选项。如果出现第二个对话框，则选择需要的导出选项。

"文件"→"导出选定对象"：可以按各种格式导出选定的几何体。

操作步骤如下。

① 选择一个或多个对象。

② 选择"文件"→"导出选定对象"命令。

③ 在"文件名"文本框中输入名称。

④ 从"保存类型"下拉列表框中选择文件格式。单击"保存"按钮即可。

3ds Max 中可以导出的格式有：Autodesk（FBX），3D Studio（3DS），Adobe Illustrator（AI），Colldad（DAE），ASCII 场景导出（ASE），AutoCAD（DWG 和 DXF），Flight Studio OpenFlight（FLT），Motion Analysis（HTR），Initial Graphics Exchange Standard（IGS），Lightscape 材质、块、参数、层、准备和视图（ATR、BLK、DF、LAY、LP 和 VW），StereoLithography（STL），OBJ Material and Object（MTL、OBJ），VRML97（WRL），JSR-184（M3G），Publish to DWF（DWF），Shockwave 3d Scene Export（W3D）。

图 2.54　导出对话框

2.4 3ds Max 的坐标系统

计算机生成的二维（2D）图形是通过 X 轴（水平）和 Y 轴（垂直）坐标来定义图形的平面信息的，而三维图形除了有 X、Y 轴坐标外，还通过 Z 轴坐标来定义纵深信息。因此，在 3ds Max 中创建的三维物体都是通过定义 X、Y、Z 轴向上的坐标值生成的。在 3ds Max 中，坐标系显示在视口的左下角位置，每个视口中，主栅格的黑色垂直线和黑色水平线在三维空间的中心相交，交点的坐标是 $X=0$、$Y=0$ 和 $Z=0$，即原点，也就是 X、Y、Z 轴的交点。在 3D 空间中的任意位置，都可以通过三个坐标轴上的测量值来标记，组合的测量值就称为坐标。

3ds Max 的坐标系有 9 类，使用主工具栏的"参考坐标系"下拉列表框可以指定坐标系，即指定变换（移动、旋转和缩放）所用的坐标系。选项包括"视图"、"屏幕"、"世界"、"父对象"、"局部"、"万向"、"栅格"、"工作"和"拾取"坐标系（见图 2.55）。不同的坐标系类型将直接影响坐标轴的方位，系统默认使用"视图"坐标系（见图 2.56），它是"世界"坐标系和"屏幕"坐标系的混合体，即所有正交视图都使用"屏幕"坐标系，而透视视图使用"世界"坐标系。

图 2.55 "参考坐标系"下拉列表框　　　图 2.56 "视图"坐标系

1. 视图

在默认的"视图"坐标系中，所有正交视口中的 X、Y 和 Z 轴都相同。使用该坐标系移动对象时，会相对于视口空间移动对象。其特点是：X 轴始终朝右，Y 轴始终朝上，Z 轴始终垂直于屏幕指向使用者。

2. 屏幕

"屏幕"坐标系将活动视口屏幕用做坐标系，使其坐标系始终相对于观察点，特点是：X 轴为水平方向，正向朝右；Y 轴为垂直方向，正向朝上；Z 轴为深度方向，正向指向使用者。

由于"屏幕"模式取决于其方向的活动视口，因此非活动视口中的三轴架上的 X、Y 和 Z 标签显示当前活动视口的方向，见图 2.57。激活该三轴架所在的视口时，三轴架上的标签会发生变化。

3. 世界

"世界"坐标系使用世界坐标定义方位。"世界"坐标系始终是固定的，无论在哪一个视图中，其坐标轴的方向将永远不变，见图 2.58。从正面看：X 轴正向朝右，Y 轴正向朝上，Z 轴正向指向背离使用者的方向。

图 2.57 "屏幕"坐标系

图 2.58 "世界"坐标系

"视图"坐标系与"世界"坐标系的不同在于，"世界"坐标系无论激活哪个视口，其坐标轴的方向永远不变。而"视图"坐标系由于 X 轴始终朝右，Y 轴始终朝上，Z 轴始终垂直于屏幕指向使用者，因此它根据激活视口的不同而改变物体坐标轴的显示。"屏幕"坐标系所有视图（包括透视视图）都使用视口屏幕坐标。

4．父对象

"父对象"坐标系使用选定对象的父对象的坐标系。如果对象未链接至特定对象，则其为世界坐标系的子对象，其父坐标系与世界坐标系相同。

5．局部

"局部"坐标系使用被选定对象的坐标系，这在对象的方位与"世界"坐标系不同时特别有用。如果要调整场景中对象沿其本身的倾斜度，就必须使用"局部"坐标系。

对象的局部坐标系由其轴点支撑。使用"层次"面板上的选项，可以相对于对象调整局部坐标系的位置和方向。如果"局部"处于活动状态，则"使用变换中心"按钮会处于非活动状态，并且所有变换使用局部轴作为变换中心。在若干个对象的选择集中，每个对象使用其自身中心进行变换。

6．万向

万向坐标系与 Euler XYZ 旋转控制器一同使用。它与"局部"类似，但其三个旋转轴不一定互相之间成直角。

使用"局部"和"父对象"坐标系围绕一个轴旋转时，会更改 2～3 个 Euler XYZ 轨迹。"万向"坐标系可避免这个问题：围绕一个轴的 Euler XYZ 旋转仅更改该轴的轨迹。这使功能曲线编辑更为便捷。此外，利用万向坐标的绝对变换输入会将相同的 Euler 角度值用做动画轨迹（按照坐标系要求，与相对于"世界"或"父对象"坐标系的 Euler 角度相对应）。

对于移动和缩放变换，"万向"坐标与"父对象"坐标相同。如果没有为对象指定"Euler XYZ 旋转"控制器，则"万向"旋转与"父对象"旋转相同。

7．栅格

"栅格"坐标系使用活动栅格的坐标系。

8．工作

"工作"坐标系使用工作轴坐标系。使用者可以随时使用坐标系，无论工作轴处于活动状态与否。工作轴启用时，即为默认的坐标系。

9. 拾取

"拾取"坐标系使用场景中另一个对象的坐标系。选择"拾取"后，单击以选择变换要使用其坐标系的单个对象。对象的名称会显示在"变换坐标系"列表中。

2.5 自定义菜单

"自定义"菜单提供了自定义和设置 3ds Max 界面以及首选项的命令，使用者可以根据自己的使用习惯安排工作界面的各种设置选项。

1. 自定义用户界面

该对话框包括 5 个选项卡："键盘"、"工具栏"、"四元菜单"、"菜单"和"颜色"。

"键盘"选项卡可以给任何命令设置快捷键并定义快捷键集合，见图 2.59。在"组"下拉列表框中选择某个界面，下面会列出该界面的所有命令；在"类别"下拉列表框中把大量命令的组分成各种类别，可以滤出选定类型的命令。以"组"或"类别"选中一种命令的分类方式，选中某个命令，在右边"热键"文本框中输入键盘快捷键，单击"指定"按钮，则会把热键指定给选定的命令，并在左边列表框的"快捷键"列中显示。选中命令后，单击"移除"按钮，即可删除快捷键。

选中"活动"复选框，快捷键方可使用，否则快捷键不起作用。"覆盖处于活动状态"复选框和"延迟覆盖"文本框用于设置使用快捷键在两个命令之间切换的显示时间。"写入键盘表"按钮可以把快捷键命令输出到一个文本文件中，也可以"加载"和"保存"所选键盘快捷键集合，被保存为 3ds Max 安装目录下的 UI 目录中的 .kbd 文件。单击"重置"按钮，可恢复默认状态。

"工具栏"选项卡可以设置自定义工具栏，见图 2.60。"工具栏"选项卡包含与"键盘"选项卡相同的"组"和"类别"下拉列表框，是对命令的归类方法。

图 2.59 "键盘"选项卡

图 2.60 "工具栏"选项卡

新建工具栏的方法如下。

① 单击"新建"按钮，打开"新建工具栏"对话框（见图 2.61），命名新建的工具栏，界面中将弹出新工具栏（见图 2.62）。

② 从"组"或"类别"下拉列表框中选择命令，在左边列表框中选中命令并拖动到新工具栏中即可，见图 2.63。

③ 在新工具栏中的命令按钮处单击右键，弹出快捷菜单，可对按钮进行编辑或删除等，见图 2.64。

④ 在主工具栏中按钮以外的任意地方单击右键，弹出的快捷菜单中将显示新工具栏的名称，见图 2.65。

图 2.61　"新建工具栏"对话框

图 2.62　新工具栏

图 2.63　拖动命令建立新工具栏

图 2.64　右键快捷菜单

图 2.65　显示新工具栏

⑤ 选中新建的工具栏，单击"工具栏"选项卡中的"删除"按钮，即可删除该工具栏，但只能删除自己创建的工具栏。单击"重置"按钮，可恢复默认状态。

从"工具栏"选项卡左边的列表框中选中命令后，也可以拖动到现有工具栏中，如主工具栏。按住 Alt 键，可以把命令按钮从另一个工具栏上拖动到新工具栏中；按住 Ctrl 键，拖动按钮，可以在新建的同时在原工具栏中保留该按钮。

单击"加载"和"保存"按钮可将新建界面以及工具栏保存到一个自定义界面文件中，后缀名为.cui。

"四元菜单"选项卡可以设置视口四元菜单（见图 2.66）。面板左边的"组"和"类别"下拉列表框与前面介绍的相同，"分隔符"列表框用来划分菜单区域，"菜单"列表框显示各命令。面板右边是对四元菜单区域和命令的设置，要给四元菜单添加命令，从左边拖动命令到右边的四元菜单列表框中，也可拖动分隔符到右边列表框中划分菜单区域。要删除命令，可选中命令，单击右键，选择"删除"命令，或按键盘上的 Delete 键。使用者可以改变默认的四元菜单，也可用"新建"按钮创建自己命名的自定义四元菜单。

自定义四元菜单可以作为菜单文件加载和保存为后缀名为.mnu 的文件，位置在 3ds Max 安装目录下的 UI 目录中。

单击"高级选项"打开"高级四元菜单选项"对话框，可设置四元菜单的颜色、字体等显示问题（见图 2.67）。

图 2.66　"四元菜单"选项卡

图 2.67　"高级四元菜单选项"对话框

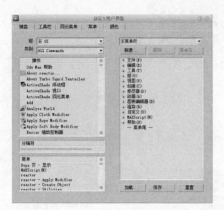

图2.68 "菜单"选项卡

"菜单"选项卡用于自定义3ds Max窗口顶部的菜单（见图2.68）。该选项卡中有与前面相同的"组"、"类别"下拉列表框，以及"分隔符"和"菜单"列表框，添加命令的方法也同"四元菜单"选项卡中的操作。新建菜单可以保存为.mnu的文件，保存新菜单文件后，需要重启3ds Max才能看到变化。而选择"自定义"菜单下的"还原为启动布局"命令即可恢复为默认用户界面。

"颜色"选项卡用于设置3ds Max界面元素的显示颜色，其设置方法同2.2.2节中设置视口区颜色的方法。自定义颜色设置将保存为.clr文件。

2．配置路径

"自定义"菜单下有两个配置路径命令："配置用户路径"和"配置系统路径"。"配置用户路径"是配置场景资源路径，如场景、动画和纹理；"配置系统路径"是配置系统需要加载的文件的路径，如字体、脚本和插件。

"配置用户路径"对话框包括"文件 I/O"、"外部文件"和"外部参考"选项卡。在"外部文件"和"外部参考"选项卡中，都可以添加和删除路径，用于系统搜索场景资源的文件。例如，场景中使用了一些不是3ds Max自带的材质贴图，这些材质贴图为外部文件，如果移动了贴图文件的绝对位置（如从D盘复制到移动硬盘），再次打开场景文件时，就会提示找不到贴图文件。在提示对话框中单击"添加"按钮，找到贴图文件的位置，系统会按照文件路径适配场景中相应的显示了。

"配置系统路径"：安装3ds Max时，所有的路径都被设置到指向安装3ds Max的默认子目录。要修改路径，选择路径并单击"修改"按钮，在弹出的对话框中指定新的目录即可。在"配置系统路径"对话框中，"第三方插件"选项卡用于为系统添加查找插件的目录。

注：使用"还原为启动布局"命令不会重新设置路径配置的变化。

3．单位设置

在3ds Max中，要精确度量场景中的几何体，必须首先进行正确的单位设置，选择"自定义"→"单位设置"命令即可。3ds Max支持公制、美国标准和自定义三种单位系统。"显示单位比例"只影响物体在视口中的显示方式（见图2.69），而"系统单位设置"决定物体实际的比例（见图2.70），即视图中栅格线相交点之间的长度的单位比例。

① 选择"自定义"→"单位设置"命令，弹出"单位设置"对话框。

② 在"显示单位比例"栏中选中"公制"项，在下拉列表框中选择"米"项，设置场景中对象中的显示单位，见图2.71。

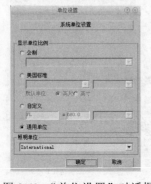

图2.69 "单位设置"对话框

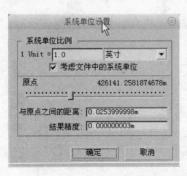

图2.70 设置系统单位

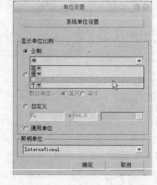

图2.71 在"公制"中选择"米"

③ 单击"确定"按钮关闭此对话框。

④ 在创建面板中，选择球体，在顶视口单击并拖曳，创建一个任意大小的球。单击修改面板查看半径单位为米，见图 2.72。

当打开文件和当前场景中单位设置不匹配时，或合并、替换、导入文件与当前场景单位设置不匹配时，会出现"单位不匹配"对话框。其中有两个选项：选择"按系统单位比例重缩放文件对象"，则文件的单位将会改变，与当前场景的单位设置相匹配；选择"采用文件单位比例"，则更改当前场景系统单位以匹配文件的单位。

4．首选项

首选项也是用于设置 3ds Max 界面、各菜单的显示和操作选项，是 3ds Max 最根本的设置，可优化 3ds Max 的显示、配置等，使其以最适合的方式运行。"首选项设置"对话框中包括 11 个选项卡，见图 2.73。

图 2.72　球体半径单位为米

图 2.73　"首选项设置"对话框

"首选项设置"对话框中有很多设置，这里介绍几个重要的选项。

"常规"选项卡中，"场景撤销"选项用于设置撤销命令的步数，默认为 20 步。当使用者认为撤销命令可以恢复的步骤太少时，就可以在这里修改步数，最大值为 500。

注：记录历史步骤都会占用内存，数量越少占内存越少，步骤太多势必影响程序的运算速度，为了平衡这两方面，一般保持设置为默认状态，最多不超过 50 步。

"文件"选项卡中包含用于备份、归档和记录 3ds Max 日志文件的控制项。"保存是备份"选项用于保存新文件之前将当前场景文件保存为备份文件，保存在 3dsmax\autoback 目录中，文件名为 MaxBack.bak，使用方法是将后缀名改为 .max 即可在 3ds Max 程序中打开。此项是默认启用项。

"增量保存"选项用于在每次保存文件时，在现有文件的末尾添加一个增量号，从而保留文件的多个副本。启用此项后，就不使用 MaxBack.bak 文件了。默认状态不启用此项。

"自动备份"选项用于避免因系统崩溃或没有保存时而丢失所有的数据。该设置非常重要，默认启用此项。下面设置备份文件数量、保存时间和文件名。此三项的默认值：文件数为 3，间隔时间为 5 分钟，备份文件名称为 autobackup.max，其工作方式是程序在 5 分钟后自动保存文件为 autobackup01.max，再过 5 分钟后保存为 autobackup02.max，再过 5 分钟后保存为 autobackup03.max，再过 5 分钟后保存的文件会覆盖 autobackup01.max，依此类推。该设置会挽救没有自主保存文件而突然关闭系统时的 3ds Max 文件，不一定记录到关闭前的最后一步，但已经是距离关闭时最近的保存文件。

其他选项卡中需要注意的重要选项会在每个相关章节中讲述。

2.6　帮助

"帮助"菜单提供了非常全面的对于 3ds Max 功能介绍的帮助系统（见图 2.74 和图 2.75），有文字讲述式的，还有影片播放式的（见图 2.76）。除此之外，"帮助"菜单中的部分菜单项直接链接 Autodesk 公司的 Web 页面，网站上也提供了非常丰富的帮助资源，是实时更新的最新资讯。无论初学者还是已熟练掌握 3ds Max 软件的使用者，都应该学会有效地使用"帮助"菜单，这里有对软件中任何命令使用方法的介绍，学会阅读"帮助"是学习 3ds Max 软件最好的手段。

图 2.74　"帮助"菜单

图 2.75　"帮助"对话框

图 2.76　基本技能影片

第3章 基本三维建模与编辑

在 3ds Max 中通过创建对象和场景渲染、模拟三维实物，首先要学习简单的默认几何体对象的创建方法。

3.1 创建基本体对象

在 Create 命令面板有 7 个图标，分别用来创建 ⊙ 几何体（Geometry）、 二维图形（Shape）、 灯光（Lights）、 摄像机（Cameras）、 辅助对象（Helpers）、 Space 空间变形（Warps）、 体系（Systems）。

在 3ds Max 中，几何体是简单的对象（见图 3.1），它们是建立复杂对象的基础。几何体有两种：标准几何体（Standard Primitives）（图 3.1 左）和扩展几何体（Extended Primitives）（图 3.1 右）。

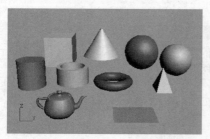

图 3.1　标准几何体和扩展几何体

几何体是参数化对象，这意味着可以通过改变参数来改变几何体的形状。所有几何体的命令面板中的卷展栏的名字都是一样的，而且在卷展栏中也有类似的参数（见图 3.2 和图 3.3）。

图 3.2　"创建"面板　　　　　　　　　　图 3.3　卷展栏

1. "名称和颜色"卷展栏

在"名称和颜色"卷展栏中，"名称"框用来显示指定对象名称，也可在此对指定对象进行重命名。"颜色"框用来显示对象的线框颜色，更改颜色改变的只是对象在视口中的线框显示颜色，并不改变材质中的色彩。

2. "创建方法"卷展栏和"键盘输入"卷展栏

创建几何体的方法有两种，一种是通过鼠标拖动的交互式方式创建对象，另一种是通过在"键盘输入"卷展栏输入参数来创建对象。"创建方法"卷展栏提供鼠标创建对象时的方式选择，以球体为例（见图3.4），单击画面中第一点是创建对象的中心还是边。

"键盘输入"卷展栏提供直接通过输入几何体参数值创建对象的方法。以球体为例（见图3.5），X、Y、Z框中输入的参数决定对象在视口中的位置，再输入半径值，单击"创建"按钮，即可在场景中创建球体。

3. "参数"卷展栏

显示创建对象的参数值，其中有一些预设参数，其他参数只能在创建对象之后进行调整，见图3.6。此"参数"卷展栏与单击"修改"面板显示对象的"参数"卷展栏完全相同，可以在创建对象之后直接对其进行修改，也可以在创建之后先对对象进行其他如位移、角度等修改，再激活对象，进入"修改"面板，对其基本造型参数进行修改。

图3.4　"创建方法"卷展栏　　图3.5　"键盘输入"卷展栏　　图3.6　"参数"卷展栏

下面介绍常用几何体的创建方法和参数。

3.1.1　标准基本体

在3ds Max中有10个基础的标准几何体，其创建方法都是相同的，只是各自具有不同的参数，通过设置这些参数进行形体的变化。

1. 长方体

长方体是标准几何体中最常见的造型之一。创建长方体的方法如下。

① 在"创建"面板中选择"几何体"选项，从下拉列表中选择"标准基本体"，然后在"对象类型"卷展栏中单击"长方体"按钮。

② 在任意视口中，拖动可定义矩形底部，然后松开鼠标，以设置长度和宽度，见图3.7。

③ 上下移动鼠标，以定义高度，见图3.8。

④ 单击之，即可完成高度的设置，并创建长方体。

要创建具有方形底部的长方体，拖动长方体底部时按住Ctrl键，即可保持长度和宽度一致。按住Ctrl键对高度没有任何影响。

注：如果要创建立方体，先在命令面板的"创建方法"卷展栏中选择"立方体"选项，然后在任意视图中拖动鼠标，即可绘制立方体。

参数设置：

"名称和颜色"卷展栏不再赘述，使用方法很简单。

"创建方法"卷展栏提供两个选项："立方体"，用于创建长度、宽度和高度相等的长方体；"长方体"，用于创建标准长方体，可以设置不同的长、宽、高。

"参数"卷展栏中的主要参数见图3.9。

　　图 3.7　确定矩形底部　　　　　　图 3.8　确定高度　　　　图 3.9　"参数"卷展栏

- 长度、宽度、高度：设置长方体对象的长度、宽度和高度。
- 长度分段、宽度分段、高度分段：设置沿着对象每个轴的分段数量，在创建前后设置均可。在默认情况下，长方体的每个侧面都是单个分段。
- 生成贴图坐标：生成将贴图材质应用于长方体的坐标，默认设置为启用状态。
- 真实世界贴图大小：控制应用于该对象的纹理贴图材质所使用的缩放方法。缩放值由位于应用材质的"坐标"卷展栏中的"使用真实世界比例"项控制。默认设置为禁用状态。

段数设置非常重要，对对象进行修改时，系统记录的其实是段数之间的变化，段数值越大，变化越平滑。但并不是段数值越大越好，因为段数值越大，计算机运算速度越慢。因此，段数值的设定要平衡这两方面并根据实际情况而定。

2．球体

可以生成完整的球体、半球体或球体的其他部分，还可以围绕球体的垂直轴对其进行"切片"。创建球体非常简单，因为球体只有半径属性，在任意视口按下并拖动鼠标以定义半径，释放鼠标即可完成创建（见图3.10）。

　　图 3.10　创建球体

创建半球的步骤如下：

① 在"半球"选项中输入 0.5。

② 在视口中任意位置，拖动鼠标至适合半径即可。

参数设置如下：

"名称和颜色"、"创建方法"卷展栏下面都不再赘述，使用方法很简单。

"参数"卷展栏的主要参数见图 3.12。

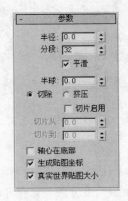

图 3.11　创建半球　　　　　　　　　　图 3.12　"参数"卷展栏

半径：指定球体的半径。

分段：设置球体多边形分段的数目，使用默认设置可以生成轴点位于中心的 32 个分段的平滑球体。最大段数值为 200。

平滑：混合球体的面，从而在渲染视图中创建平滑的外观，见图 3.13 和图 3.14。

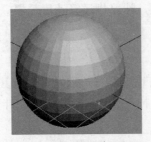

图 3.13　未使用"平滑"的状态　　　　　图 3.14　使用"平滑"的状态

半径：设置该值后，将从底部"切断"球体，以创建部分球体。值的范围为 0.0～1.0。默认值是 0.0，可以生成完整的球体。设置为 0.5，可以生成半球，设置为 1.0，会使球体消失。

"切除"和"挤压"可切换半球的创建选项。

切除：通过在半球断开时将球体中的顶点和面"切除"来减少它们的数量，默认设置为启用。

挤压：保持原始球体中的顶点数和段数，将几何体向着球体的顶部"挤压"，直到体积越来越小。

切片启用：设置"切片从"和"切片到"选项，可创建部分球体。

切片从：设置起始角度。

切片到：设置停止角度。

注：对于这两个设置，正数值将按逆时针移动切片的末端，负数值将按顺时针移动它。这两个设置的先后顺序无关紧要。

轴心在底部：将球体沿着其局部 Z 轴向上移动，以便轴点位于其底部。如果禁用此选项，轴

点将位于球体中心的构造平面上。默认设置为禁用状态。

3. 几何球体

几何球体由众多小三角面组成（见图3.15），默认片段数为4，最小为1。与标准球体相比，几何球体能够生成更规则的曲面。在指定相同面数的情况下，也可以使用比标准球体更平滑的剖面进行渲染。创建几何球体的方法也非常简单，同球体的方法一样，在任意视口按下并拖动鼠标，以定义半径，释放鼠标即可完成创建。创建几何半球，在"参数"卷展栏中，选中"半球"复选框，几何球体将转换为半球（见图3.16）。

图3.15 创建几何球体

参数设置如下。

"创建方法"卷展栏见图3.17。

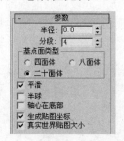

图3.16 "参数"卷展栏

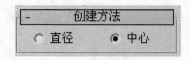

图3.17 "创建方法"卷展栏

直径：按照边来绘制几何球体。

中心：从中心开始绘制几何球体。

"参数"卷展栏设置如下。

半径：设置几何球体的大小。

分段：设置几何球体中的总面数。几何球体中的面数等于基础多面体的面数乘以分段的平方。使用最大分段值200，最多可以生成800000个面，分段值越大，球体表面越平滑，但同时会使计算机运算速度越慢。默认值为4。

"基点面类型"：用于从三种类型中进行选择。

● 四面体：三角形面可以在形状和大小上有所不同。球体可以划分为4个相等的分段。

● 八面体：三角形面可以在形状和大小上有所不同。球体可以划分为8个相等的分段。

● 二十面体：面都是大小相同的等边三角形。根据与20个面相乘和相除的结果，球体可以

划分为任意数量的相等分段。

平滑：将平滑组应用于球体的曲面。

半球：创建半个球体。

4．圆锥体

圆锥体可以产生直立或倒立的圆形圆锥体。创建方法如下：

① 在"对象类型"卷展栏中，单击"圆锥体"按钮。

② 在任意视口中拖动鼠标，以定义圆锥体底部的半径，然后释放鼠标即可设置半径（见图 3.18）。

③ 上下移动可定义高度，正数或负数均可，然后单击可设置高度（见图 3.19）。

图 3.18 确定圆锥体底部　　　　　　　　　　图 3.19 确定圆锥体高度

④ 移动以定义圆锥体另一端的半径（见图 3.20）。对于尖顶圆锥体将该半径减小为 0 即可（见图 3.21）。

⑤ 单击即可完成第二个半径设置，结束圆锥体创建。

参数设置如下：

使用默认设置将生成 24 个面的平滑圆形圆锥体，具有 5 个高度分段，1 个端面分段，并且其轴点位于底部的中心。要改善平滑着色的圆锥体的渲染，尤其是尖顶圆锥体，则要增加高度分段数，见图 3.22。

图 3.20 确定圆锥体顶部的半径　　　图 3.21 半径为 0 时是尖顶圆锥体　　图 3.22 "参数"卷展栏

半径 1、半径 2：设置圆锥体的第一个半径和第二个半径，两个半径的最小值都是 0.0。可以组合半径值，以创建直立或倒立的尖顶圆锥体和平顶圆锥体。以下组合采用正高度。

半 径 组 合	效　果	半 径 组 合	效　果
半径 2 为 0	创建一个尖顶圆锥体	半径 1 比半径 2 大	创建一个平顶的圆锥体
半径 1 为 0	创建一个倒立的尖顶圆锥体	半径 2 比半径 1 大	创建一个倒立的平顶圆锥体

如果半径 1 与半径 2 相同，则创建一个圆柱体。如果两个半径设置大小接近，则效果类似于将锥化修改器应用于圆柱体。

高度：设置沿着中心轴的维度。负值将在构造平面下创建圆锥体。

高度分段：设置沿着圆锥体主轴的分段数。

端面分段：设置围绕圆锥体顶部和底部的中心的同心分段数。

边数：设置圆锥体周围边数。选中"平滑"项时，较大的数值将着色和渲染为真正的圆。禁用"平滑"项时，较小的数值将创建规则的多边形对象。

平滑：混合圆锥体的面，从而在渲染视图中创建平滑的外观。

切片启用：启用"切片"功能，默认设置为禁用状态。创建切片后，如果禁用"切片启用"项，则将重新显示完整的圆锥体。

切片从、切片到：设置从局部 X 轴的零点开始围绕局部 Z 轴的度数。

对于这两个设置，正数值将按逆时针移动切片的末端，负数值将按顺时针移动它。这两个设置的先后顺序无关紧要。端点重合时，将重新显示整个圆锥体。

5．创建其他标准几何体

除上述介绍外，还有 6 种标准几何体，其创建方法和参数设置都类似于上述方法，下面简要介绍其创建方法和主要参数设置。

（1）圆柱体

"圆柱体"由底面半径和高度两个参数定义。圆柱体可以绕其主轴进行"切片"。图 3.23 和图 3.24 为圆柱体的创建过程。

图 3.23　确定圆柱体底部　　　　　　　图 3.24　确定圆柱体高度

参数设置见图 3.25。

半径：设置圆柱体的半径。

高度：设置沿着中心轴的维度。负数值将在构造平面下创建圆柱体。

高度分段：设置沿着圆柱体主轴的分段数量。

端面分段：设置围绕圆柱体顶部和底部的中心的同心分段数量。

边数：设置圆柱体周围的边数。默认值为 18。启用"平滑"项时，较大的数值将着色和渲染为真正的圆。禁用"平滑"项时，较小的数值将创建规则的多边形对象。

（2）管状体

"管状体"由底面的两个半径和高度来定义。同圆柱体一样可以绕其主轴进行"切片"。图 3.26～图 3.28 为管状体的创建过程。

图 3.25 "参数"卷展栏

图 3.26 确定管状体底部半径 1

图 3.27 确定管状体底部半径 2

图 3.28 确定管状体高度

要创建棱柱管状体，只须设置所需棱柱的边数，并禁用"平滑"功能即可，见图 3.29。参数设置见图 3.30。

图 3.29 创建棱柱管状体

图 3.30 "参数"卷展栏

使用默认设置将生成 18 个面的平滑圆形管状体，具有 5 个高度分段和 1 个端面分段，并且其轴点位于底部的中心。

半径 1、半径 2：较大的设置将指定管状体的外部半径，较小的设置则指定内部半径。

高度：设置沿着中心轴的维度，负数值将在构造平面下创建管状体。

高度分段：设置沿着管状体主轴的分段数量。

端面分段：设置围绕管状体顶部和底部的中心的同心分段数量。

边数：设置管状体周围边数。启用"平滑"项时，较大的数值将着色和渲染为真正的圆。禁用"平滑"项时，较小的数值将创建规则的多边形对象。

（3）圆环

圆环是一个环形或具有圆形横截面的环，基本参数是圆环半径和圆形横截面半径。将平滑选项与旋转和扭曲设置组合使用，可以创造出更复杂的变体。图 3.31 和图 3.32 为圆环的创建过程。

图 3.31 确定圆环半径

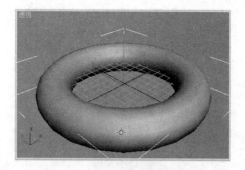

图 3.32 确定圆形横截面半径

参数设置见图 3.33。默认设置将生成带有 12 个面和 24 个分段的平滑环形。轴点位于平面上环形的中心，通过环形的中心进行裁切。边数和分段数设置越高，就会生成密度越大的几何体，一些建模或渲染情况可能需要这样的几何体。

半径 1：设置从环形的中心到横截面圆形的中心的距离，这是环形环的半径。

半径 2：设置横截面圆形的半径。

旋转：设置旋转的度数，顶点将围绕通过环形中心的圆形非均匀旋转。此设置的正数值和负数值将在环形曲面上的任意方向"滚动"顶点。

扭曲：设置扭曲的度数，横截面将围绕通过环形中心的圆形逐渐旋转。从扭曲开始，每个后续横截面都将旋转，直至最后一个横截面具有指定的度数，见图 3.34。

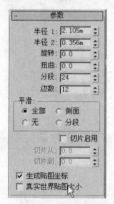

图 3.33 "参数"卷展栏

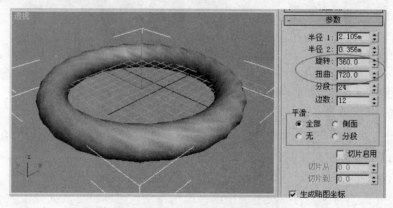

图 3.34 设置圆环扭曲和旋转的状态

分段：设置围绕环形的分段数目。减小此数值可以创建多边形环，而不是圆形。

边数：设置环形横截面圆形的边数。减小此数值可以创建类似于棱锥的横截面，而不是圆形。

"平滑"组有 4 个平滑层级。

- 全部（默认设置）：将在环形的所有曲面上生成完整平滑。
- 侧面：平滑相邻分段之间的边，从而生成围绕环形运行的平滑带。
- 无：完全禁用平滑，从而在环形上生成类似棱锥的面。
- 分段：分别平滑每个分段，从而沿着环形生成类似环的分段。

（4）四棱锥

四棱锥为四边形地面和三角形侧面的造型，创建的同时按住 Ctrl 键，将生成正方形底面的棱锥。参数有底面四边形的长、宽，以及四棱锥的高。图 3.35 和图 3.36 为四棱锥的创建过程。

参数设置见图 3.37。

宽度、深度和高度：设置四棱锥对应面的维度。

宽度分段、深度分段和高度分段：设置四棱锥对应面的分段数。

图 3.35 确定底面四边形的长、宽

图 3.36 确定四棱锥的高

（5）茶壶

生成一个茶壶形状，可以选择一次制作整个茶壶（默认设置）或一部分茶壶。由于茶壶是参量对象，也可以在创建之后选择显示茶壶的哪些部分。茶壶的创建非常简单，按下鼠标左键的同时拖动即可整体比例地决定茶壶的大小，松开鼠标左键完成创建。图 3.38 为茶壶的创建过程。

参数设置见图 3.39。

半径：设置茶壶的半径。

分段：设置茶壶或其单独部件的分段数。

图 3.37 "参数"卷展栏

图 3.38 创建茶壶

图 3.39 "参数"卷展栏

平滑：混合茶壶的面，从而在渲染视图中创建平滑的外观。

"茶壶部件"组：启用或禁用茶壶部件。在默认情况下，将启用所有部件，从而生成完整茶壶。也可以根据情况选择茶壶的部件单独创建或任意组合创建。

（6）平面

"平面"对象是特殊类型的平面多边形网格。可以设置放大分段大小或数量的因子，用于在渲染时放大平面。使用"平面"对象创建大型地平面并不会妨碍在视口中工作。图 3.40 为平面的创建过程。

参数设置见图 3.41。

图 3.40 创建平面

图 3.41 "参数"卷展栏

长度、宽度：设置平面对象的长度和宽度。

长度分段，宽度分段：设置沿着对象每个轴的分段数量。在创建前后设置均可。在默认情况下，平面的每个面都拥有 4 个分段。

"渲染倍增"组：设置"缩放"选项，指定长度和宽度在渲染时的倍增因子；设置"密度"选项，指定长度和宽度分段数在渲染时的倍增因子。

3.1.2　扩展基本体

扩展基本体是 3ds Max 复杂基本体的集合。在"创建"面板"几何体"下拉菜单中选择扩展基本体，在"对象类型"卷展栏中即可调用这些扩展基本体（见图 3.42）。

图 3.42　"对象类型"卷展栏

扩展基本体包括异面体、环形结、切角长方体、切角圆柱体、油罐、胶囊、纺锤、L-Ext、球棱柱、C-Ext、环形波、棱柱和软管，共 13 类。同标准几何体一样，所有基本体都拥有名称和颜色控件，可以在屏幕上通过鼠标拖动的交互式方式创建对象，也可以通过键盘输入参数来创建对象（除异面体、环形波和软管）。

1．异面体

异面体是由几个系列的多面体生成的对象，创建方法如下。

① 选择"扩展基本体"→"异面体"。

② 在任意视口中拖动鼠标，以定义半径，然后释放鼠标，以创建多面体。在拖动时，将从轴点合并多面体，见图 3.43。

③ 选择"系列"组中的不同选项，可改变多面体的类型，见图 3.44。

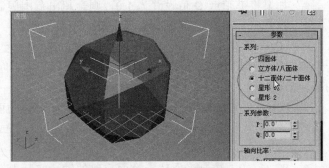

图 3.43　创建异面体　　　　　图 3.44　改变多面体类型

④ 调整"系列参数"和"轴向比率"可改变异面体的外观，见图 3.45 和图 3.46。

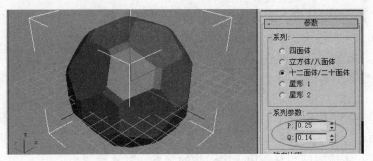

图 3.45　调整"系列参数"的异面体

参数设置见图 3.47。

"系列"组：可选择要创建的多面体的类型。

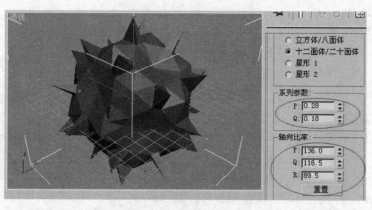
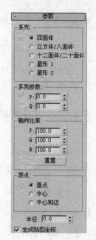

图 3.46 调整"系列参数"和"轴向比率"的异面体　　　　图 3.47 "参数"卷展栏

四面体：创建一个四面体。

立方体/八面体：创建一个立方体或八面多面体。

十二面体/二十面体：创建一个十二面体或二十面体。

星形 1、星形 2：创建两种不同的类似星形的多面体。

"系列参数"组：

P、Q：为多面体顶点和面之间提供两种方式变换的关联参数。它们共享以下设置：

- 值的范围为 0.0～1.0。
- P 值和 Q 值的组合总计可以等于或小于 1.0。
- 如果将 P 值或 Q 值设置为 1.0，则会超出范围限制，另一个值将自动设置为 0.0。
- 在 P 值和 Q 值为 0 时会出现中点。

P 和 Q 设置将以最简单的形式在顶点和面之间来回更改几何体。对于 P 值和 Q 值的极限设置，一个参数代表所有顶点，而其他参数则代表所有面。中间设置是变换点，而中点是两个参数之间的平均平衡。

"轴向比率"组：多面体可以拥有多达三种多面体的面，如三角形、方形或五角形。这些面可以是规则的，也可以是不规则的。如果多面体只有一种或两种面，则只有一个或两个轴向比率参数处于活动状态。不活动的参数不起作用。

- P、Q、R：控制多面体一个面反射的轴。实际上，这些选项具有将其对应面推进或推出的效果。默认设置为 100。
- 重置：将轴返回为其默认设置。

"顶点"组：决定多面体每个面的内部几何体。"中心"和"中心和边"项会增加对象中的顶点数，因此增加面数。

- 基点：面的细分不能超过最小值。
- 中心：通过在中心放置另一个顶点（其中边是从每个中心点到面角）来细分每个面。
- 中心和边：通过在中心放置另一个顶点（其中边是从每个中心点到面角，以及到每个边的中心）来细分每个面。与"中心"项相比，"中心和边"项会使多面体中的面数加倍。

半径：以当前单位数设置任何多面体的半径。

生成贴图坐标：生成将贴图材质用于多面体的坐标。默认设置为启用。

2．环形结

"环形结"是在正常平面中围绕 3D 曲线绘制 2D 曲线来创建复杂或带结的环形。3D 曲线（称

为"基础曲线")既可以是圆形，也可以是环形结。创建方法如下。

① 选择"扩展基本体"→"环形结"。

② 在任意视口中，拖动鼠标，定义环形结的大小，见图 3.48。

③ 先单击鼠标确定大小，再垂直移动鼠标可定义半径，见图 3.49。

④ 再次单击，以完成环形创建。

参数设置见图 3.50。

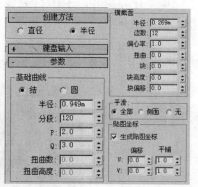

图 3.48　定义环形结大小　　　　图 3.49　定义半径　　图 3.50　"创建方法"和"参数"卷展栏

<1>"创建方法"卷展栏

直径：按照边来绘制对象，移动鼠标可以更改中心位置。

半径：从中心开始绘制对象。

<2>"参数"卷展栏

"基础曲线"组：影响基础曲线的参数。

结、圆形：使用"结"时，环形将基于其他各种参数自身交织；使用"圆"时，基础曲线是圆形，如果在其默认设置中保留"扭曲"和"偏心率"参数，则会产生标准环形。

半径：设置基础曲线的半径。

分段：设置围绕环形周界的分段数。默认设置为120。

P、Q：描述上下（P）和围绕中心（Q）的缠绕数值（只有在选中"结"时才处于活动状态）。

扭曲数：设置曲线周围的星形中的"点"数（只有在选中"圆"时才处于活动状态）。

扭曲高度：设置指定为基础曲线半径百分比的"点"的高度。

<3>"横截面"组：影响环形结横截面的参数

半径：设置横截面的半径。

边数：设置横截面周围的边数。

偏心率：设置横截面主轴与副轴的比率。值为 1 时，是圆形横截面，其他值可创建椭圆形横截面。

扭曲：设置横截面围绕基础曲线扭曲的次数。

块：设置环形结中的凸出数量，"块高度"值必须大于 0 时才能看到效果。

块高度：设置块的高度，作为横截面半径的百分比。

块偏移：设置块起点的偏移，以度数来测量。该值是围绕环形设置块的动画。

<4>"平滑"组：用于改变环形结平滑显示或渲染的选项

全部：对整个环形结进行平滑处理。

侧面：只对环形结的相邻面进行平滑处理。

无：环形结为面状效果。

<5>"贴图坐标"组：指定和调整贴图坐标的方法

生成贴图坐标：基于环形结的几何体指定贴图坐标，默认设置为启用。

偏移 U、V：沿着 U 向和 V 向偏移贴图坐标。

平铺 U、V：沿着 U 向和 V 向平铺贴图坐标。

3．创建其他扩展基本体

除上述介绍外，还有 11 种扩展基本体，其创建方法和参数设置类似于上面的方法，下面以直接作图方法介绍。

（1）切角长方体

"切角长方体"是一个具有倒角或圆形边的长方体，见图 3.51。

图 3.51　创建"切角长方体"

（2）切角圆柱体

"切角圆柱体"是一个具有倒角或圆形封口边的圆柱体，见图 3.52 和图 3.53。

图 3.52　圆角分段数为 1 的切角圆柱体

图 3.53　调整圆角分段数和边数的切角圆柱体

（3）油罐

"油罐"是一种带有凸面封口的圆柱体，见图 3.54 和图 3.55。

图 3.54 未调整参数前的油罐形状

图 3.55 调整后的油罐形状

（4）胶囊

"胶囊"是一种带有半球状封口的圆柱体，见图 3.56 和图 3.57。调整油罐几何体的相关参数可以具有胶囊的形状。

图 3.56 创建胶囊

图 3.57 启用切片的胶囊形状

（5）纺锤

"纺锤"是一种带有圆锥形封口的圆柱体，见图 3.58 和图 3.59。

图 3.58 创建纺锤

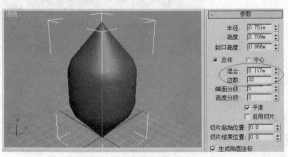

图 3.59 调整参数后的纺锤形状

（6）L-Ext

"L-Ext"是一个挤出的 L 型对象，见图 3.60。

图 3.60　创建 L-Ext

（7）球棱柱

"球棱柱"是利用可选的圆角面边创建挤出的规则面多边形，见图 3.61 和图 3.62。

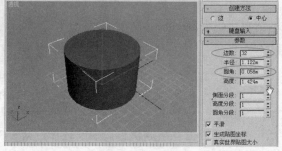

图 3.61　创建球棱柱　　　　图 3.62　调整球棱柱参数可以形成圆柱形

（8）C-Ext

"C-Ext"是一个挤出的 C 型对象，见图 3.63。

图 3.63　创建 C-Ext

（9）环形波

"环形波"是一个特殊的环形，其图形可以设置为动画，见图 3.64 和图 3.65。

图 3.64　创建环形波　　　　　　　　　图 3.65　"参数"卷展栏

（10）棱柱

"棱柱"是一个带有独立分段面的三面棱柱，见图 3.66 和图 3.67。

图 3.66　创建棱柱

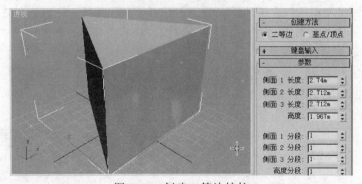

图 3.67　创建二等边棱柱

（11）软管

"软管"是一个能连接两个对象的弹性对象，可以反映这两个对象的运动，类似于弹簧，但不具备动力学属性。可以指定软管的总直径和长度、圈数及其"线"的直径和形状，见图 3.68 和图 3.69。

3.1.3　建筑专用模型

3ds Max 提供了多个建筑专用模型的快速创建工具，用做构建家庭、企业和类似项目的模型块，包括 AEC 扩展对象（植物、栏杆和墙壁）以及楼梯、门、窗。

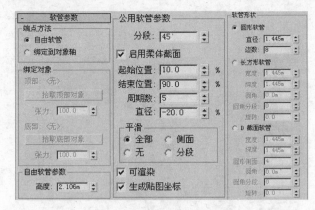

图 3.68　创建软管　　　　　　　　　　　　图 3.69　"参数"卷展栏

1. 门

这里有三种类型的门：枢轴门，仅在一侧装有铰链的门；折叠门，铰链装在中间以及侧端；推拉门，一半固定、一半可以推拉。下面以"枢轴门"为例介绍创建方法。

① 在"对象类型"卷展栏上，单击"枢轴门"按钮，见图 3.70。

② 在顶视图中拖动鼠标，创建前两个点，确定门的宽度和门脚的角度，见图 3.71。

③ 释放鼠标并移动，调整门的深度（默认创建方法），然后单击完成设置，见图 3.72。

图 3.70　"对象类型"卷展栏　　图 3.71　顶视图拖动鼠标创建前两个点　　图 3.72　确定门的深度

注：在"创建方法"卷展栏中（见图 3.73），"宽度/深度/高度"是默认创建方法，因此决定了鼠标拖动创建的顺序是先定义门的宽度，然后是深度，最后是高度。如果选择"宽度/高度/深度"，则确定了门的宽度后，确定高度，最后确定深度。如果要创建垂直地面的门，"宽度/高度/深度"的创建方法就要从左视图或前视图开始创建。

④ 移动鼠标以调整高度，然后单击以完成设置，见图 3.74。

参数设置见图 3.75。

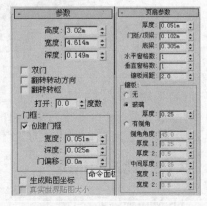

图 3.73　"创建方法"卷展栏　　　图 3.74　创建门　　　　图 3.75　"参数"卷展栏

<1>"创建方法"卷展栏

宽度/深度/高度：通过在视口中拖动来设置这些点。第一个点（在拖动之前按下的点）定义单枢轴门和折叠门（两个侧柱在双门上都有铰链，而推拉门没有铰链）的铰链上的点。第二个点（在拖动后在其上释放鼠标按键的点）定义门的宽度以及从一个侧柱到另一个侧柱的方向。第三个点（移动鼠标后单击的点）指定门的深度，第四个点（再次移动鼠标后单击的点）指定高度。

宽度/高度/深度：与"宽度/高度/深度"选项的作用方式类似，只是最后两个点首先创建高度，然后创建深度。

<2>"参数"卷展栏

高度：设置门装置的总体高度。

宽度：设置门装置的总体宽度。

深度：设置门装置的总体深度。

双门：选中"双门"选项，可以将门变为"双门"效果，见图3.76。

图3.76 双门打开效果

翻转转动方向：选中"翻转转动方向"选项，可使门的方向开向相反方向。

翻转转枢：针对单门的反方向设置。

打开：使用枢轴门时，指定以角度为单位的门打开的程度。使用推拉门和折叠门时，"打开"指定门打开的百分比。

"门框"组：

创建门框：默认启用，以显示门框。

宽度：设置门框与墙平行的宽度。

深度：设置门框从墙投影的深度。

门偏移：设置门相对于门框的位置。值为0时，门与修剪的一个边平齐。此设置的值可以是正数，也可以是负数。

生成贴图坐标：为门指定贴图坐标。

真实世界贴图大小：控制纹理贴图材质所使用的缩放方法。缩放值由位于应用材质的"坐标"卷展栏中的"使用真实世界比例"设置控制。默认设置为禁用状态。

<3>"页扇参数"卷展栏

厚度：设置门的厚度。

门挺/顶梁：设置顶部和两侧的面板框的宽度。仅当门是面板类型时，才会显示此设置。

底梁：设置门脚处的面板框的宽度。仅当门是面板类型时，才会显示此设置。

水平窗格数：设置面板沿水平轴划分的数量。

垂直窗格数：设置面板沿垂直轴划分的数量。

镶板间距：设置面板之间的间隔宽度。

"镶板"组：确定门的面板创建方式。

无：门没有面板。

玻璃：创建不带倒角的玻璃面板。

厚度：设置玻璃面板的厚度。

有倒角：具有倒角面板。

倒角角度：指定门的外部平面和面板平面之间的倒角角度。

厚度1：设置面板的外部厚度。

厚度2：设置倒角从该处开始的厚度。

中间厚度：设置面板内面部分的厚度。

宽度 1：设置倒角从该处开始的宽度。

宽度 2：设置面板的内面部分的宽度。

2. 窗

"窗"的创建方法和参数设置都类似于"门"，此处不再赘述。下面以直接作图方法介绍各类窗户的类型以及一些重要选项应用后的效果，见图 3.77～图 3.82。

遮蓬式窗　　　　　　　平开窗　　　　　　　固定式窗

图 3.77　窗的类型 1

旋开窗　　　　　　　伸出式窗　　　　　　　推拉窗

图 3.78　窗的类型 2

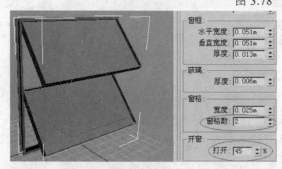

图 3.79　增大窗格数的遮蓬式窗

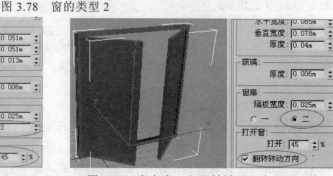

图 3.80　窗扉为二和翻转转动方向的平开窗

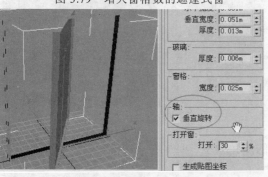

图 3.81　选中"垂直旋转"选项的旋开窗

图 3.82　关闭"悬挂"选项的推拉窗

3. AEC 扩展几何体

从"几何体"创建面板的类别下拉列表中选择"AEC 扩展几何体",有"植物"、"栏杆"和"墙"三个建筑专用模型。其创建方法都非常简单,也以直接作图方法展示其创建和一些重要选项应用后的效果。

（1）植物

"植物"的创建方法非常简单,首先在"收藏的植物"卷展栏中选择一种植物（见图 3.83）,在透视图或前视图（植物垂直地面）中单击即可创建（见图 3.84）,或直接从"收藏的植物"卷展栏中选择植物拖入视口,或直接在"收藏的植物"卷展栏中选中植物并双击即可添加到当前场景中。

图 3.83 "收藏的植物"卷展栏

图 3.84 创建植物

单击"收藏的植物"卷展栏下方的"植物库"按钮,弹出"配置调色板"对话框,见图 3.85,显示当前从植物库载入植物的状态以及对植物的一些描述。可以从中设置"收藏的植物"卷展栏中清除哪些植物,甚至全部清空,当然还可以再次添加。

调整"参数"卷展栏中的参数,可以相应地调整植物的造型,见图 3.86。

图 3.85 "配置调色板"对话框

图 3.86 "参数"卷展栏

（2）栏杆

使用栏杆工具,可以在当前场景中创建各种栏杆,如给楼梯创建栏杆。栏杆对象的组件包括栏杆、立柱和栅栏。栅栏又包括支柱（栏杆）或实体填充材质,如玻璃或木条。

创建栏杆对象时,既可以指定栏杆的方向和高度,也可以拾取样条线路径并向该路径应用栏杆。3ds Max 对样条线路径应用栏杆时,称为扶手路径。创建栏杆的下栏杆、立柱和栅栏组件时,可以使用间隔工具指定这些组件的间隔。

创建栏杆的具体方法如下。

① 单击"栏杆"按钮，在顶视图或透视图中按下鼠标并拖动，以定义栏杆的长度，见图 3.87。

② 释放鼠标左键，垂直移动设置栏杆的高度，单击结束创建，见图 3.88。

图 3.87　拖动出栏杆的长度　　　　　图 3.88　创建栏杆的高度

③ 在命令面板中对栏杆的各参数进行调节，见图 3.89～图 3.96。

图 3.89　调节上围栏参数　　　　　图 3.90　调节下围栏参数

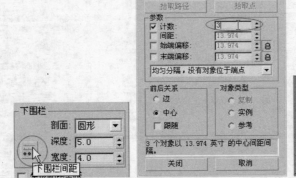

图 3.91　单击"下围栏间距"按钮，在对话框中设置围栏数

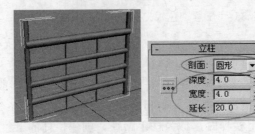

图 3.92　调节立柱参数

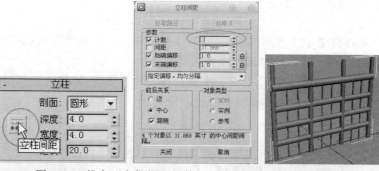

图 3.93 单击"立柱间距"按钮，在对话框中设置围栏数

图 3.94 设置栅栏为实体

图 3.95 调节支柱参数

图 3.96 单击"支柱间距"按钮，在对话框中设置围栏数

（3）墙

墙体是最常用的建筑对象，创建方法也非常简单。在顶视图或透视图中通过鼠标左键单击定义墙体的起点，再次单击，创建第二点、第三点等，以单击鼠标右键结束创建。在"参数"卷展栏中可以调节墙台的高度、厚度以及对齐方式，见图 3.97。

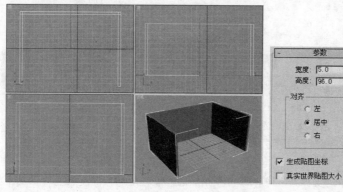

图 3.97 创建墙

4．楼梯

在 3ds Max 中可以创建 4 种不同类型的楼梯：L 型楼梯、U 型楼梯、直线楼梯和螺旋楼梯。其创建方法都是类似的，下面以 L 型楼梯为例介绍创建过程。

① 单击"L 型楼梯"按钮，在顶视图中拖动鼠标设置第一段楼梯的长度，释放鼠标左键，移动确定第二段楼梯的长度，见图 3.98，再次单击鼠标左键，结束命令。

② 将鼠标向上或向下移动来确定楼梯的高度，单击结束创建，见图 3.99。

图 3.98　设置楼梯第一、二段的长度，宽度和方向　　　图 3.99　确定楼梯的高度

③ 在命令面板中对楼梯的各参数进行调节，见图 3.100～图 3.104。

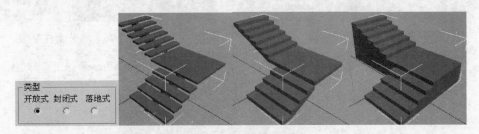

图 3.100　三种楼梯样式：开放式、封闭式、落地式

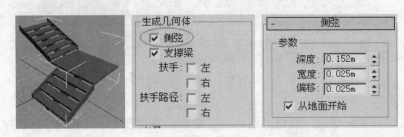

图 3.101　使用侧弦的状态，选中"侧弦"项后即可在相应的卷展栏中调节参数

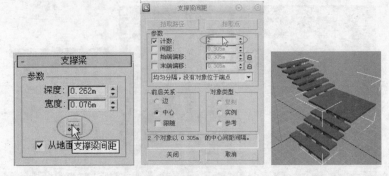

图 3.102　选中"支撑梁"项，即可在相应的卷展栏中调节深度、宽度以及支撑梁数量

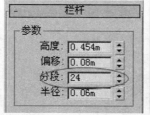

图 3.103 选中"扶手"项，即可在相应的卷展栏中调节扶手栏杆的位置、形状等

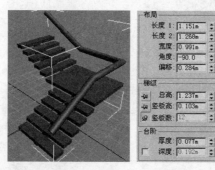

图 3.104 在"布局"、"梯级"、"台阶"组中调节楼梯

其他楼梯创建方法类似于 L 型楼梯，包括其"参数"卷展栏中各项参数的含义，见图 3.105～图 3.107。

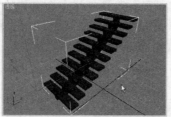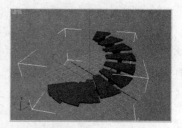

图 3.105 U 型楼梯 　　　图 3.106 直线楼梯 　　　图 3.107 螺旋楼梯

3.2 基本编辑操作

3.2.1 对象选择

在对某个对象进行修改之前，必须先选中对象，即激活对象。而在比较复杂的场景中很快速地选中对象会很有效地提高工作效率。下面介绍 3ds Max 中提供的选择对象的各种方法。

1. 选择一个对象

选择对象最简单的方法是使用选择对象工具 在视口中单击对象，物体以白色线框显示，透视图中以白色框包围选中对象，见图 3.108。单击视口中没有物体的地方，即可取消选择。此工具每次只能选择一个对象，单击其他对象原来选中的物体将取消选中状态。

注：物体被选中状态的显示方式可在"视口配置"对话框中设置（见图 3.109）。

2. 选择多个对象

当选择多个对象或者从选择的对象中取消某个对象的选择，这就需要将鼠标操作与键盘操作结合起来。Ctrl+单击：向选择的对象中增加对象，再次单击选中的对象则取消选择，见图 3.110 和图 3.111。

图 3.108 使用 工具选择对象

图 3.109 "视口配置"对话框

图 3.110 同时选择两个物体

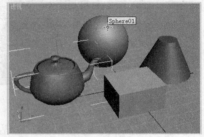

图 3.111 取消选择

主工具栏中的"区域选择"工具是一次性选择多个对象的常用工具。

、 、 、 、 5 种区域选择方式：第 1 种是矩形方式，第 2 种是圆形方式，第 3 种是自由多边形方式，第 4 种是套索方式，第 5 种是绘制区域选择。使用方法是，在视图中靠近物体处按住鼠标左键并拖动来框选对象。拖动时虚线的形状是矩形、圆形还是多边形由选中方式决定；而虚线完全包围物体选中还是只要虚线部分包围物体就选中，由 和 两个工具决定，见图 3.112。

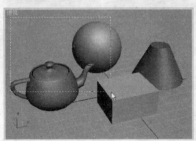

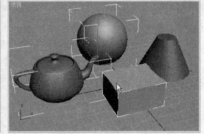

图 3.112 使用 和 工具选择对象

、 交叉选择方式/窗口选择方式：第 1 种方式是与拖动区域边界交叉的任何物体都被选中，第 2 种是只有拖动区域完全包含的物体被选中。

：以矩形方式框选对象，见图 3.113。

图 3.113 使用 和 工具选择对象

圆形区域选择工具和矩形方式一样，不再赘述。

：以手绘多边形的方式框选对象，见图3.114。

图 3.114 使用和工具选择对象

：以自由手绘的方式框选对象，见图3.115。

图 3.115 使用和工具选择对象

：直接将鼠标拖至对象上，在进行拖放时，鼠标指针周围将会出现一个以画刷大小为半径的圆圈，然后释放鼠标来选择对象，见图3.116。

图 3.116 使用和工具选择对象

3．根据名称来选择

主工具栏中的"根据名称来选择"工具，是按照场景中物体名称来精确选择对象的方法。当场景中有许多对象，并且都聚集在一块的时候，采用单击的方法选择对象是很困难的，"根据名称来选择"工具则可以很快地选择物体。

单击工具后会出现"从场景选择"对话框，其中显示场景中所有对象的列表，以层级列表的形式显示场景中所有对象及属性。单击列表对象的名称，见图3.117，再单击"确定"按钮，即可选中对象，双击对象名称也可选中。若要一次性选择多个对象，鼠标单击的同时按住 Ctrl 键可以选择非连续对象，按 Shift 键单击可选择连续的对象。

"从场景选择"对话框的列表框上方可输入搜索词组选择对象。输入时，与当前词组匹配的所有词组都会高亮显示在列表框中。后面的三个按钮是全选、全不选、反选。这三个工具是针对前面的查找范围来应用的。例如，输入 Box，与词组匹配的列表中物体将被选中，而再单击"反选"按钮，则除 Box 外的物体都被选中。

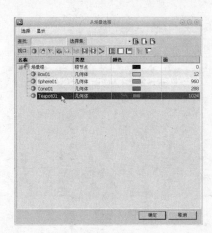

图 3.117　使用 工具选择对象

注：输入词组不区别英文大小写，并且按照输入字母顺序，包含此词组的列表中对象都显示选择。

视口： ：各按钮代表场景中所显示内容的类型，当某个按钮处于高亮显示时，表示下面列表区域将显示此类型对象。这几个按钮分别表示几何体、图形、灯光、摄影机、辅助对象、空间扭曲、组、对象外部参照物和骨骼。

：分别是全选、全不选和反选，是针对视口后的按钮来应用的。当单击"全不选"按钮 时，全部按钮都不高亮显示，列表中也没有可显示的物体；再单击"反选"按钮 ，表示反选上一个"全不选"状态，相当于全选命令，则所有按钮高亮显示，列表中显示场景中所有对象。

4．锁定选择的对象

选择对象后锁定对象，将保证其他对象不被误选，并且锁定对象一直处于编辑状态。单击状态栏中的 按钮，可锁定选中的对象，也可以按键盘上的空格键来锁定选中的对象，见图 3.118。

5．组

同时选中多个物体后，可以将它们群组成一个组。每个组对象都可以视为单个实体，也可进行名称的设置。组名称的显示方式为"[Group01]"，由方括号将组名称括住。群组后的对象也可继续选择其他单个物体或对组对象进行结组。

设置组的方法是：选择两个或两个以上对象，选择菜单"组"→"成组"命令，出现"组"对话框，输入组名称，单击"确定"按钮即可，见图 3.119。

图 3.118　锁定对象　　　　　　　　　　图 3.119　成组对象

选中组对象，单击"组"→"解组"命令，可将当前组解开，恢复为原本单个对象或组状态。"解组"命令一次分离一个组，如果组内还有小组，即嵌套的组状态，则按照组层级，一次解组一个层级。

"组"菜单下的"打开"和"关闭"命令，也是一对相对的命令。单击"打开"命令，暂时对组进行解组，并访问组内的某个对象。见图3.120，选中组对象后单击"打开"命令，对象最外框为粉红色边框，此时便可以选中组内的对象，对其单独的进行编辑，如移动、缩放，应用修改器等。单击"关闭"命令，便可关闭打开状态。对于嵌套的组，关闭最外层的组对象将关闭所有打开的内部组。

"组"菜单下的"附加"和"分离"命令，同样是一对相对的命令。当结组对象处于"打开"状态，"分离"命令可用。在组打开状态下，选择组内对象，单击"分离"命令，可将其从组中分离出来，成为单独的对象，见图3.121。若想再次加入此组，选中刚分离出来的对象，单击"组"→"附加"命令，在场景中单击要加入组的对象即可，见图3.122。此时，组仍然处于"打开"状态。

图3.120 打开组的状态

图3.121 将茶壶从组中分离出来

图3.122 将茶壶附加到组里

"组"菜单下的"炸开"命令用于解组组中的所有对象，与"解组"命令的区别是，"解组"命令每次只解一个层级，而"炸开"命令可以使所有嵌套的组都被解开，组内每个对象都成为单独的对象，见图3.123。

成组状态（由组1和2结为组3）

炸开状态

图3.123 炸开组

3.2.2 变换对象、捕捉和对齐

1. 变换对象

主工具栏上有3种变换工具：选择并移动 ✛、选择并旋转 ↻ 和选择并缩放（选择并等比例缩放 ▢、选择并不等比例缩放 ▢ 和选择并挤压变形 ▢）工具。

这些工具可以在视口中通过单击并拖动鼠标来选择和变换对象。以选择并移动工具 ✛ 为例，激活此工具，在场景中选择对象后，拖动鼠标即可移动对象。当选中对象后，对象上都会显示一个有3个轴的坐标系的图标，见图3.124。坐标系的原点就是轴心点，每个坐标系上有3个箭头，分别标记 X、Y 和 Z，代表3个坐标轴。被创建的对象将自动显示坐标系，当选择变换工具后，坐

标系将变成变换 Gizmo，图 3.125 中分别显示的是移动、旋转和缩放的 Gizmo。在默认情况下，X 轴以红色编辑线显示，Y 轴绿色，Z 轴为蓝色。鼠标指针放置在哪个坐标轴上，拖动鼠标，物体将沿该轴方向变化。此外，当移动或缩放对象时，可以使用 Gizmo 区域同时执行沿任何两个轴的变换操作，即两个轴组成的平面为 Gizmo 区域。鼠标放置在此区域中，该区域被激活以高亮显示，同时两个相关轴也变为黄色，拖动鼠标，对象可在这两个相关轴方向变化。

图 3.124　坐标系显示　　　　图 3.125　从左到右分别是移动、旋转和缩放的 Gizmo

　　以"旋转"工具为例，激活"旋转"工具，在视口选中对象，鼠标放置在 X 坐标轴上，激活的轴线以高亮黄色显示，拖动鼠标对象将沿 X 轴旋转。在旋转的同时，视口中显示旋转角度，轴线上以鼠标单击点为起点显示相切线，从此点到轴心，以红色区域面图形化表示旋转角度，见图 3.126。围绕旋转 Gizmo 的最外一层还有一个"屏幕"控制柄（图中淡灰色编辑线），可以在平行于视口的平面上旋转对象。

图 3.126　旋转对象

　　缩放工具有 3 种类型：选择并等比例缩放工具 ，沿 3 个轴向以同样的量缩放对象，同时保持对象的原始比例；选择并不等比例缩放工具 ，根据活动轴约束以非均匀方式缩放对象；选择并挤压变形工具 ，根据活动轴约束来挤压对象。挤压对象时，对象在一个轴向上按比例缩小（或放大），同时在另两个轴向上均匀地按比例放大（或缩小）。这 3 个工具的使用方法类似，激活命令，在视图中选中对象，在对象上显示缩放 Gizmo。缩放 Gizmo 包括 Gizmo 区域和 Gizmo 轴。当鼠标放置在 3 个轴中心时，激活区域为 3 个轴两两相交的面（见图 3.127），这 3 个三角面被激活时对象会均匀缩放。当鼠标放置在两个轴外侧边时，激活区域为两个轴相交的面（见图 3.128），这个梯形面被激活时对象会"非均匀"缩放。

图 3.127 选择"均匀"缩放的变换 Gizmo

图 3.128 选择 YZ 平面控制柄的缩放 Gizmo

图 3.129～图 3.131 为 3 类缩放状态示意图。

图 3.129 "均匀"缩放

图 3.130 "非均匀"缩放

图 3.131 "选择并挤压变形"命令状态

除了使用鼠标直接变换对象外，还可以通过键盘输入精确的值进行对象变换。可以直接使用状态栏中的键盘输入区域（见图 3.132），也可以在主工具栏的激活变换工具上单击鼠标右键，弹出"移动变换输入"对话框，从中进行变换数值输入，见图 3.133。

图 3.132 状态栏中键盘输入区域

图 3.133 "移动变换输入"对话框

"移动变换输入"对话框由两个数字栏组成:"绝对:世界"栏和"偏移:屏幕"栏。"绝对:世界"栏的数值是被变换对象在世界坐标系中的准确位置,输入新的数值后,将使对象移动到该数值指定的位置。例如,在"绝对:世界"栏中分别给 X、Y 和 Z 框输入数值 0、0 和 40,那么对象将移动到世界坐标系中的 0,0,40 处。在"偏移:屏幕"栏中输入数值,将相对于对象的当前位置、旋转角度和缩放比例变换对象。例如,在"偏移:屏幕"栏中分别给 X、Y 和 Z 框输入数值 0、0 和 40,那么将把对象沿着 Z 轴移动 40 个单位。

状态栏中的键盘输入区域功能类似于变换对话框,而这里的"绝对"(Absolute)和"偏移"(Offset)坐标系通过 X 框前的按钮来切换,⊡表示绝对模式变换输入,⊞表示偏移模式变换输入。

2. 变换轴点中心

轴点中心是影响对象变换的中心点,主工具栏上的"使用中心"按钮提供了用于确定缩放和旋转操作几何中心的三种方法:使用轴点中心▣、使用选择中心▣和使用变换坐标中心▣。

▣:使用轴点中心工具可围绕其各自的轴点旋转或缩放一个或多个对象。

▣:使用选择中心工具可围绕其共同的几何中心旋转或缩放一个或多个对象。

▣:使用变换坐标中心工具可围绕当前坐标系的中心旋转或缩放一个或多个对象。

3. 捕捉

3ds Max 具有强大的捕捉功能,用于创建和变换对象或子对象期间捕捉现有几何体的特定部分,可以捕捉栅格,也可以捕捉切换、中点、轴点、面中心和其他选项。主工具栏中的捕捉工具见图 3.134,不管选择哪个捕捉选项,都可以捕捉到对象的栅格点、节点、边界或其他点。要选取捕捉的元素,选择"自定义"→"栅格和捕捉设置"命令,弹出"栅格和捕捉设置"对话框,见图 3.135。

"栅格和捕捉设置"对话框中的参数介绍如下。

(1)捕捉类型

图 3.135 中显示的为标准捕捉类型,用于栅格、网格和图形对象。当处于活动状态时,非栅格捕捉类型优先于"栅格点"和"栅格线"捕捉。如果鼠标与栅格点和某些其他捕捉类型同等相近,则将选择其他捕捉类型。

- 栅格点:捕捉栅格交点。在默认情况下,此捕捉类型处于启用状态。
- 栅格线:捕捉栅格线上的任何点。
- 轴心:捕捉对象的轴点。
- 边界框:捕捉对象边界框的 8 个角中的一个。
- 垂足:捕捉样条线上与上一个点相对的垂直点。
- 切点:捕捉样条线上与上一个点相对的相切点。
- 顶点:捕捉网格对象的顶点或可以转换为可编辑网格的对象的顶点。
- 端点:捕捉网格边的端点或样条线的顶点。
- 边/线段:捕捉沿着边(可见或不可见)或样条线分段的任何位置。
- 中点:捕捉网格边的中点和样条线分段的中点。
- 面:在面的曲面上捕捉任何位置。
- 中心面:捕捉三角形面的中心。

(2)目标捕捉精度

在"栅格和捕捉设置"对话框的"选项"选项卡(见图 3.136)中,可设置所需的目标捕捉精度。

<1>"标记"组:提供影响捕捉点可视显示的设置。

显示:切换捕捉指南的显示。禁用该选项后,捕捉仍然起作用,但不显示。

图 3.134　捕捉工具　　　图 3.135　"栅格和捕捉设置"对话框　　　图 3.136　"选项"选项卡

大小：以像素为单位设置捕捉"击中"点的大小。

颜色：单击色样，以显示颜色选择器，其中可以设置捕捉显示的颜色。

<2>"通用"组：用于设置捕捉的通用选项。

捕捉预览半径：当光标与潜在捕捉到的点的距离在"捕捉预览半径"值和"捕捉半径"值之间时，捕捉标记跳到最近的潜在捕捉到的点，但不发生捕捉。默认设置是 30。

捕捉半径：以像素为单位设置光标周围区域的大小，在该区域内捕捉将自动进行。默认设置为 20。

角度：设置对象围绕指定轴旋转的增量（以度为单位）。

百分比：设置缩放变换的百分比增量。

捕捉到冻结对象：启用该选项后，将启用捕捉到冻结对象功能。

<3>"平移"组

使用轴约束：约束选定对象使其沿着在"轴约束"工具栏中指定的轴移动。

显示橡皮筋：当启用此选项并且移动一个选择时，在原始位置和鼠标位置之间显示橡皮筋线。当微调默认设置为启用时，可使结果更精确。

将轴中心用作开始捕捉点：如果捕捉系统没有检测到其他起始捕捉点，则将当前选择集的变换轴的中心设置为起始捕捉点。此选项可以在对象层级和子对象层级使用，如将多对象选择的几何中心捕捉到栅格点。

（3）"主栅格"选项卡

"栅格和捕捉设置"对话框的"主栅格"选项卡（见图 3.137）可以设置主栅格的间距和其他特性，选择有用的主栅格设置可以简化构造过程。主栅格提供当在场景中创建对象时使用的可视参数，栅格间距是以当前单位表示的栅格最小方形的大小。

栅格间距：栅格的最小方形的大小。使用微调框可调整间距（使用当前单位），或直接输入值。例如，如果将单位设置为厘米，可能使栅格间距等于 1.000（1 个单位或 1cm）。

图 3.137　"主栅格"选项卡

每 N 条栅格线有一条主线：主栅格显示更暗或"主"线以标记栅格方形的组。使用微调框调整该值，它是主线之间的方形栅格数，或直接输入该值，最小为 2。例如，如果使用的栅格间距为 1cm，则可能使用的值为 10，以使主栅格细分代表 1cm。

透视视图栅格范围：设置透视视图中的主栅格大小，根据"栅格间距"值指定，并且该值表示沿轴的栅格的一半长度。这意味着，如果"栅格间距"为 10 且"透视视图栅格范围"为 7，则栅格大小为 140×140 个单位。

禁止低于栅格间距的栅格细分：当在主栅格上放大时，使 3ds Max 将栅格视为一组固定的线。

默认设置为启用。禁用该选项后，可以不确定缩放到主栅格的任何平面中。实际上，栅格在栅格间距设置处停止。如果保持缩放，固定栅格将从视图中丢失，不影响缩小。缩小时，主栅格不确定扩展以保持主栅格细分。每个方形栅格细分为相同数量的小栅格间距。对于栅格间距为 1cm 且主栅格细分为 10 的情况，则细分的下一个级别为毫米空间等。

禁止透视视图栅格调整大小：当放大或缩小时，使 3ds Max 将"透视"视口中的栅格视为一组固定的线。默认设置为启用。禁用该选项后，"透视"视口中的栅格将进行细分，以调整当进行放大或缩小时栅格的大小。实际上，无论缩放多大多小，栅格将保持一个大小。

动态更新：在默认情况下，更改"栅格间距"和"每 N 条栅格线有一条主线"的值时，只更新活动视口。完成更改值后，其他视口才进行更新。选择"所有视口"，可在更改值时更新所有视口。

（4）"用户栅格"选项卡

"用户栅格"选项卡控制栅格对象的自动激活和自动栅格的设置，见图 3.138。

"栅格对象自动化"组：确定该软件是否自动创建活动栅格。

创建栅格时将其激活：启用该选项，可自动激活创建的栅格。

"自动栅格"组：可以在对象的表面上自动创建栅格。

世界空间：将栅格与世界空间对齐。

对象空间：将栅格与对象空间对齐。

"捕捉"有助于创建或变换对象时精确控制对象的尺寸和放置。在主工具栏上的捕捉工具有：2D 捕捉、2.5D 捕捉、3D 捕捉，角度捕捉切换 ，百分比捕捉切换 和微调器捕捉切换 。也可在"工具"→"栅格和捕捉"子菜单中找到这些捕捉工具，见图 3.139。下面主要介绍最常用和最基本的对象捕捉工具：2D 捕捉、2.5D 捕捉、3D 捕捉。

图 3.138 "用户栅格"选项卡　　　　图 3.139 "工具"→"栅格和捕捉"子菜单

3D 捕捉：为默认工具，光标会直接捕捉到 3D 空间中的任何几何体。3D 捕捉用于创建和移动所有尺寸的几何体，而不考虑构造平面。

2D 捕捉：光标仅捕捉活动构造栅格，包括该栅格平面上的任何几何体，而忽略 Z 轴或垂直尺寸。"三维捕捉"工具可捕捉三维场景中的任何元素，"二维捕捉"工具只捕捉激活视口构建平面上的元素。例如，如果打开 2D 捕捉并在顶视口中绘图，鼠标光标将只捕捉位于 XY 平面上的元素。

2.5D 捕捉 ：是 2D 捕捉和 3D 捕捉的混合，仅捕捉活动栅格上对象投影的顶点或边缘，即捕捉三维空间中二维图形和几何体上的点在激活的视口的构建平面上的投影。假设创建一个栅格对象并使其激活，然后定位栅格对象，以便透过栅格看到三维空间中远处的立方体。现在使用 2.5D 设置，可以在远处立方体上从顶点到顶点捕捉一行，但该行绘制在活动栅格上。效果就像举起一片玻璃并且在其上绘制远处对象的轮廓。

这三个工具捕捉空间的坐标轴有所不同，但使用方法类似。下面以使用 3D 捕捉工具移动物体为例，介绍捕捉工具的使用方法。

① 在新建场景中创建两个长方体，激活主工具栏中的 按钮，并打开"栅格和捕捉设置"对话框，设置捕捉类型，见图 3.140。

图 3.140　设置捕捉类型

② 移动右边的长方体到左边长方体上，使右边长方体的左上端点与左边长方体的右上端点相重合，形成图 3.141 所示状态。当打开捕捉工具时，光标靠近符合捕捉类型的点或栅格时，捕捉标记会跳到最近的捕捉点，但不发生捕捉，先以高亮蓝色和方形图标框表示捕捉点，而当在此点上单击鼠标左键后，才发生捕捉。

图 3.141　移动右边的长方体到左边长方体上

4．对齐

主工具栏中的对齐工具提供了 6 个对齐类型，从上至下分别为："对齐"、"快速对齐"、"法线对齐"、"放置高光"、"对齐摄影机"和"对齐到视图"工具（见图 3.142）。下面主要介绍"对齐"和"快速对齐"工具。

（1）对齐

对齐物体的操作步骤是，先选择一个对象，单击主工具栏上的对齐按钮，再在视口中单击想要对齐的对象，此时会弹出"对齐当前选择"对话框（见图 3.143），在对话框中设置相关对齐参数，单击"确定"按钮，即可完成命令。

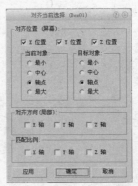

图 3.142　对齐工具　　　　　图 3.143　"对齐当前选择"对话框

对话框中有 3 个选项组：对齐位置（屏幕）、对齐方向（局部）和匹配比例。

<1>"对齐位置（屏幕）"组

X/Y/Z 位置：指定要在其上执行对齐的一个或多个轴。如果三个选项都选中，则将当前对象移动到目标对象位置。

"当前对象"/"目标对象"组：指定对象边界框上用于对齐的点，可以为当前对象和目标对象选择不同的点。"当前对象"为先选择的对象，"目标对象"为想要对齐的对象，即后选择的对象。目标对象的名称会显示在"对齐当前选择"对话框的标题栏上。

最小：将具有最小 X、Y 和 Z 值的对象边界框上的点与其他对象上选定的点对齐。

中心：将对象边界框的中心与其他对象上的选定点对齐。

轴点：将对象的轴点与其他对象上的选定点对齐。

最大：将具有最大 X、Y 和 Z 值的对象边界框上的点与其他对象上选定的点对齐。

图 3.144～图 3.146 是选择当前对象和目标对象不同对齐点的一些效果，是在 X 位置、Y 位置、Z 位置都选中的情况下。

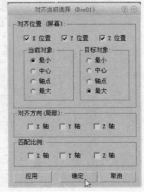

（a）先选择圆柱体，单击"对齐"工具，再在顶视图单击目标对象　　（b）以当前对象的最小点对齐目标对象的最大点

图 3.144　对齐效果 1

（c）对齐后的状态

图 3.144　对齐效果 1（续）

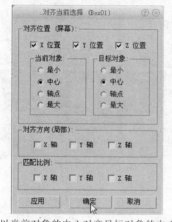

（a）以当前对象的中心对齐目标对象的中心

（b）对齐后的状态

图 3.145　对齐效果 2

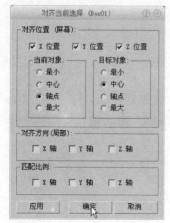

（a）以当前对象的轴点对齐目标对象的中心

（b）对齐后的状态

图 3.146　对齐效果 3

<2>"对齐方向（局部）"组

这些设置用于在轴的任意组合上匹配两个对象之间的局部坐标系的方向。该选项与位置对齐

设置无关。可以不管"位置"设置，使用方向复选框，旋转当前对象以与目标对象的方向匹配。位置对齐使用世界坐标，而方向对齐使用局部坐标。

<3>"匹配比例"组

使用"X轴"、"Y轴"和"Z轴"选项，可匹配两个选定对象之间的缩放轴值。该操作仅对变换输入中显示的缩放值进行匹配，这不一定会导致两个对象的大小相同。如果两个对象先前都未进行缩放，则其大小不会更改。

（2）快速对齐

"快速对齐"工具可将当前选择对象与目标对象立即对齐。如果当前选择是单个对象，则"快速对齐"使用两个对象的轴。如果当前选择包含多个对象或子对象，则"快速对齐"可将源的选择中心与目标对象的轴对齐。

快速对齐物体的操作步骤是：先选择一个或多个对象或子对象，单击主工具栏上的"快速对齐"按钮，指针变成"闪电"符号，再在视口中单击要对齐的对象，即可完成命令，见图3.147。

（a）先选择圆柱体，单击"快速对齐"工具，再在顶视图单击目标对象　　　　（b）对齐后的状态

图 3.147　快速对齐效果

法线对齐：根据两个对象上选择的面的法线对齐两个对象。对齐后两个选择面的法线完全相对。

放置高光：通过调整选择灯光的位置，使对象上指定面上出现高光点。

对齐摄像机：设置摄像机使其观察特定的面。

对齐视图：将对象或者摄像机与特定的视口对齐。

3.2.3　克隆对象和创建对象阵列

"克隆"命令可以创建某个对象或一组对象的副本，可以理解为复制（copy）。3ds Max 中有下面几种复制或重复对象的方法：①克隆命令；②Shift+克隆，即按住 Shift 键执行变换操作（移动、旋转和比例缩放）；③镜像；④阵列；⑤快照；⑥间隔工具。

1．克隆对象

克隆对象的操作方式如下。

① 选择场景中的一个对象（或一组对象），见图 3.148。

② 选择菜单"编辑"→"克隆"命令，弹出"克隆选项"对话框，见图 3.149。

③ 在"克隆选项"对话框中选择"复制"选项，在"名称"文本框中输入对象副本的名称，单击"确定"按钮。此时场景中复制的对象副本与原对象处于相同位置，使用移动工具将其移动到其他位置即可看到两个对象，见图 3.150。

图 3.148　选择克隆对象　图 3.149　"克隆选项"对话框　图 3.150　克隆效果

参数设置：

复制：创建一个与原始对象完全无关的克隆对象。修改一个对象时，不会对另一个对象产生影响。

实例：创建原始对象的完全可交互克隆对象。修改实例对象与修改原对象的效果完全相同，该实例对象与原始对象具有关联属性，即对实例对象和原始对象任何一个进行修改，另一个都会同时产生变化。使用实例选项复制的对象之间是通过参数和编辑修改器相关联的，这意味着如果给其中一个对象应用了编辑修改器或通过参数修改属性，实例对象将自动应用相同的编辑修改器和参数变化。但当各自应用变换工具时是相互独立的，即如果变换（移动、旋转或缩放）一个对象，实例对象将不产生变化。

参考：创建与原始对象有关的克隆对象。该选项是特别的实例，与原始对象之间是单向的关联。例如，在场景中使用参考选项克隆一个对象，对原始对象进行修改时会影响参考对象，但对参考对象进行修改则不会影响原始对象。

注：实例和参考是非常重要的两个概念，只要在需要复制对象的命令中，都会出现这两个参数，其含义是相同的，需要特别关注。

2．克隆并变换对象

按住 Shift 键的同时执行变换操作（移动、旋转和比例缩放），即可完成克隆并变换对象。操作过程类似，选择"移动"、"旋转"或"缩放"任一工具，单击视图中要克隆的对象，按住 Shift 键的同时拖动选定对象，拖动时便可以创建出一个选定对象的变换副本，而原对象将取消选择并且不受变换影响。释放鼠标，便可弹出"克隆选项"对话框，从中设置副本数、副本类型和名称，最后单击"确定"按钮，见图 3.151。

（a）按住 Shift 键，拖动对象，释放鼠标　　　　（b）克隆后的状态

图 3.151　克隆并变化对象

3．镜像

镜像工具 可以使对象沿设置的坐标轴向进行移动和对称复制操作，效果是将对象翻转或移动到新方向。操作方法为首先选择对象，单击"镜像"工具，弹出"镜像"对话框（见图 3.152），

设置相关参数单击"确定"按钮。这里主要介绍一下"镜像"对话框中的参数设置。

<1>"镜像轴"组

镜像轴选择为 X、Y、Z、XY、XZ 和 YZ，选择其一可指定镜像的方向。图 3.153 示范了选择不同轴向的镜像状态，其中"偏移"值都设置为 200cm，克隆副本为复制。

偏移：指定镜像对象轴点距原始对象轴点之间的距离。

<2>"克隆当前选择"组：确定由"镜像"功能创建的副本的类型。默认设置为"不克隆"。

不克隆：在不制作副本的情况下，镜像选定对象。

复制：将选定对象的副本镜像到指定位置。

实例化：将选定对象的实例镜像到指定位置。

参考：将选定对象的参考镜像到指定位置。

图 3.152 "镜像"对话框

（a）镜像轴为 X 时的状态

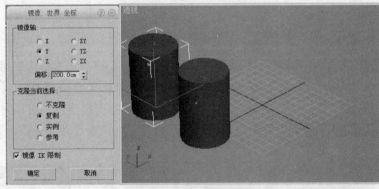

（b）镜像轴为 Y 时的状态

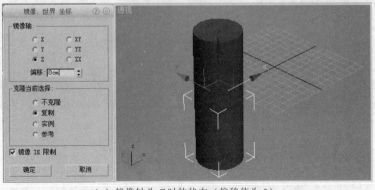

（c）镜像轴为 Z 时的状态（偏移值为 0）

图 3.153 镜像对象

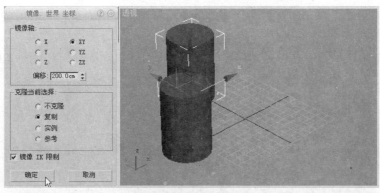

（d）镜像轴为 *XY* 时的状态

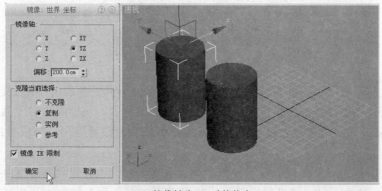

（e）镜像轴为 *YZ* 时的状态

（f）镜像轴为 *ZX* 时的状态

图 3.153　镜像对象（续）

　　镜像 IK 限制：当围绕一个轴镜像几何体时，会导致镜像 IK 约束（与几何体一起镜像）。如果不希望 IK 约束受"镜像"命令的影响，可禁用此选项。IK 所使用的末端效应器不会受"镜像"命令的影响。要成功镜像 IK 层次，先要删除末端效应器，转到"运动"面板→"IK 控制器参数"卷展栏→"末端效应器"组，然后在"位置"下单击"删除"按钮。镜像操作之后，可使用同一面板中的工具创建新的末端效应器。

　　注："镜像"对话框使用当前参考坐标系，如同其名称所反映的那样。例如，如果将"参考坐标系"设置为"局部"，则该对话框就命名为"镜像：局部 坐标"。有一个例外：如果将"参考坐标系"设置为"视图"，则镜像使用屏幕坐标。

4．阵列

　　"阵列"是专门用于克隆、精确变换和定位很多组对象的一个或多个空间维度的工具。对于三

种变换（移动、旋转和缩放）的每一种，都可以为每个阵列中的对象指定参数或将该阵列作为整体为其指定参数。

选择对象，单击菜单"工具"→"阵列"命令，即可弹出"阵列"对话框（见图 3.154）。

图 3.154 "阵列"对话框

"阵列"对话框提供了两个主要控制区域，用于设置两个重要参数："阵列变换"和"阵列维度"。在"阵列变换"组设置定义第一行阵列的变换所在的位置，从中确定各元素的距离、旋转或缩放以及所沿的轴。再在"阵列维度"组设计其他维数以重复该行阵列，完成多维阵列。

<1>"阵列变换"组

"阵列变换"组指定三个变换的哪一种组合用于创建阵列，也可以为每个变换指定沿三个轴方向的范围。在每个对象之间，可以按增量指定变换范围；对于所有对象，可以按总计指定变换范围。在任何情况下，都测量对象轴点之间的距离。使用当前变换设置可以生成阵列，因此该组标题会随变换设置的更改而改变。单击"移动"、"旋转"或"缩放"的左或右箭头按钮，指示是否要设置"增量"或"总计"阵列参数。

移动、旋转和缩放变换：沿着当前坐标系的三个轴之一设置"移动"、"旋转"和"缩放"参数。

增量和总计：对于每种变换，都可以选择是否对阵列中每个新建的元素或整个阵列连续应用变换。例如，如果将"增量"→"X"→"移动"到"120.0"和"阵列维度"→"1D"→"数量"设置为 3，则结果是三个对象的阵列，其中每个对象的变换中心相距 120.0 个单位。如果设置"总计"→X→移动到 120.0，则对于总长为 120.0 个单位的阵列，三个元素的间隔是 40.0 个单位。

单击变换标签任意一侧的箭头，以便从"增量"或"总计"中做以选择。每种变换可以在"增量"和"总计"之间切换。对一边设置值时，另一边将不可用。但是，不可用的值将会更新，以显示等价的设置。

增量：设置的参数可以应用于阵列中的各对象。例如，如果增量移动 X 设置为 25，则表示沿着 X 轴阵列对象中心的间隔是 25 个单位；如果增量旋转 Z 设置为 30，则表示阵列中每个对象沿着 Z 轴向前旋转了 30°，在完成的阵列中，每个对象都发生了旋转，均偏离原来位置 30°。

移动：指定沿 X、Y 和 Z 轴方向每个阵列对象之间的距离（以单位计）。

旋转：指定阵列中每个对象围绕三个轴中的任一轴旋转的度数（以度计）。

比例：指定阵列中每个对象沿三个轴中的任一轴缩放的百分比（以百分比计）。100% 是实际大小。设置值小于 100 时，将减小大小；设置值高于 100 时，将会增加大小。

总计：该边上设置的参数可以应用于阵列中的总距、度数或百分比缩放。例如，如果总计移动 X 设置为 25，则表示沿着 X 轴第一个和最后一个阵列对象中心之间的总距离是 25 个单位；如果总计旋转 Z 设置为 30，则表示阵列中均匀分布的所有对象沿着 Z 轴总共旋转了 30°。

移动：指定沿三个轴中每个轴的方向，所得阵列中两个外部对象轴点之间的总距离。例如，

如果要为 6 个对象编排阵列，并将移动 X 总计设置为 100，则这 6 个对象将按以下方式排列在一行中：行中两个外部对象轴点之间的距离为 100 个单位。

旋转：指定沿三个轴中的每个轴应用于对象的旋转的总度数。例如，可以使用此方法创建旋转总度数为 360°的阵列。

重新定向：将生成的对象围绕世界坐标旋转的同时，使其围绕其局部轴旋转。清除此选项时，对象会保持其原始方向。

比例：指定对象沿三个轴中的每个轴缩放的总计。

均匀：禁用 Y 和 Z 微调框，并将 X 值应用于所有轴，从而形成均匀缩放。

<2>"对象类型"组：确定由"阵列"功能创建的副本的类型。默认设置为"实例"。

复制：将选定对象的副本排列到指定位置。

实例：将选定对象的实例排列到指定位置。

参考：将选定对象的参考排列到指定位置。

<3>"阵列维度"组：用于添加阵列变换维数，附加维数只是定位用的。

1D：根据"阵列变换"组中的设置，创建一维阵列。

数量：指定在阵列的该维中对象的总数。对于 1D 阵列，此值即为阵列中的对象总数。

2D：创建二维阵列。

数量：指定在阵列的二维中对象的总数。

X/Y/Z：指定沿阵列的每个轴方向的增量偏移距离。

3D：创建三维阵列。

数量：指定在阵列的三维中对象的总数。

X/Y/Z：指定沿阵列的每个轴方向的增量偏移距离。

增量行偏移：选择 2D 或 3D 阵列时，这些参数才可用，是当前坐标系中任意三个轴方向的距离。如果对 2D 或 3D 设置"数量"值，但未设置行偏移，将使用重叠对象创建阵列。因此，必须至少指定一个偏移距离，以防这种情况的发生。如果阵列中似乎缺少某些对象，可能是已经在阵列其他对象的正上方创建了这些对象。要确定是否发生这种情况，可使用"按名称选择"工具，以便查看场景中对象的完整列表。如果对象不在其他对象的顶部，且不需要这种效果，按 Ctrl+Z 快捷键可撤销阵列，然后重试。

阵列中的总数：显示将创建阵列操作的实体总数，包含当前选定对象。如果排列了选择集，则对象的总数是此值乘以选择集的对象数的结果。

预览：切换当前阵列设置的视口预览。更改设置将立即更新视口。如果更新减慢拥有大量复杂对象阵列的反馈速度，则启用"显示为外框"。

显示为外框：将阵列预览对象显示为边界框而不是几何体。

重置所有参数：将所有参数重置为其默认设置。

下面举例介绍"阵列"工具的操作方法。

① 在新建场景中创建一个长方体作为阵列对象，见图 3.155。

② 单击菜单"工具"→"阵列"命令，在"阵列"对话框的"增量"下输入移动值，X 为 50.0cm，"阵列维度"为 1D，数量为 10，见图 3.156。

③ 单击"确定"按钮，完成一维阵列，见图 3.157。

图 3.155 创建一个长方体

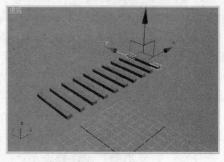

图 3.156 "阵列"对话框　　　　　　　　图 3.157 阵列效果

　　下面继续使用上面案例中创建的长方体，制作如同表盘一样的旋转阵列效果。

　　① 仍然使用上面场景中的长方体作为阵列对象，首先改变长方体的轴心。选中长方体，单击 按钮进入"层次"修改面板，激活"仅影响轴"按钮（见图 3.158），在顶视图中移动长方体的轴心到零点位置，见图 3.159。

图 3.158 激活"仅影响轴"按钮　　　　图 3.159 移动长方体轴心

　　② 移动轴心后关闭"仅影响轴"按钮，单击菜单"工具"→"阵列"命令，在"阵列"对话框的"总计"下输入旋转值，Z 为 360.0 度，"阵列维度"仍为 1D，数量为 12，见图 3.160。

　　注：在修改完轴心后一定要关闭"仅影响轴"按钮，否则后面进行的所有修改都只针对轴心。而轴心通常是不可见的，所以在没有关闭"仅影响轴"按钮就进行"阵列"操作时，设置了很多参数后场景中却看不到任何变化，但其实轴心已经发生了阵列变化。

　　③ 单击"确定"按钮，完成一维旋转阵列，见图 3.161。

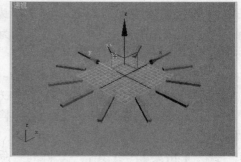

图 3.160 "阵列"对话框　　　　　　　　图 3.161 阵列效果

　　注："阵列"命令会自动记录上次应用的参数设置，再次进入"阵列"对话框时，会先给选中对象应用上次的阵列参数。所以，在每次进入"阵列"对话框时，应先清除上次的参数设置，除非这次的阵列变化与上次的一样。

"旋转阵列"的关键是选择旋转轴，当激活的视图不同时选择的轴也会不同。以上面的例子为例，当顶视图被激活时，选择 Z 轴为旋转轴，对象在 XY 轴平面旋转一周完成阵列。而当激活视图为前视图时，若想得到同样的阵列效果，此时选择的旋转轴应为 Y 轴，见图 3.162 和图 3.163。因此，"旋转阵列"中选择旋转轴是关键，要学会分析不同视图的坐标轴。

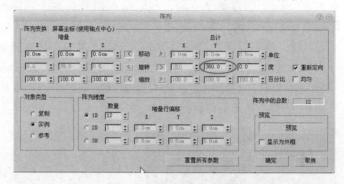

图 3.162　"阵列"对话框

图 3.163　阵列效果

上面介绍的是一维阵列，下面制作一个二维阵列效果（三维阵列操作方式与此类似）。

① 在新建场景中创建一个圆柱体作为阵列对象，见图 3.164。

② 单击菜单"工具"→"阵列"命令，弹出"阵列"对话框。"阵列维度"为 1D，数量为 10 时，在"增量"下输入移动值，X 为 100.0。再选择 2D，数量为 10，"增量行偏移"Y 值为-100.0cm，见图 3.165。

图 3.164　创建一个圆柱体

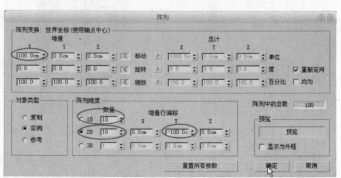

图 3.165　"阵列"对话框

③ 单击"确定"按钮，完成二维阵列，见图3.166。

5. 快照

快照：单击菜单"工具"→"快照"命令，打开"快照"对话框（见图3.167）。快照会随时间克隆动画对象，可在任一帧上创建单个克隆，或沿动画路径为多个克隆设置间隔。间隔可以是均匀时间间隔，也可以是均匀的距离。在"快照"对话框中选择"单一"，在当前帧中创建单一克隆；选择"范围"、"从"和"到"后面的数值是帧数设定，"副本"是克隆对象的数量，可在给定的帧数范围内克隆一系列对象。例如，在第1帧放置一个对象，在第100帧再放置同一个对象，使用"快照"工具，设置副本数。播放动画时新的对象会以固定的间隔沿着动画路径出现。要注意的是"快照"工具只应用于那些定义了动画路径的对象。

图3.166　阵列效果

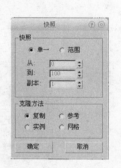
图3.167　"快照"对话框

6. 间隔工具

"快照"工具是沿动画路径克隆对象的方法，间隔工具是沿非动画路径进行克隆对象的方法。"间隔"工具沿样条线或一对点定义的路径分布对象。通过拾取样条线或两个点并设置相应的参数，可以定义路径。也可以指定确定对象之间间隔的方式，以及对象的轴点是否与样条线的切线对齐。

在主工具栏按钮之外的地方单击右键，在快捷菜单中选择"附加"命令（见图3.168），再单击"附加"工具栏"快照"按钮的小三角（见图3.169），在下拉菜单中选择"间隔"工具，即可弹出"间隔工具"对话框，见图3.170。

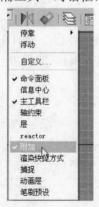
图3.168　快捷菜单

图3.169　"附加"工具栏

图3.170　"间隔工具"对话框

注："阵列"、"快照"工具也可在"附加"工具栏中找到。

使用"间隔"工具沿路径分布对象时，操作步骤如下。

① 在新建场景中创建一个圆柱体和一条二维线作为路径。

② 选择圆柱体，单击"附加"工具栏中的"间隔"工具，弹出"间隔工具"对话框，从中设置"计数"值，即指定要分布的对象数量，单击"拾取路径"按钮（见图 3.171），从场景中拾取样条线，见图 3.172。

图 3.171　"间隔工具"对话框

图 3.172　拾取路径

注：如果单击"拾取点"按钮，则拾取一个起点和一个终点以定义一条样条线作为路径。使用完间隔工具后，软件会删除此样条线。

③ 单击"应用"按钮完成操作，克隆后的效果见图 3.173。

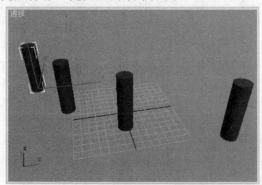

图 3.173　克隆效果

3.3　布尔运算命令

可以对两个或多个对象执行布尔运算命令。在"创建"面板下的"几何体"下选择"复合对象"选项，在复合对象的"对象类型"中选择"布尔"命令，见图 3.174。

布尔运算的概念和基本操作如下。

1. 布尔对象和运算对象

布尔对象是根据几何体的空间位置结合两个三维对象形成的对象，每个参与结合的对象被称为运算对象。通常，参与运算的两个布尔对象应该有相交的部分。有效的运算操作包括：

图 3.174　选择"布尔"命令

● 生成代表两个几何体总体的对象。

● 从一个对象上删除与另外一个对象相交的部分。

● 生成代表两个对象相交部分的对象。

2. 布尔运算的类型

在布尔运算中常用的三种操作如下。

● 并集（Union）：包含两个原始对象的体积，将移除几何体的相交部分或重叠部分。

● 交集（Intersection）：只包含两个原始对象公用的体积（即重叠的区域）。

● 差集（或差）（Subtraction）：包含从中减去相交体积的原始对象的体积。

3. 创建布尔运算的方法

① 选择三维实体对象，此对象为操作对象 A。

② 单击"布尔"命令，操作对象 A 的名称显示在"参数"卷展栏的"操作对象"列表中。

③ 在"拾取布尔"卷展栏上选择操作对象 B 的复制方法："移动"、"复制"或"实例"。

④ 在"参数"卷展栏上选择要执行的布尔操作：并集、交集、差集（A–B）或差集（B-A）。

⑤ 在"拾取布尔"卷展栏上，单击"拾取操作对象 B"按钮。

⑥ 在视口中选择操作对象 B，程序将执行布尔命令。操作对象保留为布尔对象的子对象。通过修改布尔操作对象子对象的创建参数，可以更改操作对象几何体，以更改布尔操作结果或设置布尔操作的动画。

下面以并集运算为例介绍布尔运算的操作过程。

并集运算：将两个单独的物体合并为相加的一个物体。

① 在新建场景中创建两个三维实体，移动其位置，使两个物体形成相交位置，见图 3.175。

② 选择其中一个物体（先选择的物体为操作对象 A），在"创建"面板下的"几何体"下选择"复合对象"选项，在复合对象的"对象类型"中选择"布尔"命令。

③ 在"布尔"命令的"拾取布尔"卷展栏中选择"并集"，再选择对象 B 的复制方法，这里选择"移动"，见图 3.176。

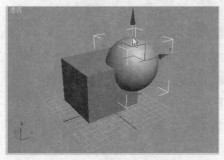

图 3.175　创建两个三维实体　　　　　图 3.176　设置参数

④ 这时单击"拾取操作对象 B"按钮，见图 3.177。

⑤ 单击"拾取操作对象 B"按钮后，在视口中单击另一个物体，完成布尔运算。此时两个对象已合并成一个对象，见图 3.178。

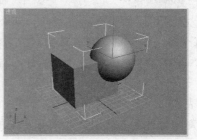

图 3.177　单击"拾取操作对象 B"按钮　　　图 3.178　并集运算的效果

布尔运算中的交集和差集操作过程与上面的并集运算操作类似，这里不再赘述。布尔命令一次可以处理两个对象之间的布尔运算，而当要对一个物体进行多次布尔运算时，需要运算一次后退出命令，再进入布尔命令进行下一次运算。如果运算一次后不退出命令继续选择第二次运算，则第二次运算就会替换第一次运算而呈现结果，见图3.179。

（a）创建三个三维实体，选择长方体作为对象 A　　（b）进入布尔命令，设置相关参数，激活"拾取操作对象 B"按钮

（c）选择左边的球体进行第一次差集运算　　（d）继续激活"拾取操作对象 B"按钮，选择右边的球体后的差集运算结果

图 3.179　布尔运算 1

图 3.179 演示了在不退出布尔命令的情况下同时进行两次布尔运算的结果，下面演示当运算一次后退出命令，而再次选择对象进行布尔运算的结果（见图 3.180），继续使用图 3.179 中的三个对象。

（a）选择左边的球体进行第一次差集运算后退出布尔命令

图 3.180　布尔运算 2

（b）重新选中长方体，进入布尔命令，激活"拾取操作对象 B"按钮，在视图中单击右边的球体

（c）第二次布尔运算后的结果

图 3.180　布尔运算 2（续）

图 3.180 中是通过一次运算后退出命令来完成对一个物体的多次布尔运算，这种方法非常烦琐。布尔命令每次仅处理两个对象之间的运算，那么将要进行同样运算类型的对象附加成一个对象，就可操作一次完成运算了。将多个对象合并为同一个对象的方法是通过"编辑网格"或"编辑多边形"修改器中的"附加"命令来完成的，该修改器将在第 5 章中介绍。

在进行布尔运算之后也可对原对象进行修改，并直接影响布尔运算的结果。在"拾取布尔"卷展栏的"操作对象"列表框中单击 A 或 B 对象，即可返回原对象的参数化状态，通过变换工具修改对象或调节对象的基本参数来改变其大小，都会直接影响布尔运算的结果。进入布尔命令修改面板，见图 3.181，先在"操作对象"列表框中单击 A 或 B 对象，选中的物体名称会在修改器堆栈中显示，单击物体进入基本体参数修改面板（见图 3.182），调节参数值改变该球体的原始大小并直接影响布尔运算的结果，见图 3.183。

图 3.181　布尔命令修改面板　图 3.182　基本体参数面板　图 3.183　调节半径参数影响布尔运算的结果

当在"操作对象"列表框中选择一个操作对象时，物体名称也会在下面的"名称"文本框中显示（见图 3.181），而编辑此字段可更改操作对象的名称。"名称"文本框下面的"提取操作对象"按钮

用于提取选中对象的副本或实例。在"操作对象"列表框中选择一个操作对象，选择提取对象的方式：实例或复制，再单击"提取操作对象"按钮，即可提取布尔运算原始对象的副本或实例，见图 3.184 和图 3.185。此按钮仅在"修改"面板中可用，如果当前为"创建"面板，则无法提取操作对象。

图 3.184　设置提取对象方法　　　　图 3.185　提取球体对象

"布尔"命令的"显示/更新"卷展栏提供了布尔对象的显示和更新方式。"显示"选项可帮助查看布尔操作的构造方式。

结果：显示布尔操作的结果，即布尔对象。

操作对象：显示操作对象，而不是布尔结果。

结果+隐藏的操作对象：将"隐藏的"操作对象显示为线框。尽管复合布尔对象部分不可见或不可渲染，但操作对象几何体仍保留了此部分。在所有视口中，操作对象几何体都显示为线框。

在默认情况下，只要更改操作对象，布尔对象便会更新。如果场景包含一个或多个复杂的活动布尔对象，则性能会受到影响。"更新"选项为提高性能提供了一种选择。

始终：更改操作对象（包括实例化或引用的操作对象 B 的原始对象）时立即更新布尔对象。该选项为默认设置。

渲染时：仅当渲染场景或单击"更新"按钮时才更新布尔对象。如果采用此选项，则视口中并不始终显示当前的几何体，但在必要时可以强制更新。

手动：仅当单击"更新"按钮时才更新布尔对象。如果采用此选项，则视口和渲染输出中并不始终显示当前的几何体，但在必要时可以强制更新。

更新：更新布尔对象。如果选择了"始终"，则"更新"按钮不可用。

最后介绍布尔运算类型中的"切割运算"，该运算使用操作对象 B 切割操作对象 A，但不给操作对象 B 的网格添加任何内容。切割有优化、分割、移除内部和移除外部 4 种。切割操作将布尔对象的几何体作为体积，而不是封闭的实体。此操作不会将操作对象 B 的几何体添加至操作对象 A 中，操作对象 B 相交部分定义了改变操作对象 A 中几何体的剪切区域。

优化：在操作对象 B 与操作对象 A 的相交之处，在操作对象 A 上添加新的顶点和边。3ds Max 将采用操作对象 B 相交区域内的面来优化操作对象 A 的结果几何体，由相交部分所切割的面被细分为新的面。可以使用此选项来细化包含文本的长方体，以便为对象指定单独的材质 ID。

分割：类似于"细化"，不过此种剪切还沿着操作对象 B 剪切操作对象 A 的边界添加第二组顶点和边或两组顶点和边。此选项产生属于同一个网格的两个元素。可使用"分割"沿着另一个对象的边界将一个对象分为两个部分。

移除内部：删除位于操作对象 B 内部的操作对象 A 的所有面。此选项可修改和删除位于操作对象 B 相交区域内部的操作对象 A 的面。它类似于"差集"操作，不同的是 3ds Max 不添加来自操作对象 B 的面。可使用"移除内部"从几何体中删除特定区域。

移除外部：删除位于操作对象 B 外部的操作对象 A 的所有面。此选项可修改和删除位于操作对象 B 相交区域外部的操作对象 A 的面。它类似于"交集"操作，不同的是 3ds Max 不添加来自操作对象 B 的面。可使用"移除外部"从几何体中删除特定区域。

第4章 修改器简介

4.1 修改器基本操作

在场景中添加对象之后，都要进入"修改"面板，对对象的原始创建参数进行调整，并且应用修改器更改对象的几何形状及其属性，编辑和塑形对象。修改器就是整形和调整基本几何体的基础工具。

4.1.1 "修改"面板

使用"创建"面板绘制对象后，进入"修改"面板，见图4.1。"修改"面板从上至下包括如下选项。

名称和颜色：同"创建"面板中一样，可以修改对象的名称和颜色。可直接在名称文本框中输入新名称，双击颜色图标，会弹出"对象颜色"对话框，可修改对象颜色，见图4.2。

"修改器列表"：下拉列表框中包括所有修改命令，从中选择修改命令，即可应用于选中对象，见图4.3。

修改器堆栈："修改器列表"下面的矩形区域为修改器堆栈。当选择了一个修改命令后，在修改器堆栈中将显示出修改器的名称，同时"参数"卷展栏中会相应地显示该命令的修改参数，见图4.4。

"参数"卷展栏：显示命令的修改参数。

图 4.1 "修改"面板

图 4.2 "对象颜色"对话框

图 4.3 "修改器列表"下拉列表框

图 4.4 修改器堆栈和"参数"卷展栏

4.1.2 修改器堆栈

1. 修改器堆栈简介

修改器堆栈（简称堆栈）显示应用于对象的所有修改器，管理着该对象所应用的所有修改器，可以在此应用和删除修改器，还可以在对象间剪切、复制和粘贴修改器，并且可以重新排列修改器。

修改器堆栈中的第一个条目是"基础对象"，如激活对象是球体，那么这里显示球体名称，此时就可以在下面的"参数"卷展栏中对对象的原始创建参数进行调整。

当对物体进行修改时，在修改器堆栈中将显示修改器的名称，单击修改器条目，即可显示修改器的参数。可以给对象应用任意数目的修改器，包括重复应用同一个修改器。修改器以应用顺序"入栈"，第一个修改器在堆栈底部，后应用的在它上面依次排列。

注：通过拖动"修改器堆栈"按钮下方的水平栏可以增大或减小修改器堆栈的显示面积。

在修改器堆栈下方有如下按钮。

🔒锁定堆栈：将堆栈和所有"修改"面板控件锁定到选定对象的堆栈。即使在视口中选择了另一个对象之后，依然是对锁定堆栈的对象所进行的编辑。锁定堆栈非常适用于在保持已修改对象的堆栈不变的情况下变换其他对象。

Ⅱ显示最终结果：启用此项后，选定对象以所有修改器应用完毕后的最后效果显示；禁用此选项后，对象将以堆栈中选中修改器的当前效果显示。即在堆栈中随意单击应用于对象的修改器，视口中的对象都将随着修改器的更换显示不同的修改结果。而启用此项时，无论在堆栈中单击哪个修改器，视口中的对象都以最后的效果显示。

🔽使唯一：使实例化对象成为唯一的，或者使实例化修改器对于选定对象是唯一的。

🗑移除修改器：从堆栈中删除当前修改器，并消除该修改器引起的所有更改，即对应用对象的更改。

▣配置修改器集：单击之可弹出修改器集菜单，用于配置在"修改"面板中怎样显示和选择修改器，见图4.5。

修改器集菜单中各命令介绍如下。

配置修改器集：显示"配置修改器集"对话框，以创建新的自定义按钮集，见图4.6。

图4.5 修改器集菜单

图4.6 "配置修改器集"对话框

显示按钮：单击切换该命令的启用、关闭状态，启用该选项之后，修改器列表和堆栈将显示当前修改器集的按钮。

显示列表中的所有集：启用该选项之后，将按集组织修改器列表。如果禁用此选项，则"修改器列表"只会组织为世界空间修改器和对象空间修改器，否则将按字母顺序进行组织，但是显

示在列表顶部的当前集除外。默认设置为禁用状态。

已保存的按钮集：菜单的底部列出了已保存修改器的名称。启用"显示按钮"后，单击的修改器将为当前修改器在显示区以按钮形式显示；启用"显示列表中的所有集"之后，将按集组织"修改器列表"。

"配置修改器集"对话框中各选项介绍如下。

修改器：列出了当前可用的所有修改器，分为以下类别：通道信息、MAX 编辑、MAX 标准、变形、MAX 曲面、曲面工具、修改器、光能传递、灯光、MAX 附加、壳、样条线编辑、世界空间修改器及其他。在自定义修改器按钮集时，从左边的"修改器"列表中把修改器拖到右边的"修改器"组的按钮上即可，或单击按钮（其边框将高亮显示），然后双击修改器名称，见图 4.7 和图 4.8。

图 4.7　拖动"配置修改器"按钮

图 4.8　双击"配置修改器"按钮

集：位于对话框右上方，可以选择要编辑的修改器集。要创建新按钮集，可输入名称，然后单击"保存"按钮，此时该集将显示于下拉列表中；而从下拉列表中选择某修改器集，单击"删除"按钮即可删除该集。

保存：保存当前按钮集。

删除：删除当前按钮集。注：无法撤销删除按钮集的操作。

按钮总数：设置按钮集的按钮数量。按钮集最多可以包含 32 个按钮。

"修改器"组：预览按钮集如何显示在"修改"面板上，该框每次只显示 16 个按钮，使用右侧的滚动条可以看到其余的按钮。

下面简要讲述创建一个新修改器和按钮集的操作步骤。

① 先在"按钮总数"处输入按钮数量，见图 4.9。可以暂时输入一个数值，如果不够显示，再次输入比前一次大的数值，按钮数量将追加显示。

② 配置"修改器"组中的 10 个按钮。将"修改器"列表框中的修改器拖到按钮上或高亮显示一个按钮，然后双击"修改器"列表框中的修改器。双击指定按钮后，高亮显示将自动移动到"修改器"组中的下一个按钮上。

③ 配置完毕后，在"集"组合框中输入新集名称，见图 4.10，单击"保存"按钮。

④ 在"集"组合框中将显示刚保存的新集，见图 4.11。单击"确定"按钮，关闭该对话框。

⑤ 单击"显示按钮"，在修改器列表和堆栈之间显示当前修改器集的按钮，见图 4.12。

2．使用修改器堆栈

修改器堆栈中显示修改器名称、"+"图标和灯泡图标，见图 4.13。单击灯泡图标可以切换修改器的开关状态，灰色状态表示关闭该修改器，即消除该修改器在对象上所产生的变化，见图 4.14。

图 4.9　输入按钮总数

图 4.10　保存新集

图 4.11　"集"下拉列表

图 4.12　显示当前修改器集

在堆栈修改器条目上单击右键，快捷菜单中提供了在视口中关闭修改器或为渲染器关闭修改器的选项，见图 4.15。而删除一个修改器，可以应用移除修改器 ，也可在快捷菜单中单击"删除"命令。单击修改器的同时按住 Ctrl 键，可非连续多选，按住 Shift 键，可连续多选，可一次选定多个修改器并删除。

图 4.13　修改器堆栈

图 4.14　关闭修改器

图 4.15　快捷菜单

提示：前面介绍可以给对象应用任意数目的修改器，包括重复应用同一个修改器，但很多时候毫无意义地重复使用一个修改器是初学者常犯的错误。例如，当应用一个修改器修改物体时，调整参数后结束一次修改，继续进行后面的编辑。此时发现前面的某个修改器编辑状态不满意，初学者会在修改器按钮中再次重复应用一次，而此种情况应在堆栈中单击该修改器返回之前状态进行修改。如同这样的重复使用，甚至很多时候都是多次单击修改器后没有应用，应该及时管理和编辑修改器堆栈，删除无意义的修改器。

快捷菜单中还包括"剪切"、"复制"、"粘贴"和"粘贴实例"的选项，"剪切"命令用于删除当前对象的修改器，将其粘贴到其他对象；"复制"命令保留当前对象的修改器，并将其粘贴到其他对象；"粘贴"命令要在应用了"剪切"或"复制"命令之后使用；而"粘贴实例"命令保留了原始修改器和粘贴修改器之间的联系，修改任一修改器都会影响另一个。也可通过鼠标拖动完成上述的命令，从修改器堆栈中将修改器拖到视口中其他对象上，即"复制"和"粘贴"修改器命令；拖动的同时按住 Ctrl 键相当于"粘贴实例"命令；拖动的同时按住 Shift 键相当于"剪切"和"粘贴"命令。

同时为多个对象应用一个修改器时，会在每个对象的堆栈中显示该修改器，这些是实例化修改器，相互之间都有影响，即任一个发生变化都会影响其他实例。可以通过"视图"→"显示从属关系"命令查看链接到特定修改器的所有对象。如果某个对象的实例化修改器连接到当前选定对象，该对象就会以粉红色显示，见图 4.16。

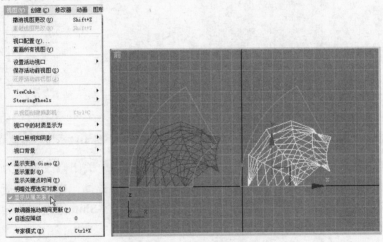

图 4.16 显示从属关系

实例化修改器可以通过堆栈下的 ✔ 使唯一按钮断开特定实例化修改器与其他对象之间的链接，使实例化修改器对于选定对象形成唯一的对应关系。

当应用了"粘贴实例"命令后，堆栈中修改器名称的显示方式会有所变化，可以通过这些视觉的变化识别实例和参考。常规对象和修改器都以普通文本显示，见图 4.17；应用了"粘贴实例"修改器名称以斜体显示，见图 4.18；实例化对象以粗体显示，见图 4.19；实例化对象再应用"粘贴实例"修改器则以粗斜体显示，见图 4.20。

图 4.17　以普通文本显示　　图 4.18　以斜体显示　　　图 4.19　以粗体显示　　图 4.20　以粗斜体显示

"塌陷堆栈"命令将原来应用于对象的修改器移除，将其组合成一个修改，对象转化为原始对

象的可编辑版本（除非对象可从头开始编辑，如 NURBS 模型）。此时不能再以参数方式调整其创建参数或单个修改器，指定给这些参数的动画堆栈也随之消失，但保留所有所应用修改器的结果。要对物体再进行修改，是以可编辑版本重新为对象开始的修改。使用"塌陷到"命令是塌陷到当前选定的修改器，见图 4.21 和图 4.22；"塌陷全部"命令是塌陷整个堆栈，见图 4.23。

图 4.21 使用塌陷前的状态

图 4.22 使用"塌陷到"命令后的状态

图 4.23 使用"塌陷全部"命令后的状态

塌陷最大的优势是节约内存并使文件更小，因此能够更迅速地加载场景，提高渲染速度。

应用此命令会出现一个警示框，见图 4.24，提示该操作将删除所有创建参数。单击"是"按钮则可以进行塌陷，而"塌陷"操作是不能撤销的，因此该警示框又提供了一个"暂存/是"选项，该选项将对象的当前状态保存到"暂存"缓冲区，如果塌陷之后要恢复之前的状态即可使用"编辑"→"取回"命令回到塌陷前对象的状态。这是一个非常重要的选项，建议在使用"塌陷"命令时选择的选项。

图 4.24 使用塌陷的过程

如果修改器有子对象（或子修改器）级别，修改器名称左边会有加号图标，单击加号展开其子级别，子级别打开后会显示减号，单击减号可收起子级别，见图 4.25。

通过前面的使用应该注意到，在对物体应用修改器时，对象周围会出现一个橘红色的线框，初始时包围着选定对象，这些线框称为修改器的 Gizmo。Gizmo 与机械装置类似，会将上面的修改传递给附着的对象，要改变修改器在对象上的效果，可以像对任何对象一样对 Gizmo 进行移动、

缩放和旋转。选中修改器时 Gizmo 呈现橘红色的线框，当选中子对象 Gizmo 时，子对象名称和视图中的 Gizmo 线框都将高亮显示，见图 4.26。此时可以通过改变 Gizmo 来影响对象。

图 4.25　展开子级别　　　　　　　　　图 4.26　移动 Gizmo 改变对象形状

中心是另一个子对象级别，它是修改器的轴点。选中子对象"中心"时，子对象名称和视图中修改器的轴心都将高亮显示，见图 4.27。可以通过移动轴心来改变修改器对对象的影响。

而所有可编辑建模类型都提供了构成模型元素的子对象级别，包括"顶点"、"边"、"面"、"多边形"和"元素"，见图 4.25。选中某个子级别时，堆栈中子级别名称也将高亮显示。选中子级别的方法还可通过单击"选择"卷展栏顶部的子对象图标，此时可对该级别下的模型元素进行修改以改变对象形状，见图 4.28。要对整个对象进行变换时须先退出该子对象模式，否则后面所进行的编辑都是对子对象元素的影响。再次单击子对象标题或图标消除高亮显示，可退出选中状态。

图 4.27　移动轴心改变修改器对对象的影响　　　　　图 4.28　单击子对象图标

4.2　修改器类型

为了组织所有的修改器，3ds Max 将其分成了如表 4-1 所示的修改器集。

表 4-1　修改器集

菜　单	子　菜　单　项
选择修改器	FFD 选择、网格选择、面片选择、多边形选择、按通道选择、样条线选择、体积选择
面片/样线条编辑	横截面、删除面片、删除样线条、编辑面片、编辑样条线、圆角/切角、车削、规格化样线条、可渲染样条线修改器、曲面、扫描、修剪/延伸
网格编辑	补洞、删除网格、编辑网格、编辑法线、编辑多边形、挤出、面挤出、MultiRes、法线编辑器、优化、平滑、STL 检查、对称、细化、顶点绘制、顶点焊接
转化	转换为网格、转换为路径、转换为多边形
动画修改器	属性承载器、柔体、链接变换、融化、变形器、面片变形、面片变形（WSM）、路径变形、路径变形（WSM）、蒙皮、蒙皮变形、蒙皮包裹、蒙皮包裹面片、样条线（IK）控制、曲面变形、曲面变形（WSM）
Cloth	Cloth、Garment 生成器
Hair 和 Fur	Hair 和 Fur（WSM）
UV 坐标	摄影机贴图、摄影机贴图（WSM）、贴图缩放器（WSM）、投影、展开 UVW、UVW 贴图、UVW 贴图添加、UVW 贴图清除、UVW 变换

续表

菜　单	子 菜 单 项
缓存工具	点缓存、点缓存（WSM）
细分曲面	HSDS 修改器、网格平滑、涡轮平滑
自由形式变形器	FFD2*2*2、FFD3*3*3、FFD4*4*4、FFD 长方体、FFD 圆柱体
参数化变形器	影响区域、弯曲、置换、晶格、镜像、噪波、Physique、推力、保留、松弛、涟漪、壳、切片、倾斜、拉伸、球形化、挤压、扭曲、锥化、替换、变换、波浪
NURBS 曲面	置换近似、置换网格（WSM）、材质、按元素分配材质
编辑	置换近似、表面变换、表面选择
光能传递	细分、细分（WSM）
摄影机	摄影机校正

1．对象空间和世界空间修改器

单击修改器堆栈中的"配置修改器集"按钮，在"修改器集"下拉列表中可以看到基本相同的修改器列表。在修改命令面板的"修改器列表"下拉列表中，所有修改器分为"世界空间修改器"和"对象空间修改器"。

"对象空间修改器"数量比"世界空间修改器"多得多，大多数"世界空间修改器"都有对应的"对象空间修改器"版本，"世界空间修改器"名称以 WSM 标示。

"对象空间修改器"应用于单独对象，使用对象的局部坐标系，因此当对象移动时，修改器跟随物体移动。"世界空间修改器"基于世界空间坐标而不是对象的局部坐标系，因而应用"世界空间修改器"之后，修改器不跟随物体移动。另一个差别是，"世界空间修改器"显示在所有"对象空间修改器"之上，因此它们仅在应用了其他所有修改器之后才影响该对象。

提示：本节不可能介绍所有的修改器，仅将修改器的各类型进行整体介绍，修改器的具体使用方法将在后面的相关章节中进行较为详细的介绍。

2．选择修改器

"选择修改器"是"修改器"菜单中第一组可用的修改器，该组修改器可以选定各类对象类型的子对象，再给选择的这些子对象应用另一个修改器。

"选择修改器"包括"网格选择"、"多边形选择"、"面片选择"、"样条线选择"、"体积选择"、"FFD 选择"、"按通道选择"和"NURBS 表面选择"。"网格选择"、"多边形选择"、"面片选择"和"体积选择"修改器应用于 3D 对象，"样条线选择"修改器只能应用于样线条和形状对象，只能给 FFD 空间扭曲对象应用"FFD 选择"修改器，只能给 NURBS 对象应用"NURBS 表面选择"修改器（位于"NURBS 编辑"子菜单）。

3．参数化变形器修改器

大多数修改器都是"参数化变形器"，可以应用于任何建模类型，包括基本体对象。这些修改器通过推、拉和伸展操作影响着对象的几何形状，通过数值来改变影响范围的大小。"弯曲"、"拉伸"、"挤压"、"扭曲"、"噪波"等修改器都属于参数化变形器修改器，具体的使用方法将在第 5 章介绍。

4．自由形式变形器修改器

自由形式变形器修改器将在对象周围包围一个晶格，通过移动晶格控制点来更改对象的表面，包括 FFD（自由形式变形）和 FFD（长方体/圆柱体）。

第 5 章　三维修改器

3ds Max 通过大量的修改器对对象进行塑形和编辑，以改变对象的形状。本章将介绍最常用的三维修改器和较为复杂的三维修改命令。

常用的三维修改器有"拉伸"、"扭曲"、"弯曲"、"对称"和"自由形式变形"这几个修改器。可以在"修改"面板中的"修改器列表"中选择修改器，也可在"修改器"菜单中根据修改器类型进行选择。而通常使用修改器的方式是，将要应用的修改器配置为修改器按钮，并将其显示，见图 5.1 和图 5.2。具体的方法第 4 章已介绍过，这里不再赘述。

图 5.1　"配置修改器集"对话框

图 5.2　显示修改器按钮状态

5.1　常用修改器

5.1.1　拉伸修改器

"拉伸"命令是沿着特定拉伸轴应用缩放效果，并沿着剩余的两个副轴应用相反的缩放效果。它模拟"拉伸和挤压"的传统动画效果。

1．"拉伸"命令的使用方法

① 在场景中创建圆柱体作为要拉伸的对象，设置高度方向段数为 5，见图 5.3。

注：创建几何体时要设置高度方向段数值（大于 1 值），若段数值为 1 时，修改命令在该方向将不产生影响。

② 在修改器按钮处单击"拉伸"命令，则命令将应用于选定的对象。

③ 在"参数"卷展栏中的"拉伸轴"组中选择拉伸的方向，本例中选择 Z 轴，见图 5.4。

④ 在"参数"卷展栏中的"拉伸"组的"拉伸"微调框中输入拉伸值，见图 5.5。

⑤ 调整"拉伸"组的"放大"值，可以更改沿副轴的缩放量，见图 5.6。

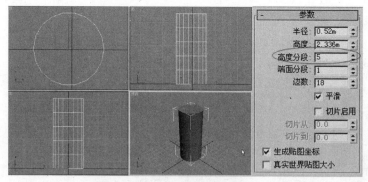

图 5.3 拉伸对象　　　　　　　　　　　图 5.4 选择拉伸轴

图 5.5 设置"拉伸"值

图 5.6 设置"放大"值

2．"参数"卷展栏中各参数的介绍

<1>"拉伸"组：有两个用以控制拉伸缩放量的选项

拉伸：为所有的三个轴设置基本缩放因子。图 5.7 和图 5.8 为该值分别是正值和负值的情况。

图 5.7 拉伸值为正值状态

图 5.8　拉伸值为负值状态

放大：更改应用到副轴上的缩放因子。当"放大"值为 0 时不产生影响，正值为扩大效果，负值为减小效果，见图 5.9～图 5.11。

图 5.9　正值状态

图 5.10　0 值状态

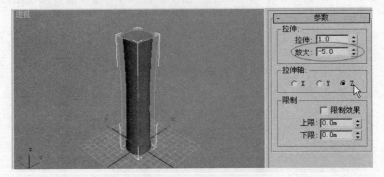

图 5.11　负值状态

<2>"拉伸轴"组：用来选择将哪个对象局部轴作为拉伸轴。图 5.12～图 5.14 是拉伸值为 1.5 时，选择不同拉伸轴产生的不同效果。

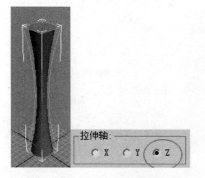

图 5.12 拉伸轴为 Z

图 5.13 拉伸轴为 Y

图 5.14 拉伸轴为 X

<3>"限制"组：可以将拉伸效果应用到整个对象上，或将它限制到对象的一部分上。限制从修改器的中心进行测量，以将拉伸效果沿着拉伸轴的正向和负向进行限制。

"限制效果"复选框：选中该项会启动限制效果。

上限：沿着拉伸轴的正向限制拉伸效果的边界，其值可以是 0，也可以是任意正数，见图 5.15。

下限：沿着拉伸轴的负向限制拉伸效果的边界，其值可以是 0，也可以是任意负数，见图 5.16。

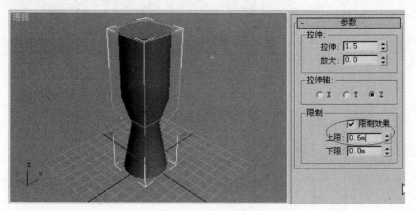

图 5.15 设置上限值

注：上下限值的 0 值位置为选定对象的局部坐标 0 点位置。

3．拉伸修改器堆栈

拉伸修改器堆栈（见图 5.17）有两个子对象层级。

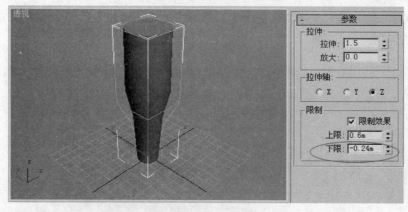

图 5.16 设置下限值

Gizmo：选中该子对象层级，可以像其他任何对象那样平移 Gizmo 和设置 Gizmo 的动画，来改变拉伸修改器的效果，见图 5.18。

中心：选中该子对象层级，可以平移和设置中心的动画，来改变"拉伸" Gizmo 的形状，以此改变拉伸对象的形状，见图 5.19。

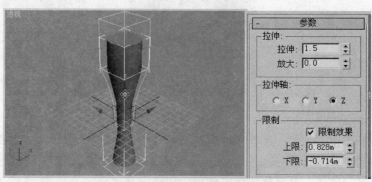

图 5.17 "拉伸"修改器堆栈　　　图 5.18 移动 Gizmo 影响对象状态

图 5.19 移动中心影响对象状态

5.1.2 扭曲修改器

扭曲修改器在对象几何体中产生一个旋转效果（就像拧湿抹布）。扭曲时可以控制任意三个轴上扭曲的角度，并设置偏移来压缩扭曲相对于轴点的效果。也可以对几何体的一段限制扭曲。当应用扭曲修改器时，扭曲 Gizmo 的中心是对象的轴点。

1. "扭曲"命令的使用方法

① 在场景中创建长方体作为要扭曲的对象，设置高度方向段数为 10，见图 5.20。
② 在修改器按钮处单击"扭曲"命令，则命令将应用于选定的对象。
③ 在"参数"卷展栏中的"扭曲轴"组中选择轴方向，默认设置为 Z 轴，见图 5.21。

图 5.20 扭曲对象

图 5.21 选择扭曲轴

④ 在"参数"卷展栏中的"扭曲"组设置扭曲"角度"值，见图 5.22。

图 5.22 设置扭曲"角度"值

⑤ 设置"扭曲"组的"偏移"值，图 5.23 为该值为正值的状态。

图 5.23 设置"偏移"值为正值状态

2. "参数"卷展栏各参数介绍

<1> "扭曲"组

角度：设置围绕垂直轴扭曲的量。该值为正值时顺时针旋转，负值时逆时针旋转。

偏移：使扭曲旋转在对象的任意末端聚团。该值为 0 时，对象均匀扭曲；该值为负时，对象扭曲会与 Gizmo 中心相邻，见图 5.24；此值为正时，对象扭曲远离于 Gizmo 中心，见图 5.23。该值范围为-100～100。

图 5.24　"偏移"值为负值状态

<2>"扭曲轴"组：设置扭曲所沿轴的方向。这是扭曲 Gizmo 的局部轴。图 5.25～图 5.27 是扭曲角度为 90°时，选择不同轴向产生的不同效果。

图 5.25　扭曲轴为 Z 轴

图 5.26　扭曲轴为 Y 轴

图 5.27　扭曲轴为 X 轴

注：在应用 X、Y 扭曲轴向时，应先返回长方体基本体，修改长宽方向的段数值，使扭曲效果更明显。图 5.25～图 5.27 中长宽方向段数均为 10。

<3>"限制"组：仅对位于上下限之间的顶点应用扭曲效果。这两个微调框表示沿 Gizmo 的 Z 轴的距离（Z 为 0 代表 Gizmo 的中心），见图 5.28 和图 5.29。它们相等时，相当于禁用扭曲效果。

"限制效果"复选框：选中该项则启动限制效果。

上限：设置扭曲效果的上限，默认值为 0。

下限：设置扭曲效果的下限，默认值为 0。

图 5.28　设置上限值状态　　　　　　　图 5.29　设置下限值状态

注：上下限值的 0 值位置为选定对象的局部坐标 0 点位置。图 5.28 和图 5.29 中长方体原高度为 3m。

3．"扭曲"修改器堆栈

"扭曲"修改器堆栈有两个子对象层级（见图 5.30）。

Gizmo：可以在此子对象层级上与其他对象一样对 Gizmo 进行变换并设置动画，也可以改变扭曲修改器的效果，见图 5.31。

中心：可以在子对象层级上平移中心并对其设置动画，改变扭曲 Gizmo 的图形，并由此改变扭曲对象的图形，见图 5.32。

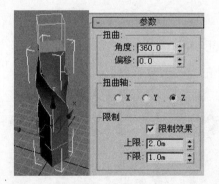

图 5.30　"扭曲"修改器堆栈　图 5.31　移动 Gizmo 影响对象状态　　　图 5.32　移动中心影响对象状态

5.1.3　弯曲修改器

弯曲修改器允许将当前选中对象围绕单独轴弯曲 360°，在对象几何体中产生均匀弯曲。可以在任意三个轴上控制弯曲的角度和方向，也可以对几何体的一段限制弯曲。

1．"弯曲"命令的使用方法

① 在场景中创建圆柱体作为要"弯曲"的对象，设置高度方向段数为 20，见图 5.33。

注：段数越大，弯曲越平滑。

② 在修改器按钮处单击"弯曲"命令，则命令将应用于选定的对象。

③ 在"参数"卷展栏中的"弯曲轴"组中选择轴方向，默认设置为 Z 轴，见图 5.34。

④ 在"参数"卷展栏中的"弯曲"组设置弯曲角度，见图 5.35。

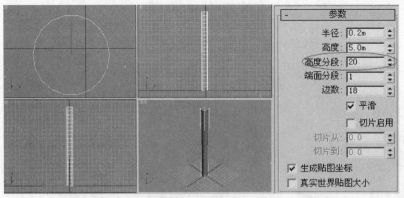

图 5.33　弯曲对象

图 5.34　选择弯曲轴

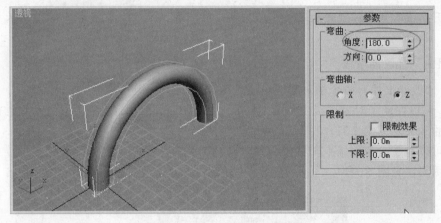

图 5.35　设置弯曲"角度"值

⑤ 设置"弯曲"组的"方向"值，图 5.36 中该值为正值状态。

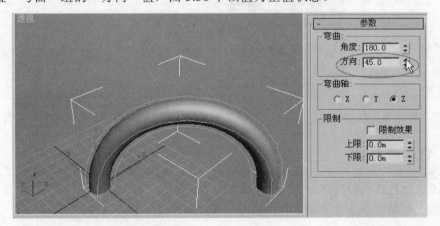

图 5.36　设置"方向"值为正值状态

2. "参数"卷展栏各参数介绍

<1>"弯曲"组

角度：从顶点平面设置要弯曲的角度。该值为正值时向顺时针方向弯曲，负值时向逆时针弯曲，见图 5.37。

方向：设置弯曲相对于水平面的方向。当该值为正值时，将相对于水平面向顺时针方向偏移，

反之向逆时针方向偏移，见图 5.38。

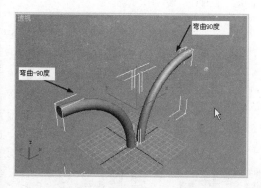

图 5.37 弯曲角度正负值状态

图 5.38 弯曲方向正负值状态

<2>"弯曲轴"组：指定要弯曲的轴

图 5.39～图 5.41 为弯曲角度为 90° 时，选择不同轴向产生的不同效果。

图 5.39 弯曲轴为 Z 轴

图 5.40 弯曲轴为 X 轴

注：当弯曲轴向为 Y 时，应先返回圆柱体基本体，修改端面段数值（大于 1 值），使弯曲效果更明显。图 5.39～图 5.41 中端面段数为 5。

<3>"限制"组：通过设置上下限值将弯曲效果限制到对象的一部分

"限制效果"复选框：选中该项启动限制效果。

上限：以世界单位设置上部边界，此边界位于弯曲中心点上方，超出此边界弯曲不再影响几何体，值范围为 0～999999.0，见图 5.42。

图 5.41 弯曲轴为 Y 轴

图 5.42 设置上限值状态

下限：以世界单位设置下部边界，此边界位于弯曲中心点下方，超出此边界弯曲不再影响几何体。值范围为 -999999.0～0，见图 5.43。

提示：图 5.43 中圆柱体原高度为 5m。

3. "弯曲"修改器堆栈

"弯曲"修改器堆栈有两个子对象层级,见图5.44。

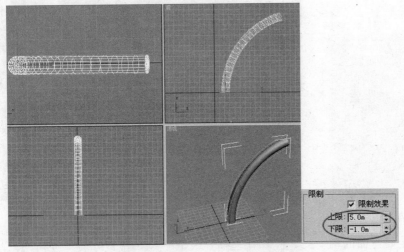

图5.43　设置下限值状态　　　　　　　　　　图5.44　"弯曲"修改器堆栈

Gizmo:可以在此子对象层级上与其他对象一样对 Gizmo 进行变换并设置动画,也可以改变弯曲修改器的效果,见图5.45。

中心:可以在子对象层级上平移中心并对其设置动画,改变弯曲 Gizmo 的图形,并由此改变弯曲对象的图形,见图5.46。

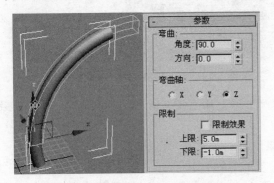

图5.45　移动 Gizmo 影响对象状态　　　　　图5.46　移动中心影响对象状态

注:参见案例5-3,学习弯曲命令的使用。

5.1.4　自由形式变形修改器

自由形式变形修改器的缩写为 FFD。FFD 修改器通过一个晶格框包围选中几何体,然后调整晶格的控制点来改变封闭几何体的形状。在菜单"修改器"→"自由形式变形器"下有 FFD2×2×2、FFD3×3×3、FFD4×4×4、FFD 长方体和 FFD 圆柱体这几类。

FFD 修改器的操作方式都是相似的。FFD2×2×2、FFD3×3×3、FFD4×4×4 这三个 FFD 修改器的不同在于晶格点数量。例如,FFD2×2×2 修改器提供具有两个控制点(控制点穿过晶格每一方向)的晶格或在每一侧面有一个控制点(共 4 个)的晶格。而 FFD 长方体和 FFD 圆柱体提供了原始修改器的超集,使用这两个修改器,可在晶格上设置任意数目的点,这使它们比基本修改器功能更强大。

下面以 FFD3×3×3 修改器为例，讲述该修改器的使用方式等。

1. "FFD3×3×3"命令的使用方法

① 在场景中创建长方体作为要修改的对象，设置三个方向的段数值（大于1），见图 5.47。

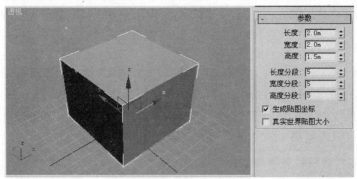

图 5.47 创建长方体

② 在修改器按钮处单击"FFD3×3×3"命令，则命令将应用于选定的对象，长方体被一个橙色晶格所包围，见图 5.48。

③ 展开修改器堆栈，选择"控制点"子对象层级，见图 5.49。

图 5.48 应用修改器后的状态　　　　图 5.49 选择"控制点"子对象

④ 在任意视口中选中任意晶格点，便可对几何体进行变形处理，见图 5.50，选中顶视图中心点向上移动，可使顶面产生一个弧面。

图 5.50 移动晶格点以改变几何体形状

注：几何体段数越多，修改后的平面越平滑。

2．修改器堆栈

FFD 修改器堆栈有三个子对象层级，见图 5.49。

控制点：在此子对象层级，可以选择并操纵晶格的控制点来影响基本对象的形状，可以一次处理一个或以组为单位处理（使用标准方法选择多个对象）。可以对控制点使用移动、旋转等标准变形方法。

晶格：在此子对象层级，可从几何体中单独地摆放、旋转或缩放晶格框。默认晶格是一个包围几何体的边界框，在移动或缩放晶格时，仅位于体积内的顶点子集合可应用局部变形，见图 5.51。

设置体积：在此子对象层级，变形晶格控制点变为绿色，可以选择并操作控制点而不影响修改对象。该子对象层级主要用于设置晶格原始状态。

3．"FFD 参数"卷展栏各参数介绍

"FFD 参数"卷展栏见图 5.52。

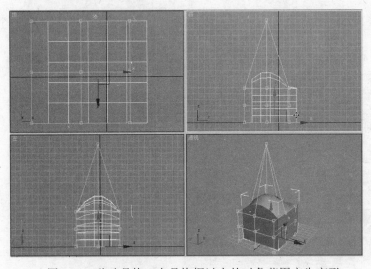

图 5.51 移动晶格，在晶格框以内的对象范围产生变形　　图 5.52 "FFD 参数"卷展栏

<1> "显示"组：影响 FFD 在视口中的显示。

晶格：将绘制连接控制点的线条以形成栅格。虽然绘制的线条有时会使视口显得混乱，但它们可以使晶格形象化。

源体积：控制点和晶格会以未修改的状态显示。

<2> "变形"组：用于决定变形的范围。

仅在体内：只有位于源体积内的顶点会变形。默认设置为启用。

所有顶点：将所有顶点变形，不管它们位于源体积的内部还是外部。体积外的变形是对体积内的变形的延续，远离源晶格的点的变形可能会很严重。

<3> "控制点"组：用于控制晶格的控制点。

重置：将所有控制点返回到它们的原始位置。

全部动画化：将"点 3"控制器指定给所有控制点，这样它们在"轨迹视图"中立即可见。

提示：在默认情况下，FFD 晶格控制点将不在"轨迹视图"中显示出来，因为没有给它们指定控制器。但是在设置控制点动画时，给它指定了控制器，则它在"轨迹视图"中可见。使用"全部动画化"，也可以添加和删除关键点和执行其他关键点操作。

与图形一致：在对象中心控制点位置之间沿直线延长线，将每个 FFD 控制点移到修改对象的

交叉点上，这将增加一个由"偏移"微调框指定的偏移距离。

内部点：仅控制受"与图形一致"影响的对象内部点。

外部点：仅控制受"与图形一致"影响的对象外部点。

偏移：受"与图形一致"影响的控制点偏移对象曲面的距离。

About：单击该按钮，将显示版权和许可信息对话框。

注：参见案例5-1，学习FFD修改器的使用。

5.2 高级命令修改器

5.2.1 编辑网格修改器

编辑网格修改器属于对象空间修改器，也可在菜单"修改器"→"网格编辑"下找到该命令。网格编辑中有两个可用于基本体对象的独特修改器："编辑网格"和"编辑多边形"。两个修改器具有相似的参数属性和使用方式。

编辑网格修改器为选定的对象（顶点、边和面/多边形/元素）提供显式编辑工具。所有的网格对象都可以转换成"可编辑网格"对象，只是此时对象的参数化特性消失，即对象基本的创建参数没有了。而编辑网格修改器可以保留对象基本的创建参数，并具有所有可编辑网格的特性。但编辑网格（包括编辑多边形）修改器会增加文件的大小和处理这些对象所需的内存，用塌陷修改器转换成可编辑网格对象可以降低消耗。编辑网格修改器与可编辑网格对象的所有功能相匹配，只是不能在"编辑网格"设置子对象动画。

"编辑网格"修改器卷展栏见图5.53。

图5.53 "编辑网格"修改器参数卷展栏

（1）"选择"卷展栏

"选择"卷展栏（见图5.53）首先提供启用或者禁用不同子对象层级的按钮，这些图标按钮与修改器堆栈中的子对象层级是相对应的。可以直接打开修改器堆栈选择子对象层级，也可在"选择"卷展栏首行单击图标进入子对象层级。

∴顶点：当对象处于"顶点"子对象层级时，对象以顶点作为选择元素，通过改变选中顶点来修改对象形状。可以通过鼠标单击选择单个的点，或拖动范围选择多个点，或按住 Ctrl 键同时选择多个点，按住 Alt 键可在选中的点中取消选择。选中的点以红色显示，见图 5.54。上面介绍的选择方式在下面的各层级中也同样适用。

◁边：当对象处于"边"子对象层级时，对象以边作为选择元素。在"边"子对象层级，选定的隐藏边显示为红色虚线，见图 5.55。

图 5.54　选中的点以红色显示

图 5.55　选中边显示状态

◁面：当对象处于"面"子对象层级时，选择对象为指针下的三角面。对象默认将两点之间连成线，三点形成面。因此，三角面是"面"子对象层级最小单位，选择面时，除边线外的边以红色虚线显示，见图 5.56。

■多边形：当对象处于"多边形"子对象层级时，选择对象为指针下的多边形面（多边形是在可视线边中看到的区域），见图 5.57，区域选择选中区域中的多个多边形。

图 5.56　选中面显示状态

图 5.57　选择多边形状态

◪元素：当对象处于"元素"子对象层级时，选择对象中所有的相邻面，即整个对象元素，见图 5.58。

按顶点：除"顶点"以外的层级都可处于启用状态。当该选项处于启用状态时，单击顶点，将选中任何使用此顶点的子对象（在当前层级中）。例如，对象处于"面"子对象层级时，启用该选项，视图中"顶点"为选择状态，以选中的顶点为中心，包含此点的面都被选中，见图 5.59。同样适用于"区域选择"。

忽略背面：启用时，选定子对象只会选择视口中显示其法线的子对象；禁用（默认设置）时，选择包括所有子对象，而与它们的法线方向无关。

忽略可见边：当对象处于"多边形"子对象层级时，该功能可启用。当"忽略可见边"处于禁用状态（默认设置）时，单击一个面，无论"平面阈值"微调框的设置如何，选择不会超出可见边。当该功能处于启用状态时，面选择将忽略可见边，使用"平面阈值"设置作为指导。通常，

如果想选择"面"（面的共面集合），那么可以将"平面阈值"设置为 1.0。另一方面，如果想选择曲线曲面，那么根据曲率量增加该值。

图 5.58 选择元素状态

图 5.59 启用"按顶点"选项的选择方式

平面阈值：指定阈值的值，该值决定对于"多边形"面选择来说哪些面是共面。

显示法线：当处于启用状态时，选中对象的同时显示法线，法线显示为蓝线，见图 5.60。在"边"模式中显示法线不可用。"比例"值设置视口中法线的显示大小。

删除孤立顶点：在启用状态下，删除子对象的连续选择时 3ds Max 将消除任何孤立顶点。该功能在"顶点"子对象层级上不可用。默认设置为启用。

隐藏：隐藏任何选定的子对象。"边"子对象层级上，该选项不可用。

图 5.60 显示法线状态

全部取消隐藏：还原任何隐藏对象，使之可见。

在"选择"卷展栏最下方有一句话显示对象处于该层级的选中状态。例如"顶点"层级，选中单个的点，则显示"选择了第几个顶点"；选中 1 个以上的点，则显示"选择了多少个顶点"。

（2）"软选择"卷展栏

"软选择"控件（见图 5.61）影响子对象的"移动"、"旋转"和"缩放"操作。当这些控件处于启用状态时，该程序将样条线曲线变形应用到变换的选定子对象周围的未选择顶点，这将使显式选择的行为就像被磁场包围了一样。在对子对象选择进行变换时，被选定的子对象产生变形的同时也影响未被选中的子对象，而影响的强度随着离被选中子对象的距离而"衰减"。启用软选择后，编辑线的显示状态见图 5.62。

图 5.61 "软选择"卷展栏

图 5.62 启用"使用软选择"项后的编辑状态

使用方法是先应启用"使用软选择"项，再在对象上选择要修改的子对象（图 5.62 中对象处于"顶点"子对象层级），则编辑线将以颜色"衰减"的形式显示，这种衰减与标准彩色光谱的第

一部分相一致：ROYGB（红、橙、黄、绿、蓝）。被选中的点以红色显示，是修改对象上完全被影响的部分，随着距离的远离，颜色从橙色向蓝色渐变，而影响强度随颜色从橙向蓝产生"衰减"。具有最高值的软选择子对象为红橙色，它们与红色子对象有着相同的选择值，并以相同的方式对操纵做出响应。橙色子对象的选择值稍低一些，对操纵的响应不如红色和红橙顶点强烈。黄橙子对象的选择值更低，然后是黄色、绿黄等。蓝色子对象实际上是未选择，并不会对操纵做出响应。图 5.63 为启用"使用软选择"项与未启用该项对选择子对象进行变形时的影响状态。

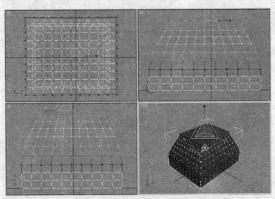

（a）启用"使用软选择"项，对选中点进行收缩变形时随着颜色的"衰减"对未选中点的影响状态

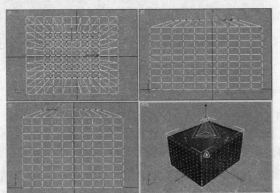

（b）未启用"使用软选择"项，对选中点进行收缩变形时的状态

图 5.63　启用"使用软选择"项与未启用该项的前后状态对比

"软选择"卷展栏中的各项参数用来设置编辑线的"衰减"形式，各参数含义如下。

使用软选择：启用该选项后，软件将样条线曲线变形应用到选择周围的未选定子对象上。要产生效果，必须在变换或修改选择之前启用该选项。

边距离：启用该选项后，将软选择限制到指定的面数，该选择在进行选择的区域和软选择的最大范围之间。影响区域根据"边距离"空间沿着曲面进行测量，而不是真实空间。在只要选择几何体的连续部分时，此选项比较有用。例如，鸟的翅膀折回到它的身体，用"软选择"选择翅膀尖端会影响到身体顶点。但是如果启用了"边距离"，将该数值设置成要影响翅膀的距离（用边数），然后将"衰减"设置成一个合适的值即可。

影响背面：启用该选项后，那些法线方向与选定子对象平均法线方向相反的、取消选择的面就会受到软选择的影响。在顶点和边的情况下，这将应用到它们所依附的面的法线上。如果要操纵细对象的面，如细长方体，但又不想影响该对象其他侧的面，可以禁用"影响背面"。

衰减：用以定义影响区域的距离，即当前单位表示的从中心到球体的边的距离。使用越高的衰减设置，就可以实现更平缓的斜坡，具体情况取决于几何体比例。默认设置为 20。用"衰减"设置指定的区域在视口中用图形的方式进行了描述，所采用的图形方式与顶点和/或边（或者用可

编辑的多边形和面片，也可以是面）的颜色渐变相类似。渐变的范围为从选择颜色（通常是红色）到未选择的子对象颜色（通常是蓝色）。另外，在更改"衰减"设置时，渐变就会实时地进行更新。而如果启用了边距离，"边距离"设置就限制了最大的衰减量。

收缩：沿着垂直轴提高并降低曲线的顶点。设置区域的相对"突出度"。为负数时，将生成凹陷，而不是点。设置为 0 时，收缩将跨越该轴生成平滑变换。默认值为 0。

膨胀：沿着垂直轴展开和收缩曲线。设置区域的相对"丰满度"。受"收缩"限制，该选项设置"膨胀"的固定起点。"收缩"设为 0，并且"膨胀"设为 1.0 时，将产生最平滑的凸起。"膨胀"为负值，将在曲面下面移动曲线的底部，从而创建围绕区域基部的"山谷"。默认值为 0。

在此卷展栏最下方是软选择曲线，以图形的方式显示"软选择"是如何工作的。

（3）"编辑几何体"卷展栏

该卷展栏显示对象处于哪个子对象层级所对应的相关参数设置。不同的层级相对应的参数不同，当某个设置不能用于该子对象层级时，此设置为灰色显示，表示不可用，或更换为相对应于该层级可应用的命令按钮。如"附加列表"命令仅在对象层级（不激活任意子对象层级时物体处于对象层级）可用，在子对象层级该按钮显示为"分离"命令，见图 5.64。下面介绍各参数含义。

（a）子对象层级"编辑几何体"卷展栏　（b）对象层级"编辑几何体"卷展栏

图 5.64 "编辑几何体"卷展栏

创建：在对象所处的子对象层级，单击"创建"，指针呈现十字形状，单击之即可添加新的子对象。该命令仅在"顶点"、"面"、"多边形"和"元素"层级可用。例如，在"顶点"子对象层级中，"创建"会将自由浮动的顶点添加到对象，新顶点放置在活动构造平面上，见图 5.65。要在"面"、"多边形"或"元素"层级创建面后，将会高亮显示对象中的所有顶点，其中包括删除面后留下的孤立顶点。单击现有的三个顶点，然后定义新面的形状（如果指针在可以合法属于面的顶点上，将会更改为十字形状），见图 5.66。在任何视口中，都可以开始创建面或多边形，但是后续的所有单击操作必须在同一个视口中执行。

图 5.65 在"顶点"子对象层级创建点　　　图 5.66 在"面"子对象层级创建面

删除（仅限于子对象层级）：删除选定的子对象以及附加在上面的任何面。

附加：将场景中的另一个对象附加到选定的网格对象，使其成为同一个修改对象。该命令在任意子对象层级或对象层级上都可使用。在场景中创建两个以上的物体，选择一个进入"编辑网格"修改器状态，单击"附加"命令，在场景中单击被附加的对象，此时两个对象合并为同一个修改对象，见图5.67所示。可以附加任何类型的对象，包括样条线、片面对象和NURBS曲面。附加非网格对象时，该对象会转化成网格对象。

（a）点击"附加"命令　　　　　　　　　　　　（b）选择要附加的对象

图 5.67　"附加"对象

附加列表（仅限于对象层级）：用于将场景中的其他对象附加到选定网格对象，将打开"附加列表"对话框，在"从场景选择"列表框中可以选择要附加的多个对象。

分离（仅限于"顶点"和"面"/"多边形"/"元素"层级）：将选定子对象作为单独的对象或元素进行分离，同时也会分离所有附加到子对象的面。图5.67是将两个对象"附加"为一个对象，而使用"分离"可再将其分离为两个单独的对象。激活"顶点"子对象层级，选择要分离的对象元素（全选四棱锥的顶点），单击"分离"，弹出对话框，提示输入新对象的名称，单击"确定"按钮则将其分离为两个单独的对象，见图5.68。也可以将一个对象分离为两个以上的部分，见图5.69，操作步骤同上，此时分离后的两个部分是中空的、没有闭合的网格体。"分离"对话框中，"分离到元素"选项是指分离后的两部分在"元素"子对象层级中呈现两个元素部分，见图5.70。"作为克隆对象分离"选项是将要分离的部分复制并分离，原来对象不产生分离，见图5.71。

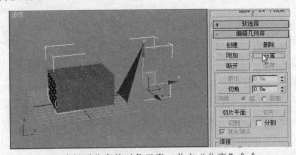

（a）选择要分离的对象元素，单击"分离"命令

（b）"分离"对话框　　　　　　　　　　　（c）分离后的状态

图 5.68　"分离"对象 1

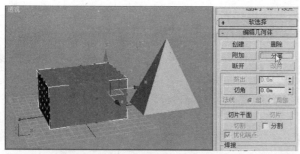
（a）选择要分离的对象元素，单击"分离"命令

（b）"分离"对话框

（c）分离后的状态

（d）局部放大图

图 5.69 "分离"对象 2

图 5.70 选择"分离到元素"选项的情况

图 5.71 选择"作为克隆对象分离"选项的情况

断开（仅限于"顶点"层级）：选择顶点，单击"断开"，移动该点可以使之互相远离它们曾经在原始顶点连接起来的地方，见图 5.72。如果顶点是孤立的或者只有一个面使用，则顶点将不受影响。

图 5.72 "断开"点后移动断开点的状态

改向（仅限于"边"层级）：在边的范围内旋转边。3ds Max 中的所有网格对象都由三角形面组成，但在默认情况下，大多数多边形被描述为四边形，其中有一条隐藏的边将每个四边形分割为两个三角形。"改向"可以更改隐藏边（或其他边）的方向，因此当直接或间接地使用修改器变换子对象时，能够影响图形的变化方式。

拆分（仅限于"面"/"多边形"/"元素"层级）：将面分成三个较小的面。即便处于"多边形"或"元素"子对象层级，该功能也适用于面。单击"拆分"，然后选择要拆分的面。每个面都可以在单击的位置处进行拆分。可以根据需要依次单击尽可能多的面。

挤出（仅限于"边"/"面"/"多边形"/"元素"层级）：可以挤出边或面。边挤出与面挤出的工作方式相似。可以用交互（在子对象上用鼠标左键拖动）或数值方式（使用微调框）挤出。见图5.73，选择要挤出的面，单击"挤出"按钮，在视口中子对象上单击鼠标左键并拖动即可挤出面。拖动时，"挤出"微调框将相应地更新，以指示当前的挤出量。要停止挤出，可再单击"挤出"，将其关闭或单击右键。

图 5.73 "挤出"面

提示：所有按钮式命令的开启方式为鼠标单击，使其呈现高亮显示，关闭方法为重新单击按钮将其关闭或单击右键。

切角（仅限于"顶点"和"边"层级）：使用"切角"功能可以对对象元素进行倒角。可以用交互（用鼠标左键拖动顶点）或者数值方式（使用"切角"微调框）添加此效果。见图5.74，选择边元素，单击"切角"按钮，在视口中子对象上单击鼠标左键并拖动即可完成切角操作。拖动时，"切角"微调框将相应地更新，以指示当前的切角量。

图 5.74 选择边进行"切角"操作

倒角（仅限于"面"/"多边形"/"元素"层级）：对选定的面（或多边形或元素）进行倒角。可以用交互（在子对象上用鼠标左键拖动）或数值方式（使用微调框）添加此效果。如图5.75所示，首先选择面，单击"倒角"按钮，垂直拖动面将其挤出，然后释放鼠标左键，再次垂直移动

鼠标光标，对挤出对象执行倒角处理，单击以完成。鼠标拖动时，首先显示挤出量，再次显示倒角量。选定多个面时，如果拖动任何一个面，将会均匀地倒角所有的选定面。

（a）垂直拖动选定面将其挤出

（b）对挤出面执行倒角处理（负值）

（c）对挤出面执行倒角处理（正值）

图 5.75 "倒角"过程

"切割和切片"组：使用切割或切片工具来分割边与面，来创建新的顶点、边和面。可在任一子对象层级上应用"切片"工具，而"切割"工具可用在除"顶点"子对象层级之外的每个子对象层级上。

"切片平面"和"切片"："切片平面"处于激活状态时"切片"按钮才可用。单击"切片平面"按钮，在视图中将以亮黄色四边形线框显示切片平面创建的 Gizmo，移动或旋转 Gizmo 到合适的位置，单击"切片"按钮，则在 Gizmo 平面与对象相切的位置创建新的顶点、边和面。"顶点"和"边"子对象层级直接应用"切片平面"命令，而"面"、"多边形"和"元素"子对象层级需要先选择要切片的元素，该命令才有效。图 5.76 为"顶点"子对象层级应用该命令的情况，图 5.77为"面"子对象层级应用该命令的情况。

（a）单击"切片平面"按钮，移动 Gizmo 到合适的位置 　（b）单击"切片"按钮 　（c）Gizmo 平面与对象相切的位置创建新的顶点

图 5.76　"顶点"子对象层级应用"切片"命令

（a）选择面，单击"切片平面"按钮，移动 Gizmo 到合适的位置 　（b）单击"切片"按钮 　（c）Gizmo 平面与选定面相切的位置创建新的面

图 5.77　"面"子对象层级应用"切片"命令

切割：在对象表面创建点以分割边，产生新的点、边和面。单击"切割"按钮，指针呈十字形，在对象上任意处单击鼠标左键以创建点，此时一条虚线跟随指针移动，直到单击下一个点。在切分每条边时都会创建一个新顶点，见图 5.78。单击右键结束命令。

（a）单击"切割"按钮

（b）在"前视图"创建点 　　　　　（c）与边相交的地方都会创建点

图 5.78　应用"切割"命令

分割：启用时，通过"切片"和"切割"操作，可以在划分边的位置处的点创建两个顶点集。

优化端点：启用时，由附加顶点切分剪切末端的相邻面，以便曲面保持连续性。禁用时，曲面在新顶点与相邻面相交处焊接起来。默认设置为启用状态。"优化端点"仅影响"切割"，而不影响"切片"。

<1>"焊接"组（仅限于"顶点"层级）

选定项：焊接在焊接阈值微调框（位于按钮的右侧）中指定的公差范围内的选定顶点。所有线段都会与产生的单个顶点连接，见图 5.79。

（a）选择要焊接的点　　（b）设置焊接范围　　（c）单击"选定项"　　（d）焊接为一个点

图 5.79　焊接点

目标：进入焊接模式，可以选择顶点并将它们移来移去。移动时，指针照常变为移动指针，但是将指针定位在未选择顶点上时，它就变为+字形，在该点释放鼠标，以便将所有选定顶点焊接到目标顶点，选定顶点下落到该目标顶点上。"目标"按钮右侧的像素微调框设置鼠标光标与目标顶点之间的最大距离（以屏幕像素为单位）。

<2>"细化"组（仅限于"面"/"多边形"/"元素"层级）：可以对选择的任何面进行细分。细化方法有两种："边"和"面中心"。

细化：将选定的面根据"边"、"面中心"和张力微调框的设置进行细化，从呈现状态来看，即将选定面再次进行网格细分，见图 5.80。张力微调框（仅在激活按边细化时处于可用状态）在"细化"按钮右侧，可以增加或减小"边"张力的值。值为负，将从其平面向内拉动顶点，以便生成凹面效果；值为正，将从其所在平面处向外拉动顶点，从而产生凸面效果。

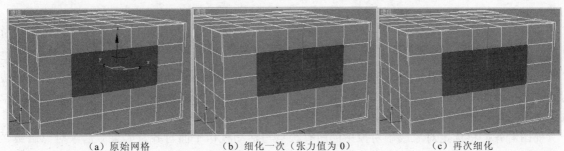

（a）原始网格　　　　　（b）细化一次（张力值为 0）　　　　（c）再次细化

图 5.80　"细化"面

按边/面中心：边可以在每边的中心处插入顶点，并绘制连接这些顶点的三条直线，因此可以使用一个面创建四个面。"面中心"可以向每个面的中心处添加顶点，并绘制三条从该顶点到三个原始顶点的连线，因此可以使用一个面创建三个面，见图 5.81。

炸开（仅限于"对象"和"面"/"多边形"/"元素"层级）：根据边所在的角度，将选定面炸开为多个元素或对象，见图 5.82。

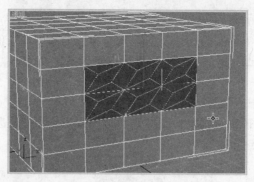

图 5.81　按"面中心"细化

（a）选择要炸开的面，单击"炸开"按钮

（b）"炸开"对话框

（c）炸开后的面与原物体分离
为两个对象

图 5.82　"炸开"面

　　角度阈值微调框位于"炸开"按钮的右边，可以指定面与面之间的角度，在这个角度之下，炸开将不发生。例如，长方体的所有面彼此呈 90°，如果将微调框设为 90° 或更高，炸开长方体不会有任何变化，如果设置值小于 90°，所有的边将会变成单独的对象或元素。

　　到对象/元素：指定炸开的面是否变成当前对象的单独对象或元素。在图 5.82 中，选择"到对象"，炸开后的面与原物体分离为两个单独对象。若选择"到元素"，则炸开后的面与原物体不分离，仅在"元素"子对象层级中分离为两个部分。

　　移除孤立顶点：无论当前选择如何，删除对象中所有的孤立顶点。

　　选择开放边（仅限于"边"层级）：选择所有只有一个面的边。在大多数对象中，该选项可以显示丢失面存在的地方。

　　从边创建图形（仅限于"边"层级）：选择一个或多个边后，单击该按钮，以便通过选定的边创建样条线形状。出现"创建图形"对话框，可以命名图形，将其设为"平滑"、"线性"或忽略隐藏边。新图形的轴点位于网格对象的中心。

　　视图对齐：将选定对象或子对象中的所有顶点与活动视口平面对齐。如果激活子对象层级，该功能只影响选定的顶点或属于选定子对象的顶点；如果是正交视口，使用"视图对齐"与对齐构建网格（主网格处于活动状态时）一样。与"透视"视口（包括"摄影机"和"灯光"视图）对齐时，将会对顶点进行重定向，使其与某个平面对齐。其中，该平面与摄影机的查看平面平行。该平面与距离顶点的平均位置最近的查看方向垂直。

　　栅格对齐：将选定对象或子对象中的所有顶点与当前视口平面对齐。如果子对象层级处于活动状态，则该功能只适用于选定的子对象。该功能可以使选定的顶点与当前的构建平面对齐。启用主栅格的情况下，当前平面由活动视口指定。使用栅格对象时，当前平面是活动的栅格对象。

　　平面化（仅限于子对象层级）：强制所有选定的子对象共面。该平面的法线是与选定子对象相连的所有面的平均曲面法线。

塌陷（仅限于子对象层级）：将选定子对象塌陷为平均顶点。

（4）"曲面属性"卷展栏

该卷展栏显示对象处于哪个子对象层级所对应的相关参数设置，不同的层级相对应的参数不同。最常用的是"面"/"多边形"/"元素"子队形层级中的"材质"组参数，用于向选定的面分配特殊的材质 ID 编号，以供多维/子对象材质和其他应用使用。此部分在后续章节进行讲解。

注：参见案例 5-7，学习编辑网格命令的使用。

5.2.2 网格平滑修改器

网格平滑修改器可以平滑场景中的几何体，其效果是使角和边变圆，就像它们被锉平或刨平一样。网格平滑的效果在锐角上最明显，而在弧形曲面上最不明显。在长方体和具有尖锐角度的几何体上使用"网格平滑"，可使其变得平滑圆润。但要避免在球体和与其相似的对象上使用。

网格平滑参数卷展栏（见图 5.83）也有很多参数设置，这里介绍最常用到的一些设置。

图 5.83 网格平滑参数卷展栏

<1>"细分方法"卷展栏

细分方法：选择以下选项之一可确定"网格平滑"操作的输出。

- NURMS：减少非均匀有理数网格平滑对象（缩写为 NURMS）。"强度"和"松弛"平滑参数对于 NURMS 类型不可用。
- 经典：生成三面和四面的多面体。
- 四边形：生成四面多面体。

应用于整个网格：启用时，在堆栈中向上传递的所有子对象选择被忽略，且"网格平滑"应用于整个对象。注意，子对象选择仍然在堆栈中向上传递到所有后续修改器。

旧式贴图：使用 3ds Max 版本 3 算法将"网格平滑"应用于贴图坐标，会在创建新面和纹理坐标移动时变形基本贴图坐标。

<2>"细分量"卷展栏：用于设置应用"网格平滑"的次数。

迭代次数：设置网格细分的次数。增加该值时，每次新的迭代会通过在迭代之前对顶点、边和曲面创建平滑差补顶点来细分网格。修改器会细分曲面来使用这些新的顶点，默认值为 0，范围为 0～10。对于每次迭代，对象中的顶点和曲面数量（以及计算时间）增加 4 倍，因此迭代次数值越大，细分网格数越多，计算机运算速度越慢。所以，该值设置在不超过 4 时已足够达到一般

场景中对对象的平滑程度的要求，见图 5.84。

图 5.84　应用"网格平滑"命令的长方形

平滑度：确定对多尖锐的锐角添加面以平滑它。计算得到的平滑度为顶点连接的所有边的平均角度。值为 0.0 会禁止创建任何面，值为 1.0 会将面添加到所有顶点，即使它们位于一个平面上。

渲染值：用于在渲染时对对象应用不同平滑迭代次数和不同的"平滑度"值。一般，将使用较低迭代次数和较低"平滑度"值进行建模，使用较高值进行渲染。这样，可在视口中迅速处理低分辨率对象，同时生成更平滑的对象以供渲染。

迭代次数：允许在渲染时选择一个不同数量的平滑迭代次数应用于对象。启用"迭代次数"，然后使用其右侧的微调框设置迭代次数。

平滑度：用于选择不同的"平滑度"值，以便在渲染时应用于对象。启用"平滑度"，然后使用其右侧的微调框设置平滑度的值。

注：参见案例 5-1 和 5-2，学习网格平滑命令的使用。

5.2.3　编辑多边形修改器

在上面介绍"编辑网格"修改器时，"编辑多边形"和"编辑网格"同属"网格编辑"中的两个可用于基本体对象的独特修改器，两个修改器具有相似的参数属性和使用方式。不同在于它们为选定的对象提供显式编辑工具的层级，"编辑网格"提供顶点、边、面、多边形和元素子对象层级，"编辑多边形"提供顶点、边、边界、多边形和元素层级。下面在讲述"编辑多边形"修改器时，与"编辑网格"相同的参数和使用方式将不再赘述，重点介绍"编辑多边形"修改器常用和重要的参数设定和使用方式。

其卷展栏见图 5.85。

图 5.85　"编辑多边形"修改器参数卷展栏

<1>"编辑多边形模式"卷展栏

此卷展栏提供"编辑多边形"的两个操作模式：模型（用于建模）和动画（用于反映建模效果的动画）。

模型：用于使用"编辑多边形"功能建模。在"模型"模式下，不能设置操作的动画。

动画：用于使用"编辑多边形"功能设置动画。

<2>"选择"卷展栏

"选择"卷展栏提供用于访问不同子对象层级和显示设置的工具，以及用于创建和修改选择的工具。卷展栏下第一行显示代表不同子对象层级的按钮。"选择"卷展栏中的"收缩"、"扩大"以及"环形"和"循环"命令，是"编辑多边形"修改器在选择工具方面特殊的功能，非常有用并好用，也是重点学习的内容。

顶点：当对象处于"顶点"子对象层级时，对象以顶点作为选择元素，通过改变选中顶点来修改对象形状。选择方法同"编辑网格"。

边：当对象处于"边"子对象层级时，对象以多边形的边作为选择元素。而与"编辑网格"下的"边"层级不同的是，多边形的边是可视线边，没有虚线边，见图5.86。

边界：当对象处于"边界"子对象层级时，可选择构成网格中孔洞边框的一系列边。边界总是由仅在一侧带有面的边组成，并总是为完整循环。例如，长方体通常没有边界，但茶壶对象有若干边界：壶盖、壶身和壶嘴上有边界，还有两个边界在壶把上。如果创建一个圆柱体，然后删除一端，这一端的一行边将组成圆形边界，见图5.87。

图5.86 选中边显示状态

图5.87 选中边界显示状态

当"边界"子对象层级处于活动状态时，不能选择边界中的边。单击边界中的一个边会选择整个边界。可以在"编辑多边形"中或通过应用补洞修改器将边界封口。另外，可以使用连接复合对象连接对象之间的边界。"边"与"边界"子对象层级兼容，所以可在二者之间切换，将保留所有现有选择。

多边形：当对象处于"多边形"子对象层级时，选择对象为光标下的多边形面，区域选择选中区域中的多个多边形。同"编辑网格"修改器。

元素：当对象处于"元素"子对象层级时，选择对象中所有的相邻面，即整个对象元素。同"编辑网格"修改器。"多边形"与"元素"子对象层级兼容，所以可在二者之间切换，将保留所有现有选择。

使用堆栈选择：启用时，"编辑多边形"自动使用在堆栈中向上传递的任何现有子对象选择，并禁止手动更改选择。

按角度：启用时，如果选择一个多边形，该软件会基于复选框右侧的角度设置选择相邻多边形。此值确定将选择的相邻多边形之间的最大角度。仅在"多边形"子对象层级可用。例如，如

果单击长方体的一个侧面,且角度值小于 90.0°,则仅选择该侧面,因为所有侧面相互成 90°。如果角度值为 90.0° 或更大,将选择所有长方体的所有侧面。此功能加速选择组成多边形,且相互成相近角度的连续区域。通过单击一次任何角度值,可以选择共面的多边形。

收缩:用于减小子对象选择区域,单击一次缩小一次,到最后全部取消选择,见图 5.88。

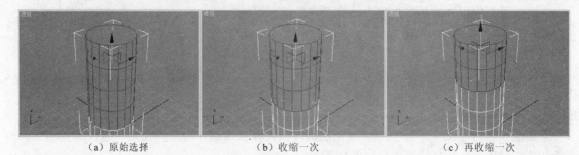

（a）原始选择　　　　　　　　（b）收缩一次　　　　　　　　（c）再收缩一次

图 5.88　收缩边选择

扩大:朝所有可用方向外侧扩展选择区域,见图 5.89。在该功能中,将边界看成一种边选择。

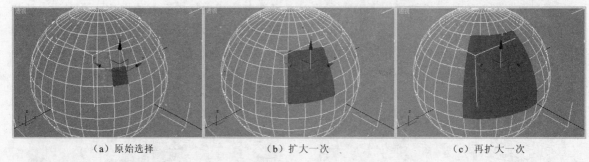

（a）原始选择　　　　　　　　（b）扩大一次　　　　　　　　（c）再扩大一次

图 5.89　扩大多边形选择

环形和循环:通过选择所有平行于选中边的边来扩展边选择。这两个功能只应用于边和边界选择。选择一个边,单击"环形"按钮,则将与此边平行的所有边（环形）添加到选择;如果单击"循环"按钮,则选择相邻边的循环,见图 5.90。

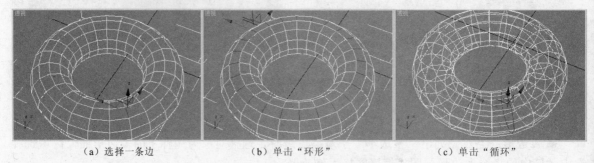

（a）选择一条边　　　　　　　　（b）单击"环形"　　　　　　　　（c）单击"循环"

图 5.90　"环形"和"循环"

环形平移:通过"环形"按钮旁边的微调按钮,可以将选择移到相同环上的其他边。单击向上按钮,则以逆时针方向移动选择;单击向下按钮,以顺时针方向移动选择。若单击上或下微调按钮的同时按住 Ctrl 键,则以移动的方向同时选择边,若按住 Alt 键,则以移动方向减少选中的边。

循环平移:通过"循环"按钮旁边的微调按钮,可以将选择移到相同循环上的其他边。单击向上按钮,则以顺时针方向移动选择;单击向下按钮,以逆时针方向移动选择。Ctrl 和 Alt 键使用方法同上。

提示："环形"和"循环"对边的选择非常有用，配合"编辑边"中的"连接"、"挤出"等命令可以创造出很多效果。

获取堆栈选择：使用在堆栈中向上传递的子对象选择替换当前选择。然后，可以使用标准方法修改此选择。如果堆栈中不存在选择，将取消选择所有子对象。

预览选择：提供在当前视口中是否根据鼠标的位置，显示子对象层级预览，或者自动切换子对象层级。有三种选择："关闭"即不显示；"子对象"为仅显示当前子对象层级的预览；"多个"会像"子对象"一样起作用，但同时显示指针下其他子对象的预览。

"软选择"卷展栏中目前可用到命令完全同"编辑网格"修改器，这里不再赘述。

<3>"编辑几何体"卷展栏

在对象层级或子对象层级，"编辑几何体"卷展栏提供了用于"编辑多边形"对象及其子对象的全局功能。其中很多命令的参数属性和使用方式都同"编辑网格"修改器。而有些命令后的图标□按钮表示该命令还有可设置的参数，单击此按钮，即可弹出参数设置对话框。例如，单击"附加"按钮，可用鼠标直接在视口中附加对象，单击"附加"后的□按钮，弹出"附加列表"对话框，是另一种附加对象的方法。

重复上一个：重复最近使用的命令。

注："重复上一个"不会重复执行所有操作，如它不重复变换。若要决定单击此按钮时重复哪个命令，可看鼠标放置在该按钮上所显示的工具提示，它给出了上次操作命令的名称，见图5.91。如果没有出现工具提示，单击此按钮时不会发生任何情况。

约束：可以使用现有的几何体约束子对象的变换。可选择如下约束类型。

图5.91 工具提示显示

- 无：没有约束。这是默认选项。
- 边：约束子对象到边界的变换。
- 面：约束子对象到单个曲面的变换。
- 法线：约束每个子对象到其法线（或法线平均）的变换。大多数情况下，会使子对象沿着曲面垂直移动。

保持UV：启用此选项后，可以编辑子对象，而不影响对象的UV贴图。默认设置为禁用状态。

创建：创建当前子对象层级上的新子对象。使用方法同"编辑网格"修改器。

塌陷（仅限于"顶点"、"边"、"边框"和"多边形"层级）：通过将其顶点与选择中心的顶点焊接，使连续选定子对象的组产生塌陷。

附加：用于将场景中的其他对象附加到选定的可编辑多边形中。使用方法同"编辑网格"修改器。

分离（仅限于子对象层级）：将选定的子对象和附加到子对象的多边形作为单独的对象或元素进行分离。单击"分离"后的□按钮，弹出对话框见图5.92。其参数属性和使用方法同"编辑网格"修改器。

"切割和切片"组：其中"切面平面"和"切片"命令同"编辑网格"修改器，不再赘述。

重置平面（仅限子对象层级）：将"切片"平面恢复到其默认位置和方向。只有启用"切片平面"时，才能使用该选项。

快速切片：可以将对象快速切片，而不操纵Gizmo。在"顶点"、"边"和"边界"层级，不用先选择要切片的对象元素，直接单击"快速切片"，然后在切片的起点处单击一次，再在其终点处单击一次，两点之间连接的虚线形成的切片平面与对象相切的位置都会创建新的顶点或边，见图5.93。"多边形"和"元素"须先选定切片内容，再执行切片操作。要停止切片操作，可在视口中右键单击，或者重新单击"快速切片"将其关闭。

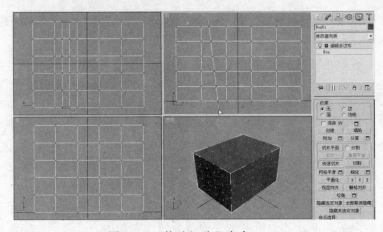

图 5.92 "分离"对话框 　　　　　　　　图 5.93 "快速切片"命令

分割：启用时，通过"快速切片"和"切割"操作，可以在划分边的位置处的点创建两个顶点集。

切割：使用方法类似于"编辑网格"修改器，不同之处在于指针的显示方式（见图 5.94）和每次单击后系统会在未单击下一点之前自动查找最近顶点形成连线，见图 5.95。右键单击一次，退出当前切割操作，然后可以开始新的切割，或者再次单击右键，退出"切割"模式。

图 5.94 切割为顶点、切割边和切割多边形内部 　　　图 5.95 "切割"过程

网格平滑：使用细分功能平滑对象，与"网格平滑"修改器中的"NURMS 细分"类似。与"NURMS 细分"不同的是，它立即将平滑应用到控制网格的选定区域上。

▢网格平滑设置：打开"网格平滑选择"对话框，可指定要应用的平滑方式，见图 5.96。

细化：根据细化设置细分对象中的所有多边形。增加局部网格密度和建立模型时，可以使用细化功能。可以对选择的任何元素进行细分，在对象层级上单击"细分"，效果将应用整个对象。两种细化方法包括"边"和"面"。

▢细化设置：打开"细化选择"对话框，可指定要应用的平滑方式，见图 5.97。

<4>"编辑（子对象）"卷展栏

"编辑（子对象）"卷展栏提供特定于子对象的功能，用于编辑"编辑多边形"对象及其子对象。这是"编辑多边形"修改器又一个不同于"编辑网格"修改器的地方，它对不同的子对象元素设置了更有针对性的功能，使其更好地利用各元素创建造型。下面对每个子对象卷展栏进行介绍。

"编辑顶点"卷展栏：见图 5.98。

移除：删除选中的顶点，并接合起使用它们的多边形，见图 5.99。

图 5.96　"平滑网格选择"对话框　　图 5.97　"细化选择"对话框　　图 5.98　"编辑顶点"卷展栏

（a）选中点，单击"移除"　　　　　　　　　　（b）移除后的状态

图 5.99　移除点

注： "移除"与使用 Delete 键删除点是有区别的。选中点之后使用 Delete 键删除点，这不仅删除点并且使依赖于那些顶点的多边形也被删除而形成破面。而"移除"仅删去点，使剩下的点连成面。

断开：同"编辑网格"修改器，不再赘述。

挤出：直接单击"挤出"按钮是鼠标交互式挤出顶点。单击此按钮，在视口中直接拖动任何顶点，或先选择要挤出的点（单个点或多个点都可以）再单击此按钮，在视图中拖动，就可以挤出顶点。挤出顶点时，它会沿法线方向移动，并且创建新的多边形，形成挤出的面，将顶点与对象相连。挤出对象的面的数目，与原来使用挤出顶点的多边形数目一样。图 5.100 为挤出点的过程。

（a）选择要挤出的点，单击"挤出"命令

（b）鼠标水平拖动时设置基本多边形的大小　　　（c）鼠标垂直拖动时设定挤出的高度

图 5.100　挤出点

顶点挤出的重要方面：

● 当鼠标指针落在选定顶点之上时，它会更改为"挤出"光标。

● 垂直拖动时，可以指定挤出的范围；水平拖动时，可以设置基本多边形的大小。

● 选定多个顶点时，拖动任何一个，也会同样挤出所有选定顶点。

● 当"挤出"按钮处于活动状态时，可以轮流拖动其他顶点，以挤出它们。再次单击"挤出"或在活动视口中右键单击，以结束操作。

挤出设置：打开"挤出顶点"对话框，可通过设置数值来进行挤出，见图 5.101。

焊接：对"焊接顶点"对话框中指定的公差范围之内连续的、选中的顶点进行合并，所有边都会与产生的单个顶点连接。如果几何体区域有几个接近的顶点，那么它最适合用焊接来进行自动简化。

焊接设置：打开用于指定焊接阈值的"焊接顶点"对话框，见图 5.102。

图 5.101 "挤出顶点"对话框

图 5.102 "焊接顶点"对话框

切角：直接单击"切角"按钮是鼠标交互式对顶点进行切角操作。单击此按钮，在视口中直接拖动任何顶点，或先选择点（单个点或多个点都可以）再单击此按钮，在视图中拖动点。所有连向原来顶点的边上都会产生一个新顶点，每个切角的顶点都会被一个新面有效替换，这个新面会连接所有的新顶点。这些新点正好是从原始顶点沿每一个边到新点的切角量距离，见图 5.103。

切角设置：打开"切角顶点"对话框，可通过设置数值来进行切角，以及设置"打开"选项，见图 5.104。

图 5.103 "切角"操作

图 5.104 "切角"打开状态

目标焊接：可以选择一个顶点，并将它焊接到目标顶点。当指针处在顶点之上时，它会变成 + 指针。单击并移动鼠标，会出现一条虚线，虚线的一端是顶点，另一端是指针。将指针放在附近的顶点之上，当再出现+指针时，单击鼠标。第一个顶点移动到了第二个的位置上，它们两个焊接到了一起，见图 5.105。

连接：在选中的顶点之间创建新的边，见图 5.106。

移除孤立顶点：将孤立的点（即不属于任何多边形的点）删除。

移除未使用的贴图顶点：某些建模操作会留下未使用的（孤立）贴图顶点，它们会显示在"展开 UVW"编辑器中，但是不能用于贴图。可以使用这一按钮来自动删除这些贴图顶点。

（a）单击"目标焊接"，在视口中单击第一点，然后移动鼠标到目标点 　　（b）焊接后的状态

图 5.105　焊接点

（a）选中点，单击"连接" 　　　　　　（b）连接创建的新边

图 5.106　连接点

"编辑边"卷展栏：见图 5.107。

插入顶点：启用"插入顶点"后，单击某边，即可在该位置处添加顶点。只要命令处于活动状态，就可以连续细分多边形，见图 5.108。

图 5.107　"编辑边"卷展栏 　　　　　图 5.108　插入顶点

移除：删除选定边并组合使用这些边的多边形。使用方法同"编辑点"中的"移除"。

分割：沿着选定边分割网格。如果对网格中间的单边应用"分割"，不会执行任何操作。所影响边末端的顶点必须是可分离顶点，此选项才能生效。例如，因为边界顶点可以一分为二，所以可以在与现有的边界相交的单条边上使用该选项。另外，因为共享顶点可以进行分割，所以可以在栅格或球体的中心处分割两个相邻的边。

挤出：其使用方法和参数属性同"编辑点"中的"挤出"，这里不再举例说明。

焊接：组合"焊接边"对话框中指定的阈值以内的选定边，只能焊接仅附着一个多边形的边，也就是边界上的边。另外，不能执行会生成非法几何体，如两个以上多边形共享的边的焊接操作，

也不能焊接已移除一个面的长方体边界上的相对边，见图 5.109。

（a）选中边，单击"焊接"　　　　　　　　　　（b）焊接后状态

图 5.109　焊接边

焊接设置：打开用于指定焊接阈值的"焊接边"对话框，见图 5.110。

切角：其使用方法和参数属性与"编辑点"中的"切角"类似，不同之处在于"切角设置"中多了一个参数设置，即分段参数，其含义很简单，见图 5.111。

图 5.110　"焊接边"对话框　　　　　图 5.111　分段值为 5 时状态显示

目标焊接：其使用方法同"编辑点"中的"目标焊接"，只是"边"中的"焊接"是指边界上的边，见图 5.112。

（a）单击"目标焊接"，在视口中单击第一条边，然后移动鼠标到目标边　　　　（b）焊接后的状态

图 5.112　焊接边

桥：使用多边形的"桥"连接对象的边。桥只连接边界边，也就是只在一侧有多边形的边。创建边循环或剖面时，该工具特别有用。在"直接操纵"模式（即无须打开"跨越边界"对话框）下，在视口中直接选择对象上两个或更多边缘，然后单击"桥"（见图 5.113），此时会使用当前的"桥"设置立刻在每对选定边界之间创建桥。或先激活"桥"，单击边界边，然后移动鼠标，此时会显示一条连接鼠标指针和单击边的橡皮筋线。单击其他边界上的第二条边，使这两条边相连。

（a）选中边，单击"桥" （b）连接后状态

图 5.113 应用"桥"

桥设置：打开"跨越边界"对话框，可从中通过设置参数在边对之间添加多边形，见图 5.114。

图 5.114 "跨越边界"对话框

连接：使用当前的"连接边"对话框中的设置，在每对选定边之间创建新边。连接对于创建或细化边循环特别有用。注意只能连接同一多边形上的边。此外，连接不会让新的边交叉。举例来说，如果选择四边形的全部四个边，然后单击"连接"，则只连接相邻边，会生成菱形图案。该命令非常有用，经常用于添加新的分段功能，并且可以设置新边的数量、边之间的间距和放置等，见图 5.115。

连接设置：打开"连接边"对话框，可预览"连接"结果，指定该操作创建的边分段数，以及设置新边的间距和放置，见图 5.115（b）。

（a）选中圆柱体高度方向圆周一圈的边 （b）单击□按钮，设置分段数为 4 的效果

图 5.115 应用"连接"

创建图形：选择对象上的一条或多条边后，单击此按钮可使选定边创建为一个新的二维图形，见图 5.116。新形状的轴与"编辑多边形"对象的轴放在相同位置。

（a）选中左边长方体边界一圈的边 （b）单击"创建图形"，弹出对话框 （c）创建的新二维图像

图 5.116 创建图形

编辑三角形：激活此按钮，可使对象多边形细分为三角形，见图 5.117。也可手动绘制对角线将多边形细分为三角形。激活该按钮，物体每个多边形将出现对角线，单击多边形的一个顶点，会出现附着在指针上的橡皮筋线，单击不相邻顶点可为多边形创建新的三角剖分。

图 5.117　启用"编辑三角形"状态

旋转：用于通过单击对角线修改多边形细分为三角形的方式。激活"旋转"时，对角线可以在线框和边面视图中显示为虚线。在"旋转"模式下，单击对角线可更改其位置，见图 5.118。连续单击某条对角线两次时，即可将其恢复到原始的位置。

"编辑边界"卷展栏：见图 5.119。

图 5.118　单击对角线改变其方向

图 5.119　"编辑边界"卷展栏

可以看出，"编辑边界"卷展栏中的大多数命令都同于"编辑边"卷展栏，其命令参数含义和使用方法也大都相同，而最根本的不同在于，在"编辑边界"卷展栏中的所有命令首先都是针对对象边界边元素的，不是边界上的边不在被修改的范围内。而清楚了这一点之后，这些命令就非常好理解了。因此其使用方法这里不再赘述。

封口：选择边界，单击"封口"，可使用单个多边形封住整个边界环，见图 5.120。

（a）选中右边长方体边界

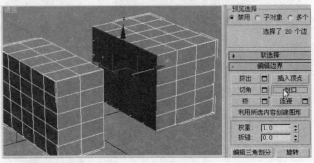

（b）单击"封口"，在边界处以长方形封住边界

图 5.120　应用"封口"

"编辑多边形"和"编辑元素"卷展栏：见图 5.121 和图 5.122。

在"元素"子对象层级，该卷展栏包括多边形和元素的通用命令；另外，在"多边形"层级，一些命令特定于多边形。在这两个层级都可用的命令包括"插入顶点"、"翻转"、"编辑三角剖分"、"重复三角算法"和"旋转"。

插入顶点：启用"插入顶点"后，单击多边形即可在该位置处添加顶点。只要命令处于活动状态，就可以连续细分多边形。即使处于元素子对象层级，同样适用于多边形。

挤出：其使用方法和参数属性都同"编辑点"中的"挤出"，这里不再举例说明。

□ 挤出设置：打开"挤出多边形"对话框（图 5.123），可通过设置数值进行挤出。

图 5.121 "编辑多边形"卷展栏　图 5.122 "编辑元素"卷展栏　　图 5.123 "挤出多边形"对话框

"挤出类型"组选项如下。

组：沿着每个连续的多边形组的平均法线执行挤出。如果挤出多个这样的组，每个组将会沿着自身的平均法线方向移动。

局部法线：沿着每个选定的多边形法线执行挤出。

按多边形：独立挤出或倒角每个多边形。

挤出高度：以场景为单位指定挤出的数，可以向外或向内挤出选定的多边形，具体情况取决于该值是正值还是负值。

轮廓：用于增加或减小选定多边形的外边。执行挤出或倒角操作后，通常可以使用"轮廓"调整挤出面的大小，见图 5.124。

□ 轮廓设置：打开"多边形加轮廓"对话框，可使用数值来设置轮廓，见图 5.125。

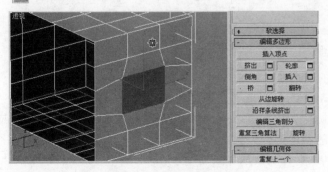

图 5.124 "轮廓"多边形　　　　图 5.125 "多边形加轮廓"对话框

倒角：直接单击"倒角"按钮是鼠标交互式倒角多边形。单击此按钮，然后垂直拖动任何多边形，先将其挤出，释放鼠标，再垂直移动鼠标来决定挤出面的大小，最后单击之以完成。或者先选择多边形（单个或多个多边形都可以），再单击"倒角"按钮执行命令，见图 5.126。

多边形倒角的重要方面：

● 鼠标指针位于选定多边形上方时变成"倒角"指针。

● 选定多个多边形时，如果拖动任何一个多边形，将会均匀地倒角所有的选定多边形。

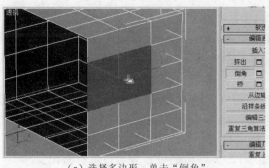

（a）选择多边形，单击"倒角"　　　（b）垂直拖动将其挤出　　　（c）移动鼠标来决定挤出面的大小

图 5.126　"倒角"多边形

- 激活"倒角"按钮时，可以依次拖动其他多边形，使
 其倒角。再次单击"倒角"或右键单击，以结束操作。
 □ 倒角设置：打开"倒角多边形"对话框，可通过设置
数值来进行倒角，见图 5.127。

插入：相当于执行没有高度的倒角操作。单击此按钮，然
后垂直拖动任何多边形或先选择多边形（单个或多个多边形都
可以），再单击"插入"，即可在选中多边形平面插入新的多
边形，并通过鼠标移动决定其大小，见图 5.128。

□ 插入设置：打开"插入多边形"对话框，可通过设置
数值进行插入，见图 5.129。

图 5.127　"倒角多边形"对话框

图 5.128　"插入"多边形　　　　图 5.129　"插入多边形"对话框

桥：使用多边形"桥"连接对象上的两个多边形或多边形组。同"编辑边"中的"桥"。

翻转：翻转选定多边形的法线方向，使其向外指向。

从边旋转：通过在视口中直接手动旋转。选择多边形，并单击该按钮，然后沿着垂直方向拖
动任何边，以此作为旋转轴来旋转选定的多边形。如果鼠标指针在某条边上，将会更改为十字形
状。单击□按钮弹出对话框（见图 5.130），其中参数含义如下。

- 角度：沿着转枢旋转的数量值。可以向外或向内旋转选定的多边形，具体情况取决于该值
 是正值还是负值。
- 分段：将多边形数指定到每个细分的挤出侧中。
- 当前转枢：单击"拾取转枢"，在视口中单击任意边作为旋转轴。指定转枢后，"拾取转枢"
 文本替换为"边#"，其中"#"是转枢边的 ID 编号。

图 5.130 为"从边旋转"多边形的过程。

（a）选中多边形，单击弹出"从边旋转多边形"对话框

（b）单击"拾取转枢"，在视口中单击边作为旋转轴

（c）调节"角度"值时的状态

（d）调节"分段"值时的状态

图 5.130 "从边旋转"多边形

沿样条线挤出：沿样条线挤出当前的选定内容。选择多边形，单击"沿样条线挤出"，需要先在场景中选择样条线（对象以外的二维线）。该多边形将沿样条线当前方向进行挤出，但同时样条线的起点被移动到多边形或组的中间。单击 □ 按钮，弹出对话框（见图 5.131），其中参数含义如下。

● 拾取样条线：单击此按钮，在视口拾取样条线。此时样条线对象名称出现在按钮上。

● 对齐到面法线：将挤出与面法线对齐，多数情况下，面法线与挤出多边形垂直。禁用此选项后（默认情况下），挤出与样条线的方向相同。

● 旋转：设置挤出的旋转。仅当"对齐到面法线"处于启用状态时才可用。默认值为 0，范围为 -360～360。

● 分段：将多边形数指定到每个细分的挤出侧中。

● 锥化量：设置挤出沿着其长度变小或变大的范围。锥化挤出的负设置越小，锥化挤出的正设置就越大。

● 锥化曲线：设置继续进行的锥化率。低设置会产生渐变更大的锥化，而高设置会产生更突然的锥化。锥化曲线将影响曲线端点之间挤出的厚度，但不会影响结束的大小。

● 扭曲：沿着挤出的长度应用扭曲。当使用此选项时，增加线段数可以改善挤出的平滑度。

图 5.131 为"沿样条线挤出"多边形的过程。

编辑三角剖分：其参数含义和使用方法同于"编辑边"中"编辑三角形"。

重复三角算法：使本软件在当前选定的一个或多个多边形或多边形上执行最佳三角剖分。值得注意的是，该命令在"编辑三角剖分"命令激活状态下才可使用。

旋转：其参数含义和使用方法同"编辑边"中的"旋转"。

注：参见案例 5-4、5-5 和 5-6，学习"编辑多边形"的一些命令。

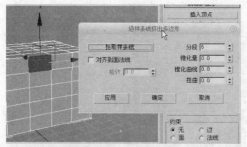
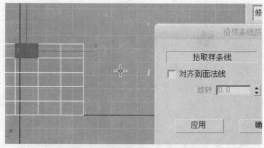

（a）选中多边形，单击弹出"沿样条线挤出多边形"对话框　　（b）单击"样条线"，在视口中单击二维线

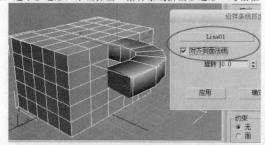
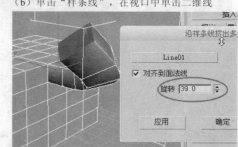

（c）选中"对其到面法线"状态　　　　　　　　（d）调节"旋转"值时的状态

（e）调节"分段"值时的状态　　　　　　　　（f）调节"锥化量"值时的状态

（g）调节"锥化曲线"值时的状态　　　　　　　（h）调节"扭曲"值时的状态

图 5.131　"沿样条线挤出"多边形

案例 5-1　使用 FFD 修改器创建抱枕

抱枕效果图见图 5.132。

① 在新建场景中创建一个长方体，设置三个方向的段数值，参数见图 5.133。

② 进入"修改"命令面板，在"修改器列表"中选择"FFD 长方体"修改器应用于对象，先单击参数栏中"设置点数"按钮，设置晶格点数量，见图 5.134。

③ 打开修改器堆栈，选择"控制点"子对象层级，见图 5.135。根据抱枕形状选择晶格点，调整晶格点位置，最终使晶格框产生

图 5.132　抱枕效果图

如图 5.136 所示的形状。

图 5.133　创建长方体

图 5.134　设置晶格点

图 5.135　选择"控制点"子对象

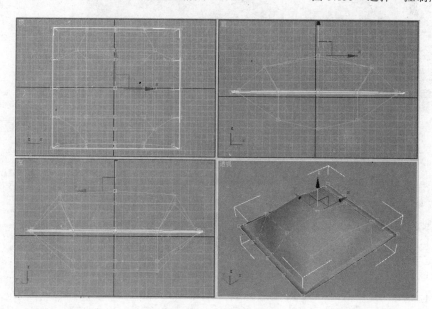

图 5.136　晶格框形状

　　④ 退出"FFD 长方体"修改器，应用"网格平滑"修改器于对象，先选择"细分方法"为"NURMS"类型，设置"迭代次数"为 3，见图 5.137。此时，对象的边缘线和各表面都变得平滑，见图 5.138。

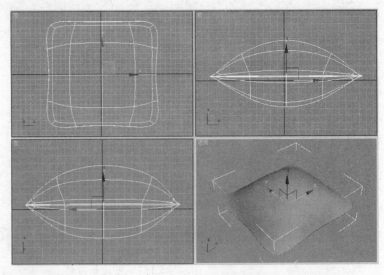

图 5.137 "网格平滑"修改器参数设置　　　　图 5.138 网格平滑后的对象状态

⑤ 最后给对象设置材质，设置渲染角度，将得到图 5.132 所示的逼真的抱枕效果。

案例 5-2　使用编辑网格修改器创建足球

① 应用"扩展几何物体"中的"异面体"作为足球造型的基本型。在新建场景中创建一个异面体，在"参数"卷展栏中首先选择"系列"参数为"十二面体/二十面体"，见图 5.139。

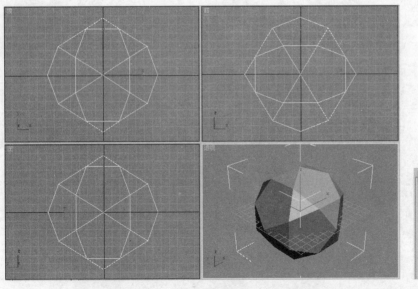

图 5.139　创建异面体

② 足球球面是由五边形和六边形围成的，因此调整系列参数值，使其达到这个造型要求。在尝试一些数值之后，当 P 值为 0.37 时是最佳设置，见图 5.140。

③ 进入"修改"命令面板，在对象激活状态下单击"编辑网格"命令，打开"多边形"子对象层级，见图 5.141。

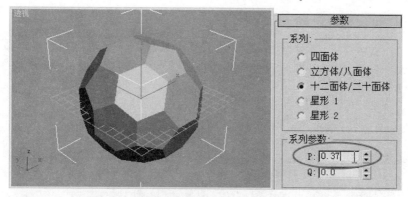

图 5.140 设置异面体系列参数

图 5.141 应用"编辑网格"修改器,进入"多边形"子对象层级

④ 在透视图全选整个对象,单击"炸开"(到元素),将对象炸开成分离的五边形面元素和六边形面元素,见图 5.142。

图 5.142 炸开整个对象

⑤ 此时进入"元素"层级,对象从原本的整体元素分离成五边形和六边形面的单个元素。框选整个对象,单击"倒角"使每个单个的面产生一个凸起的面,见图 5.143。

⑥ 退出"编辑网格"修改器,选择对象,应用"网格平滑"命令,先选择"细分方法"为"经典"类型,设置"迭代次数"为 3,见图 5.144。完成足球造型创建。

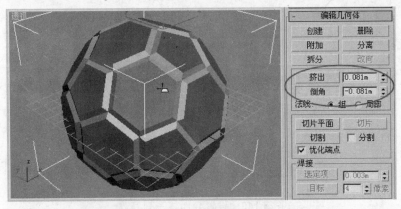

图 5.143　给每个面制作"倒角"

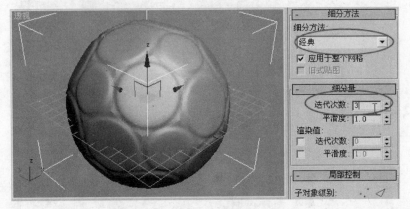

图 5.144　平滑对象

案例 5-3　使用编辑网格、弯曲等修改器创建锁

① 观察锁的造型（见图 5.145），不难看出，其基本体非常简单，可以用一个长方体作为锁身基本体，圆柱体作为锁环基本体，再通过修改器对其进行修改变形即可。首先创建锁身，在新建场景中创建一个长方体，其设置参数，见图 5.146。

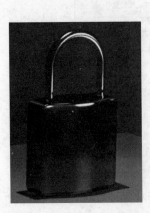

图 5.145　锁效果图

图 5.146　创建长方体

注：一定要设置长方体三个方向的段数值，为了后面使用修改器对造型进行修改。

② 进入"修改"命令面板，在对象激活状态下单击"编辑网格"命令，打开"顶点"子对象层级，并在顶视图依次选择点进行移动以修改长方体造型，见图 5.147。

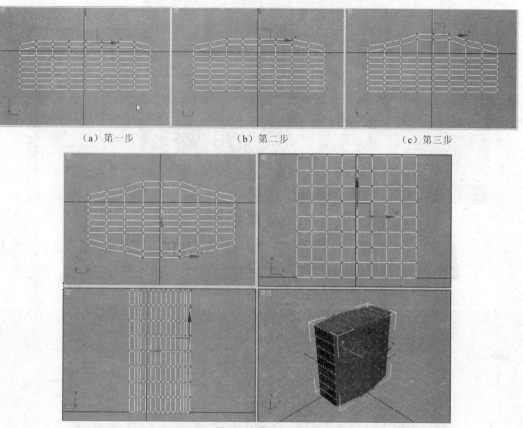

（a）第一步　　　　　　（b）第二步　　　　　　（c）第三步

（d）同理依次移动另一侧点

图 5.147　修改长方体造型

注： 这里应当注意在顶视图要框选点，使高度方向同一位置的点都被选中。

③ 退出"编辑网格"修改器，选择对象，应用"网格平滑"命令，设置"迭代次数"为3，见图 5.148。完成锁身造型创建。

图 5.148　平滑对象

④ 接下来创建锁环，在顶视图创建圆柱体，其参数设置，见图 5.149。

图 5.149　创建圆柱体

⑤ 进入"修改"命令面板，单击"弯曲"修改器，对圆柱体进行弯曲，参数设置见图 5.150。

图 5.150　弯曲圆柱体

⑥ 移动圆柱体到合适的位置，见图 5.151。

⑦ 单击"编辑网格"命令，修改圆柱体造型，打开"顶点"层级，在前视图选择圆柱体弯头底部顶点，移动其位置到图 5.152 所示位置。

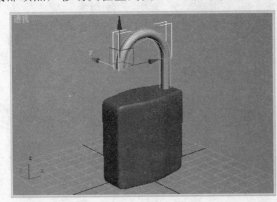

图 5.151　移动圆柱体位置

图 5.152　移动顶点位置

⑧ 基本体造型完成，下面进行细节修改。创建一个小长方体 box02，应用"编辑网格"修改器，进入"顶点"层级，修改其形状，并调整其位置，见图 5.153。

图 5.153 创建长方体并修改其形状

⑨ 使用"布尔"命令，使圆柱体剪掉 box02，创建锁环上的锁口形状。在"几何体"面板下拉列表中选择"复合对象"项，单击"布尔"命令，进入拾取布尔卷展栏，单击"拾取操作对象 B"按钮，在前视图中选择 box02，见图 5.154。

图 5.154 使用"布尔"命令 1

⑩ 同样的方法制作弯曲头部分的锁口形状，见图 5.155。

⑪ 完成整个锁的创建，见图 5.156。

图 5.155 使用"布尔"命令 2

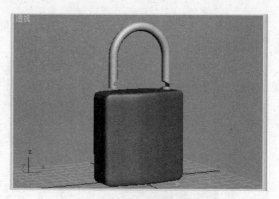

图 5.156 锁的模型

⑫ 最后给对象设置材质，给场景设置灯光，物体将具有图 5.145 所示的效果。

案例 5-4 使用编辑多边形修改器创建水杯

① 在新建场景中创建一个圆柱体作为水杯的造型基本体，参数设置见图 5.157。

图 5.157 创建圆柱体

② 选中对象，单击右键，在快捷菜单中选择"转换为"→"转换为可编辑多边形"命令，见图 5.158。

图 5.158 塌陷对象

③ 进入"多边形"子对象层级，选择上端面，单击"挤出"命令，将其挤出一定的高度，使其大体符合杯子的比例即可，见图 5.159。

（a）选择上端面，单击"挤出"　　　　（b）挤出一定的高度

图 5.159 "挤出"多边形

④ 在顶端面仍激活状态单击"插入"命令，插入一个小于顶端面的面，见图 5.160。

图 5.160　插入面

⑤ 将插入面向下"挤出"，形成杯口，再单击"倒角"命令，修改杯内底面造型，见图 5.161 和图 5.162。

图 5.161　向下挤出面

图 5.162　倒角面

⑥ 开始制作杯底。选择下端面，单击"倒角"命令，倒出一个小于原底面的面，见图 5.163。

⑦ 继续编辑此面，单击"插入"命令，插入一个面。再单击"倒角"命令，向内倒入一个坡面，并继续应用"倒角"命令，直至制作完成底面造型，见图 5.164～图 5.166。

图 5.163　平滑对象

图 5.164　插入面

图 5.165　倒角面

图 5.166　再次倒角

⑧ 制作杯把。选择一个侧面多边形，使用"切面平面"命令先切出一个适合杯把高度的多边形，作为挤出基本面，见图 5.167。

图 5.167　使用"切面平面"制作杯把挤出面

⑨ 选中切出面，使用"倒角"命令挤出杯把接口，见图 5.168。

图 5.168　"倒角"面

⑩ 使用"挤出"命令挤出此面，同时在"点"层级调整点位置，再"挤出"面，然后调整点的位置，再"挤出"面，直到最后制作完杯把，见图 5.169。

（a）挤出面

（b）调整点位置

（c）挤出面

（d）挤出面

图 5.169　制作杯把

（e）调整点位置

（f）挤出面

（g）调整点位置

（h）挤出面

（i）调整点位置

图 5.169 制作杯把（续）

⑪ 这里制作的杯把为直接弯下来的形状，见图 5.170。杯把还可以与杯体连接起来，最后使用"焊接"命令即可完成，这里不再示范。

⑫ 选中杯子，应用"网格平滑"修改器，参数设置见图 5.171。

图 5.170 杯子基本造型

图 5.171 应用"网格平滑"命令

⑬ 最后给杯子附材质并给场景设置灯光，调整渲染角度，完成最终效果，见图 5.172。

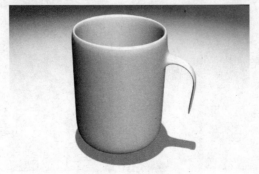

图 5.172 水杯渲染图

案例 5-5 使用编辑多边形修改器创建勺子

① 在新建场景中创建一个圆柱体作为勺子的造型基本体，参数设置见图 5.173。

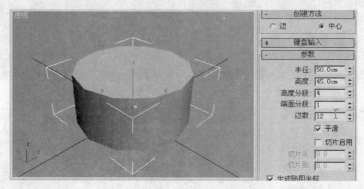

图 5.173 创建圆柱体

② 选中对象，单击右键，在快捷菜单中选择"转换为"→"转换为可编辑多边形"命令，见图 5.174。

③ 进入"多边形"子对象层级，选择上端面，单击"插入"命令，插入一个小于顶面的面，再单击"挤出"命令将插入面向内挤出，形成图 5.175 和图 5.176 的造型。

图 5.174 塌陷对象

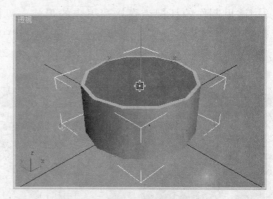

图 5.175 选择上端面，插入面

④ 为了让内外壁具有相同的高度上的段数，选择内圈高度方向的边，见图 5.177。单击"⬚连接设置"，弹出对话框，参数设置见图 5.178，效果见图 5.179。

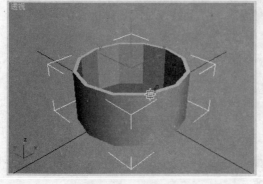

图 5.176 向内"挤出"面

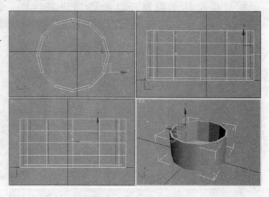

图 5.177 选择内边

图 5.178　"连接边"对话框

图 5.179　连接后状态

⑤ 进入"顶点"层级，框选最低层顶点，见图 5.180。打开"软选择"，使用缩放工具，使其最终呈现图 5.181 的状态。

图 5.180　框选点

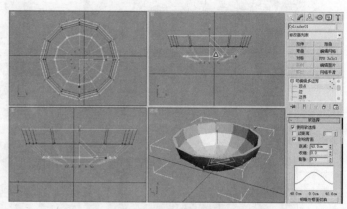

图 5.181　使用软选择缩放选中点

⑥ 退出"可编辑多边形"修改器状态，在顶视图使用缩放工具整体调整造型，见图 5.182。

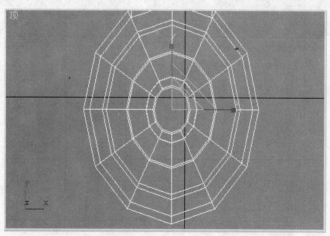

图 5.182　使用缩放调整造型

⑦ 激活"可编辑多边形"修改器，进入"多边形"层级，制作勺把。选择顶面两个小的多边形，"挤出"多边形，同时调整点；再继续"挤出"多边形，调整点，"挤出"多边形，调整点，直到勺把造型调整完成，见图 5.183。

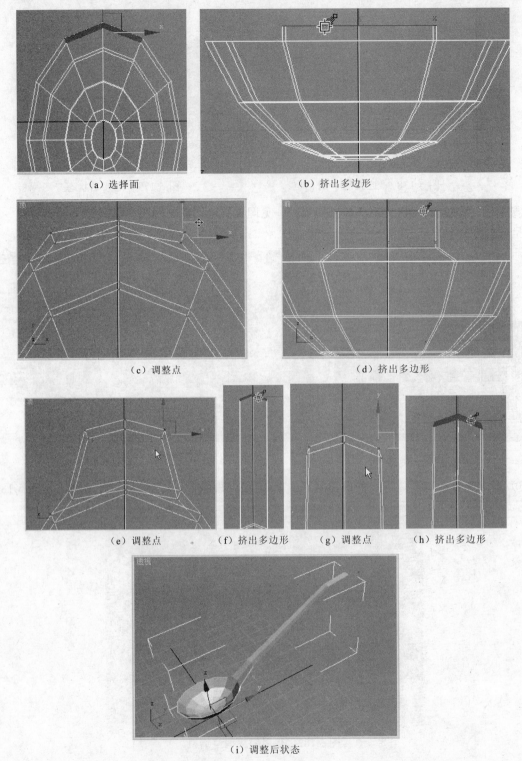

（a）选择面　　　　　　（b）挤出多边形

（c）调整点　　　　　　（d）挤出多边形

（e）调整点　　（f）挤出多边形　　（g）调整点　　（h）挤出多边形

（i）调整后状态

图 5.183　制作勺把

⑧ 退出"可编辑多边形"修改器，选中对象，应用"网格平滑"修改器，参数设置见图 5.184。

⑨ 最后给勺子附材质并给场景设置灯光，调整渲染角度，完成最终效果，见图 5.185。

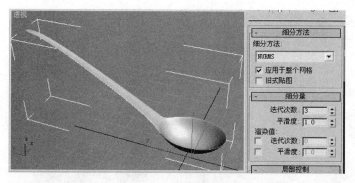

图 5.184 应用"网格平滑"命令

图 5.185 勺子渲染图

案例 5-6 使用编辑多边形修改器创建圆珠笔

① 在新建场景中创建一个圆柱体作为圆珠笔笔身的基本体,参数设置见图 5.186。

图 5.186 创建圆柱体

② 选中对象,单击右键,在快捷菜单中选择"转换为"→"转换为可编辑多边形"命令,进入"顶点"层级,框选最底层点,使用缩放工具使其形成笔头形状,见图 5.187。

③ 调整多边形中间段点位置,见图 5.188。

图 5.187 收缩笔头点

图 5.188 调整段点位置

④ 进入"边"层级，选择中间段所有竖向边，见图 5.189。单击" 连接设置"，弹出对话框，参数设置见图 5.190，效果见图 5.191。

图 5.189　选择边　　　　图 5.190　"连接边"对话框　　　图 5.191　连接后状态

⑤ 不退出边选择状态，直接单击" 挤出设置"，其状态见图 5.192。

⑥ 进入"多边形"层级，全选此部分，将其分离为"皮套"部分，见图 5.193。

图 5.192　挤出边　　　　　　　　　　　　图 5.193　分离对象

⑦ 选择笔管顶部面，单击"插入"命令，插入一个小于顶面的面。单击"挤出"命令，向上挤出一个面。再使用"倒角"命令，倒出一个坡面，见图 5.194～图 5.196。

图 5.194　"插入"面　　　　图 5.195　"挤出"面　　　　图 5.196　"倒角"面

⑧ 制作笔尖，与制作笔管一样，用圆柱转换成多边形，再收缩底面点，调整其位置即可，见图 5.197。

⑨ 笔芯以圆柱体表示即可，见图 5.198。

⑩ 创建笔夹。在"点"层级使用"切片平面"，在适当高度切出小面，见图 5.199。

⑪ 选择多边形的点，进行位置调整，见图 5.200。选择"多边形"，开始挤出笔夹。其过程同上面水杯和勺子中杯把和勺把的制作过程，见图 5.201。

图 5.197 创建笔尖 图 5.198 创建笔芯

图 5.199 使用"切片平面" 图 5.200 调整点位置

（a）挤出多边形 （b）挤出多边形

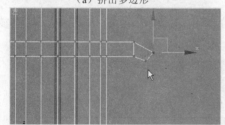
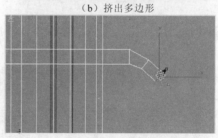

（c）调整点位置 （d）挤出多边形

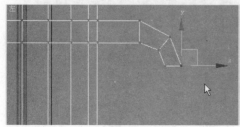
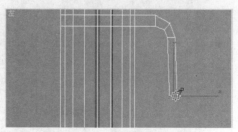

（e）调整点位置 （f）挤出多边形

图 5.201 制作笔夹

（g）挤出多边形　　　　　　（h）挤出多边形　　　　　　（i）调整完成

图 5.201　制作笔夹（续）

⑫ 最后创建笔管里面的零件，使用一个软件自带的弹簧和两个圆柱，见图 5.202。

⑬ 最后给物体设置材质，调整渲染角度，完成最终效果，见图 5.203。

图 5.202　笔零件　　　　　　　　　　　　图 5.203　圆珠笔渲染图

案例 5-7　使用编辑网格修改器创建饮料瓶

① 在新建场景中创建一个圆柱体作为饮料瓶的造型基本体，设置边数为 6，其他参数设置见图 5.204。

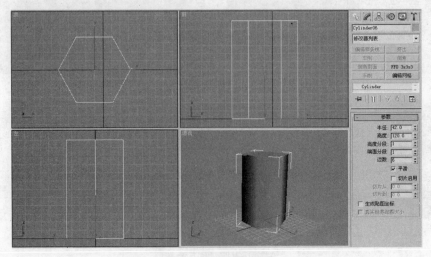

图 5.204　创建圆柱体

② 选中对象，在"修改"命令面板单击"编辑网格"修改器，进入"多边形"子层级，选择圆柱体上端面（见图5.205），激活"倒角"命令，向上一层倒出面，见图5.206。

图 5.205 选择圆柱体上端面

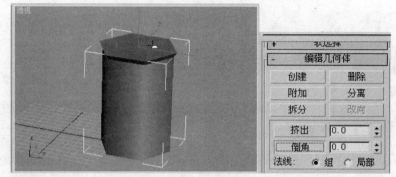

（a）激活"倒角"命令，向上倒出第一层面

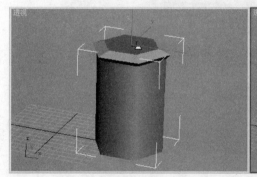

（b）继续向上倒出第二层面

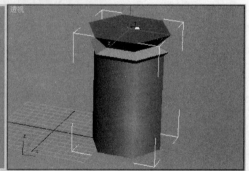

（c）向上继续倒面

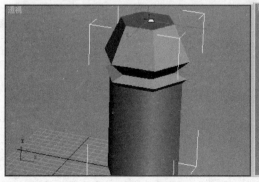

（d）向上继续倒面

（e）继续倒面

图 5.206 倒角面

③ 单击"挤出"命令，向上挤出面，见图 5.207。

④ 选中挤出面的上端面，删除此面，形成瓶口结构，见图 5.208。

图 5.207　挤出面　　　　　　　　　　　　　　　图 5.208　删除上端面

⑤ 选中圆柱体下端面，仍然使用"倒角"命令倒出瓶底座，见图 5.209。

（a）选中下端面，激活"倒角"命令，向下倒面　　　　　（b）继续向下倒出第二个面

（c）向上倒面

图 5.209　倒出瓶底面

⑥ 退出"编辑网格"状态，在修改器堆栈中单击圆柱体（见图 5.210），返回基本体参数状态，禁用"平滑"选项，使圆柱体侧面呈现图 5.211 的状态。

图 5.210　在修改器堆栈中单击圆柱体，弹出"警告"对话框，单击"暂存/是"按钮

图 5.211　禁用"平滑"选项后圆柱体状态

⑦ 开始制作瓶体。在修改器堆栈返回"编辑网格"修改器，打开"多边形"子层级，选择圆柱体侧面的任意一个面，继续使用"倒角"命令把柱体侧面倒出层次，见图 5.212。因为要为圆柱体的六个侧面都制作倒角，因此在为第一个侧面制作倒角时应记住倒角值，以保证六个侧面的倒角量相同。六个侧面都倒角后的瓶体造型见图 5.213。

（a）选中一个侧面，激活"倒角"命令，向内倒面

（b）向内倒出第二面

图 5.212　柱体侧面倒角

图 5.213　六个柱体侧面都倒角后的瓶体造型

⑧ 下面制作瓶口结构。首先创建一个管状体，其大小、位置及参数设置见图 5.214。

⑨ 再创建一个管状体，其大小、位置及参数见图 5.215。

⑩ 制作瓶口的螺旋结构。沿瓶口大小创建二维螺旋线作为路径（可在绘制完后应用对齐命令使其与瓶口中心对齐），再绘制圆形作为放样图形，见图 5.216。

⑪ 选择螺旋线，单击"放样"命令，激活"获取图形"按钮，在左视图选择圆形图形，见图 5.217。放样后的三维造型见图 5.218。

图 5.214　创建管状体

图 5.215　创建瓶口管状体

图 5.216　创建二维螺旋线和圆形图形

图 5.217　应用"放样"命令

图 5.218　放样后的螺旋线造型

⑫ 将瓶身、瓶口的造型都应用"网格平滑"命令，设置其"迭代次数"都为 3，平滑后的造型见图 5.219。

⑬ 最后给整体造型设置一个材质，设置渲染角度，得到最终效果，见图 5.220。

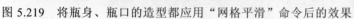

图 5.219　将瓶身、瓶口的造型都应用"网格平滑"命令后的效果

图 5.220　饮料瓶渲染效果图

第6章　二维图形创建三维模型

在 3ds Max 中，有些复杂的三维模型是通过先绘制二维图形，再应用放样或车削等命令将其转换成复杂的三维造型的。本章将讲述二维图形的绘制、编辑和常用二维修改器的操作方法。

6.1　绘制二维图形

图形是指由若干曲线或直线组成的对象。在 3ds Max 中可以绘制和编辑的二维图形有样条线、扩展样条线和 NURBS 曲线。要访问图形创建工具，单击"创建"面板，然后单击"图形"按钮即可进入图形创建面板。

二维图形是由一条或者多条曲线组成的对象，而曲线是由点和线段连接组合而成的。曲线上的点通常被称为节点，每个节点包含定义它的位置坐标的信息，以及曲线通过节点方式的信息；线中连接两个相邻节点的部分称为线段，见图 6.1。大多数图形都是由样条线组成的，而这些二维图形在三维造型和动画制作中的作用有：生成面片和薄的 3D 曲面；定义放样组件（如放样路径和图形等），还可以拟合曲线；生成旋转曲面；生成挤出对象；定义动画路径等。

　　（a）节点　　　　　（b）线段　　　　　（c）样条线

图 6.1　图形

3ds Max 提供了 11 个基本样条线图形对象（见图 6.2）。其基本元素和创建方法大体都是一样的，并且其卷展栏的名字都是一样的，在卷展栏中也有类似的参数，见图 6.3。在创建了二维图形后，也可以在修改面板对二维图形进行编辑。

1．"名称和颜色"卷展栏

在"名称和颜色"卷展栏中，名称用来显示指定对象名称，也可在此对指定对象进行重命名。颜色用来显示对象的线框颜色，更改颜色改变的只是对象在视口中的线框显示颜色，并不具有材质中色彩的属性。

"名称和颜色"字段显示在所有命令面板的顶部（"创建"面板除外）。在"创建"面板上，该字段包含在卷展栏中。可以从这些位置的任意一处更改对象名称或颜色。

2．"渲染"卷展栏

在默认情况下，二维图形不能被渲染。但通过设置"渲染"卷展栏（见图 6.4）中相关参数，即可将二维图形直接转化成三维造型，具有可渲染性。该卷展览各参数含义如下。

图 6.2 "样条线"类型　　　图 6.3　创建二维图形卷展栏　　　图 6.4 "渲染"卷展栏

在渲染器中启用：启用该选项后，二维图形设置的径向或矩形参数将在渲染时显示为 3D 网格状态。

在视口中启用：启用该选项后，二维图形设置的径向或矩形参数将在视口中显示为 3D 网格状态。

使用视口设置：用于设置不同的渲染参数，并显示视口设置所生成的网格。只有启用"在视口中启用"时，此选项才可用。

生成贴图坐标：启用此项可应用贴图坐标。默认设置为禁用状态。3ds Max 以 U 和 V 维度生成贴图坐标。U 坐标围绕样条线包裹一次，V 坐标沿其长度贴图一次。平铺是使用应用材质的"平铺"参数所获得的。

真实世界贴图大小：控制应用于该对象的纹理贴图材质所使用的缩放方法。缩放值由位于应用材质的"坐标"卷展栏中的"使用真实世界比例"设置控制。默认设置为禁用状态。

视口：选择该选项为该图形指定径向或矩形参数，当启用"在视口中启用"时，它将显示在视口中。

渲染：选择启用该选项为该图形指定径向或矩形参数，当启用"在视口中启用"时，渲染或查看后它将显示在视口中。

径向：将 3D 网格显示为圆柱形对象。

厚度：指定视口或渲染样条线网格的直径。默认设置为1.0。

边：在视口或渲染器中为样条线网格设置边数（或面数）。例如，值为 4 表示一个方形横截面。边数值越高，越平滑，见图 6.5。

角度：调整视口或渲染器中横截面的旋转位置。例如，如果样条线具有方形横截面，则可以使用"角度"将"平面"定位为面朝下。

矩形：将样条线网格图形显示为矩形，见图 6.6。

长度：指定沿着局部 Y 轴的横截面大小。

宽度：指定沿着局部 X 轴的横截面大小。

角度：调整视口或渲染器中横截面的旋转位置。例如，如果拥有方形横截面，则可以使用"角度"将"平面"定位为面朝下。

（a）边数为 4 时

（b）边数为 24 时

图 6.5　启用径向状态

纵横比：设置矩形横截面的纵横比。"锁定"复选框可以锁定纵横比。启用"锁定"之后，将宽度锁定为宽度与长度之比为恒定比率的尺寸。

图 6.6　启用矩形状态

自动平滑：如果启用"自动平滑"，则使用其下方的"阈值"设置指定的阈值，自动平滑该样条线。"自动平滑"基于样条线分段之间的角度设置平滑。如果它们之间的角度小于阈值角度，则可以将任何两个相接的分段放到相同的平滑组中。

阈值：以度数为单位指定阈值角度。如果它们之间的角度小于阈值角度，则可以将任何两个相接的样条线分段放到相同的平滑组中。

3．"插值"卷展栏

插值设置决定使用的直线段数。所有样条线曲线划分为近似真实曲线的较小直线，样条线上的每个顶点之间的划分数量称为步数。使用的步数越多，显示的曲线越平滑。

步数（Step）参数的取值范围是 0～100。0 表示在线段的两个节点之间没有插入中间点。该数

值越大，插入的中间点就越多，线越平滑。一般情况下，在满足基本要求的情况下，尽可能将该参数设置到最小，默认值为 6，并开启"优化"选项。

4. "创建方法"卷展栏

"创建方法"卷展栏提供鼠标创建对象时的方式选择，在此卷展栏上，可以通过中心点或者通过对角线来定义样条线。"文本"、"星形"和"截面"没有"创建方法"卷展栏，"线"和"弧"有独特的"创建方法"卷展栏，将在各自的主题中介绍。而其余样条线的创建方法都是一样的。

边缘：鼠标第一次单击在图形的一边或一角定义一个点，然后拖动直径或对角线角点。

中心：鼠标第一次单击定义图形中心，然后拖动半径或角点。

5. "键盘输入"卷展栏

可以使用键盘输入来创建大多数样条线。此过程对所有样条线通常是相同的，参数可以在"键盘输入"卷展栏下找到。键盘输入的差别主要在于可选参数的数目不同。"键盘输入"卷展栏包含初始创建点的 X、Y 和 Z 坐标三个字段，还有可变数目的参数，以此来完成样条线。在每个字段中输入值，然后单击"添加点"按钮，可以创建样条线。

6. "参数"卷展栏

显示创建对象的参数值，不同的样条线类型对应不同的参数值。此"参数"卷展栏与单击"修改"面板显示对象的"参数"卷展栏完全相同，可以在创建对象之后直接在此对其进行修改，也可以在创建之后先对对象进行其他（如位移、角度等）修改，再激活对象进入修改面板，对参数进行修改。

下面介绍基本样条线的创建方法和参数设置方法。

（1）绘制线

使用"线"可创建多个分段组成的自由形式样条线。创建样条线的方法如下。

① 单击"创建"面板，选择"图形"。在"对象类型"卷展栏上单击"线"按钮（见图 6.7）。

② 选择一个创建方法。单击或拖动起始点，单击创建角顶点，拖动创建 Bezier 顶点（见图 6.8）。

③ 单击或拖动继续添加点（单击创建角顶点，拖动创建 Bezier 顶点），见图 6.9。

④ 右键单击可创建一条开口的样条线。若单击第一个顶点，然后在对话框中单击"是"按钮以创建闭合样条线（见图 6.10）。

图 6.7 点击"线"

图 6.8 选择创建方法

图 6.9 创建点

参数设置如下。

"创建方法"卷展栏：线的创建方法与其他样条线工具不同。单击或拖动顶点时，可控制创建顶点的类型。在使用这些设置创建线期间，可以预设样条线顶点的默认类型。

"初始类型"组：当单击顶点位置时设置所创建顶点的类型。

角点：产生一个尖端。样条线在顶点的任意一边都是线性的。

平滑：通过顶点产生一条平滑、不可调整的曲线。由顶点的间距来设置曲率的数值。

图 6.10　完成样条线创建

"拖动类型"组：当拖动顶点位置时设置所创建顶点的类型。顶点位于第一次按下鼠标的所在位置。拖动的方向和距离仅在创建 Bezier 顶点时产生作用。

角点：产生一个尖端。样条线在顶点的任意一边都是线性的。

平滑：通过顶点产生一条平滑、不可调整的曲线。由顶点的间距来设置曲率的数值。

Bezier：通过顶点产生一条平滑、可调整的曲线。通过在每个顶点拖动鼠标来设置曲率的值和曲线的方向。

线的键盘输入与其他样条线的键盘输入不同（见图 6.11）。输入键盘值继续向现有的线添加顶点，直到单击"闭合"或"完成"。

添加点：在当前 X/Y/Z 坐标上对线添加新的点。

闭合：使图形闭合，在最后和最初的顶点间添加一条最终的样条线线段。

完成：完成该样条线而不将它闭合。

图 6.11　"键盘输入"卷展栏

（2）矩形

绘制矩形的方法很简单，只须选择"矩形"工具后，在视图中拖动鼠标便可创建，见图 6.12。拖动鼠标的同时按住 Ctrl 键可创建正方形。

在参数面板中，"渲染"和"插值"同上述一样，创建方法有"中心"或"边"的标准创建方法。

"参数"卷展栏，见图 6.13。

图 6.12　创建矩形

图 6.13　"参数"卷展栏

长度：指定矩形沿着局部 Y 轴的大小。

宽度：指定矩形沿着局部 X 轴的大小。

角半径：创建圆角。设置为 0 时，矩形包含 90°。

（3）圆

从创建面板选择"圆"工具，在视图中拖动鼠标便可创建圆，见图 6.15。圆参数只有一个半径值，确定圆形的大小（见图 6.14）。

图 6.14　"参数"卷展栏　　　　　　　图 6.15　创建圆

（4）椭圆

从创建面板选择"椭圆"工具，在视图中拖动鼠标便可创建椭圆，见图 6.17。拖动鼠标的同时按住 Ctrl 键可创建圆。

椭圆参数见图 6.16。

长度：指定椭圆沿着局部 Y 轴的大小。

宽度：指定椭圆沿着局部 X 轴的大小。

（5）弧线

从创建面板选择"弧线"工具，在视图中拖动鼠标便可创建弧线，见图 6.18。

图 6.16　"参数"卷展栏　　　　图 6.17　创建椭圆　　　　图 6.18　创建弧线

创建方法有两种，见图 6.19。

"端点-端点-中央"：拖动并松开以设置弧形的两端点，然后单击以指定两端点之间的第三个点。

"中间-端点-端点"：按下鼠标以指定弧形的中心点，拖动并松开以指定弧形的一个端点，然后单击以指定弧形的其他端点。

弧线参数见图 6.20。

半径：指定弧形的半径。

从：在从局部正 X 轴测量角度时指定起点的位置。

到：在从局部正 X 轴测量角度时指定端点的位置。

饼形切片：启用此选项后，以扇形形式创建闭合样条线。起点和端点将中心与直分段连接起来。

反转：可以通过切换"反转"来反转弧形样条线的方向，并将第一个顶点放置在打开弧形的相反末端。

图 6.19 "创建方法"卷展栏　　　　图 6.20 "参数"卷展栏

（6）圆环

从创建面板选择"圆环"工具，可以通过两个同心圆来创建封闭的圆环形状。先拖动出第一个圆形，再移动鼠标定义第二个同心圆的半径，见图 6.21。

圆环参数见图 6.22。

半径 1：设置第一个圆的半径。

半径 2：设置第二个圆的半径。

图 6.21　创建圆环　　　　图 6.22 "参数"卷展栏

（7）多边形

从创建面板选择"多边形"工具，在视口中单击鼠标可以创建出具有很多个点的闭合多边形。创建时，只须拖动并释放鼠标便可完成绘制，见图 6.23。

多边形参数见图 6.24。

半径：指定多边形的半径。

内接：从中心到多边形各个角的半径。

外接：从中心到多边形各个面的半径。

边数：指定多边形使用的面数和顶点数。范围为 3～100。

角半径：指定应用于多边形角的圆角度数。设置 0 为标准非圆角。

圆形：启用该选项之后，将创建圆形"多边形"。

图 6.23　创建多边形　　　　图 6.24 "参数"卷展栏

（8）星形

从创建面板选择"星形"工具，在视口中单击鼠标可以创建出具有很多个点的闭合星形。创建时，先确定第一个星形内谷的半径，再移动鼠标确定第二个星形的半径，见图6.25。

参数设置见图6.26。

半径1：指定星形内部顶点（内谷）的半径。

半径2：指定星形外部顶点（外点）的半径。

点：指定星形上的点数。范围为3～100。

星形所拥有的顶点数是指定点数的两倍。一半的顶点位于一个半径上，形成外点，其余的顶点位于另一个半径上，形成内谷。

扭曲：围绕星形中心旋转顶点（外点）。从而将生成锯齿形效果。

圆角半径1：圆化星形的内部顶点（内谷）。

圆角半径2：圆化星形的外部顶点（外点）。

图6.25　创建星形

图6.26　"参数"卷展栏

（9）文本

从创建面板选择"文本"工具，可以创建出文本图形的样条线。

创建文本方法如下。

① 单击"创建"面板，选择"图形"→"文本"。

② 在"文本"编辑框中输入文本。

③ 文本插入点，可以在视口中单击将文本放置在场景中，或将文本拖动到位置，然后释放鼠标，见图6.28。

参数设置见图6.27。

字体列表：可以从所有可用字体的列表中进行选择。

字体列表下面有斜体样式按钮、下画线样式按钮、左侧对齐按钮（将文本与边界框左侧对齐）、居中按钮（将文本与边界框的中心对齐）、右侧对齐按钮（将文本与边界框右侧对齐）、对正按钮（分隔所有文本行以填充边界框的范围）。

注：四个文本对齐按钮需要多行文本才能生效，因为它们作用于与边界框相关的文本，如果只有一行文本，则其大小与其边界框的大小相同。

大小：设置文本高度，第一次输入文本时，默认尺寸为100。

字间距：调整字间距（字母间的距离）。

行间距：调整行间距（行间的距离），只有图形中包含多行文本时该选项才起作用。

"文本"编辑框：可以输入多行文本，在每行文本之后按Enter键可以开始下一行。

更新：更新视口中的文本来匹配编辑框中的当前设置。仅当"手动更新"处于启用状态时，此按钮才可用。

图 6.27 "参数"卷展栏　　　　　　　　　图 6.28 创建文字

手动更新：启用此选项后，输入编辑框中的文本未在视口中显示，直到单击"更新"按钮时才会显示。

（10）螺旋线

从创建面板选择"螺旋线"工具，可以创建 3D 螺旋线。先确定螺旋线起点圆的第一点，再移动鼠标定义螺旋线的高度，最后移动鼠标定义螺旋线末端半径，见图 6.29。

参数设置见图 6.30。

半径 1：指定螺旋线起点的半径。

半径 2：指定螺旋线终点的半径。

高度：指定螺旋线的高度。

圈数：指定螺旋线起点和终点之间的圈数。

偏移：强制在螺旋线的一端累积圈数。高度为 0.0 时，偏移没有效果。

顺时针/逆时针：设置螺旋线的旋转是顺时针（CW）还是逆时针（CCW）。

图 6.29 创建螺旋线　　　　　　　　　图 6.30 "参数"卷展栏

（11）截面

从创建面板选择"截面"工具，可以创建一种特殊类型的对象，截面可以通过网格对象基于横截面切片生成其他形状。创建截面图形时，先在视口中拖动一个矩形，然后使用移动和旋转工具旋转截面，使其平面与场景中的网格对象相交，然后单击"生成形状"按钮即可基于 2D 相交生成一个形状，见图 6.31。参数设置见图 6.32 和图 6.33。

创建图形：基于当前显示的相交线创建图形。将显示一个对话框，可以在此命名新对象。结果图形是基于场景中所有相交网格的可编辑样条线，该样条线由曲线段和角顶点组成。

"更新"组：提供指定何时更新相交线的选项。

移动截面时：在移动或调整截面图形时更新相交线。

图 6.31 创建截面　　　图 6.32 "截面参数"卷展栏　图 6.33 "截面大小"卷展栏

选择截面时：在选择截面图形，但是未移动时更新相交线。单击"更新截面"按钮可更新相交线。

手动：在单击"更新截面"按钮时更新相交线。

更新截面：在使用"选择截面时"或"手动"选项时，更新相交点，以便与截面对象的当前位置匹配。

注：在使用"选择截面时"或"手动"时，可以使生成的横截面偏移相交几何体的位置。在移动截面对象时，黄色横截面线条将随之移动，以使几何体位于后面。单击"创建图形"时，将在偏移位置上，以显示的横截面线条生成新图形。

"截面范围"组：指定截面对象生成的横截面的范围。

无限：截面平面在所有方向上都是无限的，从而使横截面位于其平面中的任意网格几何体上。

截面边界：只在截面图形边界内或与其接触的对象中生成横截面。

禁用：不显示或生成横截面。

色样：设置相交的显示颜色。

"截面大小"组：提供用于调整显示截面矩形的长度和宽度的微调框。

长度/宽度：调整显示截面矩形的长度和宽度。

6.2　编辑样条线

所有二维图形在创建完成之后，可进入修改面板对其进行编辑。每种样条线在修改面板中都有 3 个卷展栏，"渲染"、"插值"和"参数"卷展栏。这 3 个卷展栏中参数的属性和样条线在创建面板中的状态是相同的，并且每种样条线的"渲染"和"插值"卷展栏参数也都是一样的，但"参数"卷展栏对应不同的样条线是不一样的。而二维图形中的"线（Line）"是比较特殊的，创建完线对象后进入修改面板就直接可在点、线段和样条线层次对其进行修改，这几个层次称为次对象层次。

对于其他二维图形，有两种方法来访问次对象，一种方法是将它转换成可编辑的样条线（Editable Spline），另一种方法是应用编辑样条线（Edit Spline）编辑修改器。这两种方法在用法上是有所不同的。如果将二维图形转换成可编辑的样条线，就可以直接在次对象层次设置动画，但是同时将丢失创建参数。如果给二维图形应用编辑样条线编辑修改器，则可以保留对象的创建参数，但是不能直接在次对象层次设置动画。

要将二维对象转换成可编辑的样条线，可以在编辑修改器堆栈显示区域的对象名上单击鼠标右键，然后从弹出的快捷菜单中选择"转换为可编辑的样条线"命令；还可以在场景中选择的二维图形上单击鼠标右键，然后从弹出的菜单中选择"转换为可编辑的样条线"命令。

编辑样条线（Edit Spline）编辑修改器有 3 个卷展栏，即"选择"卷展栏、"软选择"卷展栏和"几何体"卷展栏，见图 6.34。

图 6.34 "选择"、"软选择"和"几何体"卷展栏

1．"选择"卷展栏

该卷展栏下第一行的图标按钮表示三个子对象层级，"顶点"、"线段"和"样条线"。这些图标按钮与修改器堆栈中的子对象层级是相对应的，可以直接打开修改器堆栈选择子对象层级，也可在"选择"卷展栏首行单击图标进入子对象层级。一旦设定了编辑层次，就可以用 3ds Max 的标准选择工具在场景中选择该层次的对象。

选择卷展栏中的"区域选择"选项用来增强选择功能。在"顶点"子对象层级该选项可用。选择这个复选框后，离选择节点的距离小于该区域指定的数值的节点都将被选择。这样，就可以通过单击的方法一次选择多个节点，也可以在这里命名次对象的选择集，系统根据节点、线段和样条线的创建次序对它们进行编号。

"显示顶点编号"选项，在子对象层级可用。启用该选项后，将在任何子对象层级的所选样条线的顶点旁边显示顶点编号。"仅选定"选项启用后，仅在所选顶点旁边显示顶点编号。

在该卷展栏底部是一个文本显示区域，提供有关当前选择的信息。如果选择了 0 个或更多子对象，文本将显示所选对象的编号。在"顶点"和"线段"子对象层级，如果选择了一个子对象，文本将提供当前样条线（与当前对象有关）以及当前所选子对象的标识编号。如果在"样条线"子对象层级选择了一个样条线，第一行将显示所选样条线的标识编号以及它是打开还是关闭的，第二行显示它包含的顶点的数量。如果选择了多个样条线，所选样条线的数量将显示在第一行，所包含顶点的总数量显示在第二行。

2．"软选择"卷展栏

软选择卷展栏的工具主要用于次对象层次的变换。其功能和参数含义都同于"编辑网格／多边形"中的"软选择"，都是定义一个影响区域，在这个区域的次对象都被软选择。只是在这里软选择影响的对象是样条线和线的子对象层级。例如，如果将选择的节点移动 5 个单位，那么软选择的节点可能只移动 2.5 个单位。当激活软选择后，某些节点用不同的颜色来显示，表明它们离选择点的距离不同。这时如果移动选择的点，那么软选择的点移动的距离较近，见图 6.35。

图 6.35 使用"软选择"状态

3．"几何体"卷展栏

"几何体"卷展栏包含许多次对象工具，这些工具与选择的次对象层次密切相关。

样条线对象层次的常用选项如下。

附加：给当前编辑的图形增加一个或多个图形。这些被增加的二维图形也可以由多条样条线组成。

分离：从二维图形中分离出线段或者样条线。

布尔：对样条线进行交、并和差运算。并（Union）是将两个样条线结合在一起形成一条样条线，该样条线包容两个原始样条线的公共部分。差（Subtraction）是从一个样条线中删除与另外一个样条线相交的部分。交（Intersection）是根据两条样条线的相交区域创建一条样条线。

轮廓：给选择的样条线创建一条外围线，相当于增加厚度。

编辑顶点的方法如下。

创建二维图形，选择点层级，在"选择"卷展栏中选中"显示顶点编号"复选框，见图6.36。

① 在顶视口的节点4上单击鼠标右键，弹出快捷菜单，见图6.37。

② 在弹出的菜单上选取 Bezier 点，见图6.38。

③ 单击主工具栏的 ✛ 移动或 ↻ 旋转按钮对点进行修改。

图6.36　显示顶点编号

图6.37　选择节点4

图6.38　转换节点4为Bezier点

同理可以将节点转化为角点、Bezier 角点等进行修改。

注：在前面"线"的创建时介绍了顶点的类型，而 Bezier 角点是另一种顶点类型，综合了角点和 Bezier 点的属性，即通过顶点产生两条平滑、可调整的曲线，曲线以顶点为原点断开两端，调整哪边的曲线就仅影响这边的线段。

重点参数介绍如下。

创建线：向所选对象添加更多样条线，这些线是独立的样条线子对象，创建它们的方式与创建线形样条线的方式相同，见图6.39。

断开：在选定的一个或多个顶点拆分样条线。选择一个或多个顶点，然后单击"断开"以创建拆分。对于每一个断开的顶点，都会产生两个叠加的不相连顶点，使曾经连接的线段端点向相互远离的方向移动，见图6.40。

附加：将场景中的其他样条线附加到所选样条线。单击对象即可附加到当前选定的样条线对象。

附加多个：单击此按钮可以显示"附加多个"对话框，它包含场景中所有其他图形的列表。选择要附加到当前可编辑样条线的形状，然后单击"确定"按钮。

重定向：启用后，将重定向附加的样条线，使每个样条线的创建局部坐标系与所选样条线的创建局部坐标系对齐。

图 6.39　创建线　　　　　　　　　　　图 6.40　断开线

横截面：在横截面形状外面创建样条线框架。单击"横截面"，选择一个形状，然后选择第二个形状，将创建连接这两个形状的样条线。继续单击形状将其添加到框架。此功能与"横截面"修改器相似，但可以在此确定横截面的顺序。可以通过在"新顶点类型"组中选择"线性"、"Bezier"、"Bezier 角点"或"平滑"来定义样条线框架切线。

自动焊接：启用"自动焊接"后，会自动焊接在与同一样条线的另一个端点的阈值距离内放置和移动的端点顶点。

阈值：阈值距离微调框是一个近似设置，用于控制在自动焊接顶点之前，顶点可以与另一个顶点接近的程度。默认设置为 6.0。

焊接：将两个端点顶点或同一样条线中的两个相邻顶点转化为一个顶点。移近两个端点顶点或两个相邻顶点，选择两个顶点，然后单击"焊接"。如果这两个顶点在由"焊接阈值"微调框（按钮的右侧）设置的单位距离内，将转化为一个顶点，见图 6.41。

（a）选择断开的两个顶点　　　（b）设置焊接阈值，单击"焊接"　　　（c）焊接后合并成一个顶点

图 6.41　焊接点

连接：连接两个端点顶点以生成一个线性线段，而无论端点顶点的切线值是多少。单击"连接"按钮，将鼠标指针移过某个端点顶点，直到指针变成十字形，然后从一个端点顶点拖动到另一个端点顶点，见图 6.42。

（a）从一个端点顶点拖动到另一个端点顶点　　　　（b）连接后的状态

图 6.42　连接点

插入：插入一个或多个顶点，以创建其他线段。单击线段中的任意某处可以插入顶点并将鼠标附加到样条线。然后可以选择性地移动鼠标，并单击以放置新顶点。继续移动鼠标，然后单击，以添加新顶点。单击一次可以插入一个角点顶点，而拖动则可以创建一个 Bezier 顶点。右键单击以完成操作，见图6.43。

（a）单击插入角点　　　　　（b）继续移动单击插入角点　　　　　（c）拖动插入 Bezier 顶点

图 6.43　插入点

设为首顶点：指定所选对象中的顶点为第一个顶点。在开口样条线中，第一个顶点必须是还没有成为第一个顶点的端点。在闭合样条线中，它可以是还没有成为第一个顶点的任何点。单击"设为首顶点"按钮，将设置第一个顶点。

熔合：将所有选定顶点移至它们的平均中心位置，见图6.44。

（a）全选顶点　　　　　　　　　　（b）熔合后的状态

图 6.44　熔合点

相交：在属于同一个样条线对象的两个样条线的相交处添加顶点。单击"相交"，然后单击两个样条线之间的相交点。如果样条线之间的距离在由相交阈值微调框（在按钮的右侧）设置的距离内，单击的顶点将添加到两个样条线上，见图6.45。

（a）在相交处单击添加相交点　　　（b）移动一条线段上的相交点，显示另一个线段上的相交点

图 6.45　相交

圆角：在线段会合的地方设置圆角，添加新的控制点。可以交互地（通过鼠标拖动顶点）应用此效果，也可以通过使用数字（使用"圆角"微调框）来应用此效果。单击"圆角"按钮，然后在活动对象中拖动顶点。拖动鼠标时，"圆角"微调框将相应地更新，以指示当前的圆角量，见图6.46。

图6.46　圆角

切角：在线段选中点位置设置切角。可以交互式地（通过拖动顶点）或者在数字上（通过使用切角微调框）应用此效果。单击"切角"按钮，然后在活动对象中拖动顶点。"切角"微调框更新显示拖动的切角量，见图6.47。

图6.47　切角

编辑线段的方法如下。

创建二维图形，选择线段层级，见图6.48。

① 在顶视口选择一段线段，见图6.49。

② 单击主工具栏的 ✛ 移动按钮对线段进行修改，见图6.50。

同理可以对其他线段进行其他修改。

图6.48　创建二维图形　　　图6.49　选择一段线段　　　图6.50　移动线段

重点参数介绍如下。

断开：激活"断开"按钮，鼠标图标变为一个"断裂"图标，在线段上任何位置单击，单击处将添加一个重叠顶点，线段以此点为破裂点被断开为两部分，见图6.51。

（a）在线段上的任何位置单击　　　　　　　　（b）移动断开点

图 6.51 断开

隐藏：隐藏选定的线段。选择一个或多个线段，然后单击"隐藏"即可。

全部取消隐藏：显示任何隐藏的子对象。

删除：删除当前形状中任何选定的线段，见图6.52。

（a）选择一段线段　　　　　　　　（b）删除线段

图 6.52 删除

拆分：通过添加由微调框指定的顶点数来细分所选线段。选择一个或多个线段，设置拆分微调框（在按钮的右侧），然后单击"拆分"。每个所选线段将被"拆分"微调框中指定的顶点数拆分。顶点之间的距离取决于线段的相对曲率，曲率越高的区域得到越多的顶点，见图6.53。

（a）设置拆分数　　　　　　　　（b）选择线段，其拆分后的状态

图 6.53 拆分

分离：选择样条线中的线段（一个或多个线段），单击"分离"，将拆分它们以构成一个独立的新图形，见图6.54。还有以下3个可用选项。

- 同一图形：(相同图形) 启用后，将禁用"重定向"，"分离"操作将使分离的线段保留为形状的一部分 (而不是生成一个新形状)，见图 6.55。如果还启用了"复制"，则将分离的线段复制并仍然是原对象的一部分。
- 重定向：分离的线段复制源对象的创建局部坐标系的位置和方向。此时，将会移动和旋转新的分离对象，以便对局部坐标系进行定位，并使其与当前活动栅格的原点对齐，见图 6.56。
- 复制：复制分离线段。即保留原对象不变，将被选线段复制并分离，见图 6.57。

（a）选中线段，单击"分离"，弹出对话框　　　　　　（b）移动分离后的线段

图 6.54　分离

（a）选中"同一图形"，选中线段，单击"分离"　　　（b）移动分离后的线段（仍为同一对象）

图 6.55　选中"同一图形"时的分离

（a）选中"重定向"，选中线段，单击"分离"，弹出对话框　　（b）分离后自动移动位置，并形成一个独立的新图形

图 6.56　选中"重定向"时的分离

编辑样条线的重点参数介绍如下。

反转：反转所选样条线的方向。如果样条线是开口的，第一个顶点将切换为该样条线的另一端。反转样条线方向的目的通常是为了反转在顶点选择层级使用"插入"工具的效果，见图 6.58。

（a）选中"复制"，选中线段，单击"分离"，弹出对话框　　　　（b）移动分离后的线段

图 6.57　选中"复制"时的分离

轮廓：制作样条线的副本，所有侧边上的距离偏移量由轮廓宽度微调框（在"轮廓"按钮的右侧）指定。选择一个或多个样条线，然后使用微调框动态地调整轮廓位置，或单击"轮廓"然后拖动样条线。拖动的同时微调框数值将相应地更新，以指示当前的轮廓宽度。如果样条线是开口的，生成的样条线及其轮廓将生成一个闭合的样条线，见图 6.59。

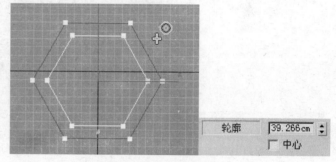

图 6.58　源样条线和反转样条线　　　　　　图 6.59　轮廓样条线

中心：如果禁用（默认设置），原始样条线将保持静止，而仅仅一侧的轮廓偏移到轮廓宽度指定的距离。如果启用了"中心"，原始样条线和轮廓将从一个不可见的中心线向外移动由轮廓宽度指定的距离。

布尔：通过执行更改选择的第一个样条线并删除第二个样条线的 2D 布尔操作，将两个闭合多边形组合在一起。选择第一个样条线，单击"布尔"按钮和需要的操作，然后选择第二个样条线，完成布尔操作。

有三种布尔操作如下。

并集：将两个重叠样条线组合成一个样条线，在该样条线中，重叠的部分被删除，保留两个样条线不重叠的部分，构成一个样条线，见图 6.60。

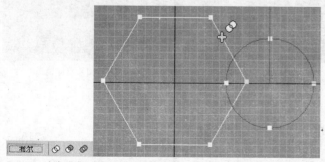

（a）选中线段，单击"并集"，再在视图中选择要合并的对象　　　　（b）合并状态

图 6.60　并集

差集：从第一个样条线中减去与第二个样条线重叠的部分，并删除第二个样条线中剩余的部分，见图 6.61。

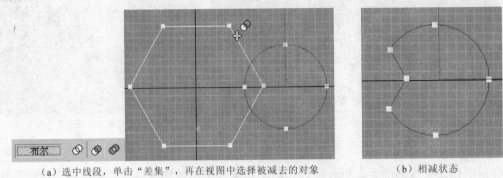

（a）选中线段，单击"差集"，再在视图中选择被减去的对象　　　　（b）相减状态

图 6.61　差集

相交：仅保留两个样条线的重叠部分，删除两者的不重叠部分，见图 6.62。

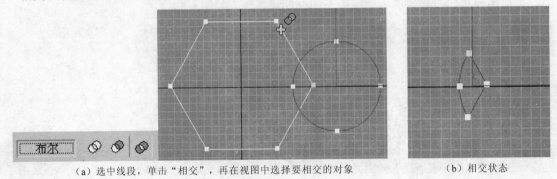

（a）选中线段，单击"相交"，再在视图中选择要相交的对象　　　　（b）相交状态

图 6.62　相交

镜像：有 3 种镜像方式，水平、垂直、双向镜像，即沿长、宽或对角方向镜像样条线，见图 6.63。

（a）原始图形　　　　（b）水平镜像　　　　（c）垂直镜像　　　　（d）双向镜像

图 6.63　镜像

复制：启用该选项后，在镜像样条线时将复制（而不是移动）样条线。

以轴为中心：启用该选项后，以样条线对象的轴点为中心镜像样条线（参见轴）。禁用后，以它的几何体中心为中心镜像样条线。

修剪：使用"修剪"可以清理形状中的重叠部分，使端点接合在一个点上。要进行修剪，需要将样条线相交。单击要移除的样条线部分，将在两个方向以及长度方向搜索样条线，直到找到相交样条线，并一直删除到相交位置。如果截面在两个点相交，将删除直到两个相交位置的整个截面。如果线段是一端打开并在另一端相交，整个线段将交点与开口端之间的部分删除。如果截面未相交，或者如果样条线是闭合的并且只找到了一个相交点，则不会发生任何操作，见图6.64。

（a）原始图形　　　　　　　　（b）修剪　　　　　　　　（c）再次修剪

图 6.64　修剪

延伸：使用"延伸"可以清理形状中的开口部分，使端点接合在一个点上。要进行延伸操作，需要一条开口样条线。样条线最接近拾取点的末端会延伸直到它到达另一条相交的样条线。如果没有相交样条线，则不进行任何处理。曲线样条线沿样条线末端的曲线方向延伸。如果样条线的末端直接位于边缘（相交样条线），它会沿此向更远方向寻找相交点，见图6.65。

（a）单击要延伸的线段　　　　　　　　（b）单击要延伸的线段

图 6.65　延伸

无限边界：为了计算相交，启用此选项将开口样条线视为无穷长。例如，此项会允许将线形样条线沿着另一条线长度的相反方向至实际上并没有相交的位置进行修剪。

删除：删除选定的样条线。

闭合：通过将所选样条线的端点顶点与新线段相连，来闭合该样条线。

炸开：通过将每个线段转化为一个独立的样条线或对象，来分裂任何所选样条线。这与接连对样条线中的每个线段使用"分离"的效果相同，但更节约时间。可以选择分解样条线或对象，选择炸开样条线，则使所选对象分解为每个线段，见图6.66。如果选择对象，将首先"分离"对象，并将对象分离为每个单独线段，见图6.67。

"材质"组：见图6.68，可以将不同的材质ID（参见材质 ID）应用于包含多个样条线的形状中的样条线。然后可以将"多维/子对象"指定给此类形状，样条线可渲染时，或者用于旋转或挤出时，这些对象会显示。

（a）选中样条线，单击"炸开"　　　　　　　（b）炸开为每个线段

图 6.66　炸开样条线 1

（a）选中样条线，选择"对象"炸开　　　（b）炸开为单独的每个线段，移动其中一条线段

图 6.67　炸开样条线 2

设置 ID：将特殊材质 ID 编号指定给所选线段，用于"多维/子对象"材质和其他应用程序。使用微调按钮或输入数字。

选择 ID：根据相邻 ID 字段中指定的材质 ID 来选择线段或样条线。输入或使用微调按钮指定 ID，然后单击"选择 ID"按钮。

按名称选择：如果向对象指定了"多维/子对象"材质，此下拉列表框将显示子材质的名称。单击下拉按钮，然后从列表中选择材质，将选定指定了该材质的线段或样条线。

图 6.68　"曲面属性"卷展栏

清除选定内容：启用后，选择新 ID 或材质名称将强制取消选择任何以前已经选定的线段或样条线。禁用后，将累积选定内容，因此新选择的 ID 或材质名称将添加到以前选定的线段或样条线集合中。默认设置为启用。

6.3　使用编辑修改器将二维对象转换成三维对象

有很多编辑修改器可以将二维对象转换成三维对象。本节将介绍挤出、车削、倒角和倒角剖面编辑修改器。

1．挤出（Extrude）

挤出修改器可对已创建的二维图形，在其高度方向挤出一个厚度形成三维实体。可以沿着拉伸方向给它指定段数。如果二维图形是封闭的，可以指定拉伸的对象是否有顶面和底面。

下面举例说明如何使用挤出命令拉伸对象。

① 在顶视图创建二维图形圆，见图 6.69。

② 在前视图或左视图单击圆，选择挤出命令，移动鼠标，二维图形将沿着局部坐标系的 Z 轴拉伸。也可在"参数"面板通过设置数值的方法精确确定挤出高度，见图 6.70。

图 6.69　创建二维图形圆

图 6.70　挤出的三维造型

参数设置见图 6.71。

数量：设置挤出的深度。

分段：指定将要在挤出对象中创建线段的数目。

"封口"组选项如下。

封口始端：在挤出对象始端生成一个平面。

封口末端：在挤出对象末端生成一个平面。

图 6.71　"参数"卷展栏

变形：以可预测、可重复的方式排列封口面，这是创建变形目标所必需的操作。渐进封口可以产生细长的面，而不像栅格封口需要渲染或变形。如果要挤出多个渐进目标，主要使用渐进封口的方法。

栅格：在图形边界上的方形修剪栅格中安排封口面。此方法将产生一个由大小均等的面构成的表面，这些面可以被其他修改器很容易地变形。当选中"栅格"选项时，栅格线是隐藏边而不是可见边。这主要影响使用"关联"选项指定的材质，或使用晶格修改器的任何对象。

"输出"组选项如下。

面片：产生一个可以折叠到面片对象中的对象。

网格：产生一个可以折叠到网格对象中的对象。

NURBS：产生一个可以折叠到 NURBS 对象中的对象。

生成贴图坐标：将贴图坐标应用到挤出对象中。默认设置为禁用状态。启用此选项时，将独立贴图坐标应用到末端封口中，并在每一封口上放置一个 1×1 的平铺图案。

真实世界贴图大小：控制应用于该对象的纹理贴图材质所使用的缩放方法。缩放值由位于应用材质的"坐标"卷展栏中的"使用真实世界比例"设置控制。默认设置为启用。

生成材质 ID：将不同的材质 ID 指定给挤出对象侧面与封口。侧面 ID 为 3，封口 ID 为 1 和 2。

使用图形 ID：将材质 ID 指定给挤出产生的样条线中的线段，或指定给 NURBS 挤出产生的曲线子对象。

平滑：将平滑应用于挤出图形。

2．车削（Lathe）

车削修改器是绕指定的轴向旋转二维图形来创建 3D 对象，它常用来创建诸如高脚杯、盘子和花瓶等模型。旋转的角度可以是 0°～360°。

下面举例来说明如何使用 Lathe 编辑修改器。

① 在前视图绘制二维图形，见图 6.72。

② 在透视视口选择二维图形，从编辑修改器中选取车削命令，在车削参数面板中选择旋转轴，即可产生三维实体，见图 6.73。

参数设置见图 6.74。

图 6.72　创建二维图形　　图 6.73　"车削"后的三维造型　　图 6.74　"参数"卷展栏

度数：确定对象绕轴旋转多少度（范围为 0°～360°，默认值是 360°）。可以给"度数"设置关键点，来设置车削对象圆环增强的动画。"车削"轴自动将尺寸调整到与要车削图形同样的高度。

焊接内核：通过将旋转轴中的顶点焊接来简化网格。

翻转法线：依赖图形上顶点的方向和旋转方向，旋转对象可能会内部外翻，可选中"翻转法线"复选框来修正它。

分段：在起始点之间，确定在曲面上创建多少插补线段。值越大越平滑，但计算机运算速度越慢。

"封口"组：如果设置的车削对象的"度数"小于 360°，它控制是否在车削对象内部创建封口。

封口始端：封口设置的"度数"小于 360° 的车削对象的始点，并形成闭合图形。

封口末端：封口设置的"度数"小于 360° 的车削对象的终点，并形成闭合图形。

变形：按照创建变形目标所需的可预见且可重复的模式排列封口面。渐进封口可以产生细长的面，而不像栅格封口需要渲染或变形。如果要车削出多个渐进目标，主要使用渐进封口的方法。

栅格：在图形边界上的方形修剪栅格中安排封口面。此方法产生尺寸均匀的曲面，可使用其他修改器容易地将这些曲面变形。

"方向组"：相对对象轴点，设置轴的旋转方向。

X/Y/Z：相对对象轴点，设置轴的旋转方向。

"对齐"组选项如下。

最小/中心/最大：将旋转轴与图形的最小、中心或最大范围对齐。

输出组、生成贴图坐标等选项同挤出命令。

车削修改器堆栈有一个子对象层级"轴"（图 6.75），可以通过移动轴位置，再次调整车削后的 3D 造型。

注：参见案例 6-1 和 6-2，学习车削修改器的使用。

图 6.75　车削修改器堆栈

3. 倒角（Bevel）

倒角命令与挤出命令类似，但倒角的功能更强大。它除了沿着对象的局部坐标系高度方向拉

伸对象外，还可以分 3 个层次调整截面的大小，举例介绍创建过程。

① 在顶视图绘制二维图形，见图 6.76。

② 在透视图选择图形，从编辑修改器中选取倒角命令。

③ 在"倒角值"卷展栏中设置各参数（见图 6.78），从而产生三维实体模型，见图 6.77。

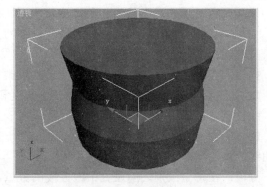

图 6.76　创建二维图形　　　　　图 6.77　"倒角"后的三维造型

参数设置见图 6.79。

图 6.78　参数设置　　　　　　图 6.79　"参数"卷展栏

起始轮廓：设置轮廓从原始图形的偏移距离。非零设置会改变原始图形的大小，正值会使轮廓变大，负值会使轮廓变小。

级别 1：包含两个参数，它们表示起始级别的改变。

高度：设置级别 1 在起始级别之上的距离。

轮廓：设置级别 1 的轮廓到起始轮廓的偏移距离。

级别 2 和级别 3 是可选的并且允许改变倒角量和方向。

级别 2：在级别 1 之后添加一个级别。

高度：设置级别 1 之上的距离。

轮廓：设置级别 2 的轮廓到级别 1 轮廓的偏移距离。

级别 3：在前一级别之后添加一个级别。如果未启用级别 2，级别 3 添加于级别 1 之后。

高度：设置到前一级别之上的距离。

轮廓：设置级别 3 的轮廓到前一级别轮廓的偏移距离。

"封口"组：可以通过"封口"组中的复选框确定倒角对象是否要在一端封口。

始端：用对象的最低局部 Z 值（底部）对末端进行封口。禁用此项后，底部为打开状态。

末端：用对象的最高局部 Z 值（底部）对末端进行封口。禁用此项后，底部不再打开。

"封口类型"组：两个单选按钮设置使用的封口类型。

变形：为变形创建适合的封口曲面。

栅格：在栅格图案中创建封口曲面。封装类型的变形和渲染要比渐进变形封装效果好。

"曲面"组：控制曲面侧面的曲率、平滑度和贴图。

线性侧面：启用此项后，级别之间会沿着一条直线进行分段插补。

曲线侧面：启用此项后，级别之间会沿着一条 Bezier 曲线进行分段插补。对于可见曲率，使用曲线侧面的多个分段。

分段：在每个级别之间设置中级分段的数量。

级间平滑：控制是否将平滑组应用于倒角对象侧面。封口会使用与侧面不同的平滑组。启用此项后，对侧面应用平滑组。侧面显示为弧状。禁用此项后不应用平滑组。侧面显示为平面倒角。

"生成贴图坐标"等选项同挤出命令。

"相交"组：防止从重叠的临近边产生锐角。

倒角操作最适合于弧状图形或图形的角大于 90°。锐角（小于 90°）会产生极化倒角，常常会与邻边重合。

避免线相交：防止轮廓彼此相交。它通过在轮廓中插入额外的顶点并用一条平直的线段覆盖锐角来实现。

4. 倒角剖面（Bevel Profile）

倒角剖面修改器的作用类似于倒角编辑修改器，但是比前者的功能更强大些，它用一个称之为侧面的二维图形定义截面大小，使其变化更加丰富。下面举例介绍创建过程。

① 在顶视图创建一个用于倒角剖面建模的二维图形，并在前视图创建一个用于倒角剖面的路径线，见图 6.80。

图 6.80　二维圆为倒角剖面图形，左边的线为用于倒角剖面的路径

② 在视图中选择用于倒角剖面建模的二维图形，从编辑修改器中选取倒角剖面命令，在命令参数面板中单击"拾取剖面"按钮，在前视图或左视图选择路径，即生成三维实体模型，见图 6.81。参数设置见图 6.82。

图 6.81 "倒角剖面"后三维造型

图 6.82 "参数"卷展栏

拾取剖面：选中一个图形或 NURBS 曲线来用于剖面路径。

生成贴图坐标：指定 UV 坐标。

真实世界贴图大小：控制应用于该对象的纹理贴图材质所使用的缩放方法。缩放值由位于应用材质的"坐标"卷展栏中的"使用真实世界比例"设置控制。默认设置为启用。

"封口"组选项如下。

始端：对挤出图形的底部进行封口。

末端：对挤出图形的顶部进行封口。

"封口类型"组选项如下。

变形：选中一个确定性的封口方法，它为对象间的变形提供相等数量的顶点。

栅格：创建更适合封口变形的栅格封口。

"相交"组选项如下。

避免线相交：防止倒角曲面自相交。

分离：设定侧面为防止相交而分开的距离。

6.4 放样建模

放样（Lofts）对象是指使一个截面沿着一个路径伸展创建三维实体的方法。从两个或多个现有样条线对象中创建放样对象，这些样条线之一会作为路径，其余的样条线会作为放样对象的横截面或图形。用做放样的截面可以是多个，但用做放样对象的路径只能有一条，它可以是封闭的，也可以是不封闭的。沿着路径放样图形时，3ds Max 会在图形之间生成曲面。

1．放样的相关术语

路径（Path）：用于放样的线，指定放样的厚度或高度。

横截面（Section）：用于放样的截面，是三维实体剖切面的形状，可以为任意数量的横截面图形。

2．放样对象的方法

① 在"创建"命令面板选择"图形"选项，单击"圆"工具，在顶视图创建圆图形，见图 6.83。

② 再选择"线"工具，在前视图中任意创建一条曲线作为放样路径，见图 6.84。

图 6.83　创建圆形

图 6.84　创建放样路径

③ 选择圆对象，从"创建"面板的"几何体"下拉列表框中选择"复合对象"选项，激活"放样"命令，见图 6.85。

④ 在"放样"命令参数面板中，单击"获取路径"按钮，在前视图中选择图 6.84 中的曲线，见图 6.86。

图 6.85　选择"放样"命令

图 6.86　选择放样路径

⑤ 放样后的三维造型见图 6.87。

在应用放样命令之前可以先选择放样路径，也可以选择放样图形。如果先选择路径，则在"放样"命令参数面板中单击"获取图形"以生成三维实体。如果先选择截面图形，则在"放样"命令参数面板中单击"获取路径"以生成三维实体。当先选择了路径时，获取的截面图形将被移动到路径上，使它的局部坐标 Z 轴与路径的起点相切。如果先选择了截面图形，将移动路径使它的切线与截面图形局部坐标 Z 轴对齐。

图 6.87　放样获得的三维造型

当仅有一个放样图形时，截面图形将沿着整个路径扫描，并填满这个图形。当给放样对象增加其他截面图形时，只要指定截面图形在路径上的位置，可使一条路径放样多个图形。下面举例说明增加截面进行放样的方法。

① 选择"圆"工具在顶视图创建一个圆图形，再选择"多边形"工具在顶视图创建一个多边形，见图 6.88。

② 在前视图创建一条线作为放样路径，见图 6.89。

图 6.88 圆形与多边形　　　　　　图 6.89 创建放样路径

③ 选中放样路径，激活"放样"命令，在命令参数面板中单击"获取图形"，在顶视图中单击圆形，见图 6.90。

图 6.90 在视图中单击放样图形

④ 放样后获得一个三维实体，见图 6.91。再添加第二个放样截面，首先在"路径参数"卷展栏中将"路径"设置为 100，见图 6.92，此时路径上的黄色"×"标记从原先的地面位置跳转到顶端位置，见图 6.93。

图 6.91 放样所得三维实体　　　　图 6.92 设置"路径参数"

⑤ 再激活"获取图形"按钮，在视图中单击第二个放样截面即前面创建的多边形，获得的三维造型见图 6.94。

当给一条路径同时放样多个截面图形时，重要的是指定截面图形在路径上的位置。这主要是通过"路径参数"卷展栏来进行设置的，见图 6.95。此卷展栏中参数含义如下。

图 6.93 放样路径上的"×"标记位置变化

图 6.94 添加截面后放样所获得造型

图 6.95 "路径参数"卷展栏

路径：通过输入值或单击微调按钮来设置截面图形在路径上的位置。有 3 种方法可以指定截面图形在路径上的位置。

- 百分比（Percentage）：用路径的百分比来指定横截面的位置。例如 0 值为路径线段起始点位置，100 值为路径线段尾点位置，50 值为路径线段正中间位置。在视图中，放样路径上以黄色"×"符号标记数值所在位置，以下两种方式同理。
- 距离（Distance）：用从路径开始的绝对距离来指定横截面的位置。
- 路径的步数（Path Steps）：用表示路径样条线的节点和步数来指定位置。

捕捉：用于设置沿着路径图形之间的恒定距离，该捕捉值依赖于所选择的测量方法。更改测量方法也会更改捕捉值以保持捕捉间距不变。

启用：当启用"启用"选项时，"捕捉"处于活动状态。默认设置为禁用状态。

拾取图形：将路径上的所有图形设置为当前级别。当在路径上拾取一个图形时，将禁用"捕捉"，且路径设置为拾取图形的级别，会出现黄色的×。"拾取图形"仅在修改面板中可用。

上一个图形：从路径级别的当前位置上沿路径跳至上一个图形。黄色×出现在当前级别上。单击此按钮可以禁用"捕捉"。

下一个图形：从路径层级的当前位置上沿路径跳至下一个图形上。黄色×出现在当前级别上。单击此按钮可以禁用"捕捉"。

在创建放样对象的时候，还可以设置表皮参数。可以通过设置表皮参数调整放样的如下几个方面。

- 可以指定放样对象顶和底是否封闭。
- 使用截面步数设置放样对象截面图形节点之间的网格密度。

- 使用路径的步数设置放样对象沿着路径方向截面图形之间的网格密度。
- 在两个截面图形之间的默认插值设置是光滑的，也可以将插值设置为 Linear。

3．放样对象的变形

进入"放样"命令的"修改"面板，会比"放样"命令的"创建"面板多出一个"变形"卷展栏，打开此卷展栏，包含"缩放"、"扭曲"、"倾斜"、"倒角"和"拟合"五个编辑按钮（见图 6.96）。激活变形按钮右侧的灯泡形图标按钮，即呈黄色高亮显示状态表示应用此变形效果，当关闭此按钮的黄色显示状态则表示不应用此变形效果。而这五个变形效果可以任意选择、同时应用。单击每个变形按钮都可以弹出其变形对话框，对话框中的参数显示方式和含义以及使用方式都是相通的。对话框中水平红线代表放样物体的路径，直线的左端表示路径线的起始顶点，右端表示路径线的末尾顶点。标尺上的数字都是代表百分比，水平方向的数值以百分比表示路径线的长度，左方标尺的数值代表变形的百分比，见图 6.97。例如缩放变形对话框中，正值 100 表示原比例大小，0 值表示缩小到 0。

图 6.96　"变形"卷展栏　　　　图 6.97　单击"缩放"按钮弹出"缩放变形"对话框

单击"缩放"按钮弹出"缩放变形"对话框（见图 6.97），对话框中最上部是工具栏，工具图标的含义如下。

均衡：用于锁定 *XY* 轴。

显示 *X* 轴：用于控制 *X* 轴的缩放变形。

显示 *Y* 轴：用于控制 *Y* 轴的缩放变形。

显示 *XY* 轴：用于控制 *XY* 轴的缩放变形。

交换变形曲线：用于交换 *X*、*Y* 轴的控制线。

移动控制点：用于移动控制点。单击图标按钮右下角的小三角，下拉列表中 用于垂直移动更改变形的量，而不更改位置；用于水平移动更改变形的位置，而不更改量。

缩放控制点：用于上下缩放控制点。

插入控制点：用于在控制线上插入角点。单击图标按钮右下角的小三角，下拉列表中 用于插入 Bezier 点。

删除控制点：用于删除控制点。

重置曲线：用于复位控制线状态。

对话框的右下区是视图控制区，各功能按钮含义如下。

平移：用于推移编辑窗的显示部位。

最大化显示：用于显示编辑窗中的全部设置曲线。

水平方向最大化显示：用于更改沿路径长度进行的视图放大值，使整个路径区域在对话框中可见。

垂直方向最大化显示：用于更改沿变形值进行的视图放大值，使整个变形区域在对话框中可见。

水平缩放：更改沿路径长度进行的放大值。

垂直缩放：更改沿变形值进行的放大值。

缩放：更改沿路径长度和变形值进行的放大值，保持曲线纵横比。

缩放区域：在变形栅格中拖动区域。区域会相应放大，以填充变形对话框。

视图控制区左边的字段含义如下。

"控制点"字段：变形对话框底部有两个编辑字段。如果选择了一个控制点，这些字段将显示该控制点的路径位置和变形量。

控制点位置：左侧字段，以路径总长度百分比的形式显示放样路径上的控制点的位置。

控制点量：右侧字段，显示控制点的变形值。

下面举例说明"缩放变形"的操作方法。

① 在新建场景中创建较为简单的放样图形和路径，将其进行放样操作，见图6.98。

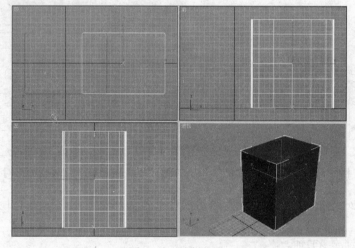

图6.98　放样操作

② 进入"放样"修改面板，打开"变形"卷展栏，单击"缩放"按钮，弹出"缩放变形"对话框，见图6.99。

图6.99　单击"缩放"按钮弹出"缩放变形"对话框

③ 单击　插入角点按钮，指针移动到对话框中红色的路径线上变成"+"字，单击即可插入角点，见图6.100。

图 6.100　插入角点

④ 单击"移动控制点"按钮 ⊕，移动红色路径线上的插入角点，可得到图 6.101 所示的三维造型。

图 6.101　移动角点所得缩放变形后的三维造型

⑤ 单击 按钮，插入 Bezier 点，其插入方法同插入角点。Bezier 点与角点的区别是 Bezier 点具有切线控制柄，见图 6.102。

图 6.102　插入 Bezier 点

⑥ 单击"移动控制点"按钮 ⊕，移动插入的 Bezier 点，移动 Bezier 点的同时，调整 Bezier 点的切线控制柄，路径线呈曲线变形（图 6.103），此时三维实体的插入点位置也呈曲线变形，见图 6.104。

"扭曲变形"用于将路径上的截面以路径为轴线做不同角度的扭曲。单击"扭曲"按钮弹出"扭曲变形"对话框，对话框中的图标按钮同"缩放变形"对话框，这里不再赘述。下面举例说明"扭曲变形"的操作方法。

① 依然使用"缩放变形"中的放样对象，关闭"缩放变形"效果，恢复放样对象的原始状态。

② 单击"扭曲"按钮，弹出"扭曲变形"对话框，见图 6.105。

图 6.103　调整 Bezier 点　　　　　　　　　图 6.104　三维实体的变形状态

图 6.105　单击"扭曲"按钮弹出"扭曲变形"对话框

③ 单击"移动控制点"按钮 ⊹，移动水平标尺 100 位置的顶点，可得到图 6.106 所示的三维造型。在垂直方向向正值方向移动时，顶点位置呈逆时针方向扭曲；向负值方向移动时，顶点位置呈顺时针方向扭曲。

图 6.106　扭曲变形后的三维造型

"倾斜变形"用于将路径上的截面绕 X 或 Y 轴旋转。单击"倾斜"按钮弹出"倾斜变形"对话框，下面举例说明"倾斜变形"的操作方法。

① 依然使用"扭曲变形"中的放样对象，关闭"扭曲变形"效果，恢复放样对象的原始状态。

② 单击"倾斜"按钮，弹出"倾斜变形"对话框，见图 6.107。

③ 单击"移动控制点"按钮 ⊹，移动水平标尺 100 位置的顶点，可得到图 6.108 所示的三维造型。在垂直方向向正值方向移动时，顶点位置围绕图形正轴方向逆时针倾斜图形；向负值方向移动时，顶点位置围绕图形正轴方向顺时针倾斜图形。

图 6.107 单击"倾斜"按钮弹出"倾斜变形"对话框

图 6.108 倾斜变形后的三维造型

倒角变形：在真实世界中碰到的每一个对象几乎都有倒角，这是因为制作一个非常尖的边很困难且耗时间。要创建的大多数对象都具有已切角化、倒角或减缓的边，使用"倒角"变形便可以模拟这些效果。单击"倒角"按钮弹出"倒角变形"对话框，下面举例说明"倒角变形"的操作方法。

① 依然使用"倾斜变形"中的放样对象，关闭"倾斜变形"效果，恢复放样对象的原始状态。

② 单击"倒角"按钮，弹出"倒角变形"对话框，见图 6.109。

图 6.109 单击"倒角"按钮弹出"倒角变形"对话框

③ 单击"移动控制点"按钮 ⊕，移动水平标尺 100 位置的顶点，可得到图 6.110 所示的三维造型。

在"倒角变形"对话框中最上部的工具栏中，最后一个图标按钮提供了倒角的类型，即 ⟋ 法线、 ᶜᵁᴮ 自适应线性和 ᴸᴵᴺ 自适应立方三种类型的倒角。

使用法线倒角：倒角图形平行于原始图形，而不论图形交叉而成的角如何。倾斜与过多的倒角量组合的交叉而成的角只会在交叉而成的角处泛光化。

图 6.110 倒角变形后的三维造型

自适应倒角将改变基于交叉而成的角的倒角图形的长度。自适应线性将采用线性方式改变"长度到角度"。自适应立方在倾斜角上改变的角度比在小角度上的大，从而生成各种不同的微妙效果。自适应倒角的两种形式将导致倒角边的不平行，而且由于在交叉而成的角处泛光化，所以这两种形式可能很少生成有效的倒角。

要查看三种类型倒角的区别之处，可沿着直路径放样星形图形，并应用倒角。当在这三种类型的倒角之间进行切换时，会在倒角轮廓中看到该区别之处。改变星形半径，以检查倒角以及小而尖的交叉而成的角。

"拟合变形"是指使用两条"拟合"曲线来定义对象的顶部和侧剖面，通过绘制放样对象的剖面来生成放样对象。拟合图形实际上是缩放边界，当横截面图形沿着路径移动时，缩放 X 轴可以拟合 X 轴和图形的边界，而缩放 Y 轴可以拟合 Y 轴和图形的边界。单击"拟合"按钮弹出"拟合变形"对话框，下面举例说明"拟合变形"的操作方法。

① 依然使用"倒角变形"中的放样对象，关闭"倒角变形"效果，恢复放样对象的原始状态。

② 在前视图中创建一个二维图形圆形，见图 6.111。

图 6.111 创建二维图形圆形

③ 激活放样对象，进入"修改"面板，单击"拟合"按钮，弹出"拟合变形"对话框，见图 6.112。

④ 此对话框中没有红色路径线，单击"获取图形"按钮，在前视图中获取二维图形圆形，再单击对话框中视图控制区的"最大化显示所有物体"按钮，见图 6.113。

图 6.112 单击"拟合"按钮跳出"拟合变形"对话框

图 6.113 拟合变形后的三维造型

⑤ 选取对话框中圆形上的点，或在圆形上插入新点，移动控制点，再次调整三维实体造型，见图 6.114。

图 6.114 再次变形后的三维造型

4．编辑放样图形和路径

在"放样"命令修改面板中，打开修改器堆栈中"Loft"命令前的"＋"，显示放样命令的两个子层级：图形和路径。单击之，可分别打开"图形"命令和"路径"命令卷展栏（见图 6.115）。"路径"命令卷展栏使用"输出"命令可以制作放样路径的副本或实例。

"图形"命令卷展栏通过各参数沿着放样路径对齐和比较图形。下面介绍各参数含义。

路径级别：调整图形在路径上的位置。

比较：显示"比较"对话框，在此可以比较任何数量的横截面图形。

图 6.115 "图形命令"和"路径命令"卷展栏

191

重置：撤销使用"选择并旋转"或"选择并缩放"执行的图形旋转和缩放。

删除：从放样对象中删除图形。

"对齐"组：使用该组中的六个按钮可针对路径对齐选定图形。从创建图形的视口向下看图形，方向沿着 X 轴从左到右，沿着 Y 轴从上到下。可以针对位置将这些按钮组合使用，如角对齐。操作可以累加，即可以同时使用"底部"和"左侧"在左下方区域中放置图形。

- 居中：基于图形的边界框，使图形在路径上居中。
- 默认：将图形返回到初次放置在放样路径上的位置。使用"获取图形"时，将放置图形，以便路径通过其轴点。这并不总是与图形的中心相同。因此，单击"居中"和单击"默认"的效果并不相同。
- 左：将图形的左边缘与路径对齐。
- 右：将图形的右边缘与路径对齐。
- 顶：将图形的上边缘与路径对齐。
- 底：将图形的下边缘与路径对齐。

"输出"组的选项如下。

输出：将图形作为独立的对象放置到场景中。

当进入"放样"命令的子层级时，修改器堆栈中"放样"命令的下方会出现放样原始对象名称，单击之，即可进入原始对象的基本修改状态，利用变换工具修改对象或调节对象的基本参数改变其大小，都会直接影响放样结果。见图 6.116，放样图形为圆形，路径为开放曲线，放样后进入修改面板，打开"图形"子对象，堆栈中出现"Circle"字样，单击"Circle"，进入放样图形的原始参数状态，调节圆形的半径参数值，放样结果同时跟着改变。或者使用旋转变换工具旋转圆形，放样结果同样跟着变化。修改路径的方式与图形相同，不再赘述。

注：参见案例 6-3 和 6-4，学习"放样"命令的使用。

（a）单击进入"放样"图形子层级

（b）单击"Circle"进入放样图形的原始参数状态，调节圆形的半径参数值，放样结果同时跟着改变

图 6.116　编辑放样图形和路径

（c）使用旋转变换工具旋转圆形，放样结果同样跟着变化

图 6.116　编辑放样图形和路径（续）

案例 6-1　使用车削修改器创建红酒杯

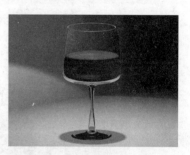

红酒杯效果见图 6-117。

① 新建场景，在"创建"命令面板中单击"图形"按钮，选择"线"工具，在前视图中绘制如图 6.118 所示的二维线。

② 选中创建的线，在"修改"命令面板中单击"车削"命令，进入其属性面板，在"参数"卷展栏中的"方向"栏下，单击"Y"按钮及"最大"按钮，产生一旋转实体，见图 6.119。

图 6-117　红酒杯效果图

图 6.118　创建线

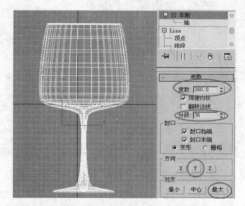

图 6.119　应用车削命令

③ 应用"网格平滑"将酒杯造型平滑，参数设置见图 6.120。

图 6.120　平滑对象

④ 同样使用上述方法，在前视图中绘制线作为杯中酒的轮廓线（见图6.121），应用"车削"命令旋转生成水的实体，见图6.122。

图 6.121　创建线

图 6.122　应用车削命令旋转生成水的实体造型

⑤ 将水的实体造型移动到酒杯的中央，调整合适的位置，见图6.123。

⑥ 给场景增加一个桌面，用绘制线的方法在左视图中绘制一条线，协调它与酒杯的位置，使用"挤出"命令生成一个三维面，见图6.124。

图 6.123　调整水与杯子的位置

图 6.124　创建桌面

⑦ 最后给场景设置灯光，给酒杯和酒设置材质，调整渲染角度得到图6.117所示的最终效果。

案例 6-2　使用车削修改器创建煤油灯

煤油灯效果见图6.125。

① 新建场景，在"创建"命令面板中单击"图形"按钮，选择"线"工具，在前视图中绘制如图6.126所示的二维线作为灯座的轮廓线，灯座头部位放大图见图6.127。

② 选中刚创建的线，在"修改"命令面板中单击"车削"命令，进入其属性面板，在"参数"卷展栏中的"方向"组中，单击"Y"按钮及"最小"按钮，产生一旋转实体，见图6.128。

图 6.125 煤油灯效果图

图 6.126 创建线

图 6.127 灯座头部位放大图

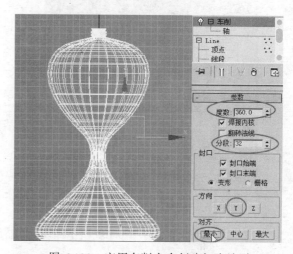

图 6.128 应用车削命令创建灯座造型

③ 同样使用上述方法，在前视图中绘制二维线作为灯罩的轮廓线（见图 6.129），应用"车削"命令旋转灯罩造型，见图 6.130。从"车削"修改器堆栈中打开子对象层级"轴"，移动轴位置再次调整灯罩造型，使其大小与灯座成比例，见图 6.131。

图 6.129 创建线

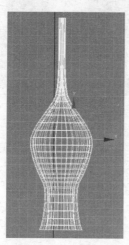

图 6.130 应用车削命令旋转生成灯罩造型

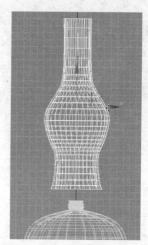

图 6.131 调整灯罩大小

图 6.132　创建圆柱体

④ 此时开始创建灯芯座，即连接灯罩与灯座之间的造型。在顶视图创建圆柱体作为基体，设置高度段数为10，见图 6.132。

⑤ 右键单击圆柱体，在弹出的菜单中选择"转换为可编辑多边形"命令，进入"顶点"层级。打开"软选择"，框选顶层圆周一圈的所有点，调整软选择影响范围，见图 6.133。激活缩放工具，收缩选中点，见图 6.134。

注：使用鼠标直接拖动进行收缩，其缩放工具激活区域一定为中心的黄色区域，即使对象长、宽、高三个方向共同均匀缩放。

图 6.133　打开"软选择"状态

图 6.134　收缩点

⑥ 关闭"软选择"，选择图 6.135 所示圆周点，缩放其大小，并框选圆周点移动其位置，见图 6.136。

图 6.135　缩放点的大小

图 6.136　移动点的位置

⑦ 同理使用上面对圆周点的缩放、移动修改方法，继续编辑下层圆周上的点。当高度段数不够时，可使用"切面平面"命令增加高度段数，最终呈现如图 6.137 所示造型。

⑧ 退出"可编辑多边形"修改器，单击"网格平滑"，平滑此对象，见图 6.138。

⑨ 移动灯芯座位置，使灯座、灯罩和灯芯座在 Z 轴中心对称，并调整它们之间的距离，见图 6.139。

⑩ 再从"创建"命令面板中单击"图形"按钮，选择"线"工具，在左视图中绘制如图 6.140 所示的二维线作为灯芯座支手的轮廓线。

图 6.137 最终编辑状态

图 6.138 平滑对象

图 6.139 调整灯座、灯罩和灯芯座位置

图 6.140 创建线

⑪ 在"修改"命令面板中单击"挤出"命令，在"参数"卷展栏中设置挤出数值，获得如图 6.141 所示三维实体造型。复制并旋转其实体，并将其移动到灯芯座上，得到如图 6.142 所示造型。

图 6.141 "挤出"所得造型

图 6.142 复制并旋转造型，并移动至灯芯座

⑫ 煤油灯的模型创建完成，见图 6.143。最后给场景创建地面，设置场景灯光，给对象附材质，渲染得到最终效果，见图 6.125。

案例 6-3 使用放样命令创建水果

水果效果见图 6.144。

图 6.143　煤油灯建模

图 6.144　水果效果图

① 新建场景，在"创建"命令面板中单击"图形"按钮，选择"线"工具，在顶视图中创建截面图形，并在前视图创建放样路径，见图 6.145。

图 6.145　创建截面图形和放样路径

② 选中截面图形，从"创建"面板的"几何体"下拉列表框中选择"复合对象"选项，激活"放样"命令，在命令参数面板中单击"获取路径"，在前视图中单击路径，获得如图 6.146 所示造型。

图 6.146　放样所得造型

③ 进入"放样"修改面板，打开"变形"卷展栏，单击"缩放"按钮，弹出"缩放变形"对话框，调整曲线，见图 6.147。

图 6.147　在"缩放变形"对话框中调整曲线

④ 调整曲线后得到图 6.148 所示造型。再应用"弯曲"命令，获得如图 6.149 所示造型。

图 6.148　调整曲线后所得造型

图 6.149　应用"弯曲"命令

⑤ 复制此造型，参数设置见图 6.150。

⑥ 应用移动、旋转等命令，布置水果位置，见图 6.151。

图 6.150　复制对象

图 6.151　布置场景中水果位置

⑦ 最后创建场景地面，设置场景灯光，给对象附材质，渲染得到最终效果，见图 6.144。

案例 6-4　使用车削和放样命令创建冰激凌

冰激凌效果见图 6.152。

① 首先创建冰激凌桶造型。在新建场景中，单击"创建"命令面板中的"图形"按钮，选择"线"工具，在前视图中创建轮廓线，见图 6.153。

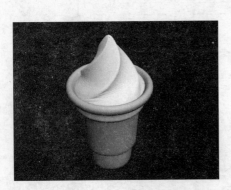

图 6.152　冰激凌效果图　　　　　　　　图 6.153　创建轮廓线

② 选中轮廓线，在"修改"命令面板中单击"车削"命令，进入其属性面板，在"参数"卷展栏中的"方向"栏下，单击"Y"按钮及"最大"按钮，产生一旋转实体，见图 6.154。

③ 再进入"创建"面板，选择"图形"按钮，单击"圆"工具，在顶视图中绘制一个圆形。再单击"矩形"按钮，在顶视图中绘制一倒角正方形，并调整两个图形之间的位置，见图 6.155。

图 6.154　车削所得造型　　　　　　　　图 6.155　创建圆和倒角正方形

④ 在前视图创建放样路径线，见图 6.156。

⑤ 选中放样路径线，从"创建"面板的"几何体"下拉列表中选择"复合对象"选项，激活"放样"命令，在"创建方法"卷展栏中单击"获取图形"按钮，在视图中选择圆，放样所得三维实体造型，见图 6.157。

⑥ 进入"放样"修改面板，打开"路径参数"卷展栏，设置"路径"值为 30，并再次单击"获取图形"按钮，在视图中选择倒角正方形，得到放样实体，见图 6.158。

⑦ 打开"变形"卷展栏，单击"缩放"按钮，弹出"缩放变形"对话框，调整缩放曲线（见图 6.159），得到冰激凌的雏形造型，见图 6.160。

图 6.156　创建放样路径线

图 6.157　放样所得实体造型

图 6.158　再次放样所得实体

图 6.159　调整缩放曲线

⑧ 再单击"扭曲"按钮，弹出"扭曲变形"对话框，调整扭曲曲线（见图 6.161），得到冰激凌扭曲的效果，见图 6.162。

图 6.160　调整后的造型　　图 6.161　单击"扭曲"按钮，弹出"扭曲变形"对话框，调整扭曲曲线

⑨ 应用"网格平滑"命令于对象，并调整冰激凌桶和冰激凌之间的位置，完成建模，见图 6.163。最后给对象附材质，渲染得到最终效果，见图 6.152。

图 6.162　调整后的造型

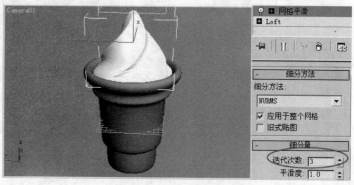

图 6.163　平滑对象

案例 6-5　螺丝刀

螺丝刀效果见图 6.164。

① 新建场景，在"创建"命令面板中单击"图形"按钮，选择"线"工具，在前视图中绘制如图 6.165 所示的二维线，作为螺丝刀柄的轮廓线。

② 选中刚创建的线，在"修改"命令面板中单击"车削"命令，进入其属性面板，在"参数"卷展栏中的"方向"栏下，单击"X"按钮及"最大"按钮，产生一旋转实体。此时打开"车削"命令的子层级"轴"，向下移动轴位置得到如图 6.166 所示的三维实体造型。

图 6.164　螺丝刀效果图

图 6.165　螺丝刀柄的轮廓线

图 6.166　应用车削命令旋转生成的三维造型

③ 修改"车削"命令的参数，见图 6.167。

④ 接下来使用"布尔"命令制作螺丝刀柄上的凹槽。创建一个圆柱体，修改边数为 6，使其成为六棱柱（见图 6.168）。使用"阵列"命令使其绕螺丝刀柄一周旋转复制 6 个六棱柱，在使用"阵列"命令前要将六棱柱轴心点移动到手柄的中心（见图 6.169），并退出"仅影响轴"命令，在左视图应用"阵列"命令（见图 6.170），得到如图 6.171 所示效果。

图 6.167　设置"车削"命令参数

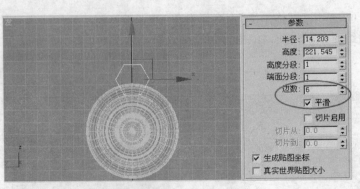

图 6.168　创建六棱柱

图 6.169　移动轴心

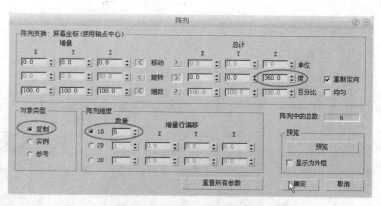

图 6.170　设置"阵列"命令参数

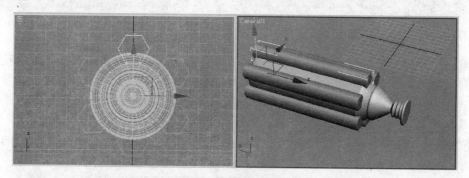

图 6.171　阵列效果

注：由于后面要将六个六棱柱合并为一个对象，因此"阵列"命令中"对象类型"应选择"复制"或"参考"，才可应用"编辑网格"修改器中的"附加"命令。

⑤ 选中一个六棱柱，应用"编辑网格"修改器，单击"附加"命令，将这 6 个六棱柱结合为一个物体，见图 6.172。

图 6.172　"附加"对象

⑥ 用螺丝刀柄部分减去这 6 个物体。先选中螺丝刀柄，单击"创建"命令面板中的"几何体"，选择"复合对象"选项，在复合对象的"对象类型"中选择"布尔"命令。在"拾取布尔"卷展栏中选择"差集（A-B）"操作，再选择对象 B 的复制方法为"实例"，激活"拾取操作对象 B"按钮（见图 6.173），在视口中单击六棱柱，完成布尔运算。选中六棱柱将其隐藏，得到如图 6.174所示的造型。

图 6.173　设置"布尔"命令参数　　　　　　　　图 6.174　布尔运算结果

注：应用"车削"命令得到的三维实体，在使用"布尔"命令减去其他三维物体时会出现空洞现象，即减后的物体是一个面片，被减的地方留下一个破面。这是因为"车削"得到的三维实体并不是一个实体，解决方法是在绘制车削轮廓线时把起始点和终点在轴向上对齐，并在车削后将参数卷展栏中的"焊接内核"启用。

⑦ 下面创建刀杆和刀头部分。创建一个圆柱体作为刀杆的基本体，移动其到合适的位置并使其与刀柄中心对称，见图6.175。

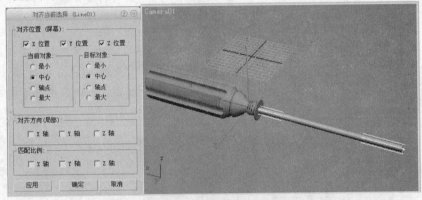

图 6.175　刀杆和刀柄中心对称

⑧ 修改刀头的造型。先建立一个长方体，设置适当的长、宽、高，再镜像出另一个（见图6.176），将它们移动到图6.177所示的位置。再用刀杆对两个方形进行布尔的减运算，和前面做手柄时的布尔方法一样，得到图6.178所示的造型。

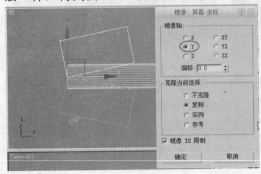

图 6.176　镜像长方体　　　　　　　　　　图 6.177　移动长方体位置

⑨ 观察刀头形状，仍须修改。先将刀柄塌陷成可编辑网格对象，进入点层级，移动刀头位置点修改其造型，得到图 6.179 所示形状。

图 6.178　刀头造型

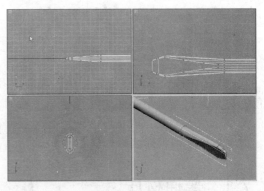

图 6.179　修改刀头造型

⑩ 螺丝刀造型创建完成，见图 6.180。最后给场景设置灯光，给螺丝刀设置材质，调整渲染角度得到最终效果，见图 6.164。

图 6.180　螺丝刀造型

第7章 材质与贴图

3ds Max 在计算渲染过程中物体的表面或者阴影效果的时候会考虑很多因素,其中包括物体的颜色、应用的材质类型、阴影的类型、材质的构成、贴图的类型和贴图所使用的坐标系,以及灯光的类型、灯光参数和渲染器的使用等因素。在本章中将介绍与材质和贴图相关的基本理论,以及如何来使用贴图材质编辑器。

7.1 普通材质

7.1.1 材质编辑器介绍

材质编辑器是一个单独的应用程序,可以通过以下 3 种方法进入材质编辑器。
- 从主工具栏中单击材质编辑器(Material Editor)按钮 **::**。
- 在菜单中选择"渲染"→"材质编辑器"命令。
- 使用快捷键 M 键。

材质编辑器对话框由以下 5 部分组成:菜单栏,材质样本窗,材质编辑器工具栏,材质类型和名称区,材质参数区,见图 7.1。

在将材质应用给对象之前,可以在材质样本窗区域看到该材质的效果。在默认情况下,工作区中显示 24 个样本窗中的 6 个。通过滚动样本窗工作区、使用样本窗侧面和底部的滑块和增加可见窗口的个数,可以查看其他样本窗。滚动和使用样本窗滚动条的方法和 Windows 的对话框使用方法一样,这里不再赘述,下面介绍如何显示多个材质窗口。

如果需要看到其余示例窗,可以通过设置,使它们显示 5×3 或 6×4 个示例窗。可以使用下列两种方法进行设置。

① 在激活的样本窗区域单击右键,将显示快捷菜单,从中选择样本窗的个数,见图 7.2。

② 通过选择工具栏侧面的 ▣ 按钮或者材质编辑器上的"选项"菜单来设置示例窗。单击 ▣ 按钮,显示"材质编辑器选项"对话框,可以在"示例窗数目"组中改变设置,见图 7.3。

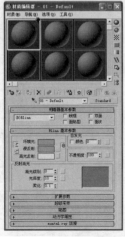
图 7.1 材质编辑器

图 7.2 样本窗

图 7.3 "材质编辑器选项"对话框

虽然3×2设置的示例窗提供了较大的显示区域,但仍然可以将示例窗设成更大的窗口。3ds Max允许将某一个示例窗放大到任何大小。双击激活示例窗,可以放大它或使用右键菜单来放大它,出现如图7.4所示的大窗口,可以用鼠标拖曳对话框的一角来调整示例窗的大小。

在样本窗中也提供材质的可视化表示法,来表明材质编辑器中每个材质的状态。场景越复杂,这些指示器就越重要。当给场景中的对象指定材质后,示例窗的角显示出白色或灰色的三角形。这些三角形表示该材质被当前场景使用。如果三角是白色的,指明该材质为"热"材质,表明材质被指定给场景中当前选择的对象。如果三角是灰色的,指明该材质为"暖"材质,表明该材质已经被指定给场景中的一个对象,但不是当前选择的对象。如果示例窗没有出现任何三角标记,那就表明这个材质未被指定给任何一个对象,通常称它们为"冷"材质。

图7.5中左上角示例窗的边界变成白色并有白色三角,表示它为激活的材质并指定给场景中当前选择的对象,中间示例窗角上有灰色的三角形表示该材质已被指定给场景中的一个对象。其他材质的角上没有三角形,这表明这些材质没有指定给场景中的任何对象。

图7.4 大窗口

图7.5 样本窗效果

所有定制的设置都可从样本窗右边的工具栏访问。右边的工具栏包括下列工具。

- 采样类型:允许改变样本窗中样本材质形式,有球形、圆柱、正方体。在材质编辑器的右边工具栏中,单击 按钮,可弹出 选项。
- 背光:显示材质受背光照射的样子。
- 背景:允许打开样本窗的背景。对于透明的材质特别有用。
- 采样 UV 平铺:允许改变编辑器中材质的重复次数而不影响应用于对象的重复次数。
- 视频颜色检查:检查无效的视频颜色。
- 生成预览:制作动画材质的预览效果。
- 选项:用于样本窗的各项设置。
- 按材质选择:使用选择对话框来选择场景中的对象。
- 材质/贴图导航器:允许查看组织好的层级中的材质的层次。

当材质设置好之后,可通过样本窗下边的工具栏做相应的动作,它包括下列工具。

- 获取材质:用于打开材质/贴图浏览器对话框,可以进行材质和贴图的选择。
- 将材质指定给选定对象:将当前样本窗中的材质指定给当前选择的对象。
- 重置贴图/材质为默认设置:把当前样本窗的编辑项目重新设置为默认设置。
- 放入库:把当前材质保存到材质库中。
- 材质 ID 通道:通过 ID 通道,可以为材质指定特殊的效果。
- 在视口中显示标准贴图:在贴图层级中单击该按钮,可以在场景中显示出该材质的贴图效果。
- 显示最终效果:针对多个层级嵌套的材质,在子层级中单击此按钮,将始终显示最终效果,否则只显示当前层级的效果。

- 🔼转到父对象：向上移动一个材质层级，只在复合材质的子层级中有效。
- ➡转到下一个同级项：如果处在一个材质的子材质层中并且有其他子材质时，此按钮有效，可快速跳转到另一个同级子材质。
- 🔧从对象拾取材质：可以从场景中的一个对象选择材质。
- `01- Default` `Map #1` 名称：显示材质或贴图的名称。默认材质名是"01－Default"，依此类推，数字变化反映材质的示例窗。贴图命名为"Map #1"等，依此类推。可以编辑此样本窗中材质的名称。还可以编辑以贴图或材质层次较低层级指定的贴图和子材质的名称。
- `Standard` 材质/贴图浏览器：选择要使用的材质类型或贴图类型。

7.1.2 标准材质参数设置

1. "明暗器基本参数"卷展栏

"明暗器基本参数"卷展栏可用于选择要用于标准材质的明暗器类型。附加的控件可以影响材质的显示方式，见图7.6。

图7.6 "明暗器基本参数"卷展栏

明暗器有 7 种，一部分根据其作用命名，一部分以它们的创建者命名。以下是基本的材质明暗器。

- 各向异性：适用于椭圆形表面，这种情况有"各向异性"高光。如果为头发、玻璃或磨砂金属建模，这些高光很有用。
- Blinn：适用于圆形物体，这种情况的高光要比 Phong 着色柔和，一般为默认设置。
- 金属：适用于金属表面。
- 多层：适用于比各向异性更复杂的高光。
- Oren-Nayar-Blinn：适用于无光表面（如纤维或泥土表面）。
- Phong：适用于具有强度很高的、圆形高光的表面。
- Strauss：适用于金属和非金属表面。
- 半透明：与 Blinn 着色类似，"半透明"明暗器也可用于指定半透明，这种情况下的光线穿过材质时会散开。

在基本参数设定的情况下，还有如下几个基本参数可以设置。

- 线框：以线框模式渲染材质，可以在扩展参数上设置线框的大小。
- 双面：使材质成为双面，常用于透明材质类型，可以渲染出法线和法线反向的所有面。
- 面贴图：将材质应用到几何体的各面。如果材质是贴图材质，则不需要贴图坐标。贴图会自动应用到对象的每一面。
- 面状：渲染表面的每一面，不进行平滑处理。

2. "基本参数"卷展栏（标准材质）

标准材质的"基本参数"卷展栏包含一些控件，用来设置材质的颜色、反光度、透明度等，并指定用于材质各种组件的贴图，见图7.7。

- 环境光：控制环境光颜色。环境光颜色是位于阴影中的颜色（间接灯光）。
- 漫反射：控制漫反射颜色。漫反射颜色是位于直射光中的颜色。
- 高光反射：控制高光反射颜色。高光反射颜色是发光物体高亮显示的颜色。可以在"反射高光"组中控制高光的大小和形状，见图7.8。

图 7.7 "Blinn 基本参数"卷展栏

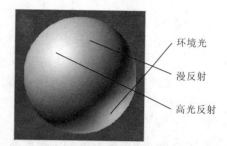

图 7.8 基本材质

单击"环境光"和"漫反射"之间或"漫反射"与"高光反射"之间的锁定按钮，可以锁定这两个颜色组件。锁定后，位于上方的颜色替代下面的颜色。也就是说，"环境光"替代"漫反射"，"漫反射"替代"高光反射"。如果两种颜色被锁定，同时锁定了另外两种颜色，那么所有三个组件颜色都将被活动颜色替代。当锁定两种颜色时，调整其中一个颜色组件将影响另外一个颜色。

- 自发光：使材质自发光。当增加自发光时，自发光颜色将取代环境光。设置为 100 时，材质没有阴影区域，虽然它可以显示反射高光。同时可以使用自发光颜色或者禁用复选框，然后使用单色微调框，这相当于使用灰度自发光颜色。
- 不透明度：控制材质是不透明、透明还是半透明。不透明值为 100 时，材质将完全不透明；不透明度为 0 时，材质完全透明。
- 高光级别：影响反射高光的强度。随着该值的增大，高光将越来越亮。
- 光泽度：影响反射高光的大小。随着该值的增大，高光将越来越小，材质将变得越来越亮。
- 柔化：柔化反射高光的效果，特别是由掠射光形成的反射高光。当"高光级别"很高而"光泽度"很低时，表面上会出现剧烈的背光效果。增加"柔化"的值可以减轻这种效果。0 表示没有柔化。在 1.0 处，将应用最大量的柔化。

7.1.3 材质编辑器的使用

了解了材质编辑器的基本设置后，下面通过一个实例来学习材质编辑器的使用。

材质编辑器除了创建材质外，它的一个最基本的功能是将材质应用于各种各样的场景对象上。打开 3ds Max 创建一个场景，见图 7.9。

图 7.9 基础场景

① 在场景中建立三个物体，分别为 box01、teapot01 和 sphere01。

② 选择场景中选择对象 box01。

③ 按 M 键，打开材质编辑器。

④ 单击材质编辑器左上角的第一个示例窗，此时当前示例窗中显示一个白色的边框。在基本参数扩展栏中，设置想要的颜色、亮度、自发光度和不透明度等。

⑤ 单击 按钮，渲染场景，会看到所编辑的新材质已经指定给了 box01，重复之前的步骤，分别为 teapot01 和 sphere01 指定不同的材质。

7.1.4 材质扩展参数

材质的"扩展参数"卷展栏主要是与材质透明度和反射相关的高级选项，包含一些常用物理材质的折射率表，还有线框模式的选项，用于创建具有真实透明度的标准材质，见图 7.10。

高级透明的如下选项主要影响透明材质的不透明度。

- 衰减：选择在内部还是在外部进行衰减，以及衰减的程度。

 内：向着对象的内部增加不透明度，就像在玻璃瓶中一样。

 外：向着对象的外部增加不透明度，就像在烟雾中一样。

- 数量：指定最外或最内的不透明度的数量。
- 类型：这些控件选择如何应用不透明度。
- 折射率：折射率用来控制材质对透射光的折射程度。一些常见物质的折射率见表 7.1。

图 7.10 "扩展参数"卷展栏

表 7.1 一些常见物质的折射率

材 质	IOR 值
真空	1.0（精确）
空气	1.0003
水	1.333
冰	1.309
水晶	2.000
玻璃	1.5（清晰的玻璃）～1.7
钻石	2.417

线框的如下选项用来设置渲染线框的宽度。

- 大小：设置线框模式中线框的大小，可以按像素或当前单位进行设置。这些选项只有在基本参数卷展栏的线框选项被选中的情况下才起作用。
- 像素：用像素度量线框。对于像素选项来说，不管线框的几何尺寸多大，以及对象的位置近还是远，线框都总是有相同的外观厚度。
- 单位：用 3ds Max 单位度量线框。根据单位，线框在远处变得较细，在近距离范围内较粗，如同在几何体中经过建模一样。

反射暗淡的如下选项主要用来设置对象阴影区域中反射贴图的暗淡效果。

- 应用：使用反射暗淡。禁用该选项后，反射贴图材质就不会因为直接灯光的存在或不存在而受到影响。其默认设置为禁用状态。
- 暗淡级别：阴影中的暗淡量。该值为 0.0 时，反射贴图在阴影中为全黑。该值为 0.5 时，反射贴图为半暗淡。该值为 1.0 时，反射贴图没有经过暗淡处理，材质看起来好像禁用"应用"一样。其默认设置为 0.0。
- 反射级别：影响不在阴影中的反射强度。"反射级别"值与反射明亮区域的照明级别相乘，用以补偿暗淡。在大多数情况下，默认值为 3.0，会使明亮区域的反射保持在与禁用反射暗淡时相同的级别上。

7.2　创建复合材质

3ds Max 提供了 16 种不同的材质类型，用户经常使用的材质大多数都是标准材质，但是在某些场合下，可能需要使用某种特殊类型的材质。在材质编辑器中，选择一个示例窗，单击 `Standard` 打开材质/贴图浏览器，双击某一种材质类型，就可以选择要使用的材质类型。

7.2.1　混合材质

混合材质可以将两种材质进行混合。"混合量"参数决定了混合的量，0 意味着只有材质 1 可见，100 意味着只有材质 2 是可见的。使用遮罩贴图也可以应用到混合材质中，遮罩贴图中黑色的部分只显示材质 1，而贴图中为白色的部位只显示材质 2，遮罩贴图中灰色的部分，材质的混合与灰度值成正比。混合曲线影响进行混合的两种颜色之间的变换的渐变或尖锐程度。只有指定遮罩贴图后，才会影响混合，见图 7.11。

7.2.2　合成材质

合成材质最多可以合成 10 种材质。按照在卷展栏中列出的顺序，从上到下叠加材质。使用增加的不透明度、相减不透明度来组合材质，或使用"数量"值来混合材质。在默认情况下，基础材质就是标准材质。其他材质按照从上到下的顺序，通过叠加在此材质上合成，见图 7.12。

A/S/M 按钮：控制材质的合成方式，默认设置为 A。

- A：启用此选项之后，该材质使用增加的不透明度。材质中的颜色基于其不透明度进行汇总。
- S：启用此选项之后，该材质使用相减不透明度。材质中的颜色基于其不透明度进行相减。
- M：启用此选项之后，该材质基于数量混合材质。颜色和不透明度将按照使用无遮罩混合材质时的样式进行混合。

数量微调框：控制混合的数量。默认设置为 100.0。

对于相加(A)和相减(S)合成，数量范围为 0～200。当数值为 0 时，不进行合成，下面的材质将不可见。如果数值为 100，将完成合成。如果数值大于 100，则合成将"超载"：材质的透明部分将变得更不透明，直至下面的材质不再可见。

对于混合(M)合成，数值范围为 0～100。当数值为 0 时，不进行合成，下面的材质将不可见。当数值为 100 时，将完成合成，并且只有下面的材质可见。

7.2.3　双面材质

双面材质可以将两种不同的材质应用到物体的表面上，一个用于物体的正面，另一个用于物体的反面。其中，半透明参数可以用来定义它对面的材质透过该物体时的可视量。当需要为物体的前表面和后表面指定不同的材质时，应使用该材质，见图 7.13。

图 7.11　混合材质参数　　　　图 7.12　合成材质参数　　　　图 7.13　双面材质参数面板

这里的双面材质与"明暗器基本参数"卷展栏中的"双面"选项并不相同，图 7.14 的左边物体使用了双面材质，可以为这个物体的外部和内部指定两个不同的材质，而右边的物体在"明暗器基本参数"卷展栏中启用了"双面"选项，只能为这个物体的内外指定同一种材质。

7.2.4 多维/子对象材质

多维/子对象材质允许为一个表面指定多个材质，可以根据表面子物体（"编辑网格"、"样条线"和"切片"）的材质 ID 号指定任意数量的材质，使用多维/子对象材质可以采用几何体的子对象级别分配不同的材质，见图 7.15。创建多维材质，将其指定给对象并使用网格选择修改器选中面，然后选择多维材质中的子材质指定给选中的面。要注意的是子材质 ID 不取决于列表的顺序，可以输入新的 ID 值，见图 7.16 和图 7.17。

图 7.14 双面材质设置对比

图 7.15 多维/子对象材质参数

7.2.5 壳材质

壳材质用于纹理烘焙。使用"渲染到纹理"烘焙材质时，将创建包含两种材质的壳材质，在渲染中使用的原始材质和烘焙材质。烘焙材质通过"渲染到纹理"将位图"烘焙"或附加到场景中的对象上，见图 7.18。

图 7.16 多维/子对象材质设置效果　　图 7.17 参数设置　　图 7.18 壳材质参数

7.2.6 虫漆材质

虫漆材质加入两种材质成分的颜色值。这种效果与带有加法模式材质成分的复合材质效果相同。事实上，这种材质是复合材质的一个子集。如果想复合使用两种材质的加色，就可以使用该种类型的材质，见图 7.19。

7.2.7 顶/底材质

顶/底材质可以将两种材质应用到物体的表面，向物体的顶部和底部指定两个不同的材质。顶面指的是法线向上的面，底面指的是法线向下的那一面。当然，也可以选择"上"或"下"来引用场景的世界坐标或引用对象的本地坐标，见图 7.20。

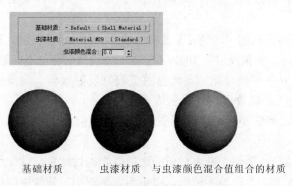

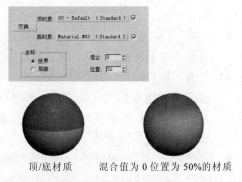

基础材质　　虫漆材质　与虫漆颜色混合值组合的材质　　　顶/底材质　混合值为 0 位置为 50%的材质

图 7.19 虫漆材质参数及设置效果　　　　图 7.20 顶/底材质及设置效果

7.3 高级材质

3ds Max 中还有一些材质应用于特殊情况之下。下面介绍三种特殊的高级材质类型。

7.3.1 光线跟踪材质

光线跟踪材质是高级表面着色材质，材质通过对镜头中折射出的光线进行跟踪计算物体在场景中的反射和折射效果。它与标准材质一样，能支持漫反射表面着色，还可以创建完全光线跟踪的反射和折射，还支持雾、颜色密度、半透明、荧光以及其他特殊效果。

用"光线跟踪"材质生成的反射和折射，比用反射/折射贴图更精确。渲染光线跟踪对象会比使用反射/折射贴图更慢。另一方面，"光线跟踪"对于渲染场景是优化的。通过将特定的对象排除在光线跟踪之外，可以在场景中进一步优化。

与标准材质一样，可以为光线跟踪颜色和各种其他参数使用贴图。色样和参数右侧的小按钮用于打开材质/贴图浏览器，从中可选择对应类型的贴图。这些快捷方式在"贴图"卷展栏中也有对应的按钮。如果已经将一个贴图指定给这些颜色之一，则该按钮显示字母 m。"M"表示已指定和启用对应贴图。"m"表示已指定该贴图，但它处于非活动状态。"光线跟踪基本参数"卷展栏见图 7.21，下面介绍各参数的意义。

图 7.21 "光线跟踪基本参数"卷展栏

- 着色：Phong 适用于具有强度很高的、圆形高光的表面，是默认明暗处理类型；Blinn 适用于圆形物体，这种情况的高光要比 Phong 明暗处理柔和；金属用于金属高光；Oren-Nayar-Blinn 用于不光滑表面，如布料或陶土；各向异性适用于椭圆形表面，这种情况有"各向异性"高光。
- 双面：在面的两面进行明暗处理和光线跟踪。
- 线框：在线框模式下渲染材质。可以在"扩展参数"卷展栏中修改线框大小。

- 面贴图：将材质应用到几何体的各面。如果材质是贴图材质，则不需要贴图坐标。贴图会自动应用到对象的每一面。
- 面状：就像表面是平面一样，渲染表面的每一面。
- 环境光：这与标准环境光颜色不同。对于光线跟踪材质，此选项控制环境光吸收系数，即该材质吸收多少环境光。将"环境光"设置为白色与在标准材质中锁定环境光和漫反射光颜色相同。默认颜色为黑色。
- 漫反射：设置漫反射颜色，与标准漫反射颜色相同。这是对象反射的颜色，未经镜面反射。反射和透明度效果在漫反射效果顶端分层显示。如果反射为100%（纯白），则漫反射颜色不可见。
- 反射：设置镜面反射颜色。此颜色是反射环境被过滤。该颜色的值控制反射数量。如果反射颜色为饱和颜色，而漫反射颜色为黑色，则效果类似彩色铬合金。
- 发光度：与标准材质的自发光组件相似，但它不依赖于漫反射颜色。蓝色的漫反射对象可以具有红色的发光度。
- 透明度：与标准材质的不透明度控件相结合，类似于基本材质的透射灯光的过滤色。此颜色过滤具有光线跟踪材质的对象后的场景元素。黑色为不透明，白色为完全透明，任何中间值会过滤光线跟踪对象后的对象。漫反射和透明度组件中的完全饱和颜色实现染色玻璃的效果。
- 折射率：折射率（IOR）控制材质折射透射光线的程度。
- "反射高光"组：其中的控件影响反射高光的外观。反射高光模拟在场景中反射光线的光线跟踪对象的表面。更改场景中的光线的颜色或密度会更改反射高光的颜色或密度。
- 高光颜色：设置高光颜色，假设场景中存在白色光。单击色样，以显示颜色选择器并更改高光颜色。单击贴图按钮，可将贴图指定给高光颜色。这个按钮是一个快捷键，也可以在"光线跟踪贴图"卷展栏中指定高光级别贴图。
- 环境：指定覆盖全局环境贴图的环境贴图。反射和透明度都使用整个场景范围内的环境贴图，除非使用此按钮指定另一贴图。
- 凹凸：与标准材质的凹凸贴图相同。单击其后的按钮可指定贴图，微调框可更改凹凸量。使用复选框可启用或禁用该选项。

7.3.2　Ink'n Paint 材质

Ink'n Paint 材质就是卡通材质，用于创建卡通效果。与其他大多数材质提供的三维真实效果不同，卡通材质提供带有墨水边界的平面着色，由勾线和填色两个独立的部分组成。勾线部分用于控制材质内、外轮廓的粗细、颜色等参数，填色部分用于控制材质内部的填充颜色方式等内容，见图 7.22 和图 7.23。

图 7.22　"基本材质扩展"和"绘制控制"卷展栏　　　图 7.23　"墨水控制"卷展栏

1. "基本材质扩展"卷展栏

● 未绘制时雾化背景：禁用绘制时，材质颜色的已绘制区域与背景一致。启用此选项时，绘制区域中的背景将受到摄影机与对象之间的雾的影响。默认设置为禁用状态。

● 不透明 Alpha：启用此选项时，即使禁用了墨水或绘制，Alpha 通道仍为不透明。

● 凹凸：将凹凸贴图添加到材质。

● 置换：将置换贴图添加到材质。

2. "绘制控制"卷展栏

Ink'n Paint 材质的"绘制控制"卷展栏主要有三个组件：亮区、暗区和高光。每个组件都有多个相关控件，下面介绍主要控件。

● 亮区：对象中亮的一面的填充颜色。默认设置为淡蓝色。绘制级别渲染颜色的明暗处理数，从淡到深，值越小，对象看起来越平坦，范围为 1～255，默认值为 2。

● 高光：反射高光的颜色。默认设置为白色，禁用此选项后，将没有反射高光。

3. "墨水控制"卷展栏

墨水是材质中用来调节画线和轮廓的。

● 墨水：启用时，会对渲染施墨，禁用时则不出现墨水线。

● 墨水质量：影响画刷的形状及其使用的示例数量，如果"墨水质量"等于 1，画刷为"+"形状，示例为 5 个像素的区域；如果"墨水质量"等于 2，画刷为八边形，示例为 9×15 像素的区域；如果"墨水质量"等于 3，画刷近似为圆形，示例为 30 个像素的区域。

● 墨水宽度：以像素为单位的墨水宽度。在未启用"可变宽度"时，它由"最小值"指定，启用"可变宽度"时，也将同时启用"最大值"微调框，墨水宽度可以在最大值和最小值之间变化。

● 可变宽度：墨水宽度可以在墨水宽度的最大值和最小值之间变化，启用了"可变宽度"的墨水比固定宽度的墨水看起来更加流线化。

● 钳制：有时场景照明使一些墨水线变得很细，以至于几乎不可见，发生这种情况，应启用"钳制"，它会强制墨水宽度始终保持在"最大值"和"最小值"之间，而不受照明的影响。

● 轮廓：像外边缘处（相对于背景）或其他对象前面的墨水。

● 重叠：对象的某部分自身重叠时所使用的墨水。"重叠偏移"使用此选项来调整跟踪重叠部分的墨水中可能出现的缺陷。表示重叠应在后面曲面前的多远处才能启用"重叠"墨水。正值使对象远离观察点，负值则将对象拉近。

● 延伸重叠：与重叠相似，但将墨水应用到较远的曲面而不是较近的曲面。"延伸重叠偏移"使用此选项来调整跟踪延伸重叠部分的墨水中可能出现的缺陷。表示延伸重叠应在前面曲面后的多远处才能启用"延伸重叠"墨水。正值使对象远离观察点，负值则将对象拉近。

● 小组：平滑组边界间绘制的墨水。

● 材质 ID：不同材质 ID 值之间绘制的墨水。

● 贴图控件：每个墨水组件都有贴图控件，如"宽度"、"轮廓"、"重叠"、"延伸重叠"、"平滑组"和"材质 ID"。它们的使用与上面描述的材质的绘制组件相同。

7.3.3 mental ray 材质

mental ray 材质是与 mental ray 渲染器一起使用的材质，当 mental ray 渲染器是激活渲染器时

且 mental ray 首选项面板已启用 mental ray 扩展名时，这些材质才会显示在材质/贴图浏览器中。mental ray 材质拥有用于曲面明暗器及用于另外 9 个可选明暗器（构成 mental ray 中的材质）的组件。

- DGS：代表漫反射、光泽和高光。此材质采用逼真的物理方式。
- 玻璃：玻璃材质模拟玻璃的表面属性和光线透射（光子）属性。
- 曲面散色材质：mental images 的明暗器库支持曲面散色材质，可以对蒙皮和类似的组织材质建模。

7.4 应用贴图

3ds Max 材质编辑器包括两类贴图，即位图和程序贴图。有时这两类贴图看起来类似，但作用原理不一样。

7.4.1 贴图类型

1. 位图

位图是二维图像，单个图像由水平和垂直方向的像素组成。图像的像素越多，它就变得越大。小的或中等大小的位图用在对象上时，不要离摄影机太近。如果摄影机要放大对象的一部分，可能需要图像精度比较高的位图。

2. 程序贴图

与位图不一样，程序贴图的工作原理是利用简单或复杂的数学方程进行运算形成贴图。使用程序贴图的优点是：当对它们放大时，不会降低分辨率，能看到更多的细节。

当放大一个对象（如砖）时，图像的细节变得很明显。注意砖锯齿状的边和灰泥上的噪波。程序贴图的另一个优点是它们是三维的，可以填充整个 3D 空间，比如用一个大理石纹理填充对象时，就像它是实心的。

3ds Max 提供了多种程序贴图，如噪声、水、斑点、旋涡、渐变等，贴图的灵活性提供了外观的多样性。

3. 2D 贴图

2D 贴图是二维图像，一般将其粘贴在几何体对象的表面，或者和环境贴图一样用于创建场景的背景。最简单的 2D 贴图是位图，其他种类的 2D 贴图按程序生成。

- 位图：由彩色像素的固定距阵生成的图像，如.tga、.bmp 等，或动画文件，如.avi、.flc 或.ifl（动画本质上是静止图像的序列）。3ds Max 支持的任何位图（或动画）文件类型都可以用做材质中的位图。
- 方格：方格图案组合为两种颜色，也可以通过贴图替换颜色。
- Combustion：与 AutodeskCombustion 产品配合使用，可以在位图或对象上直接绘制并且在"材质编辑器"和视口中可以看到效果更新。该贴图可以包括其他 Combustion 效果，并且可以将其他效果设置为动画。
- 渐变：创建三种颜色的线性或径向坡度。
- 渐变坡度：使用许多的颜色、贴图和混合，创建各种坡度。
- 漩涡：创建两种颜色或贴图的漩涡图案。
- 平铺：使用颜色或材质贴图创建砖或其他平铺材质，通常包括已定义的建筑砖图案，也可以自定义图案。

4．3D 贴图

3D 贴图是根据程序以三维形式生成的图案。例如，"大理石"拥有通过指定几何体生成的纹理。对于使用"大理石"纹理的对象，如果将其一部分切除，则其内部纹理将与其外部纹理匹配。

- 细胞：生成用于各种视觉效果的细胞图案，包括马赛克平铺、鹅卵石表面和海洋表面。
- 凹痕：在曲面上生成三维凹凸。
- 衰减：基于几何体曲面上面法线的角度衰减生成从白色到黑色的值。在创建不透明的衰减效果时，衰减贴图提供了更大的灵活性。其他效果包括"阴影/灯光"、"距离混合"和"Fresnel"。
- 大理石：使用两个显式颜色和第三个中间色模拟大理石的纹理。
- 噪波：噪波是三维形式的湍流图案。与 2D 形式的棋盘一样，其基于两种颜色，每一种颜色都可以设置贴图。
- 粒子年龄：基于粒子的寿命更改粒子的颜色（或贴图）。
- 粒子运动模糊：MBlur 是运动模糊的简写形式，基于粒子的移动速率更改其前端和尾部的不透明度。
- Perlin 大理石：带有湍流图案的备用程序大理石贴图。
- 行星：模拟空间角度的行星轮廓。
- 烟雾：生成基于分形的湍流图案，以模拟一束光的烟雾效果或其他云雾状流动贴图效果。
- 斑点：生成带斑点的曲面，用于创建可以模拟花岗石和类似材质的带有图案的曲面。
- 泼溅：生成类似于泼墨画的分形图案。
- 灰泥：生成类似于灰泥的分形图案。
- 波浪：通过生成许多球形波浪中心并随机分布生成水波纹或波形效果。
- 木材：创建 3D 木材纹理图案。

7.4.2 贴图通道

当创建简单或复杂的贴图材质时，必须使用一个或多个材质编辑器的贴图通道，如 DiffuseColor、Bump、Specular 或其他可使用的贴图通道。这些通道能够使用位图和程序贴图。贴图可单独使用，也可以组合在一起使用。

要设置贴图时，单击"基本参数"展卷栏的贴图按钮 ▨。这些贴图按钮在颜色样本和微调框旁边。但是，在"基本参数"展卷栏中并不能使用所有的贴图通道。

要观看材质所有贴图通道需要打开"贴图"卷展栏，这样就会看到所有的贴图通道，见图 7.24。

在贴图卷展栏中可以改变贴图的数量选项的设置。在图 7.25 中，左边图像的漫反射色数量设置为 100，而右边图像的漫反射色数量设置为 20，其他参数设置相同。

图 7.24 "贴图"卷展栏

（a）漫反射色数量=100

（b）漫反射色数量=20

图 7.25 漫反射数量对比

下面对图 7.24 中的主要参数进行简单解释。

- 环境光颜色：控制环境光的量和颜色。在默认情况下，该数值与漫反射颜色值锁定在一起，单击"解锁"按钮 ⊟，可将其解锁。
- 漫反射颜色：该贴图通道是最有用的贴图通道之一，决定对象的可见表面的颜色。
- 高光级别：该贴图通道基于贴图灰度值，用于设定高光级别贴图通道的值。它用来设定高光级别贴图亮度值，对模拟灰尘效果很有用。
- 高光颜色：该通道基于贴图灰度值改变贴图的高光亮度。利用这个特性，可以给表面材质加污垢、熏烟及磨损痕迹。
- 光泽度：该贴图通道基于位图的灰度值影响高光区域的大小；数值越小，区域越大；数值越大，区域越小，但亮度会随之增加。使用这个通道，可以创建在同一材质中从无光泽到有光泽的表面类型变化。
- 自发光：该贴图通道有两个选项——可以使用贴图灰度数值确定自发光的值，也可以使贴图作为自发光的颜色。
- 不透明度：该通道根据贴图的灰度数值决定材质的不透明度或透明度。纯白色完全不透明，纯黑色完全透明，效果见图 7.26，左侧为使用的贴图。
- 过滤色：当创建透明材质时，有时需要给材质的不同区域加颜色。该贴图通道可以产生这样的效果，如可以创建彩色玻璃的效果。
- 凹凸：该贴图通道可以使几何对象产生突起的效果，效果见图 7.27，左侧为使用的贴图。该贴图通道的漫反射区域设定的数值可以是正的，也可以是负的。利用这个贴图通道可以方便地模拟岩石表面的凹凸效果。
- 反射：该贴图通道通过图像来表现出物体反射的图案，该值越大，反射效果越强烈。可创建诸如镜子、铬合金、发亮的塑料等反射材质。
- 折射：该贴图通道可创建诸如玻璃、水等具有折射功能的折射材质，在物体表面产生对周围景物的折射效果，与反射贴图不同，它表现的是穿透效果，效果见图 7.28。

图 7.26 透明贴图效果

图 7.27 凹凸贴图效果

图 7.28 折射贴图效果

7.4.3 贴图坐标

在"坐标"卷展栏中，通过调整坐标参数，可以相对于对其应用贴图的对象表面移动贴图，以实现其他效果。

- 平铺：通常在应用位图（特别是纹理图案）时，希望重复该图案。此效果称为平铺，如平铺的地板或大理石。对于所有 2D 贴图，直接从"坐标"卷展栏控制平铺。在默认贴图中平铺处于活动状态，但由于该贴图已缩放为适应对象，所以看不到平铺的效果，除非偏移 UV 坐标或旋转贴图。在这种情况下，从中移开位图的曲面部分，被贴图的其他部分填充。平铺使用贴图图像包裹对象。

- 镜像：镜像贴图是平铺的相关效果。它重复贴图并翻转重复的副本。与平铺一样，可以在 U 维和/或 V 维中进行镜像。每个维的平铺参数指定显示多少个贴图副本。每个副本被相对于其相邻副本翻转。
- U/V/W 角度：绕 U、V 或 W 轴旋转贴图（以度为单位）。
- 模糊：基于贴图离视图的距离影响贴图的锐度或模糊度。贴图距离越远，模糊就越大。
- 模糊偏移：影响贴图的锐度或模糊度，而与贴图离视图的距离无关。模糊偏移模糊对象空间中自身的图像。如果需要贴图的细节进行软化处理或者散焦处理以达到模糊图像的效果时，就使用此选项。

图 7.29　UVW 编辑修改器"参数"卷展栏

7.5　UVW 贴图修改器

当给集合对象应用 2D 贴图时，经常需要设置对象的贴图信息。这些信息告诉 3ds Max 如何在对象上设计 2D 贴图。

许多 3ds Max 的对象有默认的贴图坐标。放样对象和 NURBS 对象也有它们自己的贴图坐标，但是这些坐标的作用有限。例如，材质使用 2D 贴图之前，对象已经塌陷成可编辑的网格，那么就可能丢失了默认的贴图坐标。UVW 编辑修改器用来控制对象的 UVW 贴图坐标，其"参数"卷展栏见图 7.29。

UVW 编辑修改器提供了调整贴图坐标类型、贴图大小、贴图的重复次数、贴图通道设置和贴图的对齐设置等功能。

贴图坐标类型用来确定如何给对象应用 UVW 坐标，有 7 个选项。

图 7.30　UVW 坐标贴图平面效果

- 平面：以平面投影方式向对象上贴图，适合于平面的表面，如纸、墙等。贴图是采用平面投影的结果，见图 7.30。
- 柱形：使用圆柱投影方式向对象上贴图。螺丝钉、钢笔、电话筒和药瓶都适于使用圆柱贴图。图 7.31 是采用圆柱投影的效果。
- 球形：该类型围绕对象以球形投影方式贴图，会产生接缝。在接缝处，贴图的边汇合在一起，顶底也有两个接点，见图 7.32。

图 7.31　UVW 坐标贴图柱形效果

图 7.32　UVW 坐标贴图球形效果

- 收缩包裹：像球形贴图一样，它使用球形方式向对象投影贴图，但是将贴图所有的角拉到一个点，消除了接缝，只产生一个奇异点，见图 7.33。
- 长方体：该类型以 6 个面的方式向对象投影。每个面是一个 Planar 贴图。面法线决定不规则表面上贴图的偏移，见图 7.34。

<p align="center">图 7.33　UVW 坐标贴图收缩包裹效果</p>

- 面：该类型对对象的每个面应用一个平面贴图。其贴图效果与几何体面的多少有很大关系，见图 7.35。

<p align="center">图 7.34　UVW 坐标贴图长方体效果　　　图 7.35　UVW 坐标贴图面效果</p>

- XYZ 到 UVW：此类贴图设计用于 3DMaps。它使 3D 贴图"粘贴"在对象的表面上。
- 长度/宽度/高度：分别设置代表贴图坐标的 Gizmo 套框的尺寸。
- U 向平铺/V 向平铺/W 向平铺：分别设置在三个方向上贴图平铺的次数。
- ❽对齐"组：设置贴图坐标的对齐方法。
- X/Y/Z：选择坐标对齐的轴向。
- 适配：自动锁定到物体外围边界上。
- 位图适配：选择一个图像文件，将坐标按照它的长宽比对齐。

案例 7-1　草莓的制作及贴图

① 首先从草莓体开始，新建一个球体，段数可以设低一些，取消球体的平滑选项，见图 7.36。

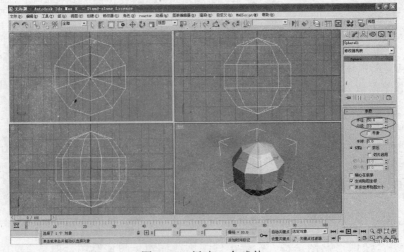

<p align="center">图 7.36　新建一个球体</p>

② 选择球体，在修改命令面板中为球体添加一个可编辑网格命令，见图 7.37，单击编辑网格前的"+"按钮，选择顶点编辑方式，见图 7.38。

图 7.37 添加编辑网格修改器图　　　　图 7.38 进入顶点次物级

③ 利用移动缩放等工具，选择球体上的点进行编辑，使球体变为图 7.39 的样子，下尖上平有变形。

图 7.39 修改效果

④ 关闭点编辑模式，为球体再增加一个网格平滑命令，迭次代数设为 2，见图 7.40，观察球体，可进一步反复调整，使球体在平滑后更加接近草莓的形状。

图 7.40 添加网格平滑后效果

⑤ 草莓主体制作完成了，可以将草莓的主体隐藏，使用同样的方式来制作草莓的叶子。新建一个长方体，用它作为草莓蒂上的叶片。这个长方体长度为 120.0，宽度为 200.0，高度为 8.0，段数分别为 4、6、2，见图 7.41。

图 7.41　叶子基本型

⑥ 选择长方体，在修改命令面板中为长方体添加一个可编辑网格命令，单击编辑网格前的"+"按钮，选择顶点编辑方式，在顶点编辑方式下将 box 拉成图 7.42 的样子。

图 7.42　叶子编辑效果

⑦ 关闭顶点编辑模式，为叶子再增加一个网格平滑命令，迭次代数设为 2，见图 7.43。

图 7.43　添加网格平滑后效果

⑧ 打开 ⚒ 面板，选择 仅影响轴 ，在顶视图或者前视图中，使用移动工具把叶子的轴心移到叶子的尾端，见图 7.44。注意，在移动完叶子的轴心之后一定要关闭"仅影响轴"按钮，否则以后所有的编辑都是只在编辑轴而已。

图 7.44　移动叶子轴心

⑨ 取消草莓球体的隐藏，使用缩放和移动工具调整草莓叶子与草莓主体的大小位置关系，见图 7.45。

⑩ 在顶视图选择叶子，进入"工具"菜单，选择"阵列"命令，见图 7.46，弹出"阵列"对话框（见图 7.47），在旋转的 Z 轴输入 60.0，在阵列维度的 ID 栏内输入 6。单击"确定"按钮后，叶子就会沿 Z 轴复制，每 60° 复制一个，一共复制 6 个，结果见图 7.48。

图 7.45　调整位置关系

图 7.46　阵列选项图

图 7.47　"阵列"对话框

图 7.48　阵列后效果

⑪ 草莓本体和叶子已经创建完成，下面建立草莓的柄，创建方法与创建本体、叶子的方法一样。建立一个圆柱，使用编辑网格的顶点编辑模式调整到图 7.49 的样子，并给这个圆柱体也加一个网格平滑。

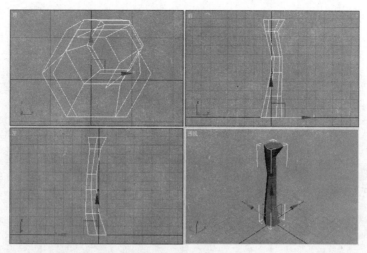

图 7.49 草莓柄基本设置

⑫ 将隐藏的部分全部都显示出来，调整位置。这时就可以看到草莓的雏形，下面开始为草莓编辑贴图。首先，给草莓的本体贴图，观察草莓可发现，草莓的表面有一些小点，并且有凹凸，用 Photoshop 软件分别制作漫反射贴图、凹凸贴图和高光级别贴图，见图 7.50～图 7.52。

图 7.50 漫反射贴图

图 7.51 凹凸贴图

图 7.52 高光级别贴图

⑬ 选择草莓本体，单击 材质编辑器，分别在漫反射、高光级别和凹凸贴图通道贴上上面给出的贴图，见图 7.53，并且调整每个贴图的平铺坐标 U=7.0，V=4.0，见图 7.54。

图 7.53 材质效果图

图 7.54 平铺设置

⑭ 这时渲染视图，会弹出"缺少贴图坐标"对话框，见图 7.55，可以看到球体缺少一个贴图

坐标。

⑮ 给球体添加一个 UVW 贴图修改器，设置为球体贴图方式，见图 7.56。

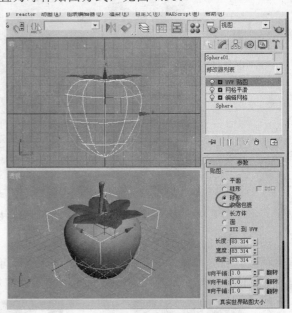

图 7.55　缺少贴图坐标对话框　　　　　　　　图 7.56　UVW 贴图修改器参数设置

⑯ 给叶子和草莓柄增加 UVW 贴图修改器，分别设为长方体贴图方式和柱形贴图方式。

⑰ 选择另一个材质球，设定材质的漫反射为泼溅类型，选择颜色为褐色和暗绿色，组成带有杂点的颜色，设置模糊值为 3.0，大小为 20.0，见图 7.57，将这个材质球赋给草莓柄。再选择一个材质球，设定材质的漫反射为渐变类型，选择颜色从浅到深再到浅，见图 7.58，将这个材质球赋给草莓叶片。

图 7.57　叶柄材质设置参数图　　　　　　　　图 7.58　叶片材质设置参数

⑱ 调整每个叶片的位置和弯曲度，使每个叶片不要贴在一起，见图 7.59。

⑲ 渲染透视视图，见图 7.60。

⑳ 现在制作完了所有草莓的贴图，可以多复制几个草莓，调整草莓的形状并摆在不同的位置，渲染视图，见图 7.61。

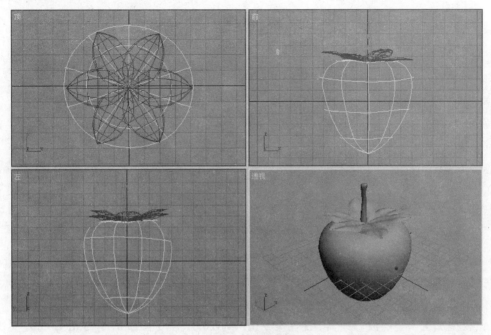

图 7.59 微调效果

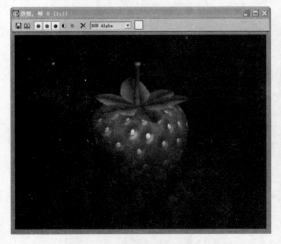

图 7.60 渲染效果

图 7.61 渲染视图

案例 7-2 红细胞的制作及贴图

① 首先在前视图中画一条线，见图 7.62。

② 进入修改命令面板，给这个线条加一个车削修改器，选中"焊接内核"选项，设置分段数值为 50，选择"最大"选项，见图 7.63。

图 7.62　绘制曲线　　　　　　　　　　图 7.63　车削命令参数设置

③ 给模型加上一个噪波修改器，设置噪波比例为 20.0，强度 X=5.0，Y=3.0，Z=5.0，见图 7.64。

图 7.64　噪波命令参数设置

④ 现在模型已经制作完了，下面为这个细胞模型贴上材质。单击 进入材质编辑器，选择一个材质球，在这个材质球的漫反射贴图通道中选择一个衰减贴图，见图 7.65。

图 7.65　贴图类型设置

⑤ 进入衰减编辑对话框，给黑色的贴图选择一个噪波贴图，进入噪波贴图进行参数调节，设置噪波类型为分形，噪波级别为 10.0，大小为 10.0，两个颜色分别为深红和亮红色，见图 7.66。

图 7.66　衰减前参数设置

⑥ 调节完之后回到衰减层，再给白色的贴图选择一个噪波贴图。进入噪波贴图进行参数调节，设置噪波类型为分形，噪波级别为 10.0，大小为 25.0，两个颜色分别为粉红色和白色，见图 7.67。

⑦ 调节完后回到第一层，把漫反射的材质复制到自发光贴图通道上，在弹出的对话框中选择复制方式，见图 7.68。

⑧ 展开"贴图"卷展栏，在凹凸贴图通道上加一个噪波贴图，进入噪波贴图进行参数调节，设置噪波类型为分形，噪波级别为 10.0，大小为 10.0，见图 7.69。

图 7.67　衰减后参数设置

图 7.68　复制贴图

⑨ 得到一个如图 7.70 所示的材质，将这个材质赋给场景中的细胞模型，调整细胞模型的位置并渲染，见图 7.71。

图 7.69　燥波参数设置

图 7.70　最终材质设置效果

图 7.71　渲染效果

案例 7-3　给螺丝刀添加材质

前面讲过一个案例，制作一把螺丝刀，下面就继续这个例子，为这把螺丝刀贴上材质，使它看起来更加逼真。

① 首先分析这个螺丝刀。螺丝刀三维刀柄上部是透明的有机玻璃转把和蓝色不透明的塑料把头，刀头就是简单的金属色，所以在刀柄部分将运用一个光线跟踪折射贴图。注意，光线跟踪贴图对于表现透明物体的折射和反射具有优秀的效果，但计算量也是相当大的。

② 现在来给刀柄部分贴图，打开之前做好的螺丝刀模型，见图 7.72。在前视图中选择刀柄，进入修改命令面板，加上一个编辑网格命令，进入多边形编辑模式，选图 7.73 所示的面，选中的面会以红色显示，在修改命令面板中将这些面的 ID 设为 1。

图 7.72　螺丝刀模型

图 7.73　选择面

③ 用同样的方法选择刀柄的其他面，把这些面的 ID 设为 2。现在准备工作已经做完了。下面开始制作材质，单击 打开材质编辑器，选择一个材质球单击材质球名称右侧的 `Standard` 按钮，在弹出的"材质/贴图浏览器"中双击"多维/子对象"选项，见图 7.74。这时，这个材质球就变成了多重材质。将这个材质赋给刀柄。

图 7.74　设置多维/子材质

④ 进入这个多维/子材质，见图 7.75，将数量设为 2。其实，在多维/子材质中每个子材质就是一个标准的材质，完全可以像编辑标准材质一样编辑它。之前已经将 ID1 设为刀柄透明部分，ID2 设为不透明部分。

⑤ 进入 ID1 的子材质，单击右侧的 `Standard` 按钮来设置材质球的类型，在弹出的"材质/

图 7.75　多维/子材质设置数量

贴图浏览器"中双击"光线跟踪"选项，见图 7.76。

⑥ 在材质编辑器中将这个材质球的背景打开，在"光线跟踪基本参数"卷展栏中，设高光颜色为白色，高光级别和光泽度都设为 50，清除"反射"后的复选框，输入数值为 10，使其具有 10 的反射周围环境的能力。清除"透明度"后的复选框，数值设为 83，将折射率设为 1.5，使其具有塑料的折射率。观察真实的螺丝刀时，会发现刀柄上部的有机玻璃是微泛蓝色的。所以，在"扩展参数"卷展栏中，将附加光设为蓝色，使其产生微弱的蓝色，见图 7.77。刀柄上部的材质就设置完成了。

图 7.76　设置光线跟踪材质

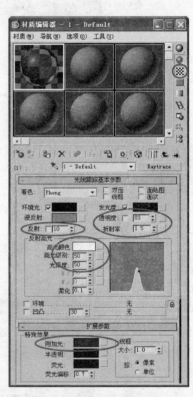

图 7.77　设置光线跟踪材质参数

⑦ 下面设置刀柄下部的不透明材质，单击 🔼 按钮，返回上一级材质，进入 ID2 子材质。刀柄的下部是蓝色的不透明塑料，所以它应该有着高度的反光效果和比较强的反射能力，因为它并没有细腻的折射效果，只有反射，所以用标准的材质类型就可以了。在"Blinn 基本参数"卷展栏中，将其漫反射设为蓝色，将高光级别设为 100，使其有强烈的高光，将光泽度设为 60，使其高光区域变窄，这样才能产生坚硬或镀漆的效果，见图 7.78。在"贴图"卷展栏中，单击"反射"后面的"None"按钮，在弹出的"材质/贴图浏览器"中双击"光线跟踪"，使其具有光线跟踪的反射效果。回到上一层，将反射强度设为 10，因为漆的反射不会像镜子一样产生百分之百的反射效果，见图 7.79。刀柄下部的材质也完成了。可以渲染视图看一下效果。

⑧ 下面来给刀杆设置材质，刀杆分为刀杆和刀头两部分，刀杆是不锈钢材质，刀头上面涂有磁性物质，呈现出深灰色。所以把多维/子材质赋给刀杆和刀头。当然首先也要将刀杆的 ID 设为 1，刀头的 ID 设为 2。选择另一个材质球，按照前面的方法将它改为多维/子材质，进入 ID1 子材质，改为金属明暗模式，漫反射改为浅灰色，高光级别设为 80，光泽度设为 70，见图 7.80。

图 7.78 参数设置　　　　　　　　　　　　　　图 7.79 反射贴图参数设置

⑨ 进入 ID2 子材质，将漫反射设为深灰色，高光级别和光泽度设为较小的值。这样，刀头的材质也完成了，见图 7.81。渲染透视视图，见图 7.82。

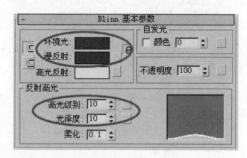

图 7.80 刀杆材质参数设置　　　　　　　　　图 7.81 刀头材质参数设置

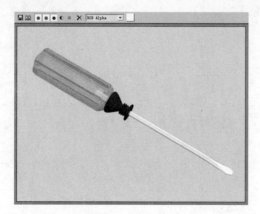

图 7.82 渲染效果

⑩ 光线跟踪的反射和折射效果是根据周围的环境产生的，渲染视图上可以看到周围只是一片漆黑，所以看到反射，折射的效果不是特别理想，而且螺丝刀也是悬空的。再建立一个地板，调整好相应位置；见图 7.83。

图 7.83　地板的建立

⑪ 选择一个材质球，在漫反射贴图通道选择位图，随意选择一个木纹的图案，为地板贴上一个材质，这里选择的是木纹材质文件 CEDFENCE.JPG。调整平铺参数 U=5.0，V=5.0，见图 7.84。

⑫ 现在所有的材质都设置完成了，调整位置，渲染透视视图，效果见图 7.85。

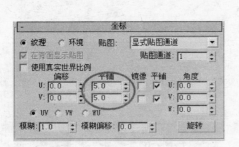

图 7.84　贴图平铺参数设置

图 7.85　渲染效果

第8章　灯光与摄影机

本章将介绍如何在 3ds Max 场景中设立光照效果和架设摄影机。

8.1　灯光及其设置

8.1.1　灯光类型

默认的 3ds Max 场景中包含了一个光照效果，就是为什么没有创建光源也能看到制作的场景，一旦在场景中建立了光源，场景将不再使用默认光源。

灯光可以影响周围物体表面的光泽、色彩和亮度。3ds Max 提供两种类型的灯光：标准和光度学，见图 8.1 和图 8.2。

标准灯光基于计算机的模拟灯光对象，如家用或办公室灯、舞台和电影工作时使用的灯光设备和太阳光本身。不同种类的灯光对象可用不同的方法投射灯光，模拟不同种类的光源。与光度学灯光不同，标准灯光不具有基于物理的强度值。

光度学灯光使用光能值，使用户可以更精确地定义灯光，就像在真实世界一样。可以设置它们分布、强度、色温和其他真实世界灯光的特性。也可以导入照明制造商的特定光度学文件，以便设计基于商用灯光的照明。

8.1.2　灯光主要参数

下面以目标聚光灯为例展示如何创建一个灯光，以及灯光设置的主要参数。

创建一个场景，场景中建立一个立方体，渲染透视视图，见图 8.3。

图 8.1　标准灯光

图 8.2　光度学灯光

图 8.3　基本场景

在创建面板 上单击灯光 。从标准列表中选择要创建的灯光类型，这里选择目标聚光灯在视口中创建灯光。该步因灯光类型的不同稍有差异。例如，如果灯光具有一个目标，则拖动并单击可设置目标的位置。这里使用的目标聚光灯就需要设定一个光源和一个目标项。建立灯光效果，见图 8.4，并渲染查看结果，见图 8.5。

图 8.4　建立聚灯光

与图 8.3 相比，图 8.4 box 受到了从斜上方射来的光线的影响，但是在画面中发现物体受到光照没有产生阴影。下面来设置阴影，在"常规参数"卷展栏中，选中"阴影"组中的"启用"项。调整在"阴影参数"卷展栏和其他阴影参数（阴影贴图、高级光线跟踪、区域阴影或光线跟踪阴影），渲染透视视图，见图 8.6。

这时可以看到画面中的 box 已经有了阴影。

1.　"强度/颜色/衰减"卷展栏

下面来介绍灯光的基本参数，打开"强度/颜色/衰减"卷展栏，见图 8.7。

图 8.5　建立聚光灯后的渲染效果　　　图 8.6　启动阴影后的渲染效果　　　图 8.7　"强度/颜色/衰减"卷展栏

<1> 倍增：可以通过调整这个数值来使灯光变亮或者变暗。将灯光的功率放大一个正或负的量。例如，如果将倍增设置为 2，灯光将亮 2 倍。负值可以减去灯光，这对于在场景中有选择地放置黑暗区域非常有用，见图 8.8。默认设置为 1.0。

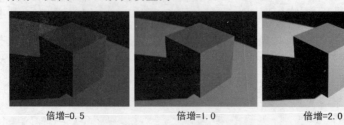

倍增=0.5　　　　　　倍增=1.0　　　　　　倍增=2.0

图 8.8　不同倍增值的渲染效果

　　<2> 颜色样本：可以在颜色样本处选择灯光的颜色。当单击颜色样本后出现标准的颜色选择对话框，见图8.9，在这个对话框中可以为灯光选择需要的颜色。

<p align="center">图8.9　颜色选择对话框</p>

　　<3> 衰退：使远处灯光强度减小的另一种方法。在自然界中，灯光的衰减遵守一个物理定律，称为平方反比定律。平方反比定律使灯光的强度随着距离的平方反比衰减。这就意味着如果要创建真实的灯光效果，就需要某种形式的衰减。有两种因素决定灯光的照射距离，一种是光源的亮度，另一种是灯光的大小。灯光越亮、越大，照射的距离就越远。灯光越暗、越小，照射的距离就越近。

　　<4> 在衰减区域有两个选项来自动设定灯光的衰减。一项是倒数，该设置使光强从光源处开始线性衰减，距离越远，光强越弱；二是平方反比，尽管该选项更接近真实世界的光照特性，但是在制作动画的时候也应该通过比较来得到最符合要求的效果。一般来讲，如果其他设置相同，使用平方反比选项后，离光源较远的灯光将暗一些。在衰减区域还有一个参数"开始"，它用来设置距离光源多远开始进行衰减。

　　<5> "近距衰减"组的选项如下。

　　开始：设置灯光开始淡入的距离。

　　结束：设置灯光达到其全值的距离。

　　使用：启用灯光的近距衰减。

　　显示：在视口中显示近距衰减范围设置。对于聚光灯，衰减范围看起来好像圆锥体的镜头形部分。对于平行光，范围看起来好像圆锥体的圆形部分。对于启用"泛光化"的泛光灯和聚光灯或平行光，范围看起来好像球形。在默认情况下，"近距开始"为深蓝色并且"近距结束"为浅蓝色。

　　<6> 远距衰减：设置远距衰减范围可有助于大大缩短渲染时间。如果场景中存在大量的灯光，则使用"远距衰减"可以限制每个灯光所照场景的比例。例如，如果办公区域存在几排顶上照明，则通过设置"远距衰减"范围，可在处于渲染接待区域而非主办公区域时，保持无须计算灯光照明。

　　开始：设置灯光开始淡出的距离。

　　结束：设置灯光减为0的距离。

　　使用：启用灯光的远距衰减。

　　显示：在视口中显示远距衰减范围设置。对于聚光灯，衰减范围看起来好像圆锥体的镜头形部分。对于平行光，范围看起来好像圆锥体的圆形部分。对于启用"泛光化"的泛光灯和聚光灯或平行光，范围看起来好像球形。默认情况下，"远距开始"为浅棕色并且"远距结束"为深棕色。

2. "阴影参数"展卷栏

该卷展栏的参数主要用来调整阴影的颜色、密度等效果，见图 8.10。

<1> 颜色：该选项设置灯光产生阴影的颜色。默认颜色是黑色，用户可以将阴影颜色改变成任何颜色。

<2> 密度：通过调整投射阴影的百分比来调整阴影的密度，从而使它变黑或者变亮。密度的取值范围是-1.0～1.0，当该数值等于 0 的时候，不产生阴影；当该数值等于 1 的时候，产生最深颜色的阴影。负值产生阴影的颜色与设置的阴影颜色相反。图 8.11 分别是密度数值为 0.0、0.5 和 1.0 时的阴影效果。

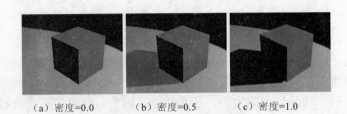

(a) 密度=0.0　　　(b) 密度=0.5　　　(c) 密度=1.0

图 8.10 "阴影参数"展卷栏　　　　图 8.11 密度值不同的渲染效果

<3> 贴图：无论采用什么样的阴影类型，只要使用指定了贴图，那么贴图将取代阴影的颜色。这可以产生丰富的效果，可以增加阴影的灵活性，模拟复杂的透明对象。

<4> 灯光影响阴影颜色：当启用这个选项的时候，就将灯光的颜色与阴影的颜色相混合。

<5> "大气阴影"组，如果启用这个选项，那么大气效果将产生阴影。在大气阴影区域有两个可以调整的参数，它们是不透明度和颜色量。

<6> 不透明度：该参数调整阴影的深浅。当该参数为 0 的时候，大气效果没有阴影。当该参数为 100 的时候，产生完全的阴影。

<7> 颜色量：调整阴影颜色的饱和程度，当该参数为 0 的时候，阴影没有颜色。当该参数为 100 的时候，阴影的颜色完全饱和。

8.1.3 常用灯光

3ds Max 提供了 5 种类型的灯光，它们是聚光灯、平行光、泛光灯、天光和区域光。聚光灯和平行光又分为目标聚光灯、目标平行光和自由聚光灯、自由平行光。

1. 聚光灯

聚光灯是最为常用的灯光类型，它的光线来自一点，沿着锥形延伸。光锥有两个设置参数：目标点和衰减。目标点决定光锥中心区域最亮的地方，衰减决定从亮衰减到黑的区域，见图 8.12 和图 8.13。

聚光灯光锥的角度决定场景中的照明区域。较大的锥角产生较大的照明区域，通常用来照亮整个场景；较小的锥角照亮较小的区域，可以产生戏剧性的追光效果。

聚光灯光锥的形状不一定是圆形的，可以将它改变成矩形的。如果使用矩形聚光灯，不需要使用缩放功能来改变它的形状，可以使用形状参数改变聚光灯的形状，如果选择矩形，可以调整"纵横比"选项中的数值来改变形状。

图 8.12 聚光灯设置 图 8.13 "聚光灯参数"卷展栏

2．泛光灯

泛光灯是一个点光源，它向全方位发射光线，一个投影阴影的泛光灯等同于环绕一个中心放置的六个向外发光投影阴影的聚光灯，从中心指向外侧。可以通过在场景中单击就可以创建泛光灯。

3．平行光

平行光如其名称所示，产生的是平行的光柱而不是光锥。平行光源在许多方面不同于聚光灯和泛光灯，由于其投射的光线是平行的，因此它照射的物体阴影没有变形。平行光可以用来模拟阳光效果，而且平行光也可以对物体进行选择性的照射，见图 8.14 和图 8.15。

图 8.14 平行光设置图 图 8.15 "平行光参数"卷展栏

平行光的参数设置与聚光灯的设置相同。

4．天光

天光建立日光的模型，意味着与光跟踪器一起使用，可以设置天空的颜色或将其指定为贴图。就像对天空建模作为场景上方的圆屋顶，见图 8.16。

下面介绍天光参数的具体设置，见图 8.17。

图 8.16 天光的模拟效果 图 8.17 "天光参数"卷展栏

<1> 启用：当"启用"选项处于启用状态时，使用灯光着色和渲染以照亮场景。当该选项处于禁用状态时，进行着色或渲染时不使用该灯光。默认设置为启用。

<2> 倍增：将灯光的功率放大一个正或负的量。例如，如果将倍增设置为 2，灯光将亮两倍。默认设置为 1.0。

<3> 使用场景环境：使用"环境"面板上的环境设置的灯光颜色。除非光跟踪处于活动状态，否则该设置无效。

<4> 天空颜色：单击色样可显示颜色选择器，并为天光染色。

<5> 贴图：指定贴图，切换设置贴图是否处于激活状态，并且微调框设置要使用的贴图的百分比（当值小于 100% 时，贴图颜色与天空颜色混合）。

<6> 每采样光线数：用于计算落在场景中指定点上天光的光线数。对于动画，应将该选项设置为较高的值可消除闪烁。值为 30 左右应该可以消除闪烁。增加光线数可提高图像的质量。然而，这样也会增加渲染时间。

<7> 光线偏移：对象可以在场景中指定点上投影阴影的最短距离。将该值设置为 0 可以使该点在自身上投影阴影，并且将该值设置为大的值可以防止点附近的对象在该点上投影阴影。

5．自由灯光和目标灯光

在 3ds Max 中创建的灯光有两种形式，即自由灯光和目标灯光。聚光灯和有向光源都有这两种形式。

自由灯光与泛光灯类似，通过简单的单击就可以将自由灯光放置在场景中，不需要指定灯光的目标点。当创建自由灯光时，它面向所在的视口。一旦创建后就可以将它移动到任何地方。这种灯光常用来模拟吊灯和汽车车灯的效果，也适用于作为动画灯光，例如，模拟运动汽车的车灯。

目标灯光的创建方式与自由灯光不同。必须首先指定灯光的初始位置，然后再指定灯光的目标点。目标灯光非常适用于模拟舞台灯光，可以方便地指明照射位置。创建一个目标灯光就创建了两个对象：光源和目标点。两个对象可以分别运动，但是光源总是照向目标点。

8.2 高级灯光设置

在灯光的常规参数卷展栏中可以看到阴影方法下拉列表框。这些选项决定渲染器是否使用阴影贴图、光线跟踪阴影、高级光线跟踪阴影或区域阴影生成该灯光的阴影。

图 8.18 "光线跟踪阴影"卷展栏

8.2.1 光线跟踪阴影

光线跟踪阴影是通过跟踪从光源发射出来的光线路径所产生的阴影效果，它的阴影效果更为精确。对于透明和半透明对象，光线跟踪阴影能够产生逼真的阴影效果。光线跟踪与分辨率无关，使用光线跟踪投影是得到线框材质的线框投影的唯一方法，见图 8.18。

<1> 光线偏移：可面向或远离阴影投影对象移动阴影。如果"光线偏移"值太低，阴影可能在无法到达的地方"泄漏"，从而生成叠纹图案或在网格上生成不合适的黑色区域。如果"光线偏移"值太高，阴影可能从对象中"分离"。在任何一方向上如果偏移值是极值，则阴影根本不可能被渲染。

<2> 双面阴影：从内部看到的对象不由外部的灯光照亮。这样将花费更多渲染时间。禁用该选项后，将忽略背面。渲染速度更快，但外部灯光将照亮对象的内部。默认设置为启用。

<3> 最大四元树深度：使用光线跟踪器调整四元树的深度。增大四元树深度值可以缩短光线跟踪时间，但却以占用内存为代价。然而，使用这个深度值虽然可以改善性能，但是却要花费大量的时间才能生成四元树本身，这取决于场景的几何体。默认设置为 7。

8.2.2 高级光线跟踪

图 8.19 "高级光线跟踪参数"卷展栏

高级光线跟踪阴影与光线跟踪阴影相似，但是具有比较强的控制能力。具体参数设置见图 8.19。

基本选项：选择生成阴影的光线跟踪类型。

简单：向曲面投影单个光线，未执行抗锯齿。

单过程抗锯齿：从每一个照亮的曲面中投影的光线数量都相同，使用第 1 周期质量微调框设置光线数。

双过程抗锯齿：第一批光线确定是否完全照亮出现问题的点，是否向其投影阴影或其是否位于阴影的半影（柔化区域）中。如果点在半影中，则第二批光线束将被投影以便进一步细化边缘。使用第 1 周期质量微调框指定初始光线数。使用第 2 周期质量微调框指定二级光线数。

双面阴影：启用此选项后，计算阴影时背面将不被忽略。从内部看到的对象不由外部的灯光照亮，当然这样将花费更多渲染时间。

"抗锯齿选项"组的选项如下。

<1> 阴影完整性：从照亮的曲面中投影的光线数。

<2> 阴影质量：从照亮的曲面中投影的二级光线数量。

<3> 阴影扩散：要模糊抗锯齿边缘的半径（以像素为单位）。

<4> 阴影偏移：与着色点的最小距离，对象必须在这个距离内投影阴影。这样将使模糊的阴影避免影响它们不应影响的曲面。

<5> 抖动量：向光线位置添加随机性。开始时光线为非常规则的图案，它可以将阴影的模糊部分显示为常规的人工效果。抖动将这些人工效果转换为噪波，通常这对于人眼来说并不明显，建议的值为 0.25～1.0。

8.2.3 布光的基本知识

随着演播室照明技术的快速发展，诞生了一个全新的艺术形式，将这种形式称之为灯光设计。无论为什么样的环境设计灯光，一些基本的概念是一致的。首先为不同的目的和布置使用不同的灯光，其次是使用颜色增加场景。

一般情况下可以从布置 3 个灯光开始，这 3 个灯光是主光、辅光和背光。为了方便设置，最好都采用聚光灯。尽管三点布光是很好的照明方法，但是有时还需要使用其他的方法来照明对象。

主光：三个灯中最亮的，是场景中的主要照明光源，也是产生阴影的主要光源。

辅光：这个灯光用来补充主光产生的阴影区域的照明，显示出阴影区域的细节，而又影响主光的照明效果。辅光通常被放置在较低的位置，亮度也是主光的一半到三分之二。这个灯光产生的阴影很弱。

背光：这个光的目的是照亮对象的背面，从而将对象从背景中区分开来。这个灯光通常放在对象的后上方，亮度是主光的三分之一到二分之一。

下面利用之前的练习来进行灯光的设置。

① 打开之前做完贴图的螺丝刀文件，渲染透视视图，可以看到这个螺丝刀有折射和反射效果，

但是没有阴影，像是浮在木板上，那么就要给这个场景打一盏灯，为螺丝刀加上阴影。在视图中从螺丝刀的右上方打一盏目标聚光灯，渲染视图，见图8.20。

② 这时已经看到渲染得来的图，已经看到了聚光灯带来的光线边缘，但是现在螺丝刀还是没有阴影，而且光线边缘太过清晰，不真实，选择目标聚光灯，进入修改命令面板，在"常规参数"卷展栏中选中"阴影"组中的"启用"项，渲染视图看到螺丝刀已经有了阴影，但是螺丝刀阴影生硬，透明的刀柄也产生了生硬的阴影，见图8.21。

图8.20　建立聚光灯后的渲染效果

图8.21　启用阴影效果

③ 在"阴影"组中选择"光线跟踪阴影"，再次渲染，可以看见螺丝刀的刀柄透明部分阴影已经变淡，见图8.22。

④ 在"聚光灯参数"卷展栏中将"聚光灯/光束"参数设为32.1，"衰减区/区域"参数设为43.8。再次渲染视图，可以看到在地板上产生的阴影边缘已经变得柔和了，见图8.23，当然根据需要还可以再为场景设置多盏的灯光模拟所需要的场景。

图8.22　阴影类型设置为光线跟踪阴影的效果

图8.23　聚光区衰减区参数设置后的渲染效果

8.3　设置摄影机

3ds Max中有两个基本的摄影机类型，即自由摄影机和目标摄影机。两种摄影机的参数相同，但基本用法不同。

8.3.1　摄影机类型

1．自由摄影机

自由摄影机就像一个真正的摄影机，它能够被推拉、倾斜及自由移动。自由摄影机显示一个视点和一个锥形图标，见图8.24。它的一个用途是在建筑模型中沿着路径漫游。自由摄影机没有目标点，摄影机是唯一的对象。

图 8.24 自由摄影机

下面介绍如何创建和使用自由摄影机。

当给场景增加自由摄影机的时候，摄影机的最初方向是指向屏幕里面的。这样，摄影机的观察方向就与创建摄影机时使用的视口有关。如果在顶视口创建摄影机，那么摄影机的观察方向是世界坐标的负 Z 方向。

① 启动 3ds Max 或者在菜单栏选择"文件"→"重置"命令，复位 3ds Max。

② 创建一个场景。

③ 在命令面板中单击 按钮，选择 自由 自由摄影机。

④ 在左视口中单击，创建一个自由摄影机，见图 8.25。

⑤ 在透视视口的空白处单击鼠标左键，激活它。

⑥ 按键盘上的 C 键，切换到摄影机视口。

切换到摄影机视口后，视口导航控制区域的按钮就变成摄影机控制按钮。通过调整这些按钮就可以改变摄影机的参数。

自由摄影机的一个优点是便于沿着路径或者轨迹线运动。

2．目标摄影机

目标摄影机的功能与自由摄影机类似，但是它有两个对象。第一个对象是摄影机，第二个对象是目标点。摄影机总是盯着目标点，见图 8.26。目标点是一个非渲染对象，用来确定摄影机的观察方向。一旦确定了目标点，也就确定了摄影机的观察方向。目标点还有另外一个用途，它可以决定目标距离，从而便于进行 DOF 渲染。

图 8.25 建立自由摄影机

图 8.26 建立目标摄影机

下面举例来说明如何使用目标摄影机。

① 启动 3ds Max 或者在菜单栏选择"文件"→"重置"命令，复位 3ds Max。

② 创建一个场景。

③ 在创建命令面板中单击 按钮，选择 目标 目标摄影机。

④ 在顶视口中单击并拖曳创建一个目标摄影机。

⑤ 在摄影机导航控制区域单击 按钮，然后调整前视口的显示，以便视点和目标点显示在前视口中。

⑥ 确认在前视口中选择了摄影机。

⑦ 单击主工具栏的 选择按钮。

⑧ 在前视口沿着 Y 轴将摄影机向上移动。

⑨ 在前视口中选择摄影机的目标点。

⑩ 在前视口将目标点沿着 Y 的空白处轴向上移动。

⑪ 在摄影机视口的空白处单击鼠标左键，激活它。

⑫ 要将当前的摄影机视口改变成为另外的一个摄影机视口，可以在摄影机的视口标签上单击鼠标右键，然后在弹出的菜单上选取另外一个视口即可。

8.3.2 摄影机参数设置

创建摄影机后就被指定了默认的参数。但是在实际中经常需要改变这些参数。改变摄影机的参数可以在修改面板的"参数"卷展栏中进行，见图 8.27。

图 8.27 摄影机参数

<1> "镜头"和"视野"：镜头和视野是相关的，改变镜头的长短，自然会改变摄影机的视野。真正的摄影机的镜头长度和视野是被约束在一起的，但是不同的摄影机和镜头配置将有不同的视野和镜头长度比。影响视野的另外一个因素是图像的纵横比，一般用 X 方向的数值比 Y 方向的数值来表示。例如，如果镜头长度是 20mm，图像纵横比是 2.35，那么视野将是 94°；如果镜头长度是 20mm，图像纵横比是 1.33，那么视野将是 62°。在 3ds Max 中测量视野的方法有几种，在命令面板中分别用 ↔、↕ 和 ↗ 来表示。

↔ 沿水平方向测量视野，这是测量视野的标准方法。

↕ 沿垂直方向测量视野。

↗ 沿对角线测量视野。

在测量视野的按钮下面还有一个"正交投影"复选框。如果选中该复选框，那么将去掉摄影机的透视效果。当通过正交摄影机观察的时候，所有平行线仍然保持平行，没有灭点存在。

<2> 备用镜头：提供了几个标准摄影机镜头的预设置。

<3> 类型：使用这个下拉列表框可以自由转换摄影机类型，即可以将目标摄影机转换为自由摄影机，也可以将自由摄影机转换成目标摄影机。

<4> 显示圆锥体：激活这个选项后，即使取消了摄影机的选择，也能够显示该摄影机的视野的锥形区域。

<5> 显示地平线：当选中这个选项后，在摄影机视口会绘制一条线，来表示地平线，见图 8.28。如果地平线位于摄影机的视野之外，或摄影机倾斜得太高或太低，则地平线不可见。

<6> 环境范围：按离摄影机的远近设置环境范围，距离的单位就是系统单位。近距范围决定场景的什么距离范围外开始有环境效果，远距范围决定环境效果最大的作用范围。选中"显示"复选框就可以在视口中看到环境的设置。

图 8.28 显示地平线

<7> 剪切平面：设置在 3ds Max 中渲染对象的范围。在范围外的任何对象都不被渲染。如果没有特别要求，一般不需要改变这个数值的设置。与环境范围的设置类似，近距剪切和远距剪切根据到摄影机的距离决定远、近裁减平面。激活"手动剪切"选项后，就可以在视口中看到裁减平面了，图 8.29 是剪切平面的对比。

剪切平面在雨伞的后面，渲染后　　　剪切平面在雨伞的中部，渲染后
没有排除雨伞，雨伞完整渲染　　　　排除雨伞的部分区域

图 8.29 剪切平面对比

<8> 多过程效果：多过程可以对同一帧进行多遍渲染，这样可以准确渲染景深和对象运动模糊效果。激活多过程效果渲染效果和预览按钮，预览按钮用来测试在摄影机视口中的设置，多过程效果下拉列表框有景深、运动模糊等选择，它们是互斥使用的，默认使用景深效果。对于景深和运动模糊来讲，它们分别有不同的卷展栏和参数。具体参数含义分别见 8.3.3 节和 8.3.4 节。

<9> 渲染每过程效果：如果选中了这个复选框，那么每边都渲染诸如辉光等特殊效果。该选项适用于景深和运动模糊效果。

<10> 目标距离：摄影机到目标点的距离。可以通过改变这个距离来使目标点靠近或者远离摄影机。当使用景深时，这个距离非常有用。在目标摄影机中，可以通过推拉目标点来调整这个距离，但是在自由摄影机中只有通过这个参数来改变目标距离。

8.3.3 景深

与照相类似，景深是一个非常有用的工具。可以通过调整景深来突出场景中的某些对象。下面介绍景深的参数。

在摄影机的修改面板中有一个"景深参数"卷展栏。这个卷展栏有四个区域，它们分别是焦点深度、采样、过程混合和扫描线渲染器参数，见图8.30。

<1> 焦点深度：摄影机到聚焦平面的距离。当"使用目标距离"复选框被选中后，就使用摄影机的焦点深度参数。如果不选中该复选框，那么可以手工输入距离。两种设置方法都可以设置动画，设置动画后就可以产生聚焦点改变的动画。

<2> 采样：这个区域的设置决定图像的最后质量。

显示过程：如果选中这个复选框，那么将显示景深的每遍渲染。这样就能够动态地观察景深的渲染情况。如果不选中这个选项，那么在进行全部渲染后再显示渲染的图像。

使用初始位置：当选中这个复选框后，多遍渲染的第一遍渲染从摄影机的当前位置开始。当不选中这个选项后，根据采样半径中的设置来设定第一遍渲染的位置。

图8.30 "景深参数"卷展栏

过程总数：这个参数设置多遍渲染的总遍数。数值越大，渲染遍数越多，渲染时间就越长，最后得到的图像质量就越高。

采样半径：这个数值用来设置摄影机从原始半径移动的距离。在每遍渲染的时候稍微移动一点，摄影机就可以获得景深的效果。此数值越大，摄影机就移动得越多，创建的景深就越明显。但是如果摄影机被移动得太远，那么图像可能被变形，而不能使用。

采样偏移：使用该参数决定如何在每遍渲染中推拉摄影机。该数值越小，摄影机偏离原始点就越少；该数值越大，摄影机偏离原始点就越多。

<3> 过程混合：当渲染多遍摄影机效果时，渲染器将轻微抖动每遍的渲染结果，以便混合每遍的渲染。

规格化权重：当这个选项被启用后，每遍混合都使用规格化的权重。如果没有启用该选项，那么将使用随机权重。

抖动强度：这个数值决定每边渲染抖动的强度。数值越高，抖动得越厉害。抖动是通过混合不同颜色和像素来模拟颜色或者混合图像的方法。

平铺大小：这个参数设置在每遍渲染中抖动图案的大小。

<4> 扫描线渲染器参数：使用这些选项可以在渲染多重过滤场景时禁用抗锯齿或锯齿过滤。

8.3.4 运动模糊

与景深类似，也可以通过修改面板来设置摄影机的运动模糊参数。运动模糊是胶片需要一定的曝光时间而引起的现象。当一个对象在摄影机之前运动的时候，快门需要打开一定的时间来曝光胶片，而在这个时间内对象还会移动一定的距离，这就使对象在胶片上出现了模糊的现象。

下面就来看一下运动模糊的参数。

"运动模糊参数"卷展栏有三个区域：采样、过程混合和扫描线渲染器参数，见图8.31。

图8.31 "运动模糊参数"卷展栏

<1> 采样

显示过程：当启用这个选项后，就显示每遍运动模糊的渲染，这样能够观察整个渲染过程。如果禁用它，那么在进行完所有渲染后再显示图像，这样可以加快一点渲染速度。

过程总数：设置多遍渲染的总遍数。

持续时间（帧）：以帧为单位设置摄影机快门持续打开的时间。时间越长越模糊。

偏移：偏移设置提供了一个改变模糊效果位置的方法，取值范围是 0.01～0.99。较小的数值使对象的前面模糊，数值 0.5 使对象的中间模糊，较大的数值使对象的后面模糊。

<2> 过程混合：由抖动混合的多个运动模糊周期可以由该组中参数控制，这些控件只适用于运动模糊效果的渲染，不能在视口中预览。

规格化权重：使用随机权重混合的过程可以避免出现诸如条纹这些人工效果。当启用"规格化权重"后，将权重规格化，会获得较平滑的结果。当禁用此选项后，效果会变得清晰一些，但通常颗粒状效果更明显。

抖动强度：控制应用于渲染通道的抖动程度。增加此值会增加抖动量，并且生成颗粒状效果，尤其在对象的边缘上。默认值为 0.4。

平铺大小：设置抖动时图案的大小。此值是一个百分比，0 是最小的平铺，100 是最大的平铺。默认设置为 32。

<3> 扫描线渲染器参数：使用这些选项可以在渲染多重过滤场景时禁用抗锯齿或锯齿过滤，禁用这些渲染通道可以缩短渲染时间。这些控件只适用于运动模糊效果的渲染，不能在视口中预览。

禁用过滤：启用此选项后，禁用过滤过程。默认设置为禁用状态。

禁用抗锯齿：启用此选项后，禁用抗锯齿。默认设置为禁用状态。

8.3.5　摄影机导航控制按钮

图 8.32　摄影机导航控制按钮

当激活摄影机视口后，视口导航控制区域的按钮变成了摄影机视口专用导航控制按钮，见图 8.32。

1．推拉摄影机按钮

使用推拉摄影机按钮可沿着摄影机的视线推拉摄影机。在推拉摄影机的时候，它的镜头长度保持不变，其结果是使摄影机靠近或远离对象。

启动 3ds Max，创一个场景，选择摄影机后单击摄影机导航控制区域的推拉摄影机按钮，在摄影机视口上下拖曳鼠标。场景对象会变小或者变大，好像摄影机远离或者靠近对象一样。注意观察顶视图中摄影机的运动。

2．推拉目标点按钮

使用推拉目标点按钮可沿着摄影机的视线推拉摄影机的目标点，镜头参数和场景构成不变。摄影机绕轨道旋转是基于目标点的，因此调整目标点会影响摄影机绕轨道的旋转。

在摄影机视图中确认选择了摄影机。在摄影机导航控制区域单击推拉摄影机按钮。从弹出的按钮中选取推拉目标点按钮。在摄影机视口按住鼠标左键上下拖曳，摄影机的目标点沿着视线前后移动。

3．推拉摄影机+目标点按钮

该按钮将沿着视线推拉摄影机和目标点。这个效果类似于推拉摄影机，但是摄影机和目标点之间的距离保持不变。只有当需要调整摄影机的位置，而又希望保持摄影机绕轨道旋转不变的时候，才使用这个按钮。

在摄影机视图中确认选择了摄影机。在摄影机导航控制区域单击推拉摄影机按钮。从中选取推拉摄影机+目标点按钮。在摄影机视口按住鼠标左键上下拖曳，摄影机和目标点都跟着移动。

4．透视按钮

使用该按钮可推拉摄影机使其靠近目标点，同时改变摄影机的透视效果，从而使镜头长度变化。35mm 到 50mm 的镜头长度可以很好地匹配人类的视觉系统。镜头长度越短，透视变形就越夸张，从而产生非常有趣的艺术效果；镜头长度越长，透视的效果就越弱，图形的效果就越类似于正交投影。

在摄影机视图中确认选择了摄影机。在摄影机导航控制区域单击透视按钮。在摄影机视口按住鼠标左键向上拖曳。如果透视效果改变不大，那么在拖曳的时候按住 Ctrl 键。这样就放大了鼠标拖曳的效果。当向上拖曳鼠标的时候，摄影机靠近对象，透视变形明显。在摄影机视口按住鼠标左键向下拖曳，透视效果会减弱。

5．侧滚摄影机按钮

该按钮可使摄影机绕着它的视线旋转。其效果类似于斜着头观察对象。

在摄影机视图中确认选择了摄影机。在摄影机导航控制区域单击侧滚摄影机按钮。在摄影机视口按住鼠标左键左右拖曳，让摄影机绕视线旋转，见图 8.33。

6．视野按钮

该按钮的作用效果类似于透视，只是摄影机的位置不发生改变。

继续使用前面的练习来演示这个功能。

在摄影机视图中确认选择了摄影机。在摄影机导航控制区域单击视野按钮。在摄影机视口按住鼠标左键垂直拖曳。

当向上拖曳的时候，视野会变窄，见图 8.34；当鼠标向下移动的时候视野会变宽。

图 8.33　侧滚摄影机效果　　　　　　　图 8.34　视野变化效果

7．平移摄影机按钮

使用该按钮可使摄影机沿着垂直于它的视线的平面移动，只改变摄影机的位置，而不改变摄影机的参数。当给该功能设置动画效果后，可以模拟行进汽车的效果。场景中的对象可能跑到视野之外。

在摄影机视图中确认选择了摄影机。在摄影机导航控制区域单击平移摄影机按钮。在摄影机视口按住鼠标左键水平拖曳，让摄影机在图形平面内水平移动。在摄影机视口按住鼠标左键垂直拖曳，让摄影机在图形平面内垂直移动。

8．环游摄影机

使用该按钮，可使摄影机围绕着目标点旋转。继续使用前面的练习来演示这个功能。

在摄影机视图中确认选择了摄影机。在摄影机导航控制区域单击环游摄影机按钮。按住 Shift 键，在摄影机视口水平拖曳摄影机。摄影机在水平面上绕目标点旋转。按下 Shift 键，在摄影机视口垂直拖曳摄影机，让摄影机在垂直面上绕目标点旋转。

9. 摇移摄影机按钮

该按钮是环游摄影机按钮下面的弹出按钮，它使摄影机的目标点绕摄影机旋转。

在摄影机视图中确认选择了摄影机。在摄影机导航控制区域单击环游摄影机按钮。从弹出的按钮中选取摇移摄影机，在摄影机视口按下鼠标左键上下拖曳。按住 Shift 键，在摄影机视口水平拖曳摄影机，摄影机的目标点在水平面上绕摄影机旋转。按住 Shift 键，在摄影机视口垂直拖曳摄影机，摄影机的目标点在水平面上绕摄影机旋转。

8.3.6 关闭摄影机的显示

有时需要将场景中的摄影机隐蔽起来，下面继续使用前面的例子来说明如何隐藏摄影机。

首先确认激活了摄影机视口。然后在摄影机的视口标签上单击鼠标右键，从弹出的右键菜单上选择"选择摄影机"命令，取消"按类别隐藏"卷展栏中摄影机的选项，见图 8.35。

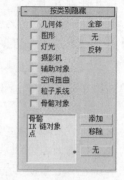

图 8.35 "按类别隐藏"卷展栏

第9章 环境效果与场景渲染

环境效果是 3ds Max 中增加场景气氛的重要工具，本章将介绍如何使用 3ds Max 中的一些环境效果，并详细介绍火、雾和体积光的特效使用方法。

9.1 环境基本参数设置

单击菜单栏中的"渲染"→"环境"或者"效果"命令，都会弹出"环境和效果"对话框，见图 9.1。

首先介绍"环境"选项卡中的各选项，在"公用参数"卷展栏中分为"背景"和"全局照明"两个选项组，"背景"组选项如下。

<1> 颜色：设置场景背景的颜色。3ds Max 中默认的是黑色，单击颜色框，在弹出的颜色选择器中选择所需的颜色，渲染后，可以发现场景中的背景颜色会随之而改变。

<2> 环境贴图：在没有使用的时候会显示为"无"，单击"无"按钮，会弹出"材质/贴图浏览器"选择贴图对话框，可以按照需求选择背景的图，这时"无"按钮会显示贴图的名称，贴图必须使用环境贴图坐标（球形、柱形、收缩包裹和屏幕）。如果要调整环境贴图的参数，如要指定位图或更改坐标设置，可打开"材质编辑器"，将"环境贴图"按钮拖放到未使用的示例窗中，当做一个材质进行编辑。

在场景中使用了环境贴图后，无论从哪个角度进行渲染，所设置的环境贴图都会在渲染中显示，而且位置不变。见图 9.2，在场景中建立了一个茶壶，并在环境贴图中选用了一张天空的位图，这时分别渲染顶视图和透视视图，结果见图 9.3，虽然视图不同但是背景的环境贴图的角度位置都是一样的。

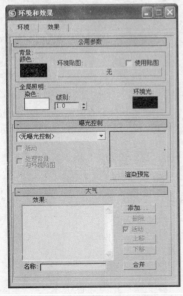

图 9.1 "环境和效果"对话框

图 9.2 基本场景

"全局照明"组选项如下。

- 染色：如果全局照明的颜色不是白色，就可以让场景中的所有灯光显示这个颜色。
- 级别：增强场景中的所有灯光。如果级别为 1.0，则保留各个灯光的原始设置。增大级别将增强总体场景的照明，减小级别将减弱总体照明。此参数可设置动画。
- 环境光：设置环境光的颜色。

"大气"卷展栏选项如下。

- 效果：显示已添加的效果队列。在渲染期间，效果在场景中按线性顺序计算。
- 名称：为列表中的效果自定义名称。
- 添加：显示"添加大气效果"对话框，见图 9.4，选择效果后单击"确定"按钮将效果指定给列表。
- 删除：将所选大气效果从列表中删除。
- 活动：为列表中的各个效果设置启用/禁用状态。
- 上移/下移：将所选项在列表中上移或下移，更改大气效果的应用顺序。
- 合并：合并其他 3ds Max 场景文件中的效果。

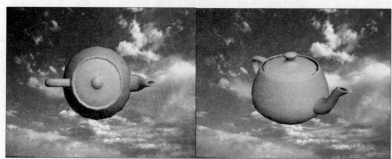

图 9.3　顶视图和透视视图

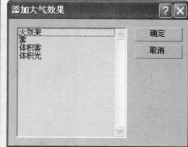

图 9.4　"添加大气效果"对话框

9.1.1　使用火效果

火效果可以在动画中制作火焰、烟雾和爆炸效果。3ds Max 支持向场景中添加任意数目的火焰效果，但是效果的顺序很重要，因为列表底部附近的效果其层次置于列表顶部附近的效果的前面。而且值得注意的是，只有摄影机视图或透视视图中会渲染火焰效果。

下面就先在场景中建立一个火效果，看看火效果是如何设置的。

① 首先在创建面板中选择 ⬚ 辅助对象，然后从下拉的子类别列表中选择大气装置。单击 `球体 Gizmo` ，在顶视口中拖动鼠标，建立一个球形的大气装置。在球体 Gizmo 参数中选中"半球"复选框，见图 9.5。所有的火效果都必须放在大气装置中，大气装置包括三种：长方体 Gizmo、球体 Gizmo 和圆柱体 Gizmo。大气装置可以移动、旋转和缩放，但是不能应用修改器。

② 用缩放工具将半球的大气装置沿 Z 轴拉大，形成一个火焰的最大外边缘，见图 9.6。

③ 在渲染菜单中选择环境，弹出"环境和效果"对话框，在"大气"卷展栏中单击"添加"按钮，在弹出的"添加大气效果"对话框中选择"火效果"，见图 9.7。

图 9.5　半球体的 Gizmo

图 9.6　拉伸后效果

图 9.7　添加 "火效果"

　　④ 在打开的 "火效果参数" 卷展栏中单击 拾取 Gizmo 按钮，在场景中拾取刚才建立的球形 Gizmo，这时一个默认的火效果已经设立好了，渲染一下透视视图，效果见图 9.8。

⑤ 调整火效果的各项参数就可以看到不同的火焰效果和动画。

对于火效果有很多的参数可以调整，下面一一介绍，"颜色"组见图9.9。

图9.8　渲染结果

图9.9　"颜色"组

该选项组可以为火焰效果设置三个颜色属性，分别为内部颜色、外部颜色以及烟雾颜色等。

- 内部颜色：设置效果中最密集部分的颜色。对于典型火焰，此颜色代表火焰中最热的部分。
- 外部颜色：设置效果中最稀薄部分的颜色。对于典型火焰，此颜色代表火焰中较冷的散热边缘。
- 烟雾颜色：设置火焰燃烧后的烟雾颜色。

"图形"组见图9.10。"图形"组的选项可以控制火焰效果中火焰的形状和拉伸。

- 火舌：创建的火焰效果类似于篝火的火焰，沿着中心使用纹理创建带方向的火焰。
- 火球：火焰的形状为圆形的爆炸效果，见图9.11。

图9.10　"图形"组

火舌　　　火球

图9.11　火舌与火球渲染结果

- 拉伸：可以将火焰沿着装置的 Z 轴缩放，该参数通常适合制作火舌火焰。图9.12 为设置"拉伸"值分别为 0.5、1.0 和 3.0 的火焰效果。
- 规则性：用来修改火焰填充装置的方式。该参数为 1 时火焰非常接近辅助对象的形状，值越小这种效果就越不明显。图9.13 为"规则性"值分别为 0.2、0.5 和 1.0 的效果。

图9.12　"拉伸"值为 0.5、1.0 和 3.0 的火焰效果

图9.13　"规则性"值为 0.2、0.5 和 1.0 的火焰效果

"特性"组见图9.14，用来设置火焰的外观和大小。

- 火焰大小：用来设置装置中各火焰的大小。图9.15 为"火焰大小"值为 15.0、30.0 和 50.0 的效果。

图 9.14 "特性"组　　　　　图 9.15 "火焰大小"值为 15.0、30.0 和 50.0 的火焰效果

- 火焰细节：控制每个火焰中显示的颜色更改量和边缘尖锐度。图 9.16 为"火焰细节"值分别为 1.0、2.0 和 3.0 的效果。

图 9.16 "火焰细节"值为 1.0、2.0 和 3.0 的火焰效果

- 密度：设置火焰效果的不透明度和亮度。图 9.17 为"密度"值分别为 10、60 和 120 的效果。较低的值会降低效果的不透明度，更多地使用外部颜色。较高的值会提高效果的不透明度，并通过逐渐使用白色替换内部颜色，加亮效果。值越高，效果的中心越白。

图 9.17 "密度"值为 10、60 和 120 的火焰效果

- 采样数：该参数设置效果的采样率。

"动态"组见图 9.18，用来设置火焰的涡流和上升的动画。

图 9.18 "动态"组

- 相位：控制更改火焰效果的速率。
- 漂移：设置火焰沿着火焰装置的 Z 轴的渲染方式。

9.1.2　使用雾效果

3ds Max 提供雾和烟雾的大气效果，使对象随着与摄影机距离的增加逐渐褪光。3ds Max 提供的雾效果可以使场景产生雾、层雾、烟雾、云雾、蒸气等大气效果，从而使场景显得更真实、纵深感更强。3ds Max 中有 3 种雾效果，分别为标准雾、分层雾和体积雾。标准雾通常与摄影机配合使用，在设置好的视域范围内，标准雾距离摄影机越近的地方雾就越稀薄，而距离摄影机越远的地方雾就越深重。

下面来创建一个标准雾。要使用标准雾，可执行以下操作。

① 创建一个场景，并在场景中建立一个摄影机视图。一定要启用"环境范围"组中的"显示"选项，标准雾基于摄影机的环境范围值，见图 9.19。

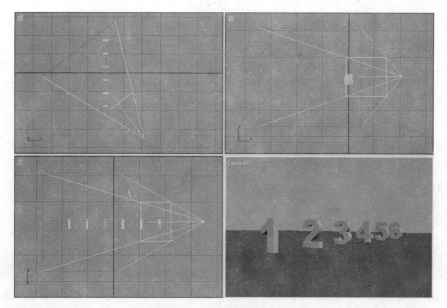

图 9.19　摄影机设置效果

②　选择"渲染"菜单中的"环境"命令，在"大气"卷展栏中单击"添加"按钮，选择"雾"选项（见图 9.20），渲染摄影机视图，效果见图 9.21。

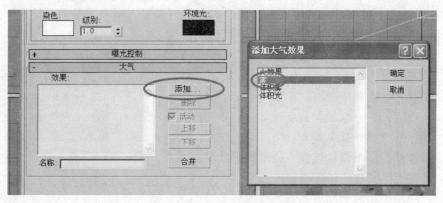

图 9.20　添加"雾"效果

雾效果有很多参数，下面一一介绍。"雾参数"卷展栏见图 9.22。

图 9.21　添加"雾"的渲染效果

图 9.22　"雾参数"卷展栏

- 颜色：指定雾的颜色。可以将它的变化记录为动画，产生颜色变化的雾。
- 环境颜色贴图：该选项下的"无"按钮是用于指定雾贴图的通道。单击该按钮，打开"材质/贴图浏览器"对话框，从中可以导入程序贴图和位图作为雾效果的贴图。只有"使用贴图"复选框处于选中状态，环境颜色贴图才应用于场景。

- 环境不透明度贴图：使用一个不透明贴图来影响雾的浓度。"无"按钮用于指定雾的不透明度。只有在"使用贴图"复选框处于选中状态，贴图才会应用于场景。
- 雾化背景：决定雾效果是否影响背景。图 9.23 为禁用和启用"雾化背景"复选框的效果。
- 类型：选择雾的类型，分为"标准"雾和"分层"雾两种，选择其中一个，将打开其下相应的设置选项。

"标准"组在启用标准雾时才显示，根据与摄影机的距离使雾变薄或变厚。

- 指数：启用该复选框后，雾将随距离按指数增大密度，并且雾效果将与场景中的透明对象很好地融合。图 9.24 为禁用和启用"指数"复选框的效果。

图 9.23　禁用和启用雾化背景的效果　　　　图 9.24　禁用和启用指数的效果

- 近端%：设置雾在近距范围的密度（近距和远距范围在摄影机的创建面板中设置）。
- 远端%：设置雾在远距范围的密度（近距和远距范围在摄影机的创建面板中设置）。

"分层"组在启用分层雾时才显示，参数设置见图 9.25。使雾在上限和下限之间变薄和变厚。通过向列表中添加多个雾条目，雾可以包含多层。因为可以设置所有雾参数的动画，所以也可以设置雾上升和下降、更改密度和颜色的动画，并添加地平线噪波。

- 顶：用来设置雾层的上部范围。
- 底：用来设置雾层的下部范围。
- 密度：设置雾的总体密度。
- 衰减（顶/底/无）：添加指数衰减效果，使密度在雾范围的"顶"或"底"减小到 0。
- 地平线噪波：选中该复选框，启用地平线噪波系统，使雾层显得更为真实。

图 9.25　"分层"组

- 大小：应用于噪波的缩放系数，缩放系数值越大，雾的碎块也就越大。
- 角度：确定受影响的与地平线的角度。
- 相位：通过相位值的变化，可以将"噪波"效果记录为动画，如果层雾在地平线以上，正的相位值变化可以产生升腾的雾效果，负值变化将产生下落的雾效果。

9.1.3　使用"体积雾"效果

体积雾可以使用户在一个限定的范围内设置和编辑雾效果，产生三维空间的云团，可以用来模拟真实的云雾效果，在三维空间中以真实的体积存在，它们不仅可以飘动，还可以穿过它们。

体积雾有两种使用方法，一种是直接作用于整个场景，但要求场景内必须有物体存在；另一种是作用于大气装置 Gizmo 物体，在 Gizmo 物体限制的区域内产生云团，这是一种更易于控制的方法。

在通过第二种方法创建"体积雾"时，首先需要在场景中创建大气装置对象，创建方法如下。

① 在创建命令面板上单击 辅助对象按钮，选择大气装置选项，进入大气装置创建面板，选择一个长方体 Gizmo，在视图中创建一个长方体 Gizmo。

② 单击"渲染"→"环境"命令，打开"环境和效果"对话框，单击"大气"卷展栏中的"添

加"按钮，在打开的"添加大气装置"对话框中选择"体积雾"选项。单击 拾取 Gizmo ，在场景中选择长方体 Gizmo。渲染视图，可以看到图 9.26 所示的效果。

添加了"体积雾"效果后，体积雾中将会出现"体积雾参数"卷展栏，见图 9.27。在该卷展栏中可以对体积雾的相关参数进行设置，下面介绍这些参数。

图 9.26 "体积雾"渲染效果

图 9.27 "体积雾参数"卷展栏

- 柔化 Gizmo 边缘：用来羽化体积雾效果的边缘。值越大，边缘越柔化。
- 颜色：用于指定雾的颜色。
- 指数：启用后，场景中的透明对象能够与体积雾很好地融合。
- 密度：用来控制体积雾的密度。图 9.28 是"密度"值为 20 和 100 的效果。

图 9.28 "密度"值为 20 和 100 的效果

- 步长大小：确定雾采样的粒度。
- 最大步数：用来限制采样量，以便雾的计算不会永远执行（字面上）。如果雾的密度较小，此选项尤其有用。
- 雾化背景：启用该复选框后，体积雾才会应用于背景。

"噪波"组：其参数设置类似于材质编辑器中的噪波贴图。

- 类型：其"规则"、"分形"和"湍流"三个单选按钮用于控制噪波的形态。选中"反转"复选框，可以反转噪波效果，浓雾将变为半透明的雾，而半透明的雾将变为浓雾。"噪波阈值"用来限制噪波效果。"高"设置高阈值，"低"设置低阈值。"均匀性"值越小，体积越透明，包含分散的烟雾泡。
- 级别：设置噪波迭代应用的次数。只有"分形"或"湍流"单选按钮处于选择状态时，该参数才处于可调节状态。
- 大小：确定"烟卷"或"雾卷"的大小。图 9.29 是"大小"值分别为 20 和 10 的效果。
- 风力强度：控制烟雾远离风向（相对于相位）的速度。如果"相位"没有设置动画，无论风力强度有多大，烟雾都不会移动。通过使相位随着大的风力强度慢慢变化，雾的移动速度将大于其涡流速度。"风力来源"下的 6 个单选按钮用来指定风来自于哪个方向。

图 9.29 "大小"值为 20 和 10 的效果

9.1.4 使用"体积光"效果

体积光根据灯光与大气的相互作用,制作出带有体积的光线,该效果可以指定给任何类型的灯光,这种灯光可以被物体遮挡,从而形成光芒透过缝隙的效果。带有体积光属性的灯光仍可以进行照明、投影以及投影图像,从而产生真实的光线效果,见图 9.30。

下面先在场景中建立一个体积光效果,看看体积光效果是如何设置的。

① 首先建立一个场景,见图 9.31,这个场景是一个桌角,桌上有几本书和一盏台灯,场景中有一架摄影机,能够看到摄影机视图。

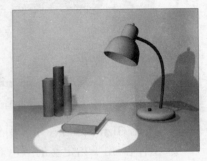

图 9.30 体积光效果

图 9.31 基本场景素材

② 在场景中打开一盏目标聚光灯,光源在台灯的灯泡位置,目标在桌上放倒的书上部,调整细节,见图 9.32,让灯看起来像是像是从台灯里射出来的一样。渲染摄影机视图可看到图 9.33 所示的效果,场景中只能看到光所照到的桌面部分。

③ 下面给这个灯光加上体积光效果。打开"环境和效果"对话框,单击"大气"卷展栏中的"添加"按钮,在打开的"添加大气装置"对话框中选择"体积光"选项。在展开的"体积光参数"卷展栏中单击 拾取灯光 按钮,在场景中选择灯光。渲染视图可以看到图 9.34 所示的效果。

图 9.32 基本灯光设置

图 9.33 基本灯光设置后的透视图渲染效果

图 9.34 添加体积光后的透视图渲染效果

④ 这时可看到光的体积已经呈现在画面当中,但是其他对象仍然是不可见的,所以在场景中再打上一盏泛光灯,让其他对象可见,渲染后见图 9.35。

⑤ 现在场景中的其他物体可见了,但是场景还是显得有点生硬,可以调整更多的体积光参数,使这个光更加自然逼真,下面详细介绍各参数。

仔细观察"体积光参数"卷展栏,见图 9.36,体积光的编辑参数相似于体积雾的编辑参数,下面将只对体积光中特有的功能进行讲述。

图 9.35 添加泛光灯后的透视图渲染效果

图 9.36 "体积光参数"卷展栏

- "灯光"组：单击 拾取灯光 按钮，可以在视图中拾取需要添加体积光效果的灯光对象。右侧的下拉列表框显示拾取灯光对象的名称，如果选择一个灯光对象名称，然后单击 移除灯光 按钮，这时被选择的灯光对象的体积光效果将被移除。

"体积"组：其中的"雾颜色"用于指定设置组成体积光的雾的颜色，图 9.37 就是体积光为黄色的雾颜色的效果。这种雾的颜色与其他雾效果不同，此雾颜色与灯光的颜色组合使用。

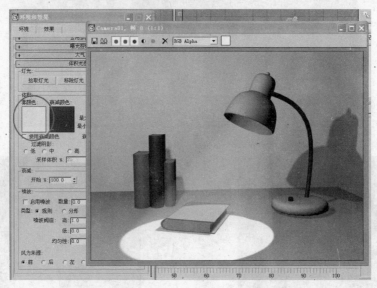

图 9.37　改变体积光"雾颜色"后的渲染效果

- 使用衰减颜色：启用该复选框后，将激活衰减颜色。
- 最大亮度%：控制体积光的最大光晕效果。
- 最小亮度%：控制体积光的最小光晕效果，与环境光设置类似，如果该参数大于 0，光体积外面的区域也会发光。
- 衰减倍增：用来设置衰减颜色影响程度。
- 过滤阴影：允许通过增加采样级别来获得更优秀的体积光渲染效果，也会增加渲染时间。
- 低：图像缓冲区将不进行过滤，而直接以采样代替，适合于 8 位图像格式，如 GIF 和 AVI 动画格式的渲染。
- 中：邻近像素进行采样均衡，如果发现有带状渲染效果，使用它可以非常有效地进行改进，但它比"低"渲染更慢。
- 高：邻近和对角像素都进行采样均衡，每个都给以不同的影响，这种渲染效果比"中"更好，可想而之，它比"中"的渲染速度还要慢。
- 使用灯光采样范围：基于灯光本身"采样范围"值的设定对体积光中的投影进行模糊处理，灯光本身的"采样范围"值是针对"使用阴影贴图"方式作用的，它的增大可以模糊阴影边缘的区域。在体积光中使用它，可以与投影更好地进行匹配，以快捷的渲染速度获得优质的渲染结果。
- 采样体积%：控制体积的采样率。当"自动"复选框处于启用状态时，自动控制"采样体积%"参数，左侧的参数栏将处于禁用状态。
- "衰减"组：其中的"开始%"参数设置灯光效果的开始衰减，与实际灯光参数的衰减相对。"结束%"参数设置照明效果的结束衰减，与实际灯光参数的衰减相对，见图 9.38。
- "噪波"组：若选中"链接到灯光"复选框，将噪波效果链接到灯光对象，见图 9.39。

图 9.38　无衰减效果和有衰减效果

还可以调整灯光的其他值，如聚光灯颜色、倍增和光速区域等，使效果更加真实，见图 9.40。

图 9.39　噪波效果启用

图 9.40　调整后渲染效果

下面通过个案例来详细介绍体积光的使用方法。最终会得到如图 9.41 所示的渲染结果。

① 首先来创建场景，单击"创建"命令面板中的"几何体"按钮，使用"长方体"按钮在前面视图中制作 4 个长方体，分别为 box01、box02、box03 和 box04。调整它们的位置最终形成一个房屋样子，见图 9.42。

图 9.41　最终渲染效果

图 9.42　基本场景

② 单击"创建"命令面板中的"几何体"→"圆柱体"按钮，在左视图中绘制一个圆柱体，结合着其他视图将它放置在右侧的墙上。选中右侧的墙，单击"创建"命令面板，在下拉列表框中选择"复合对象"项。再单击"布尔"按钮，在视图中选择圆柱体，于是在墙上挖了个洞作为窗口，见图 9.43。

③ 单击"创建"命令面板中的"几何体"→"圆柱体"按钮，在前面视图中绘制一个圆柱体；单击线工具，在左视图画一个扇叶的形状，见图 9.44。

④ 选择叶片进入修改命令面板，增加一个挤出命令，设数量值为 2.5，这时可看到在视图中一个叶片已经出现，见图 9.45。

图 9.43　布尔运算前后对比图

图 9.44　画出扇叶　　　　　　　　　　　　图 9.45　挤出命令参数设定

⑤ 打开 面板，选择"反影响轴"，在左视图中使用移动工具，把扇叶的轴心移到扇叶的中心端，见图 9.46。注意，在移动完扇叶的轴心之后一定要关闭仅影响轴按钮，否则以后所有的编辑都是只在编辑轴而已。

⑥ 在左视图中选择扇叶，选择"工具"→"阵列"命令，弹出"阵列"对话框，在旋转的 Z 轴输入 90°，在阵列维度的 ID 栏内填入 4，见图 9.47。单击"确定"按钮后，扇叶就会沿 Z 轴复制，每 90° 复制一个，一共复制 4 个，结果见图 9.48。

图 9.46　轴心移动效果　　　　　　　　　　图 9.47　阵列参数设定

⑦ 将扇叶和轴心进行群组，并调整位置到右侧墙上的洞里面，见图 9.49。

图 9.48　阵列后效果　　　　　　　　　　　图 9.49　扇叶与墙壁关系效果

⑧ 为场景贴图，给墙面贴上砖样的图案，给地板贴上木纹或者地砖，给扇叶贴上黑色的漫反射色，并在场景中打上一盏泛光灯，见图 9.50。将灯光倍增设为 0.6，使房间达到昏暗的效果，效果见图 9.51。

图 9.50　灯光设置效果

图 9.51　渲染效果

⑨ 选择"创建"命令面板，单击"灯光"按钮，进入创建灯光命令面板，在下拉列表框中选择目标聚光灯，在视图中绘制 1 盏聚光灯，见图 9.52。

图 9.52　聚光灯设置效果

⑩ 单击工具栏上的 快速渲染按钮，此时的效果见图 9.53。

⑪ 下面给这个灯光加上体积光效果，打开"环境和效果"对话框，单击"大气"卷展栏中的"添加"按钮，在打开的"添加大气装置"对话框中选择"体积光"选项，在展开的"体积光参数"卷展栏中单击"拾取灯光"按钮，在场景中选择灯光。渲染视图，可以看到图 9.54 所示的效果。

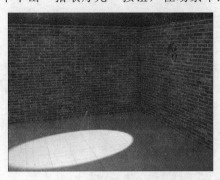

图 9.53　设置聚光灯后的效果

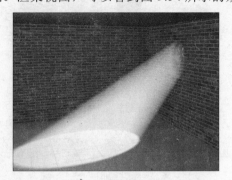

图 9.54　添加体积光后的效果

⑫ 这时已经看到了光束，但是这时的光束还没有产生风扇遮挡后的效果，需要打开灯光的投影参数，在修改面板中的"常规参数"栏下选中"阴影"的"启用"选项。选择"阴影贴图"选项，会产生较好的光柱效果，见图 9.55。

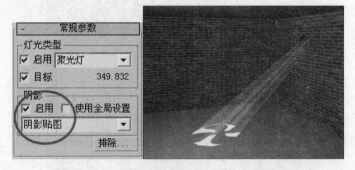

图 9.55　启用阴影贴图选项后的渲染效果

⑬ 现在制作动画，选择场景中的风扇，将 0 / 100 移到 100 帧处，单击 自动关键点 按钮，用工具栏上的 按钮旋转扇叶，记录转动过程，关闭自动关键点，完成创建。

⑭ 最终渲染动画，能够看到光线透过旋转的风扇射到屋内形成的光柱效果，效果见图 9.56。

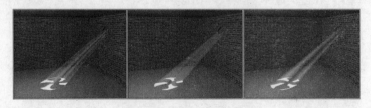

图 9.56　动画渲染效果

9.2　效果基本参数设置

效果工具的内容类似于前面讲述的"雾"、"火效果"的编辑参数。当需要添加一个效果时，可以单击"效果"卷展栏中的"添加"按钮，在打开的"添加效果"对话框中选择需要添加的效果，就可以给整个场景添加想要的效果了。图 9.57 就是 3ds Max 所包含的 9 种效果工具。

9.2.1　Hair 和 Fur

若要渲染毛发，创建的场景中必须包含头发和毛发渲染效果。当用户首次为对象应用头发和毛发修改器时，渲染效果会自动添加到该场景中，如果将活动的头发和毛发修改器应用到对象上，则 3ds Max 会在渲染时自动添加一个效果。"Hair 和 Fur"效果的参数见图 9.58。

图 9.57　"添加效果"对话框　　　　　图 9.58　"Hair 和 Fur"卷展栏

- 头发：用于渲染毛发的方法。

 缓冲：在渲染时根据修改器参数生成程序 Hair。缓冲毛发是通过 Hair 中的特殊渲染器生成的，其优点在于使用很少的内存即可创建数以百万计的毛发。

 mrprim 程序：mental ray 明暗器生成毛发，在渲染时间将 mental ray 曲线基本体直接生成到渲染流。

 mr 体素分辨率：仅适用于"几何体"和"mrprim"毛发选项。在渲染时，毛发边界可细分为体积立方体或"体素"。3ds Max 计算每个体素中包含哪些毛发，并在光线进入体素时计算这些毛发。

- 照明：使用标准 3ds Max 计算灯光衰减。

- 光线跟踪反射/折射：仅适用于"缓冲"选项。启用时，反射和折射就变成光线跟踪的反射和折射。禁用该选项时，反射和折射就照常计算。

"运动模糊"组：为了渲染运动模糊的毛发，必须为成长对象启用"运动模糊"。"持续时间"用于计算每帧的帧数。"时间间隔"导致持续时间起止时发生模糊。

- 过度采样：控制应用于 Hair 缓冲区渲染的抗锯齿等级。可用的选择有"草稿"、"低"、"中"、"高"和"最高"。"草稿"设置不需要抗锯齿，"高"适用于大多数最终结果渲染，在极其特别的情况下也可使用"最高"。"过度采样"的等级越高，所需内存和渲染时间就越多。

"合成方法"组：用于选择 Hair 合成毛发与场景其余部分的方法。合成选项仅限于"缓冲"渲染方法。

"阻挡对象"组：用于选择哪些对象将阻挡场景中的毛发，即如果对象比较靠近摄影机而不是部分毛发阵列，则将不会渲染其后的毛发。设置为"自动"时，场景中的所有可渲染对象均阻挡其后的毛发；设置为"全部"时，场景中的所有对象时包括不可渲染对象均阻挡其后的毛发；设置为"自定义"时，可以指定阻挡毛发的对象。

9.2.2　镜头效果

镜头效果通常与摄影机配合使用来创建较为真实的特殊效果。该效果中包含 7 种类型的效果，分别为 Glow、Ring、Ray、AutoSecondary、ManualSecondary、Star 和 Streak，见图 9.59。

要添加镜头效果时，从"镜头效果参数"卷展栏左侧的列表框中选择所需的效果。"镜头效果参数"卷展栏见图 9.60。

图 9.59　镜头效果　　　　　　　　图 9.60　"镜头效果参数"卷展栏

使用镜头效果系统可以将效果应用于渲染图像，每个效果都有自己的参数卷展栏，但所有效果共用两个全局参数选项卡。"参数"选项卡见图 9.61。

- 加载：打开"加载镜头效果文件"对话框，可以用于打开 LZV 文件。LZV 文件格式包含从镜头效果的上一个配置保存的信息。
- 保存：打开"保存镜头效果文件"对话框，可以用于保存 LZV 文件。
- 大小：影响总体镜头效果的大小。
- 强度：控制镜头效果的总体亮度和不透明度。值越大，效果越亮越不透明，值越小，效果越暗越透明。
- 种子：为"镜头效果"中的随机数生成器提供不同的起点，创建略有不同的镜头效果，而不更改任何设置。使用"种子"可以保证镜头效果不同，即使差异很小。
- 角度：影响在效果与摄影机相对位置的改变时，镜头效果从默认位置旋转的量。
- 挤压：在水平方向或垂直方向挤压总体镜头效果的大小，补偿不同的帧纵横比。正值在水平方向产生拉伸效果，而负值在垂直方向产生拉伸效果。
- 拾取灯光：可以直接通过视口选择灯光。
- 移除灯光：移除所选的灯光。
- 灯光下拉列表框：可以快速访问已添加到镜头效果中的灯光。

"场景"选项卡见图 9.62。

- 影响 Alpha：镜头效果是否影响图像的 Alpha 通道。
- 影响 Z 缓冲区：存储对象与摄影机的距离。启用此选项时，将记录镜头效果的线性距离，可以在利用 Z 缓冲区的特殊效果中使用。
- 距离影响：允许与摄影机或视口的距离影响效果的大小和/或强度。

图 9.61 "镜头效果全局"卷展栏的"参数"选项卡　图 9.62 "镜头效果全局"卷展栏的"场景"选项卡

- 偏心影响：允许与摄影机或视口偏心的效果影响效果的大小和/或强度。
- 方向影响：允许聚光灯相对于摄影机的方向影响效果的大小和/或强度。
- 内径：设置效果周围的内径，另一个场景对象必须与内径相交，才能完全阻挡效果。
- 外半径：设置效果周围的外半径，另一个场景对象必须与外半径相交，才能开始阻挡效果。
- 大小：减小所阻挡的效果的大小。
- 强度：减小所阻挡的效果的强度。
- 受大气影响：允许大气效果阻挡镜头效果。

9.2.3 其他镜头效果

3ds Max 中的其他镜头效果与其他图像软件相似，下面简单介绍这些镜光效果和用途，不再深入介绍具体的设置参数，在使用的过程中可以根据需要调整。

1. 模糊

模糊效果可以通过均匀型、方向型和放射型三种方法使图像变模糊。模糊效果根据"像素选择"面板中所做的选择应用于各像素，可以使整个图像变模糊，使非背景场景对象变模糊，按亮度值使图像变模糊，或使用贴图遮罩使图像变模糊。模糊效果通过渲染对象或摄影机移动的幻影，提高动画的真实感，见图 9.63。

2. 亮度和对比度

亮度和对比度效果类似于 Photoshop 软件中的"亮度/对比度"命令，可以调整图像的对比度和亮度，多用于将渲染场景对象与背景图像或动画进行匹配，见图 9.64。

图 9.63 使用"模糊"前后的效果　　　图 9.64 增加亮度和对比度前后的效果

3. 色彩平衡

色彩平衡效果可以独立控制 RGB 通道相加或相减颜色，图 9.65 为使用颜色平衡效果修正颜色的效果。

4．景深

景深效果模拟通过摄影机镜头观看时，前景和背景的场景元素出现的自然模糊效果。景深的工作原理是：根据离摄影机的远近距离分层进行不同的模糊处理，再合成为一张图片。它限定了物体的聚焦范围，位于摄影机的焦点平面上的物体会很清晰，远离摄影机焦点平面的物体会变得模糊不清。图 9.66 为场景应用景深效果前后的对比。

图 9.65　修正颜色效果　　　　　　　　图 9.66　使用景深效果对比

5．文件输出

使用文件输出命令，可以获取"快照"效果，效果的范围将根据"文件输出"选项在"渲染效果"堆栈栏中的位置而定，可以针对部分渲染效果，也可以包含所有的渲染效果。在渲染动画时，可以将不同的通道（如亮度、深度或 Alpha）保存到独立的文件中。也可以使用"文件输出"将 RGB 图像转换为不同的通道，并将该图像通道发送回"渲染效果"堆栈，再将其他效果应用于该通道。

6．胶片颗粒

胶片颗粒用于在渲染场景中重新创建胶片颗粒的效果。胶片颗粒还可以将作为背景使用的源材质中（如 AVI）的胶片颗粒与在软件中创建的渲染场景匹配。应用胶片颗粒时，将自动随机创建移动帧的效果，见图 9.67。

7．运动模糊

运动模糊通过使移动的对象或整个场景变模糊，将图像运动模糊应用于渲染场景。运动模糊通过模拟实际摄影机的工作方式，可以增强渲染动画的真实感。摄影机有快门速度，如果场景中的物体或摄影机本身在快门打开时发生了明显移动，胶片上的图像将变模糊，见图 9.68。

图 9.67　胶片颗粒效果　　　　　　　　图 9.68　运动模糊渲染效果

9.3　场景渲染

渲染是生成图像的过程。3ds Max 使用扫描线、光线追踪和光能传递相结合的渲染器。扫描线渲染方法的反射和折射效果不是十分理想，而光线追踪和光能传递可以提供真实的反射和折射效果。由于 3ds Max 是一个混合的渲染器，因此可以给指定的对象应用光线追踪方法，而给其他对象应用扫描线方法，这样可以在保证渲染效果的情况下，得到较快的渲染速度。

9.3.1　渲染参数设置

做好一个场景需要渲染时，单击 按钮，打开"渲染场景"对话框。这个对话框包含 5 个用来设置渲染效果的选项卡："公用"、"Render Elements"、"光线跟踪器"、"高级照明"和"渲染器"。每个选项卡下又有相应的卷展栏，见图 9.69。

"渲染场景"对话框的底部有几个选项，分别用于改变渲染视口，进行渲染等工作。

● 左边的两个单选按钮用来选择渲染级别，产品级和 ActiveShade 级别。

● 预设：用于选择以前保存的渲染参数设置，或将当前的渲染参数设置保存下来。

● 视口：下拉列表框用来改变渲染的视口，锁定按钮 用来锁定渲染的视口，以避免意外改变；单击"渲染"按钮，可开始渲染。

1. "公用"选项卡

"公用"选项卡有 4 个卷展栏，见图 9.69。

（1）"公用参数"卷展栏

该卷展栏有 5 个区域，见图 9.70。

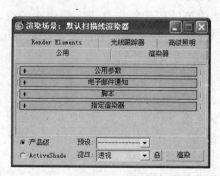

图 9.69　"渲染场景"对话框

图 9.70　"公用参数"卷展栏

"时间输出"组：该组的参数主要用来设置渲染的时间。

- 单帧：渲染当前帧。
- 活动时间段：渲染轨迹栏中指定的帧范围。
- 范围：指定渲染的起始和结束帧。
- 帧：指定渲染一些不连续的帧，帧与帧之间用逗号隔开。
- 每 N 帧：使渲染器按设定的间隔渲染帧，如果设置为 3，那么每 3 帧渲染 1 帧。
- 文件起始编号：当这个数值被设定为非 0 的数值后，那么该数值被作为渲染的第一帧文件名的名字的后一部分。例如，如果计划渲染第 0 帧到第 10 帧，指定的渲染文件名是 A.tga，而文件起始编号被设置为 25，那么第一帧的文件名 A0025.tga，第二帧的文件名将是 A0026.tga。后面的文件名将依次类推。通过设置该数值，可以保持渲染的两个序列的文件名的连续性。

"输出大小"组：输出大小区域可以使用户控制最后渲染图像的大小和比例。可以在下拉列表框中直接选取预先设置的工业标准，见图 9.71，也可以直接指定图像的宽度和高度。

图 9.71　输出大小设置

- 光圈宽度（毫米）：只有在激活自定义且摄影机的镜头被设置为 FOV 时，才可以使用这个选项，它不改变视口中的图像。

"宽度"和"高度"：定制渲染图像的高度和宽度，单位是像素。如果锁定了宽高比，那么其中一个数值的改变将影响另外一个数值。

- 预设的分辨率按钮：单击其中的任何一个按钮，将把渲染图像的尺寸改变成按钮指定的大小。在按钮上单击鼠标右键，可以在出现的"配置预设"对话框（见图 9.71）中定制按钮。
- 图像纵横比：决定渲染图像的长宽比。可以通过设置图像的高度和宽度自动决定长宽比，也可以通过设置图像的长宽比和高度或者宽度中的一个数值来自动决定另外一个数值。也可以锁定图像的长宽比。长宽比不同，得到的图像也不同。
- 像素纵横比：决定图像像素本身的长宽比。如果渲染的图像将在非正方形像素的设备上显示，那么就需要设置这个选项。例如，标准的 NTSC 电视机的像素的长宽比是 0.9，而不是 1.0。如果锁定了图形纵横比选项，那么将不能够改变该数值。

"选项"组包含 9 个复选框来激活不同的渲染选项。

- 视频颜色检查：扫描渲染图像，寻找视频颜色之外的颜色。当这个选项被打开后，它使用 3ds Max 的 PreferencesSetting 对话框中的视频颜色检查选项。
- 强制双面：强制 3ds Max 渲染场景中所有面的背面。这对法线有问题的模型非常有用。
- 大气：如果关闭这个选项，那么 3ds Max 将不渲染雾和体积光等大气效果。
- 效果：如果关闭这个选项，那么 3ds Max 将不渲染辉光等特效。
- 超级黑：如果要合成渲染的图像，那么该选项非常有用。如果选中这个选项，那么将使背

景图像变成纯黑色，即 RGB 数值都为 0。

- 置换：渲染任何应用的置换贴图。
- 渲染隐藏几何体：激活这个选项后将渲染场景中隐藏的对象。如果场景比较复杂，在建模时经常需要隐藏对象，而渲染时又需要这些对象的时候，该选项非常有用。
- 渲染为场：将使 3ds Max 渲染到视频场，而不是视频帧。在为视频渲染图像的时候，经常需要这个选项。一帧图像中的奇数行和偶数行分别构成两场图像，也就是一帧图像是由两场构成的。
- 区域光源/阴影视作点光源：将所有区域光或影都当做发光点来渲染，这样可以加速渲染过程。设置了光能传递的场景不会被这一选项影响。

"高级照明"组有两个复选框来设定是否渲染高级光照效果，以及什么时候计算高级光照效果。

"渲染输出"组用来设置渲染输出文件的位置，有如下选项。

- 保存文件：当复选框被选中后，渲染的图像就被保存在硬盘上。 文件... 按钮用来指定保存文件的位置。
- 使用设备：除非选择了支持的视频设备，否则该复选框不能使用。启用该选项可以直接渲染到视频设备上，而不生成静态图像。
- 渲染帧窗口：在渲染帧窗口中显示渲染的图像。
- 网络渲染：当开始使用网络渲染后，就出现网络渲染配置对话框。这样就可以同时在多台计算机上渲染动画。
- 跳过现有图像：这将使 3ds Max 不渲染保存文件的文件夹中已经存在的帧。

（2）"电子邮件通知"卷展栏

"电子邮件通知"卷展栏见图 9.72，提供了一些参数来设置渲染过程中出现的问题（如异常中断、渲染结束等）时，给用户发 E-mail 提示。这对需要长时间渲染的动画来讲非常有用。

（3）"脚本"卷展栏

"脚本"卷展栏见图 9.73，允许用户指定渲染之前或渲染之后要运行的脚本。要执行的脚本如下。

- MAXScript 文件（MS）。
- 宏脚本（MCR）。
- 批处理文件（BAT）。
- 可执行文件（EXE）。

如果与其格式相关，脚本可能具有命令行参数。

图 9.72 "电子邮件通知"卷展栏

图 9.73 "脚本"卷展栏

"预渲染"组是在渲染之前，指定要运行的脚本。

- 启用：启用该选项后，启用脚本。
- 立即执行：单击可手动执行脚本。

- 文件名文本框：选定脚本之后，该文本框显示其路径和名称。可以编辑该字段。
- 文件：单击可打开文件对话框，并且选择要运行的预渲染脚本。
- ✕删除文件：单击可移除脚本。
- 局部性地执行（被网络渲染忽略）：启用之后，必须本地运行脚本。如果使用网络渲染，则忽略脚本。默认设置为禁用状态。

"渲染后期"组是在渲染之后，指定要运行的脚本。

- 启用：启用该选项后，启用脚本。
- 立即执行：手动执行脚本。
- 文件名文本框：选定脚本之后，该文本框显示其路径和名称。可以编辑该字段。
- 文件：单击可打开文件对话框，并且选择要运行的后期渲染脚本。
- ✕删除文件：单击可移除脚本。

（4）"指定渲染器"卷展栏

"指定渲染器"卷展栏见图 9.74，它显示了产品级和 ActiveShade 级渲染引擎以及材质编辑器样本球当前使用的渲染器，可以单击 ⋯ 按钮改变当前的渲染器设置。默认情况下有两种渲染器可以使用：mental ray 渲染器和 VUEFile 渲染器。

- 🔒 按钮：在默认情况下，材质编辑器使用与产品级渲染引擎相同的渲染器。关闭这一选项，可以为材质编辑器的样本球指定一个不同的渲染器。
- 保存为默认设置：把当前指定的渲染器设置为下次启动 3ds Max 时的默认渲染器。

图 9.74 "指定渲染器"卷展栏

2．"渲染元素"卷展栏

当合成动画层的时候，可以使用"渲染元素"卷展栏，见图 9.75，可以将每个元素想像成一个层，然后将高光、漫射、阴影和反射元素结合成图像。使用渲染元素可以灵活地控制合成的各方面。例如，可以单独渲染阴影，再将它们合成在一起。下面介绍该卷展栏的主要内容。

- 添加：用来增加渲染元素，单击该按钮后，出现图 9.76 所示的"渲染元素"对话框。用户可以在这个对话框中增加渲染元素。
- 合并：用来从其他 3ds Max 文件中合并文件。
- 删除：删除选择的元素。
- 激活元素：当禁用这个复选框后，将不渲染相应的渲染元素。
- 显示元素：当启用该复选框后，在屏幕上显示每个渲染的元素。
- 启用：用来激活选择的元素。未激活的元素将不被渲染。
- 启用过滤：用来打开渲染元素的当前抗锯齿过滤器。
- 名称：用来改变选择元素的名字。
- ⋯按钮：在默认情况下，元素被保存在与渲染图像相同的文件夹中，但是可以使用这个按钮改变保存元素的文件夹和文件名。

3．"默认扫描线渲染器"卷展栏

"默认扫描线渲染器"卷展栏可对默认扫描线渲染器的参数进行设置，见图 9.77。

"选项"组提供了 4 个选项来打开或者关闭贴图、阴影、自动反射/折射和镜像和强制线框渲染。"线框厚度"的数值用来控制线框对象的渲染厚度。在测试渲染的时候常使用这些选项来节约渲染时间。

图 9.75　"渲染元素"卷展栏　　　　图 9.76　"渲染元素"对话框　　　图 9.77　"默认扫描线渲染器"
　　　　　　　　　　　　　　　　　　　　　　　　　　　　　　　　　　　　　　　卷展栏

- 贴图：如果禁用，那么渲染的时候将不渲染场景中的贴图。
- 阴影：如果禁用，那么渲染的时候将不渲染场景中的阴影。
- 自动反射/折射和镜像：如果禁用，那么渲染的时候将不渲染场景中的自动反射/折射和镜像贴图。
- 强制线框：如果启用，那么场景中的所有对象将按线框方式渲染。
- 启用 SSE：选中时将开启 SSE 方式，若系统的 CPU 支持此项技术，渲染时间将会缩短。
- 线框厚度：控制线框对象的渲染厚度。

抗锯齿平滑渲染时产生的对角线或弯曲线条的锯齿状边缘。只有在渲染测试图像并且以较快的速度比图像质量更重要时，才禁用该选项。禁用"抗锯齿"将使"强制线框"设置无效。即使启用"强制线框"，几何体也将根据其自身指定的材质进行渲染。通过禁用"抗锯齿"还可禁用渲染元素。如果需要渲染元素，要确保使"抗锯齿"处于启用状态。

- 抗锯齿：控制最后的渲染图像是否进行抗锯齿。抗锯齿可以使渲染对象的边界变得光滑一些。
- 过滤贴图：用来打开或者关闭材质贴图中的过滤器选项。
- 过滤器：3ds Max 提供了各种格样的抗锯齿过滤器，使用的过滤器不同，最后的抗锯齿效果也不同。许多抗锯齿过滤器都有可以调整的参数，通过调整这些参数，可以得到独特的抗锯齿效果。
- 过滤器大小：调节为一幅图像应用的模糊程度。只有从下拉列表框中选择"柔化"过滤器时，该选项才可用。当选择任何其他过滤器时，该微调框不可用。

"全局超级采样"组选项如下。

- 禁用所有采样器：将不渲染场景中的所有样本设置，从而加速测试渲染的速度。
- 启用全局超级采样器：选中时，对所有材质应用同样的超级采样。若不选中此项，那些设置了全局参数的材质将受渲染对话框中设置的控制。
- 超级采样帖图：打开或关闭对应用了帖图的材质的超级采样，默认为开启，当进行渲染测

试需要提高渲染速度时可以选择关闭。

- 采样下拉列表框：选择采样方式。

"对象运动模糊"组的选项用来全局地控制对象的运动模糊。在默认状态下，对象没有运动模糊。要加运动模糊，必须在对象属性对话框中设置动态模糊。

- 应用：打开或者关闭对象的运动模糊。
- 持续时间（帧）：设置虚拟快门打开的时间。设置为 1.0 时，虚拟快门在一帧和下一帧之间的整个持续时间保持打开。较长的值产生更为夸张的效果。
- 采样数：设置渲染对象显示次数。
- 持续时间细分：设置持续时间内对象被渲染的次数。

图像运动模糊与对象运动模糊类似，图像运动模糊也根据持续时间来模糊对象。但是图像运动模糊作用于最后的渲染图像，而不是作用于对象层次。这种类型的运动模糊的优点之一是考虑摄影机的运动。必须在对象属性对话框中设置动态模糊。

- 应用：打开或者关闭图像的运动模糊。
- 持续时间（帧）：设置虚拟快门打开的时间。设置为 1.0 时，虚拟快门在一帧和下一帧之间的整个持续时间保持打开。较长的值产生更为夸张的效果。
- 透明度：如果启用这个选项，即使对象在透明对象之后，也要渲染其运动模糊效果。
- 应用于环境贴图：启用这个选项后，将模糊应用到环境贴图。

"自动反射/折射贴图"组的唯一设置是"渲染器迭代次数"。这个数值用来设置在自动反射/折射贴图中使用自动模式后，在表面上能够看到的表面数量。数值越大，反射效果越好，但是渲染时间也越长。

"颜色范围限制"组的选项提供了两种方法来处理超出最大和最小亮度范围的颜色。

- 钳制：该选项将颜色数值大于 1 的部分改为 1，将颜色数值小于 0 的部分改为 0。
- 缩放：该单选按钮缩放颜色数值，以便所有颜色数值在 0 到 1 之间。

"内存管理"这个启用的"节省内存"选项使扫描线渲染器执行一些不被放入内存的计算。这个功能不但节约内存，而且不明显降低渲染速度。

4．"光线跟踪器全局参数"卷展栏

"光线跟踪器全局参数"卷展栏用来对光线跟踪进行全局参数设置，这将影响场景中所有的光线跟踪类型的材质，见图 9.78。

光线深度，也称为递归深度，可以控制渲染器允许光线在其被视为丢失或捕获之前反弹的次数。"光线深度控制"组的参数说明如下：

- 最大深度：设置最大递归深度。增加该值会潜在地提高场景的真实感，但却增加渲染时间。该值范围为 0～100。默认设置是 9。
- 中止阈值：为自适应光线级别设置一个中止阈值。如果光线对于最终像素颜色的作用降低到中止阈值以下，则终止该光线。
- 最大深度时使用的颜色：当光线达到最大深度时，将被渲染为与背景环境一样的颜色。通过选择颜色或设置可选环境贴图，可以覆盖返回到最大深度的颜色。如果对复杂的对象，特别是玻璃，进行渲染时遇到困难，请将最大递归颜色指定为像洋红一样明显的颜色，并将背景颜色指定为具有对比性的颜色，如青色。许多光线可能在最大递归或者刚刚被发射到世界中时丢失，完全没有击中应该撞击的目标。尝试再次渲染场景。

"全局光线抗锯齿器"组中的控件可以设置光线跟踪贴图和材质的全局抗锯齿。

- 启用：启用此选项之后将使用抗锯齿。默认设置为禁用状态。

"全局光线跟踪引擎选项"组相当于"扩展参数"卷展栏和"光线跟踪器控制"卷展栏上的局部选项,其设置影响场景中所有的光线跟踪材质和光线跟踪贴图,除非设置局部覆盖,在这里不再赘述。

● 显示进程对话框:启用此选项后,渲染显示带进度栏的窗口,进度栏标题为"光线跟踪引擎设置"。默认设置为启用。

● 显示消息:启用此选项后,出现"光线跟踪消息"窗口,显示来自光线跟踪引擎的状态和进度消息。默认设置为禁用状态。

5."选择高级照明"卷展栏

"选择高级照明"卷展栏见图 9.79。不同的选项会对应不同的参数面板,主要用于高级光照的设置。

图 9.78 "光线跟踪器全局参数"卷展栏

图 9.79 "选择高级照明"卷展栏

下面举例说明如何渲染场景。

① 重新启动 3ds Max,或者在菜单栏选择"文件"→"重置"命令,复位 3ds Max。
② 创建一个场景。
③ 单击主工具栏中的渲染场景按钮 ,出现"渲染场景"对话框。
④ 在公用参数卷展栏的活动范围区域中选取活动时间段 0~300。
⑤ 在输出大小区域中单击"320×240"按钮。
⑥ 在选项区域关闭所有选项。
⑦ 在渲染输出区域中单击 文件... 按钮。
⑧ 在"保存文件"对话框中选择保存文件的位置,并将文件类型设置为 AVI。
⑨ 在文件名区域输入"预览.avi",然后单击"保存"按钮。
⑩ 在"视频压缩"对话框中选取"Cinepak Codec by Radius"压缩方法,见图 9.80。

⑪ 将压缩质量调整为 100,然后单击"确定"按钮。
⑫ 在"渲染场景"对话框中单击渲染按钮。

这样就开始了渲染。

图 9.80 "视频压缩"对话框

9.3.2 mental ray 渲染器

与默认 3ds Max 扫描线渲染器相比,mental ray 渲染器使用户不用手工或通过生成光能传递解决方案来模拟复杂的照明效果。mental ray 渲染器为使用多处理器进行了优化,并为动画的高效渲染而利用增量变化。

　　与从图像顶部向下渲染扫描线的默认 3ds Max 渲染器不同，mental ray 渲染器渲染称为渲染块的矩形块。渲染的渲染块顺序可能会改变，具体情况取决于所选择的方法。默认情况下，mental ray 使用"希尔伯特"方法，该方法基于切换到下一个渲染块的花费来选择下一个渲染块进行渲染。因为对象可以从内存中丢弃以渲染其他对象，所以避免多次重新加载相同的对象很重要。

　　要使用 mental ray 渲染器，可执行以下操作。

　　① 在渲染菜单中打开渲染设置。

　　② 在公用面板上，打开指定渲染器卷展栏，然后单击成品渲染器的 ⋯ 按钮。

　　③ 在"选择渲染器"对话框上，高亮显示 mental ray 渲染器，然后单击"确定"按钮。

　　进行渲染时，渲染场景对话框中将显示 mental ray 控件。可以选择使用内置 mental ray 渲染器来渲染场景，或只须变换场景并将其保存在 MI 文件中供以后进行渲染，该文件可以位于不同的系统上。用于选择是否渲染或保存为 MI 文件，或两者兼有的控件，均位于转换器选项卷展栏上。

　　要使 mental ray 渲染器成为新场景的默认渲染器，可以在 mental ray 渲染器成为活动的成品渲染器之后，在指定渲染器卷展栏上保存为默认值。

第10章 三维动画制作

由于动画中的帧数很多，因此手工定义每一帧的位置和形状是很困难的。3ds Max 极大地简化了这个工作。可以在时间线上的几个关键点定义对象的位置，这样 3ds Max 将自动计算中间帧的位置，从而得到一个流畅的动画。在 3ds Max 中，需要手工定位的帧称为关键帧。

需要注意的是，在动画中位置并不是唯一的动画特征。在 3ds Max 中可以改变的参数包括位置、旋转、比例、参数变化和材质特征等，都是可以设置动画的。因此，3ds Max 中的关键帧只是在某个时间的某个特定位置指定了一个特定数值的标记。

10.1 关键帧的设置

"关键帧"是动画中的专业术语，一帧就是一张画面，每个关键画面则叫做关键帧。在时间轴上可以显示整个动画的时间长度、时间范围以及进行创建和编辑关键帧的操作。

关键帧由时间和数值两项内容组成。编辑关键帧常常涉及改变时间和数值。3ds Max 提供了几种访问和编辑关键帧的方法。

使用 3ds Max 工作的时候总是需要定义时间。常用的设置当前时间的方法是拖曳时间滑动块。当时间滑动块放在关键帧之上的时候，对象就被一个白色方框环绕。如果当前时间与关键帧一致，就可以打开动画按钮来改变动画数值。

轨迹栏位于时间滑动块的下面。当一个动画对象被选择后，关键帧按矩形的方式显示在轨迹栏中。轨迹栏可以方便地访问和改变关键帧的数值。

10.1.1 设置关键帧动画

要在 3ds Max 中创建关键帧，就必须在打开动画按钮的情况下在非第 0 帧改变某些对象。一旦进行了某些改变，原始数值被记录在第 0 帧，新的数值或者关键帧数值被记录在当前帧。这时第 0 帧和当前帧都是关键帧。这些改变可以是变换的改变，也可以是参数的改变。例如，如果创建了一个球，然后打开动画按钮，到非第 0 帧改变球的半径参数，这样，3ds Max 将创建一个关键帧。只要自动设置关键帧按钮处于打开状态，就一直处于记录模式，3ds Max 将记录在非第 0 帧所做的任何改变。

创建关键帧之后，就可以拖曳时间滑动块来观察动画。

通常在创建了关键帧后就要观察动画，可以通过拖曳时间滑动块来观察动画，还可以使用时间控制区域的回放按钮播放动画。下面介绍时间控制区域的按钮。

▶ 播放动画：用来在激活的视图中播放动画。

‖ 停止播放动画：用来停止播放动画。单击该按钮后，动画被停在当前帧。

▶ 播放选择对象的动画：▶ 的弹出按钮，只在激活的视图中播放选择对象的动画。如果没有选择的对象，就不播放动画。

◀◀ 到开始：单击该按钮后，将时间滑动块移动到当前动画范围的开始帧。如果正在播放动画，那么单击该按钮后动画就停止播放。

到结束：将时间滑动块移动到动画范围的末端。

下一帧：将时间滑动块向后移动一帧。当 按钮被打开后，单击该按钮后，将把时间滑动块移动到选择对象的下一个关键帧。

前一帧：将时间滑动块向前移动一帧。当 按钮被打开后，单击该按钮后，将把时间滑动块移动到选择对象的上一个关键帧。也可以在 30 区域设置当前帧。

时间配置：提供了帧速率、时间显示、播放和动画的设置。可以使用此对话框来更改动画的长度、拉伸或重缩放。还可以用于设置活动时间段和动画的开始帧和结束帧，见图 10.1。

图 10.1 "时间配置"对话框

<1> "帧速率"组有 4 个单选按钮，分别标记为NTSC、电影、PAL和自定义，可用于在每秒帧数（FPS）字段中设置帧速率。前三个按钮可以强制所做的选择使用标准 FPS。"自定义"按钮可通过调整微调框来指定自己的 FPS。

FPS（每秒帧数）：采用每秒帧数来设置动画的帧速率。视频使用 30fps 的帧速率，电影使用 24fps 的帧速率，而 Web 和媒体动画则使用更低的帧速率。

<2> "时间显示"组指定时间滑块及整个程序中显示时间的方法，有帧数、分钟数、秒数和刻度数可供选择。指定时间滑块及整个程序中显示时间的方法（以帧数、SMPTE、帧数和刻度数或以分钟数、秒数和刻度数）。例如，如果时间滑块位于 35 帧，并且"帧速率"设置为 30fps，则时间滑块将针对不同的"时间显示"设置显示以下数值。

- 帧：35。
- SMPTE：0:1:5。
- 帧：TICK：35:0。
- 分:秒：TICK：0:1:800。

<3> "播放"组主要调节在视口中预览动画的播放速度。

- 实时：可使视图播放跳过帧，以与当前"帧速率"设置保持一致。可以选择五个播放速度：1x 是正常速度，1/2x 是半速等。速度设置只影响在视图中的播放。这些速度设置还可以用于运动捕捉工具。禁用"实时"后，视图播放将尽可能快地运行并且显示所有帧。
- 仅活动视口：可以使播放只在活动视口中进行。禁用该选项之后，所有视图都将显示动画。
- 循环：控制动画只播放一次，还是反复播放。启用后，播放将反复进行，可以通过单击动画控制按钮或时间滑块来停止播放。禁用后，动画将只播放一次然后停止。单击"播放"将倒回第一帧，然后重新播放。
- 方向：将动画设置为向前播放、反转播放或往复播放（向前然后反转重复进行）。该选项只影响在交互式渲染器中的播放。其并不适用于渲染到任何图像输出文件的情况。只有在禁用"实时"后才可以使用这些选项。

<4> "动画"组用来设定动画的帧数，即动画的长度。

- 开始时间/结束时间：设置在时间滑块中显示的活动时间段。选择第 0 帧之前或之后的任意时间段。例如，可以将活动时间段设置为从第-50 帧～第 250 帧。
- 长度：显示活动时间段的帧数。如果将此选项设置为大于活动时间段总帧数的数值，则将相应增加"结束时间"字段。
- 帧数：将渲染的帧数。
- 当前时间：指定时间滑块的当前帧，调整此选项时，将相应移动时间滑块，视图将进行更新。

● 重缩放时间：拉伸或收缩活动时间段的动画，以适合指定的新时间段。重新定位所有轨迹中全部关键点的位置。因此，将在较大或较小的帧数上播放动画，以使其更快或更慢。

<5>"关键点步幅"组中的选项可用来配置启用关键点模式时所使用的方法。

● 使用轨迹栏：使关键点模式能够遵循轨迹栏中的所有关键点。其中包括除变换动画之外的任何参数动画。

要使以下选项可用，必须禁用"使用轨迹栏"。

● 仅选定对象：在使用"关键点步幅"模式时只考虑选定对象的变换。如果禁用此选项，则将考虑场景中所有（未隐藏）对象的变换。默认设置为启用。

● 使用当前变换：禁用"位置"、"旋转"和"缩放"，并在"关键点模式"中使用当前变换。例如，如果在工具栏中单击"旋转"按钮，则将在每个旋转关键点处停止。如果这三个变换按钮均为启用，则"关键点模式"将考虑所有变换。

要使以下选项可用，必须禁用"使用当前变换"。

● 位置、旋转、缩放：指定"关键点模式"所使用的变换。

关键帧模式：当按下该按钮后，单击 ▶▶ 和 ◀◀ 时间滑动块就在关键帧之间移动。

对动画新手来说，弹球是第一个项目。此经典示例是 3ds Max 中用于说明基本动画过程的绝好工具。下面就通过弹力球实例开始学习如何在 3ds Max 中制作动画。

① 建立一个场景，场景中有一个小球，有一个弹跳的平面，见图 10.2。

② 单击 自动关键点，启用此功能。"自动关键点"按钮和时间滑块背景变成红色 自动关键点，表示现在处于动画记录模式中，同时视图的轮廓也变成红色，见图 10.3。现在，当移动、旋转或缩放对象时，将自动创建关键帧。

图 10.2　基本场景

图 10.3　视图轮廓变为红色

③ 使用 ▶ 工具在透视视图中单击小球，将其选定，见图 10.4。

④ 将鼠标指针放在 Z 轴上，当其变成黄色后，单击并向上拖动以将球在空中提升起来。当球在空中向上移动时，要注意轨迹栏下面坐标显示中的 Z 值变化。球在第 0 帧的位置现在已固定于长方体的上方。执行移动操作时，将在这一帧的位置上创建关键点。关键点显示在轨迹栏上，见图 10.5。

图 10.4　选定状态

图 10.5　小球向上移动

⑤ 将时间滑块移至第 15 帧。将小球在 Z 轴方向上向平面移动，见图 10.6。

图 10.6　小球向下移动

⑥ 在第 30 帧时上升到它的原始位置。将时间滑块移动到第 30 帧，然后将球在空中向上移动。单击 ▶ 按钮，以播放动画，或将时间滑块在第 0 帧～第 30 帧之间来回拖动。可以看到球在第 0 帧到第 30 帧之间上下移动，并在第 30 帧～第 100 帧之间不动。单击 ■ 停止按钮以结束播放。

⑦ 单击 ▣ 按钮，将活动时间段的长度设置为 30 帧。在时间配置对话框中，将结束时间设置为 30。注意：不要单击重缩放时间按钮。3ds Max 允许在活动时间段工作，活动时间段是较大动画的一部分。在此，是将第 0 帧～第 30 帧作为活动时间段。时间滑块此时只显示这些帧。其他帧仍然存在，只不过它们此刻不是活动时间段的一部分。

这时看见球会上下移动了。因为第一帧和最后一帧相同，所以动画播放时看起来像来回循环。3ds Max 会决定如何分布中间帧。现在它们是均匀分布的，因此球没有加速。它既不加速也不减速，只是像没有重量一样浮动。如果需要球在反弹时会减速直至到达反弹最高处停止，在接近平面时会加速，然后重新弹起这种效果，将使用曲线编辑器上的关键点插值曲线进行编辑。

10.1.2　曲线编辑器

曲线编辑器是制作动画的主要工作区域。基本上在 3ds Max 中的任何动画都可以通过曲线编辑器进行编辑。曲线编辑器可以改变被设置了动画参数的控制器，从而改变 3ds Max 在两个关键帧之间的插值方法。还可以利用曲线编辑器改变对象关键帧范围之外的运动特征，来产生重复运动。

曲线编辑器的用户界面主要有 4 部分：曲线编辑器的层级列表、编辑窗口、菜单栏和工具栏，见图 10.7。

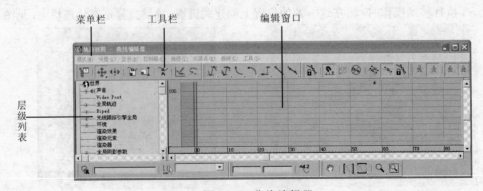

图 10.7　曲线编辑器

曲线编辑器的层级提供了一个包含场景中所有对象、材质和其他可以设置动画参数的层级列表。单击列表中的加号（+），将访问层级的下一个层次。层级中的每个对象都在编辑窗口中有相应的轨迹。曲线编辑器显示场景中所有对象以及它们的参数列表、相应的动画关键帧。曲线编辑器不但允许单独地改变关键帧的数值和它们的时间，还可以同时编辑多个关键帧。

下面继续使用刚才的例子介绍曲线编辑器的操作。

① 在左侧的层级列表窗口中，单击"Sphere"左侧的"+"，以展开球体的轨迹，选择 Z 轴位置轨迹，见图 10.8。

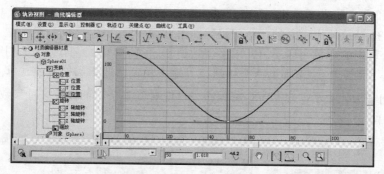

图 10.8　小球的 Z 轴位置轨迹

② 移动轨迹视图的时间滑块（编辑窗口中的浅绿色双线），动画将在视图中播放。仔细观察，在第 15 帧的曲线上有一个黑点，围绕黑点（位置关键点）拖动以选择它。

③ 选定的关键点在曲线上变成白色。操纵曲线，需要更改切线类型，以便使用切线控制柄。

④ 单击 将切线设置为自定义，曲线上出现了一对黑色切线控制柄，按住 Shift 键，并在控制窗口中将左侧的左控制柄向上拖动。使用 Shift 键可以独立于右控制柄操纵左控制柄。此时曲线外观见图 10.9。

图 10.9　小球的 Z 轴位置轨迹调整 1

⑤ 将时间滑块移动到第 30 帧，然后调整右切线控制柄，使其与左控制柄大致相称，见图 10.10。

图 10.10　小球的 Z 轴位置轨迹调整 2

⑥ 通过操纵该控制柄，可以获得不同的效果。球从桌面反弹时的向上运动将确定对于球重量的感知。如果两个控制柄类似，球看起来很有弹性，像网球一样。如果足够多的中间帧被拉近到

顶端位置，则球看起来像悬在空中。

⑦ 播放动画观察球的运动，播放动画时，进一步调整曲线控制柄，并观察效果。球一接触到桌面就马上弹起，然后在上升时又开始减速。

⑧ 在曲线编辑器中可以使用多种方法不断重复一连串的关键点，而无须逐一在时间线中设立关键帧。使用"参数曲线超出范围类型"可以选择在当前关键帧范围之外的重复动画。使用"参数曲线超出范围类型"的优点是，当对一组关键点进行更改时，所做的更改会反映到整个动画中。

⑨ 继续之前的操作，确保选择了 Z 轴位置轨迹。在重复关键帧之前，需要延伸动画的长度。单击时间配置按钮，将动画结束时间更改为 120。这时会在现有的 30 帧基础上添加 90 个空白帧。这并不是将 30 帧拉伸成 120 帧，小球仍然在第 0 帧和第 30 帧之间反弹一次。

⑩ 单击工具栏上的参数曲线超出范围类型按钮，弹出"参数曲线超出范围类型"对话框，见图 10.11。单击"周期"下面的两个按钮，为输入和输出选择周期方式。单击"确定"按钮。单击水平方向最大化显示，控制窗口将缩小，以便看到整个时间段。这时参数超出范围曲线显示为虚线，见图 10.12。

图 10.11 "参数曲线超出范围类型"对话框

图 10.12 参数超出范围曲线显示效果

这表示超出第 30 帧以外的动画部分没有关键点，对原始关键点所做的任意更改会反映到循环中。播放动画，可以看到小球会在画面中反复弹动。

下面再详细介绍工具栏中的各按钮。

过滤器：设置在控制器窗口中显示的内容。单击该按钮，将打开"过滤器"对话框，见图 10.13，从中可设置要在曲线编辑器中显示的内容。

图 10.13 "过滤器"对话框

移动关键点：用于在函数曲线图上水平和垂直地自由移动关键点。

水平移动关键点：仅在函数曲线图上的水平方向移动关键点。

垂直移动关键点：仅在函数曲线图上的垂直方向移动关键点。

滑动关键点：在"曲线编辑器"中使用"滑动关键点"来移动一组关键点并根据移动来滑动相邻的关键点。

缩放关键点：在两个关键帧之间压缩或扩大时间量。

缩放值：根据一定的比例增加或减小关键点的值，而不是在时间上移动关键点。

添加关键点：在函数曲线图或"摄影表"中的曲线上创建关键点。启用"添加关键点"之后，单击"任何动画轨迹"即可随时在该位置上添加一个关键点。

绘制曲线：可绘制新的曲线，或通过在"曲线编辑器关键点"窗口中的功能曲线上直接绘制草图，来修改现有的曲线。绘制的速度可以确定添加到曲线的关键点的数量。

图 10.14　"减少关键点"对话框

减少关键点：可减少轨迹中关键点的数量。单击该按钮，会打开"减少关键点"对话框，见图 10.14。在该对话框内"阈值"微调框中设置一个阈值，被选择的功能曲线上小于该阈值的所有关键帧将被删除。

锁定当前选择：可锁定当前选中的关键点。一旦创建了一个选择，激活该按钮就可以避免不小心选择其他对象。

捕捉帧：将关键点移动限制到帧中。激活该按钮后，对关键点进行移动时总是捕捉到帧中。禁用该按钮后，可以移动一个关键点到两个帧之间并成为一个子帧关键点。

参数曲线超出范围类型：使用此选项来重复关键点范围之外的关键点移动。选项包括循环、往复、周期、相对重复、恒定和线性。

显示可设置关键点：激活该按钮后，在层次树中所有能够设置动画的层前会出现一个钥匙状的小图标，见图 10.15。

显示所有切线：在曲线上隐藏或显示所有切线控制柄。当选中很多关键点时，通过该按钮来快速隐藏控制柄。

显示切线：在曲线上隐藏或显示切线控制柄，也可以隐藏单独曲线上的控制柄。

锁定切线：锁定选中的多个切线控制柄，然后可以一次操作多个控制柄。

平移：激活该按钮后，通过单击并拖动关键点窗口，以将其向左移、向右移、向上移或向下移。单击鼠标右键或选择另一个选项，以取消平移状态。

水平方向最大化显示：水平调整放大轨迹视图关键点窗口以便所有活动时间段同时可见。

水平最大化显示关键点：水平缩放轨迹视图关键点窗口以显示所有动画关键点的全部范围。

图 10.15　显示可设置关键点按钮激活后

最大化显示值：调整轨迹视图关键点窗口的垂直大小以显示曲线的完全高度。

最大化显示值范围：同样会调整窗口的垂直大小，但它只能将窗口调整到显示当前视图中关键帧的高度。

缩放：可以放大或缩小显示轨迹编辑窗口的内容。

缩放时间：水平缩放关键点窗口的内容。

缩放值：在曲线编辑器中，垂直缩放关键点窗口的内容。向上拖动可进行放大，向下拖动可进行缩小。

缩放区域：用于拖动关键点窗口中的一个区域，以缩放该区域使其充满窗口。

10.1.3　轨迹线编辑

轨迹线是一条对象位置随着时间变化的曲线，见图10.16。曲线上的白色标记代表帧，曲线上的方框代表关键帧。

轨迹线对分析位置动画和调整关键帧的数值非常有用。通过使用运动面板上的选项，可以在次对象层次访问关键帧。可以沿着轨迹线移动关键帧，也可以在轨迹线上增加或者删除关键帧。选取菜单栏中的"显示"→"显示轨迹线"命令就可以显示出关键帧的时间，见图10.17。

需要说明的是，轨迹线只表示位移动画，其他动画类型没有轨迹线。

图10.16　轨迹线

图10.17　显示关键帧的时间

可以从视图中编辑轨迹线，从而改变对象的运动。轨迹线上的关键帧用白色方框表示。通过处理这些方框，可以改变关键帧的数值。只有在运动面板的次对象层次中才能访问关键帧。下面举例说明如何编辑轨迹线。

图10.18　调节轨迹线

确认视图中的球仍然选择，并且在视图中显示了它的轨迹线，单击主工具栏的 ✛ 按钮。在透视视图将所选择的关键帧沿着 Z 轴向下移动约20个单位。在移动时可以观察状态行中的数值来确定移动的距离，见图10.18。

10.1.4　控制器动画

在 3ds Max 中，很多动画设置都可以通过控制器完成。控制器可以约束动画对象的运动状态，如可以使物体沿特定的路径运动，或使物体始终注视另一个物体等。

动画控制器主要控制物体的"位置"、"旋转"和"缩放"各控制项的数据。"位置"控制项的默认控制器是"位置XYZ"控制器；"旋转"控制项的默认控制器是"EulerXYZ"控制器；"缩放"控制项的默认控制器是"Bezier缩放"控制器。

用户可通过"运动"主命令面板为对象添加控制器。

3ds Max 中提供的动画控制器很多，下面重点介绍4种常用的控制器："路径约束"、"注视约束"、"链接约束"和"方向约束"，这些控制器都很有代表性。

1．路径约束

"路径约束"控制器可以使对象沿指定的路径运动，并且可以产生绕路径旋转的效果。可以为一个对象设置多条运动轨迹，通过调节重力的权重值来控制对象的位置。

下面就来做一个路径约束的小动画。

① 在场景中建立一个长方体和一条曲线，见图10.19。

图 10.19 基本场景

② 选取长方体，单击 ⊕ 按钮，进入运动命令面板，在"指定控制器"卷展栏中选择"位置"选项，见图 10.20，单击指定控制器按钮 ⬛，打开"指定位置控制器"对话框，其中提供了多种动画控制器，选取"路径约束"控制器，为长方体制定一个路径约束控制，见图 10.21。

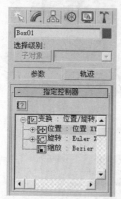

图 10.20 "指定控制器"卷展栏

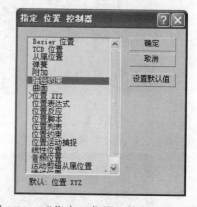

图 10.21 "指定 位置 控制器"对话框

这时出现"路径参数"卷展栏，单击添加路径按钮，在视图中拾取曲线作为运动路径，此时，长方体会自动移到路径的起始点位置，注意观察，这时会在时间轴的第 0 帧和第 100 帧上出现两个关键帧，这是系统自动创建的两个路径动画关键帧，见图 10.22。

③ 单击 ▶ 按钮以播放动画，可以看到长方体已经会沿着路径运动了。下面看看路径参数如何设置，"路径参数"卷展栏见图 10.23。

● 添加路径：拾取二维型作为路径，此时该对象将沿着二维型运动。
● 删除路径：选择显示窗中所拾取的路径后，单击该按钮，可以删除"目标"显示窗口中的路径。
● 权重：用于为每个目标指定权重值并为它设置动画。
● %沿路径：设置对象沿路径的位置百分比。如果想要设置关键点来将对象放置于沿路径特定百分比的位置，要启用"自动关键点"，移动到想要设置关键点的帧，并调整"%沿路径"微调框来移动对象。

图 10.22　添加路径约束　　　　　　　　图 10.23　"路径参数"卷展栏

- 跟随：对象会随着路径的切线方向对齐而改变自身的运动方向，见图 10.24。
- 倾斜：所选对象会随着路径的走势倾斜。

图 10.24　跟随效果对比

- 倾斜量：用于设置对象倾斜的程度，见图 10.25。

图 10.25　倾斜效果对比

- 平滑度：用于控制对象在经过路径中的转弯时翻转角度改变的快慢程度。
- 允许翻转：允许在对象沿着垂直方向的路径行进时有翻转的情况。
- 恒定速度：对象将保持匀速运动。
- 循环：在默认情况下是处于启用状态的，当约束对象到达路径末端时，它不会越过末端点。
- 相对：将保持约束对象的原始位置不变。
- "轴"选项组用于定义对象的轴与路径轨迹对齐。启用"翻转"复选框后，可以翻转应用轴的方向。

2．注视约束

注视约束会控制对象的方向使它一直注视另一个对象。同时，它会锁定对象的旋转度使对象

的一个轴点注视目标对象。注视轴点朝向目标，而上部节点轴定义了轴点向上的朝向。如果这两个方向一致，结果可能会产生翻转的行为。这与指定一个目标摄影机直接向上相似。

选择一个对象后，单击◎按钮，进入运动命令面板，在"指定控制器"卷展栏中选择"旋转"选项，单击指定控制器按钮 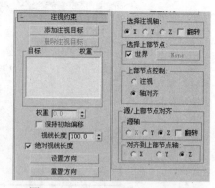，打开"指定旋转控制器"对话框。选取"注视约束"控制器，为对象指定一个注视约束控制。"注视约束"卷展栏见图10.26。

图 10.26 "注视约束"卷展栏

- 添加注视目标：用于添加影响约束对象的新目标。
- 删除注视目标：用于移除影响约束对象的目标对象。
- 权重：用于为每个目标指定权重值并设置动画，但是仅在使用多个目标时可用。
- 保持初始偏移：将约束对象的原始方向保持为相对于约束方向上的一个偏移。
- 视线长度：定义从约束对象轴到目标对象轴所绘制的视线长度（或者在多个目标时为平均值），值为负数时，会从约束对象到目标的反方向绘制视线。如果是单独的目标，视线的长度取决于约束对象与目标间的距离和视线长度的设置。然而，如果启用了视线绝对长度，两者间的距离对长度将没有影响。
- 视线绝对长度：启用此选项后，仅使用视线长度设置主视线的长度，约束对象和目标之间的距离对此没有影响。
- 设置方向：允许对约束对象的偏移方向进行手动定义。启用此选项后，可以使用旋转工具来设置约束对象的方向。在约束对象注视目标时会保持此方向。
- 重置方向：将约束对象的方向设置回默认值。如果要在手动设置方向后重置约束对象的方向，该选项非常有用。
- 选择注视轴：用于定义注视目标的轴 X、Y、Z 复选框反映约束对象的局部坐标系，选中"翻转"复选框会反转局部轴的方向。
- 选择上部节点：默认上部节点是世界。禁用"世界"来手动选中定义上部节点平面的对象。此平面的绘制是从约束对象到上部节点对象。
- 注视：选中时，上部节点与注视目标相匹配。
- 轴对齐：选中时，上部节点与对象轴对齐。选择"源/上部节点对齐"组里的（X、Y 或 Z）轴。
- 对齐到上部节点轴：选择与选中的原轴对齐的上部节点轴。注意，所选中的源轴可能会也可能不会与上部节点轴完全对齐。

3. 链接约束

链接约束可以用来创建对象与目标对象之间彼此链接的动画，可以使对象继承目标对象的位置、旋转度以及比例。也就是说，一个子对象在不同的时间可以拥有不同的父对象。下面先介绍添加链接约束控制器的方法。

选择一个对象，进入◎运动主命令面板，展开"指定控制器"卷展栏，在显示窗口内选择"变换"选项，然后单击指定控制器按钮 🔲，打开"指定变换控制器"对话框，从中选择"链接约束"选项，见图10.27。此时会出现"Link Params"卷展栏，见图10.28所示。

- 添加链接：可以为对象添加一个新的目标点，此时在"目标"卷展栏中将出现目标对象的名称以及成为目标对象的帧数。在动画控制区调整时间滑块的位置，再次单击"添加链接"按钮，在场景中拾取另一个对象，确定第二个目标对象。

图 10.27 "指定变换控制器"对话框

图 10.28 "Link Params"卷展栏

- 链接到世界：可以将对象链接到世界（整个场景）。在目标展示窗口中选择一个选项，然后单击"删除链接"按钮，此时在目标展示窗口中选择的目标对象将被解除链接。
- 关键点模式：选择"无关键点"，约束对象或目标中不会写入关键点。
- 设置节点关键点：选择该单选按钮后，将关键帧写入指定的选项。其下具有两个单选按钮："子对象"和"父对象"。选择"子对象"单选按钮后，仅在约束对象上设置一个关键帧。选择"父对象"单选按钮后，为约束对象和其所有目标设置关键帧。
- 设置整个层次关键点：用于指定选项在层次上部设置关键帧。其下也有两个单选按钮："子对象"和"父对象"。"子对象"仅在约束对象与它的父对象上设置一个关键帧。"父对象"为约束对象、它的目标和它的上部层次设置关键帧。

4. 方向约束

最后介绍方向约束控制器，该控制器可以使某个对象的方向沿着另一个对象的方向或若干对象的平均方向运动。方向约束可以应用于任何可旋转对象。受约束的对象将从目标对象继承其旋转。应用该动画控制器后，将不能手动设置该对象的旋转。

添加该控制器的方法与添加注视约束控制器的方法基本相同，图 10.29 为"方向约束"卷展栏。

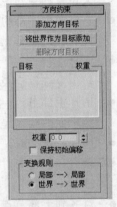

图 10.29 "方向约束"卷展栏

- 添加方向目标：添加影响受约束对象的新目标对象。
- 将世界作为目标添加：将受约束对象与世界坐标轴对齐。可以设置世界对象相对于任何其他目标对象对受约束对象的影响程度。
- 删除方向目标：可以从"目标"展示窗口中删除目标对象。
- 权重：用于设置每个目标的权重值。
- 保持初始偏移：选择该复选框，保留受约束对象的初始方向。禁用保持初始偏移后，目标将调整其自身以匹配一个或多个目标的方向。

下面就来使用修改器制作一个太空战斗机的动画。

① 在这个练习中，将为太空战斗机指定路径约束并使其沿路径飞行。还将设置一些路径参数，以改进太空战斗机的飞行动态。

该场景有一个名为 SpaceFighter 的太空船，一条路径 Path01，一个名为 SpaceCam 的摄影机。

② 指定路径约束，在顶视图中，选择 SpaceFighter，也就是太空船，见图 10.30。

③ 从 ⚙ 运动命令面板中，在"指定控制器"卷展栏中选择"位置"选项，单击 🔣 指定控制

器按钮，打开"指定位置控制器"对话框。选取"路径约束"控制器，为太空船制定一个路径约束控制，单击参数面板上的"添加路径"按钮，在视图中拾取曲线 Path01 作为运动路径。

激活"SpaceCam"视图并播放动画。太空船会沿路径飞行，但其朝向不正确，并且在进入曲线路径时会减速，见图 10.31。

图 10.30　基本场景

图 10.31　太空船沿路径运动

④ 在"路径参数"卷展栏的"路径选项"组中，设置下列内容。

● 跟随：太空战斗机会跟随路径，并且当路径弯曲时它也会转弯，但它垂直于运动路径，见图 10.32。

● 在轴组中，将轴更改为 Y 轴：太空战斗机将重新确定方向并朝向路径方向，但它是向后飞行的，见图 10.33。

图 10.32　跟随后效果

图 10.33　调整轴后效果

● 翻转：太空战斗机此时的朝向是它将要沿路径飞行的方向，见图 10.34。

播放动画。现在太空战斗机将正确地沿路径飞行，但其飞行动态看起来不是很逼真。接下来我们将改进太空战斗机的飞行特性。将使它在进入和退出转弯时看起来更逼真。

⑤ 激活"SpaceCam"视图并在"路径选项"组中启用恒定速度。播放动画，可看到当太空战斗机进入转弯时不会减速。选中倾斜选项，现在当太空战斗机飞过转弯时它会倾斜。使用"倾斜量"和"平滑度"设置，以使太空战斗机看起来像是真的在路径转弯中倾斜一样。太空战斗机的飞行看起来更平滑，因为它完成转弯时会校正自身。尝试增加"平滑度"的值并观察结果。

接下来还可以为"路径参数"卷展栏中的参数设置动画，可以更改一些动画设置，并观察在太空战斗机上产生的效果。

⑥ 设置路径参数的动画将时间滑块移至第 60 帧，启用 自动关键点，并将"倾斜量"设置为 6.0。

可以看到在时间线的第 60 帧处添加了一个新关键点，见图 10.35，将时间滑块滑动到 75，并将"倾斜量"设置为 12.0。当太空战斗机进入第二个弯道时，它转弯时剧烈地摇摆，好像在躲避导弹或避开激光，动画会更自然。

图 10.34　翻转后效果

图 10.35　添加新关键点

下面的例子来模拟一个会议室里摄影机的移动，并且在移动的过程中始终注视会议室屏幕的动画效果。首先建立一个场景，在场景中，用 box 围成一个房间来模拟会议室，建立一些圆柱来模拟开会的人，在会议室的一端还有一个 box，来模拟会议室中的屏幕，除此之外场景里还打了灯光，效果见图 10.36。

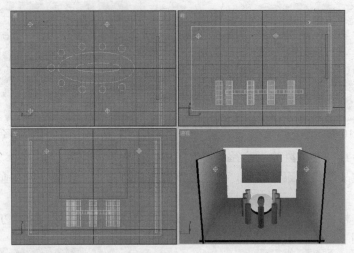

图 10.36　基本场景

① 进入图形创建命令面板，单击"线"按钮，在视图中创建图 10.37 所示的线条，作为摄影机的行进路线，线路可以根据具体的情况进行调整。

图 10.37　绘制摄影机运动轨迹线

② 在创建面板中选择辅助对象 ⬚，单击"虚拟对象"按钮，在场景中的任意位置创建一个虚拟对象，见图 10.38。

③ 在视图中选择虚拟物体，单击运动命令面板 ⚙，在"指定控制器"卷展栏中选择"位置"选项，单击指定控制器按钮 ⎘，打开"指定位置控制器"对话框。选取"路径约束"控制器，为虚拟物体制定一个路径约束控制，见图 10.39。单击参数面板上的"添加路径"按钮，在视图中拾取先前绘制的曲线路径，作为物体运动的路径，这时虚拟体已经自动移动到了曲线的开始端，并且选择"跟随"复选框，使其沿着指定路径前进。拖动时间滑块，可看到虚拟物体已经沿曲线运动了，见图 10.40。

图 10.38　建立虚拟物体

图 10.39　给虚拟物体添加路径约束

图 10.40　虚拟物体的运动效果

④ 在创建面板中单击 按钮，在面板中单击"自由"按钮，在视图中创建一架自由摄影机，见图 10.41。

图 10.41　建立自由摄影机

⑤ 将时间滑块滑到第 0 帧，将摄影机放到虚拟物体的上方，选中虚拟物体，单击链接工具 ，再单击场景中的虚拟物体，滑动时间滑块，就看到摄影机已经跟随虚拟物体移动了。

⑥ 单击透视图使其成为当前视图，按 C 键切换成摄影机视图。这时可看到摄影机照到的全是

地面墙角，见图 10.42。

⑦ 下面为摄影机加一个注视约束，让摄影机在移动的过程中永远地注视会议室的屏幕。选择摄影机，在运动命令面板 中，在"指定控制器"卷展栏中选择"旋转"选项，单击指定控制器按钮，打开"指定旋转控制器"对话框。选取"注视约束"控制器，为虚拟物体制定一个注视约束控制，见图 10.43。

图 10.42 摄影机视图的渲染效果

图 10.43 给摄影机添加注视约束控制器

⑧ 单击"添加注视目标"按钮，在视图中拾取模拟屏幕的 box，作为物体注视的对象，这时摄影机有一条线始终指向虚拟屏幕 box，见图 10.44。

图 10.44 摄影机添加注视约束控制器后效果

⑨ 在注视约束的参数里将注视轴选为 Z 并选择翻转，轴源选为 X 并选择翻转，见图 10.45。当然也可以根据实际情况调整，使摄影机与注视线一致就可以了，见图 10.46。

图 10.45 设置注视约束控制器参数

图 10.46 注视约束调整后效果

⑩ 观察透视视图，动画截图见图 10.47。

图 10.47 动画效果

10.1.5 其他动画

其实在 3ds Max 中除了位置、旋转和缩放这些对象属性之外，还可以对对象的修改器、材质等设置动画。

对材质设置关键帧动画：如果选择"关键点过滤器"中的材质，可以使用"设置关键点"为材质创建关键帧，需要使用可设置关键帧图标来限制已设置关键帧的轨迹。如果简单地启用"材质"并设置关键帧动画，会在每个"材质"轨迹上都放置关键点。

对修改器和对象参数设置关键帧动画：想要在对象参数上设置关键帧并且选定了"对象参数关键点过滤器"时，每个参数都会有关键帧，除非已使用"可设置关键点"图标把"轨迹视图"的"控制器"窗口中的参数轨迹禁用。给修改器 Gizmo 设置关键帧时，同样确保在"过滤器"对话框中"修改器"和"对象参数"都处于启用状态。

对子对象动画使用设置关键帧动画：根据子对象动画设置关键帧时，必须在创建关键帧前首先指定控制器。子对象没有为创建而指定的默认控制器。控制器通过在子对象级上设置动画来指定。

10.2 创建骨骼系统

骨骼系统是骨骼对象的一个有关节的层次链接，可用于设置其他对象或层次的动画。在设置具有连续皮肤网格的角色模型的动画方面，骨骼系统尤为有用。

下面就来创建一个最简单的骨骼系统，在"创建"面板中，单击"系统"，然后单击"骨骼"。在视口中单击鼠标左键，创建一个关节，作为骨骼层次的基础，拖动鼠标以定义第二个骨骼的长度。继续单击鼠标左键拖出第二个骨骼的长度，然后拖动以创建第三个骨骼，见图 10.48。

在"骨骼参数"卷展栏中可以修改骨骼的参数，见图 10.49。

图 10.48 创建骨骼

图 10.49 "骨骼参数"卷展栏

使用关键帧动画可以记录骨骼的运动规律，见图 10.50。

图 10.50　骨骼的运动

记录下的关键帧动画可以很清楚地向大家展示骨骼的运动过程，相对比较自然。除了这种基础的骨骼系统，3ds Max 还带有一个 IK 计算的骨骼系统，这种应用 IK 计算的骨骼链的工具，也可以创建无 IK 计算的骨骼。

10.3　运动学

动力学（reactor）是一个 3ds Max 插件，使动画师和美术师能够轻松地控制并模拟复杂物理场景。动力学（reactor）支持完全整合的刚体和软体动力学、布料模拟以及流体模拟，可以模拟枢连物体的约束和关节，还可以模拟诸如风和马达之类的物理行为。可以使用所有这些功能来创建丰富的动态环境。

一旦在 3ds Max 中创建了对象，就可以用动力学向其指定物理属性。这些属性可以包括诸如质量、摩擦力和弹力之类的特性。对象可以是固定的、自由的、连在弹簧上，或者使用多种约束连在一起。通过这样给对象指定物理特性，可以快速而简便地进行真实场景的建模。之后可以对这些对象进行模拟以生成在物理效果上非常精确的关键帧动画。

设置好动力学（reactor）场景后，可以使用实时模拟显示窗口对其进行快速预览。这使用户能够交互地测试和播放场景。可以改变场景中所有物理对象的位置，大幅度减少了设计时间。之后，可以通过一次按键操作，把该场景传输回 3ds Max，同时保留动画所需的全部属性。

动力学使用户不必再手动设置耗时的二维动画效果，如爆炸的建筑物和悬垂的窗帘。动力学还支持诸如关键帧和蒙皮之类的所有标准 3ds Max 功能，因此可以在相同的场景中同时使用常规和物理动画。诸如自动关键帧减少之类的方便工具，使用户能够在创建了动画之后调整和改变其在物理过程中生成的部分。

在工具面板中单击 "reactor" 按钮，可以找到预览模拟、更改世界、显示参数和分析对象凸面性等功能，还可以查看和编辑与场景中的对象关联的刚体属性，见图 10.51。

图 10.51　动力学基本面板

reactor 工具栏是访问 reactor 所有功能的一种便捷方式，reactor 工具栏上的按钮用于快速创建约束和其他辅助对象、显示物理属性、生成动画以及运行实时预览，见图 10.52。

图 10.52　reactor 工具栏

选择"动画"菜单中的"reactor"子菜单是访问 reactor 功能的另一种方法，见图 10.53。

还要介绍的就是许多 reactor 元素（如约束和刚体集合）都具有自己特殊的辅助对象图标，当添加到场景时图标就会在视口显示。例如，铰链约束图标见图 10.54。

图 10.53 "reactor"子菜单

图 10.54 铰链约束图标

虽然辅助对象图标不会出现在渲染的场景中，但图标的外观（在某些情况下，其位置和方向）将帮助用户正确设置 reactor 场景。选定辅助对象图标后，reactor 图标将变成白色并且比未选定时大。未被选中时，有效元素的图标为蓝色，无效元素的图标为红色。

除了以上介绍的方法外，还可以在辅助对象面板下的下拉列表框中选择"reactor"，见图 10.55。reactor 还有一个空间扭曲，可用于水，见图 10.56。

图 10.55 辅助对象面板

图 10.56 空间扭曲面板

一旦创建了 reactor 对象，选择对象并打开"修改"面板就可对其属性进行配置，见图 10.57。还有 3 个 reactor 修改器用来对可变形实体进行模拟，见图 10.58。

图 10.57　修改面板　　　　　　　　　　图 10.58　reactor 修改器

下面通过一个例子简单介绍动力学的作用。

① 打开场景，可看到有一条线连着一个小球，旁边的下支架上有个圆柱体，最左边有一个漏斗，下面有一对类似于齿轮的东西，最下面还有一个平面，会用来做布料的效果，分别给它们起名为小球、绳索、支架、柔体、漏斗、齿轮 1 和齿轮 2，还有布。滑动时间滑块可以看到场景中只有齿轮在滚动，其他的都没变化，见图 10.59。

图 10.59　基本场景

②　要做的效果相当于小球是一个单摆，小球下落带动绳索，打到支架上的柔体，将柔体打入漏斗中，通过漏斗下滚动的齿轮挤压，落入最下方的布料上，布料晃动。接下来首先设置场景中的钢体，选择场景中的小球、支架、漏斗和左右齿轮五个对象，见图 10.60。

③　五个物体选择后在 reactor 工具栏中单击 创建钢体工具选择集，将钢体选择集放到场景中一个不影响视线的地方，见图 10.61。

图 10.60　选择钢体物体

图 10.61　创建钢体工具选择集

④　在修改面板中可看到，Rigid Bodies 中有球、支架、漏斗、齿轮 1 和齿轮 2 五个对象，见图 10.62。注意：在 reactor 中，钢体只有加入钢体选择集中才能被 reactor 系统作为钢体进行动力学计算。

⑤　下面分别设置场景中 5 个钢体的属性，选择小球，单击 reactor 工具栏中的 按钮，打开"钢体属性编辑器"，在弹出的钢体属性编辑器面板中，设置 mass（质量）值为 3.0，见图 10.63。这里先这样设置，再详细调整。

图 10.62　创建钢体工具选择集修改面板

图 10.63　钢体属性编辑器

场景中的支架和漏斗是不需要运动的，所以它们的质量还保持为 0，这样在生成的动画中它们就会保持不动，但是漏斗是要和柔体发生碰撞的，而且是与漏斗的内表面发生碰撞，所以漏斗在 Simulation Geometry 中选择 Concave Mesh（凹面体），见图 10.64。

选择两个齿轮，在"钢体属性编辑"对话框中选择"Unyielding（保持不变）"选项，并选择

"Mesh Convex Hull（凸面体）"，见图 10.65，这样齿轮就会保持原来的应用不变，并且在柔体通过挤压摩擦通过齿轮的时候，齿轮不会变形。

图 10.64 钢体属性编辑器

图 10.65 钢体属性编辑器

⑥ 场景中的钢体已经设置完毕了，下面单击 预览动画，这时会弹出一个动力学预览对话框，在对话框的菜单中选择 Play/Pause 命令，就会播放动画，这时可以看到，小球下落齿轮保持运动，由于 reactor 没有创建绳索、布料和柔体，所以绳索、布料和柔体是不可见的，见图 10.66。

⑦ 下面来设置柔体，在场景中选择柔体对象，单击 创建动力学柔体修改命令，在修改面板中将 Mass（质量）值设为 1.0，Stiffness（硬度）值设为 0.2，Damping（阻尼）值设为 0.2，Friction（摩擦力）值设为 0.5，选中 Avoid Self-Intersections（避免自交叉），这样柔体在被挤压的过程中就不会产生自交叉，出现渲染错误，见图 10.67。

图 10.66 预览动画

图 10.67 柔体修改命令面板

柔体设置完毕，这时柔体还不能在 reactor 动力系统中按照动力学的状态进行计算，需要单击 创建柔体动力集，在场景中出现柔体动力集，见图 10.68。单击 预览动画，会弹出一个"动力学预览"对话框，在对话框的菜单中选择"Play"命令，就会播放动画，柔体在预览框中。使用鼠标

右键单击柔体，可以看到柔体的柔软特性，见图 10.69。

图 10.68　创建柔体动力集　　　　图 10.69　观察柔体的柔软特性

⑧ 设置绳索。选择绳索对象，这是一条 line 样条线，在修改面板中选择 line 前的 "+"，选择定点，可以看到这条样条线已经被点均分，这样的线在运动的时候将会更加自然，见图 10.70。

图 10.70　均分线段

选择绳索，在修改面板中为它加入一个 reactor Rope（动力学绳索修改器）命令，或者使用动力学工具栏中的 <image>，在修改面板中，需要选择 Consttraint（约束绳），选中 Avoid Self-Intersections（避免自交叉），然后单击 reactor Rope 修改器前的 "+"，选择 "定点" 选项，见图 10.71。

图 10.71　进入顶点次物体级

选择最左侧的定点，在修改面板中单击 Fix Vertices 固定当前的定点。选择最右侧的定点，在修改面板中单击 Attach To Rigid Body 连接到钢体上，这时在下方的显示栏里可以看到 Constrain To World 和 Attach To Rigid Body 两个状态，单击 Attach To Rigid Body，可以在上部出现的卷展栏里单击 Rigid Body 选项下的 "None" 选项，在场景中选择球体，这样绳索一端固定在场景中，一端和小球连接，见图 10.72。

退出绳索的次物体级，单击 reactor Rope 修改器前的 "−"，下面将绳索加入到绳索动力集，需要单击 <image> 创建绳索动力集，在场景中出现绳索动力集，见图 10.73。

⑨ 最后设置布料，选择布料，注意这里的布料的基本属性是一个平面，而且这个平面分段很密，在修改面板里加入 reactor Cloth 命令，选中 Avoid Self-Intersections（避免自交叉），然后需要像设置绳索中固定在场景的那个顶点一样，将布料的四个顶点固定在场景中，单击 reactor Cloth 修改器前的 "+" 进入顶点次物体级别，选择布料的四个顶点，单击 Fix Vertices 固定当前的定点，见图 10.74。

图 10.72　设置线段两端的点

图 10.73　创建绳索动力集

图 10.74　设置平面四个角的点

单击 reactor Cloth 修改器前的"−"，将布料加入到布料动力集，单击 [图] 创建布料动力集，在场景中出现布料动力集，见图 10.75。

这时场景中的设置就基本完成了，单击 [图] 预览动画，可以看到小球连接绳索下落，击中柔体，柔体掉进了漏斗，但是并没有掉下来，见图 10.76。

图 10.75 创建布料动力集

图 10.76 预览动画

⑩ 下面单击工具命令面板，选择 reactor 项，在 Havok 1 World 组中找到 Col. Tolerance（碰撞公差值），将 Col. Tolerance（碰撞公差值）值改为 0.5，见图 10.77。

再次预览动画可看到小球可以通过漏斗与齿轮发生挤压变形，但是齿轮运动的特别慢，而且柔体不能完全掉落，这时要增加齿轮的摩擦力，在场景中选择两个齿轮，单击 reactor 工具栏中的 [图] 打开钢体属性编辑器，在"钢体属性编辑器"对话框中，将 Friction（摩擦力）值调高，这样齿轮的摩擦力高了，柔体就容易从齿轮中挤出来了，见图 10.78。

⑪ 最后进行动画的输出，进入工具命令面板，选择 reactor 项，在"Preview & Animation（预览和动画）"卷展栏，选中 Update Viewports（更新视图），这样整个动力学的动画过程就可以实时在视图中进行了，见图 10.79。

图 10.77 修改碰撞公差值　　图 10.78 调整齿轮摩擦力　　图 10.79 设置动画预览在场景中可见

由于这个动画是 200 帧，所以将 End Frame 设为 200 帧，单击 Create Animation 按钮，观察时间滑块在走动，场景中的动画在更新，见图 10.80。

图 10.80　动画在场景中预览

计算完毕后，就可以在场景中看到动力学的动画了，这个例子就完成了。

第11章 综合实战案例

案例 11-1 制作烛台

一、建模

1. 蜡烛的制作

先来制作蜡烛的模型。选择圆柱体在前视图上画出一个半径为 1.0cm。高为 15.0cm 的圆柱体，见图 11.1 和图 11.2。画好后，把圆柱体转换为可编辑多边形，见图 11.3。

图 11.1 参数设置

图 11.2 圆柱体

图 11.3 转换为可编辑多边形

在顶视图上选择最里边的点，见图 11.4。

在右边的编辑栏里选择软选择，把衰减值调成 1.1cm，见图 11.5。

图 11.4 选择最里边的点

图 11.5 设置衰减值

界面上的四个视图框有从蓝→绿→黄→红的颜色变化，见图11.6。

选中顶面上的点，见图11.7。

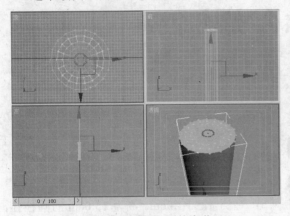

图11.6　界面的变化　　　　　　　　　图11.7　选中顶面上的点

用移动工具，把顶面向下拉，见图11.8。

在顶视图上选中最外侧的一条边，单击循环，见图11.9。

图11.8　把顶面向下拉　　　　　　　　图11.9　选中最外侧的一条边

加一条0.08cm的切角边，见图11.10。

再选中中间的一条边，单击循环，见图11.11。

图11.10　加一条切角边　　　　　　　图11.11　再选中一条边

加一条0.1cm的切角边，见图11.12。

图 11.12 加一条切角边

蜡烛的制作基本完成，平滑一下，见图 11.13。

渲染出来的效果见图 11.14。

图 11.13 设置平滑

图 11.14 渲染效果图

2．烛芯的制作

选择圆柱体，画出一个半径为 0.06cm、高度为 1.2cm 的圆柱体，见图 11.15。

轻微的弯曲一下，见图 11.16。

图 11.15 画圆柱体

图 11.16 弯曲

3．烛托的支架

选择圆柱体，画出一个半径为 0.24cm、高度为 20.0cm 的圆柱体，见图 11.17。

转化为可编辑多边形，选择软选择，调整衰减值，用移动工具调整，见图 11.18 和图 11.19。

| 图 11.17 画圆柱体 | 图 11.18 调整圆柱体 1 |

调整成如图 11.20 所示的形状为止，也可以与弯曲命令结合使用。

图 11.19 调整圆柱体 2 图 11.20 调整结果

在顶视图上，圆柱体较中间的位置，用移动工具拉出椭圆形，见图 11.21。

中间的边线也要仔细调整，尽量让它形成弧度，见图 11.22。

图 11.21 拉出椭圆形 图 11.22 形成弧度

调整成图 11.23 所示形状。

4．烛托的制作

选择线命令，画出一半的烛托边缘形状，见图 11.24。

图 11.23　调整结果　　　　　　　图 11.24　烛托边缘形状

闭合样条线，见图 11.25。

开始修改，修改成和实物烛托一致的边缘，选中一个点，单击右键转换为角点、平滑点等易修改的点，见图 11.26。

图 11.25　闭合样条线　　　　　　　图 11.26　转换点

单击右边的插入命令，则可在任何的线段上插入点，见图 11.27。

修改成如图 11.28 所示的效果。

图 11.27　插入命令　　　　　　　图 11.28　修改结果

单击车削命令，见图 11.29。

方向为 Y 轴，见图 11.30。

图 11.29　车削命令　　　　　　　　　　　图 11.30　方向为 Y 轴

对齐为最大，就会得到一个烛托的基础形状，见图 11.31。

顶视图上选择接近烛托顶面的一条边并循环，要结合四个视图来看，准确选择，见图 11.32 和图 11.33。

图 11.31　烛托的基础形状　　　　　　　　　图 11.32　选择边 1

给一个 1.4cm 的切角边，见图 11.34。

图 11.33　选择边 2　　　　　　　　　　　图 11.34　切角边

选择烛托顶面中心的一条边并循环，要结合四个视图来看，准确选择，见图 11.35。

选择软选择，衰减值设为 1.5cm，在前视图上用移动工具向下推，使顶面向下塌陷少许，见图 11.36。

图 11.35 选择边

图 11.36 塌陷

画一个半径为 1.1cm、高度为 3.5cm 的圆柱体，放在图 11.37 所示的位置。

使用布尔命令，见图 11.38。

图 11.37 圆柱体

图 11.38 布尔命令

选中烛托，单击拾取操作对象，再单击圆柱体，见图 11.39。

烛托顶面打出一个可放蜡烛的洞孔，见图 11.40。

图 11.39 执行布尔命令

图 11.40 洞孔

选中洞孔的边线，见图 11.41。

做切角，见图 11.42。

图 11.41　选中边线　　　　　　　　图 11.42　做切角

网格平滑一下，迭代次数不要超过 3，见图 11.43。

渲染效果图，见图 11.44。

图 11.43　网格平滑

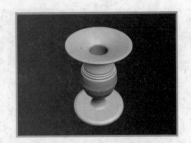

图 11.44　渲染效果图

5. 组装烛托

把前面做好的支架放在烛托下面，使用连接工具将两者连接（焊接也可以），见图 11.45 和图 11.46。

图 11.45　连接 1　　　　　　　　　图 11.46　连接 2

渲染的效果图，见图 11.47 和图 11.48。

6. 主体支架的制作

画一个半径为 0.9cm 和 0.5cm 的圆环，见图 11.49。

图 11.47 渲染效果 1

图 11.48 渲染效果 2

图 11.49 画圆环

同制作烛托的步骤一致，因为顶端和烛托的形状一致所以不用画。用线描绘出主体支架的边缘形状，见图 11.50。

使用车削命令，见图 11.51。

图 11.50 主体支架的边缘形状

图 11.51 车削命令

得到的完整的形状，见图 11.52。

把前面制作的烛托和支架连接或者焊接上，见图 11.53。

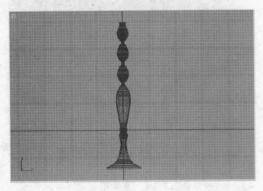

图 11.52　完整形状

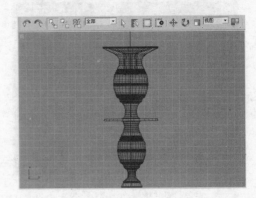

图 11.53　连接或焊接

渲染的效果图，见图 11.54。

把前面制作的圆环套入支架，见图 11.55。

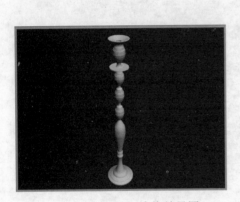

图 11.54　渲染效果图

图 11.55　套入支架

再画一个半径为 0.25cm 和 0.05cm 的圆环，见图 11.56。

按 Ctrl+V 快捷键，复制圆环，见图 11.57。

图 11.56　圆环

图 11.57　复制圆环

把小圆环放到大圆环的四面，稍稍弯曲，使小圆环更加贴合大圆环，见图 11.58。

把完整的一个烛托放入小圆环内，见图 11.59。

图 11.58 调整小圆环

图 11.59 把烛托放入小圆环内

选中烛托，单击"工具"→"镜像"命令，见图 11.60 和图 11.61。

图 11.60 "镜像"命令

图 11.61 镜像设置

得到一个对称的烛托，见图 11.62，

选中烛托，单击"工具"→"阵列"命令，见图 11.63。

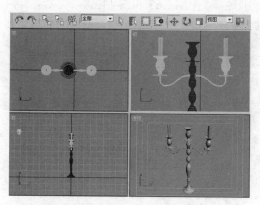

图 11.62 得到对称烛托

图 11.63 "阵列"命令

Y 轴旋转 180°，数量为 2 个，见图 11.64。

得到正对自己方向的烛托，见图 11.65。

图 11.64　阵列设置

图 11.65　阵列效果

Y 轴旋转-180°，数量为 2 个，见图 11.66。

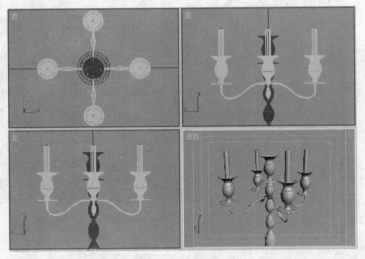

图 11.66　最终阵列结果

删掉多余的烛托，把中间的蜡烛插入烛托中。最后仔细调整蜡烛、烛芯、烛托、大圆环和小圆环的位置，四个视图一起查看，是否对齐，是否居中等，见图 11.67 和图 11.68。

图 11.67　调整位置 1

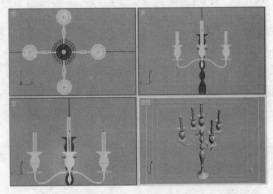

图 11.68　调整位置 2

烛台的渲染效果图见图 11.69。

为了方便赋材质，选中一个整体的烛托并命名为 lazhu1，这样单击 lazhu1 就会自动选中要使用的烛托了。同理，选中所有的蜡烛、四个烛托和主体支架、所有的烛芯，分别起上名字，方便选择，见图 11.70。

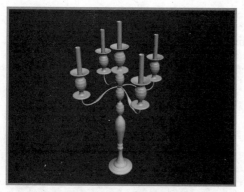

图 11.69 渲染效果

图 11.70 命名各部分

7．烛光的制作

画一个椭圆型，烛光是不规则的，所以把边缘稍稍修改一下，再复制四个，见图 11.71。在修改器列表下选择 UVW 贴图，选择一个贴合烛光的形状，方便贴材质，见图 11.72。

图 11.71 烛光

图 11.72 调整形状

二、材质贴图

打开材质编辑器，见图 11.73。

1．烛托材质贴图

参数设置见图 11.74。

在反射上贴图，见图 11.75。

图 11.73 材质编辑器

图 11.74 参数设置

图 11.75 在反射上贴图

双击位图选项，弹出对话框，见图 11.76。

选择要贴在烛托上的图片（见图 11.77），单击"打开"按钮。

图 11.76 材质/贴图浏览图

图 11.77 选择材质图片

选择任何一张风景图片，见图 11.78。

参数设置见图 11.79。

图 11.78 风景图片

图 11.79 参数设置

2. 蜡烛材质贴图

参数设置见图 11.80。

选择一张蜡烛的图片，见图 11.81。

"贴图"卷展栏设置见图 11.82。

图 11.80　参数设置

图 11.81　蜡烛图片

图 11.82　"贴图"卷展栏

在"裁剪/放置"组中选中"应用"，可以选择要用的一张图片中的某一部分，见图 11.83～图 11.86。

图 11.83　裁剪 1

图 11.84　裁剪 2

图 11.85　裁剪 3

图 11.86　裁剪 4

3．烛光贴图

参数设置见图 11.87 和图 11.88。

图 11.87　参数设置 1

图 11.88　参数设置 2

选中"应用"，选择烛光部分，见图 11.89。

渲染效果图见图 11.90。

图 11.89　裁剪

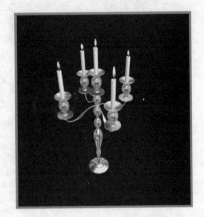

图 11.90　渲染效果图

三、灯光

选择 mr 区域聚光灯，在前/后视图上从右上向左下拉出光束，见图 11.91。

图 11.91　mr 区域聚光灯

调整聚光灯参数，见图11.92。

制作光晕，见图11.93～图11.96。

图11.92 聚光灯参数

图11.93 创建泛光灯

图11.94 镜头效果

图11.95 设置镜头效果

把光晕放在烛台较亮的地方，烛台就制作完成了，效果见图11.97。

图11.96 设置相应参数

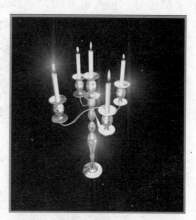

图11.97 烛台最终效果

案例 11-2　制作手机

1．创建模型

启动 3ds Max，激活顶视图，创建一个 box，并根据手机外形设置长宽高的大小及段数，见图 11.98。

图 11.98　创建 box

选择对象，转变为可编辑多边形，继续调节手机的外形至精确，见图 11.99。

图 11.99　调整外形

制作手机屏幕，根据屏幕的大小和位置，调整点的位置，见图 11.100 和图 11.101。

图 11.100　移动点

图 11.101 调整点的位置

然后退出点的次物体层级，在边的次物体层级下选择图 11.102 中的边，在修改命令面板中打开"edit edges"卷展栏，单击 connect 加线，结果见图 11.103。

图 11.102 选择边

图 11.103 加线

将新加的两条边再进行适当的移动，以更接近手机屏幕的形状，见图 11.104。

图 11.104　移动边

选中屏幕上方的两个点，在修改命令面板单击倒角命令，见图 11.105。

图 11.105　倒角

退出点选择，进入面的次物体层级，选中整个手机屏幕，单击修改命令面板中的挤压命令，挤压-0.5mm，效果见图 11.106。

图 11.106　挤压

退出面选择，进入边的次物体层级，选择屏幕凹槽的边缘线（图 11.107），单击修改命令面板中的 Create Shape From Selection，弹出"create Shape"对话框，为新建形状命名，并单击"Smooth"，再单击"Ok"按钮。

图 11.107　凹槽

选择创建的形状，变换为可编辑样条线。在样条线的次物体层级下，打开修改命令面板中的"Geometry"卷展栏，设置 Outline 的参数，再单击"Outline"，效果见图 11.108。

图 11.108　样条线

然后删除原有的轮廓线，便是屏幕玻璃的边缘线了（见图 11.109）。在修改器列表中选择"挤压"命令，并设置 Amount 及 Segments 的值，见图 11.110。

图 11.109　边缘线

图 11.110　挤压

　　制作手机键盘。与制作屏幕的原理相似，先创建键盘凹下去的部分，再添加上方的按键及其他细节，见图 11.111～图 11.115。

图 11.111　移动点

图 11.112　弧度

在边的次物体层级下，选择屏幕玻璃的轮廓线,使用旋转工具将其旋转90°，然后单击修改命令面板中的 slice plane，形成切面。

图 11.113 调整

移动切面到与屏幕左右两侧对齐的位置,这样键盘凹槽部分的形状就形成了。

图 11.114 形成凹槽

在面的次物体层级下，选中整个键盘,在修改命令面板中单击Extrude,挤压值为-0.5,这样键盘凹下去的部分就做好了。

图 11.115 挤压

然后制作键盘，同样将凹槽的轮廓线提取出来，见图 11.116。

图 11.116　提取轮廓线

以创建的边缘线形状为参考，绘制键盘上的曲线，再挤压，见图 11.117。

图 11.117　再挤压

然后绘制小凹槽里的线形凸起，见图 11.118。

图 11.118　线形凸起

至此，手机的几个大部件已制作完毕，效果见图 11.119。

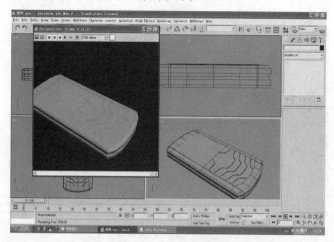

图 11.119　建模效果

下面添加细节部分。首先制作键盘上方的圆形按钮，见图 11.120～图 11.122。

图 11.120　圆形按钮

图 11.121　设置

图 11.122　倒角

下面开始制作圆形按钮，首先绘制出它的侧轮廓线，见图 11.123。

图 11.123　侧轮廓线

然后选择修改器列表中的 Lathe 命令，按钮外圆的形状就形成了，见图 11.124 和图 11.125。

图 11.124　修改形状

图 11.125 外圆形成

最后创建键盘上的数字按钮及图标，效果见图 11.126。

图 11.126 数字按钮及图标

制作标志，见图 11.127 和图 11.128。

图 11.127 制作标志

图 11.128　挤压

然后通过布尔运算制作标志两侧的矩形凹槽，见图 11.129。

图 11.129　矩形凹槽

最后绘制机身两侧的小按钮，至此手机模型创建完毕，见图 11.130。

图 11.130　小按钮

材质主要是金属材质、黑色塑性材质和半透明塑料材质等，见图11.131～图11.133。

图 11.131　赋材质 1

图 11.132　赋材质 2

图 11.133　赋材质 3

创建场景灯光，创建几个 Target Spot，开启投影，调整光值和远近衰减值，见图 11.134。

图 11.134　创建灯光

最终渲染效果见图 11.135。

图 11.135　最终渲染效果

案例 11-3　制作钢琴

首先新建文件，单击"文件"→"保存"命令，将文件存储在指定的根目录下，命名为"钢琴"，单击"保存"按钮，见图 11.136。

图 11.136　保存文件

从琴盖开始绘制。在顶视图中，单击"样条线"→"线"，用线画出适合比例的钢琴琴身轮廓。进入修改命令面板中，在堆栈框中单击 Line 左边的"+"，将其展开，选择顶点次物体层级，然后对视图中的各锚点加以调整，至合适比例为止，见图 11.137。

图 11.137　调整线

取消对顶点的选择，单击"样条线"，向上拖动滚动面板，单击"轮廓"按钮。然后单击"线段"，按住鼠标不放向外围拖动，拉出合适的琴身厚度，并调整位置，见图 11.138。

图 11.138　拉出琴身厚度

选择两条线段，进入修改命令面板中，单击修改器列表右侧向下按钮，在下拉列表中选择"挤出"，通过调整"挤出"卷展栏下的数量的值挤出合适的高度，见图 11.139。

图 11.139　挤出

　　保持物体的被选择状态，在任一视图内单击右键，将其转换为可编辑网格。然后通过对堆栈框中可编辑网格左边的"+"，将其展开，选择次物体层级，编辑网格，使其达到图 11.140 的形状。

图 11.140　编辑网格

　　再次用线画出合适的琴盖形状。单击堆栈框中 Line 中左边的"+"，将其展开，选择顶点次物体层级，然后对视图中的各锚点加以调整，至合适比例为止，见图 11.141。

图 11.141 调整锚点

单击修改器列表右侧向下按钮，在下拉列表中选择"挤出"，调整"挤出"卷展栏下数量的参数值，挤出合适的琴盖厚度，见图 11.142。

图 11.142 挤出琴盖厚度

在顶视图中，选择"琴盖"，按住 Shift 键的同时拖曳琴盖弹出"克隆"选项，选择"复制"，副本数为 1，单击"确定"按钮即可得到另一只琴盖。用均匀缩放工具缩小至合适大小，将其放置在大琴盖的下方。单击"复合对象"→"布尔"按钮，在拾取布尔中选择"移动"，选择"并集"，单击"拾取操作对象"，将其合并为一体。单击右键，将其转化为可编辑网格，见图 11.143。

图 11.143　克隆

　　进入修改命令面板中，在堆栈框中单击可编辑网格左边的"+"，将其展开，选择顶点次物体级，通过对"可编辑网格"卷展栏下的顶点、边、面的选择编辑网格，使其达到图 11.144 的形状。并使用旋转工具将其旋转至合适角度。

图 11.144　编辑网格

　　使用如上述方法，再次用线画出钢琴内部的琴盖，并挤出，见图 11.145。

图 11.145　挤出内部琴盖

单击"标准基本体"→"长方体"，画出如图 11.146 所示的琴身的其余部分。

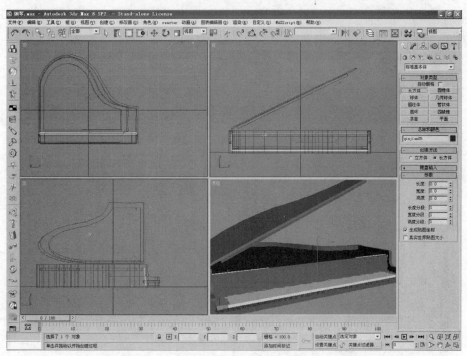

图 11.146　琴身

单击"标准基本体"→"长方体"，画出琴撑的基本长方体，见图 11.147。

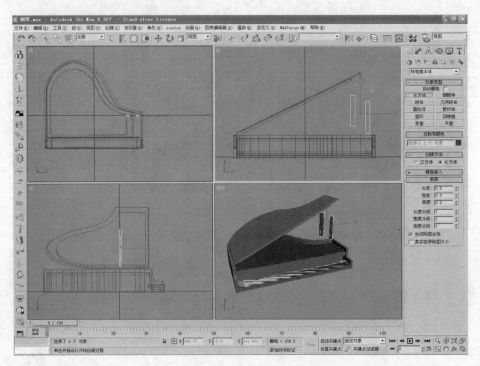

图 11.147　琴撑

　　进入修改命令面板中，单击修改器列表右侧向下按钮，在下拉列表中选择编辑多边形，在堆栈框中单击编辑网格左边的"＋"，将其展开，选择顶点次物体级，然后对视图中的点进行调整，见图 11.148。

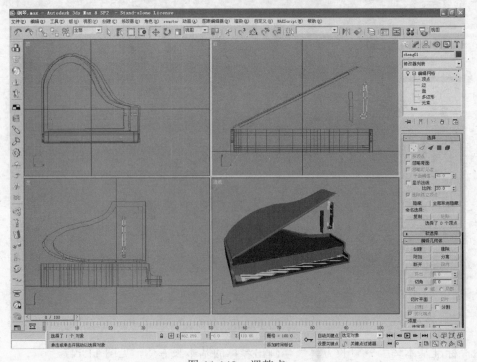

图 11.148　调整点

　　使用旋转工具，将琴撑旋转至合适角度。要注意的是必须先调整好琴撑的形态再旋转，见图 11.149。

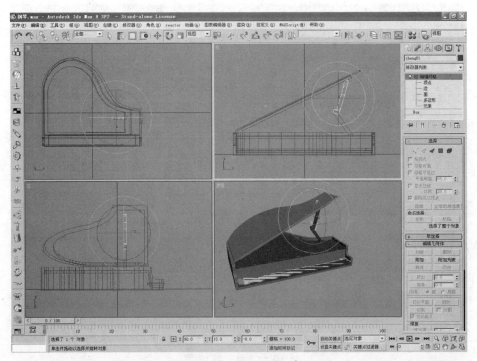

图 11.149　旋转琴撑

单击"标准基本体"→"圆柱体"，创建琴撑旁边的按钮，见图 11.150。

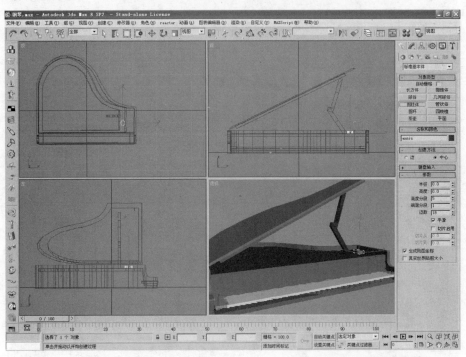

图 11.150　按钮

单击"标准基本体"→"长方体"，画出琴键，选择阵列，设置 X 值，选择复制，定义 1D 数量，完成琴键组。参数设置见图 11.151。

图 11.151　阵列

移动琴键组至合适位置。至此，琴身部分建模完毕，见图 11.152。下面开始琴腿以及脚踏的建模。

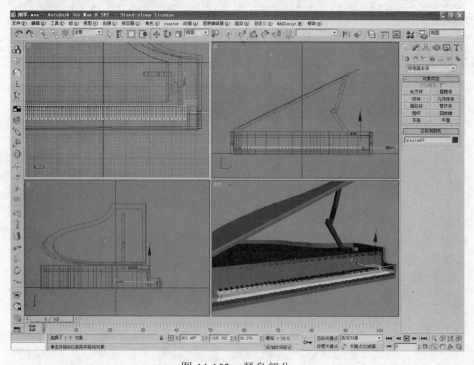

图 11.152　琴身部分

如上述方法，单击"样条线"→"线"，在前视图中画出琴腿的单侧轮廓。进入修改命令面板中，在堆栈框中单击 Line 左边的"+"，将其展开，选择顶点次物体级，然后对视图中的各锚点加以调整，至合适比例为止，见图 11.153。

图 11.153　琴腿轮廓

进入修改命令面板中，单击修改器列表右侧向下按钮，在下拉列表中选择"车削"，在"车削"卷展栏中选择焊接内核和翻转法线，见图 11.154。

图 11.154　车削

按住 Shift 键的同时拖曳琴腿弹出"复制"选项，选择"复制"，副本数为 2，确定后即可得到另两只琴腿，移动到合适位置，见图 11.155。

图 11.155　复制琴腿

单击"标准基本体"→"圆柱体"，以及"标准基本体"→"长方体"创建脚踏的基本形体，见图 11.156。

图 11.156　脚踏

如上述方法，单击"标准基本体"→"圆柱体"，创建脚踏的其余部分。进入修改命令面板中，单击修改器列表右侧向下按钮，在下拉列表中选择编辑多边形，在堆栈框中单击编辑网格左边的"+"，将其展开，选择顶点次物体级，然后对视图中的点进行调整，得到如图 11.157 所示脚踏的其余部分。最后使用旋转工具、移动工具，调整至合适位置。

图 11.157 脚踏其余部分

单击"标准基本体"→"长方体",绘制地毯。至此,钢琴的建模部分全部完成,见图 11.158。

图 11.158 建模完成

下面开始贴图。首先准备好需要的材质贴图位图文件。放在钢琴的同一根目录下。单击"渲染"→"材质编辑器"命令,打开"材质/贴图编辑器"对话框。单击材质球,在"贴图"卷展览中选择漫反射颜色,单击该选项右侧贴图类型,在弹出的材质/贴图浏览器中单击位图,确定,在弹出的窗口选择已经制作好的红色木纹贴图文件,见图 11.159。

图 11.159　贴图

将红色木纹材质球拖曳并赋予钢琴红色木纹的部分，调整材质球的各项参数，见图 11.160。

图 11.160　调整参数

如上述方法，分别赋予琴谱、脚踏适宜的贴图文件，见图 11.161。

图 11.161 琴谱、脚踏的贴图

至此，玩具钢琴的建模及材质贴图工作已全部结束，见图 11.162。下面开始打灯光。

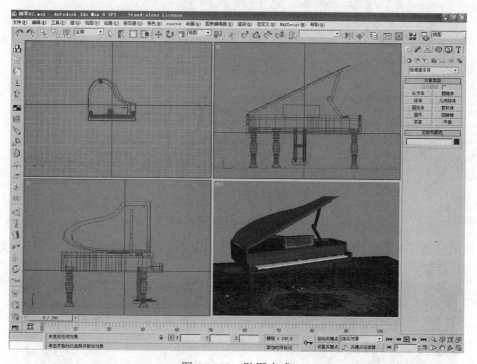

图 11.162 贴图完成

单击"灯光"按钮，选择"目标聚光灯"，即用投影。调整卷展栏下的各项参数，见图 11.163。

图 11.163　目标聚光灯

为了适宜的灯光效果可以使用多束目标聚光灯，见图 11.164。

图 11.164　多束目标聚光灯

为了增加质感可在模型周围增加环境光，也可添加其他场景建模，在此就不一一赘述了。最后打开渲染对话框，设置渲染视图，导出文件，见图 11.165 和图 11.166。

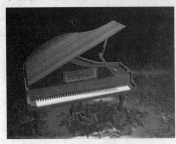

图 11.165　渲染效果 1

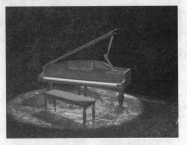

图 11.166　渲染效果 2

案例 11-4　制作马里奥钥匙链

在上机操作软件制作三维建模之前，要对建模对象的实物先进行分析，见图 11.167。

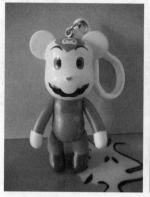

图 11.167　实物

建模对象为熊版马里奥钥匙链，由马里奥玩偶部分和钥匙链两部分组成。其中，玩偶部分由头、身体和四肢组成，钥匙链部分由塑料钥匙扣和金属不锈钢环组成。基本确定玩偶用编辑网格的方式，钥匙链则使用样条曲线制作。在贴图及材质方面，面部的贴图有一定难度，需要多次尝试，材质则大致分为 pvc、硬塑料及不锈钢金属。

大致在脑子中形成一个制作方向和步骤后就可以上机操做了。

1. 建模部分

打开 3ds Max 软件，执行"文件"→"新建"命令，在"新建场景"对话框中，选择"新建全部"，创建一个新的文件。

单击"创建"→"几何体"→"球体"按钮，然后在顶视图中创建一个长 50.0、分段 32 的圆球，见图 11.168。

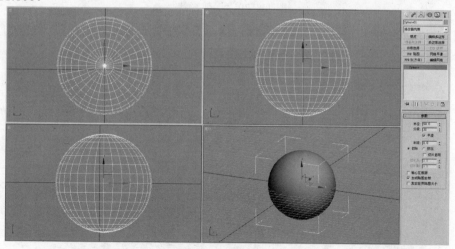

图 11.168　圆球

进入修改命令面板中，单击修改器列表右侧向下按钮，在下拉列表中选择编辑网格，在堆栈框中单击编辑网格左边的"+"，将其展开，选择顶点次物体级，然后对视图中的点进行调整，见图 11.169。

图 11.169　调整点

　　在视图中选取顶点，在"软选择"卷展览下，选择使用软选择。在工具栏中选择等比缩放工具，运用移动点和缩放，最终将其大致调整成近似玩偶马里奥头部的形状。注意，此形状中不包括耳朵及鼻子部分，见图 11.170。

图 11.170　头部形状

　　为了得到更加准确的头部形状，在选择顶点情况下，在前视图中选择头部右边一半的点将其删除，然后对头部进行进一步的细致调整，见图 11.171。

图 11.171　细致调整

　　进入修改命令面板中，单击修改器列表右侧向下按钮，在下拉列表中选择对称。在堆栈框中

展开对称，选择镜像，在参数中镜像轴选择 X，并选中翻转选项，选中沿镜像轴切片及焊接缝，阈值为 1.64，见图 11.172。

图 11.172　参数设置

单击"创建"→"几何体"→"圆柱体"按钮，然后在前视图中创建一个半径 28.0、高度 5.0、高度分段 3、端面分段 2、边数 18 的圆柱体，见图 11.173。

图 11.173　圆柱体

进入修改命令面板中，单击修改器列表右侧向下按钮，在下拉列表中选择编辑网格，在堆栈框中单击编辑网格左边的"+"，将其展开，选择顶点次物体级，然后运用软选择及等比缩放工具对视图中的点进行调整，最终将其大致调整成近似玩偶马里奥耳朵的形状，见图 11.174。

图 11.174　耳朵

单击"创建"→"几何体"→"球体"按钮，然后在顶视图中创建两个分别长 36 和 5，分段 32 的圆球体，见图 11.175。

图 11.175　两个球体

进入修改命令面板中，单击修改器列表右侧向下按钮，在下拉列表中选择编辑多边形，在堆栈框中单击编辑网格左边的"+"，将其展开，选择顶点次物体级，然后对视图中的点进行调整，最后分别将两个小球其调整成身体和鼻子的形状，见图 11.176。

图 11.176　身体和鼻子

按住 Shift 键的同时拖曳马里奥的耳朵弹出"克隆"选项，选择"复制"，副本数为 1，确定后即可得到另一只耳朵，见图 11.177。

图 11.177　复制耳朵

选中一只耳朵后，单击工具栏中的对齐，再单击另一只耳朵，在弹出的"对齐当前选择"对话框中，对其位置选择 Y、Z 位置，单击"确认"按钮。之后将耳朵、鼻子和头放于适当位置，见图 11.178。

图 11.178 调整位置

单击头部的各组成部分，进入修改命令面板，单击修改器列表右侧向下按钮，在下拉列表中选择网格平滑，将马里奥头部平滑，见图 11.179。

图 11.179 平滑头部

单击"创建"→"几何体"→"圆柱体"按钮，然后在前视图中创建一个半径 12.0、高度 96.0、高度分段 6、端面分段 3、边数 14 的圆柱体，见图 11.180。

图 11.180 圆柱体

　　进入修改命令面板中，单击修改器列表右侧向下按钮，在下拉列表中选择编辑多边形，在堆栈框中单击编辑网格左边的"+"，将其展开，选择顶点次物体级，然后对视图中的点进行调整，最后将其调整成上肢的形状，见图11.181。此时制作的上肢没有弯曲的弧度。

图 11.181　上肢

　　进入修改命令面板，单击修改器列表右侧向下按钮，在下拉列表中选择弯曲，弯曲角度为-39，方向为2.0，见图11.182。

图 11.182　调整上肢

　　运用同样方法制作出马里奥的下肢。之后进入修改命令面板，单击修改器列表右侧向下按钮，在下拉列表中选择网格平滑，将马里奥四肢及身体平滑，见图11.183。

图 11.183　平滑四肢和身体

选择上肢，在工具栏中单击镜像，在世界坐标中镜像轴选择 X，克隆当前状态选择复制，即可得反转的上肢，同理可得反转的下肢，见图 11.184。

图 11.184　镜像

开始制作钥匙扣部分。创建"图形"→"样条线"，单击"线"，在前视图中创建两个闭合的剖面图形线框，见图 11.185。

图 11.185　样条线

在修改命令面板中的堆栈框中单击 Line 左边的"+"，将其展开，选择点，将图形调整成适合的钥匙扣形状，见图 11.186。

图 11.186　调整形状

在顶视图中创建一条短直线，见图 11.187。

图 11.187　短直线

单击"创建"→"几何体"，选择"复合对象"，选择"封闭图形"。单击之，在创建方法中选择获取路径，之后单击短直线，完成放样，见图 11.188。

图 11.188　放样

单击"创建"→"几何体"→"圆柱体"按钮，然后在顶视图中创建一个半径 33.0、高度 22.0、高度分段 4、端面分段 2、边数 18 的圆柱体，见图 11.189。

图 11.189　圆柱体

进入修改命令面板，单击修改器列表右侧的向下按钮，在下拉列表中选择编辑多边形，运用软选择及等比缩放工具对视图中的点进行调整，将其调整成椭圆饼形，见图 11.190。

图 11.190　调整形状

单击"创建"→"几何体"→"圆环"按钮，然后在前视图中创建一个半径 1 为 18.0、半径 2 为 3.8、分段 24、边数 12 的圆环体，见图 11.191。

图 11.191　圆环体

进入修改命令面板，单击修改器列表右侧向下按钮，在下拉列表中选择编辑多边形，在堆栈框中单击编辑网格左边的"+"，将其展开，选择顶点次物体级，然后对视图中的点进行调整，最后将其调整成图 11.192 的形状。

图 11.192　调整形状

创建"图形"→"样条线"，单击"线"，在前视图中创建一条不闭合的圆形环线，在修改命令面板中的堆栈框中单击 Line 左边的"+"，将其展开，选择"点"，将图形调整成适合的形状，见图 11.193。

图 11.193　样条线

在修改命令面板中的堆栈框中单击"Line"，将渲染展开，选择在渲染中启用与在视口中启用，颈项厚度为 4，边数为 9，见图 11.194。

图 11.194　参数设置

单击"创建"→"几何体"→"管状体"按钮，然后在前视图中创建一个半径 1 为 23.0、半径 2 为 18.0、高度 8、高度分段 5、端面分段 1、边数 18 的管状体，见图 11.195。

图 11.195　管状体 1

单击"创建"→"几何体"→"圆锥体"按钮，然后在顶视图中创建一个半径 1 为 2.0、半径 2 为 0.0、高度-30.0、高度分段 5、端面分段 1、边数 24 的管状体，见图 11.196。

图 11.196　管状体 2

将圆锥体与管状体置于图 11.197 的位置，在单击圆锥体之后，单击"创建"→"复合对象"→"布尔"按钮，在拾取布尔中选中"移动"，选中"并集"，单击"拾取操作对象 B"，之后单击"管状体"。

图 11.197　调整位置

进入修改命令面板，单击修改器列表右侧向下按钮，在下拉列表中选择网格平滑。并将钥匙扣建模部分进行细微调整，并做网格平滑，使用工具栏中的选择和旋转工具将各部分移至适合位置，见图 11.198。

图 11.198　网格平滑

将马里奥部分按适当角度位置放好，建模部分大致完成。为了下一步材质贴图方便，可将建模按不同材料分成三种颜色，见图 11.199。

图 11.199　建模完成

2. 材质贴图

打开 Photoshop 软件，绘制马里奥各部分贴图，见图 11.200。

图 11.200　绘制贴图

选择材质编辑器，选择一个样本球，在 Blinn 基本参数中将漫反射和环境光颜色设置为 R255，G222，B189，色调 21，饱和度 66，亮度 255，在反射高光中将高光级别调为 30，光泽度为 30，柔化为 0.1。将该材质赋予头部各部分，命名为肤色，见图 11.201。

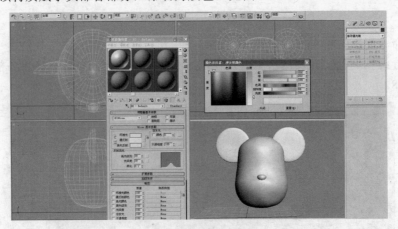

图 11.201　头部材质

选取肤色样本球将其拖到另一个样本球上使其具有肤色样本球材质，命名为脸，在"贴图"卷展栏中选中漫反射颜色，单击该选项右侧贴图类型，在弹出的"材质/贴图浏览器"中单击"位图"，确定后在弹出的窗口选择已经制作好的脸部贴图文件，见图 11.202。

图 11.202 脸部贴图

选中脸材质球，将其拖到马里奥脸部赋予材质，在"材质编辑器"→"坐标"中，设置 U 平铺为 0.9，角度为 1.5，V 位移为 0.15，平铺为 1.3，位图参数中，U 为 0.037，V 为 0.038，见图 11.203。

图 11.203 参数设置

选中一只耳朵，单击"创建"→"复合对象"→"布尔"按钮，在拾取布尔中选择"移动"，选择"并集"，"单击拾取操作对象 B"，然后单击另一只耳朵，见图 11.204。

图 11.204 布尔命令

单击耳朵，单击"创建"→"复合对象"→"布尔"按钮，在拾取布尔中选择"移动"，选择"并集"，单击"拾取操作对象 B"，然后单击"头部"，在弹出的材质附加选项中选择"匹

配材质到材质 ID", 见图 11.205。

图 11.205　匹配材质到材质 ID

单击头部, 单击"创建"→"复合对象"→"布尔"按钮, 在拾取布尔中选择"移动", 选择"并集", 单击"拾取操作对象 B", 然后单击"鼻子", 在弹出的材质附加选项中选择"匹配材质到材质 ID", 见图 11.206。

图 11.206　鼻子应用布尔命令

单击整个头部, 进入修改命令面板, 单击修改器列表右侧向下按钮, 在下拉列表中选择网格平滑, 将马里奥头部平滑, 平滑度为 0.354。头部建模贴图到此结束, 见图 11.207。

图 11.207　头部贴图

选取肤色样本球将其拖到另一个样本球上使其具有肤色样本球材质，命名为"身体"。在"贴图"卷展栏中选中漫反射颜色，单击该选项右侧贴图类型，在弹出的材质/贴图浏览器中单击"位图"，确定后在弹出的窗口选择已经制作好的身体贴图文件，并将身体材质球拖曳赋予身体部分。胳膊和腿也如法炮制，见图11.208。

图11.208 身体贴图

在视图中选择一只胳膊，进入修改命令面板，单击修改器列表右侧的向下按钮，在下拉列表中选择UVW贴图，将其展开，参数栏选择柱形，长20.0，宽40.0，高100.0。另一支胳膊也如法炮制，见图11.209。

图11.209 胳膊贴图

在视图中选择一条腿，进入修改命令面板，单击修改器列表右侧的向下按钮，在下拉列表中选择UVW贴图，将其展开，参数栏选择柱形，长75.0，宽40.0，高200.0，V向平铺1.25。另一条腿也如法炮制，见图11.210。

单击一个新的材质球，命名为不锈钢，在明暗器基本参数选择金属，金属基本参数中，高光级别为350，光泽度为85，见图11.211。

图 11.210　腿贴图

图 11.211　不锈钢

在"贴图"卷展栏中选中反射,数量定为 65,单击该选项右侧的贴图类型,在弹出的材质/贴图浏览器中单击"光线跟踪",见图 11.212。

图 11.212　光线跟踪

单击一个新的材质球,命名为塑料扣,Blinn 基本参数中,高光级别为 25,光泽度为 25,柔化为 0.5,选中自发光颜色,环境光与漫反射选为白色,见图 11.213。

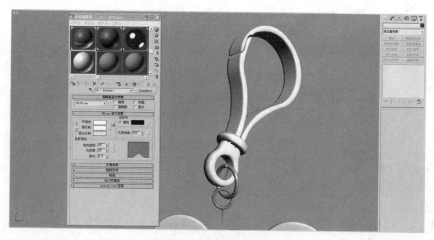

图 11.213　塑料扣

至此，马里奥的建模及材质贴图工作已全部结束，见图 11.214。

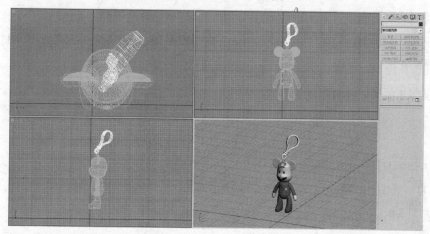

图 11.214　贴图完成

为了增加质感可在模型周围增加环境光，也可添加其他场景建模，见图 11.215 和图 11.216。

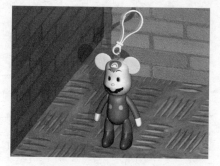

图 11.215　场景建模 1

图 11.216　场景建模 2

反侵权盗版声明

电子工业出版社依法对本作品享有专有出版权。任何未经权利人书面许可，复制、销售或通过信息网络传播本作品的行为；歪曲、篡改、剽窃本作品的行为，均违反《中华人民共和国著作权法》，其行为人应承担相应的民事责任和行政责任，构成犯罪的，将被依法追究刑事责任。

为了维护市场秩序，保护权利人的合法权益，我社将依法查处和打击侵权盗版的单位和个人。欢迎社会各界人士积极举报侵权盗版行为，本社将奖励举报有功人员，并保证举报人的信息不被泄露。

举报电话：（010）88254396；（010）88258888

传　　真：（010）88254397

E-mail：　dbqq@phei.com.cn

通信地址：北京市万寿路 173 信箱

　　　　　电子工业出版社总编办公室

邮　　编：100036